KB167532

명작의 탄생

명작의 탄생

초판 1쇄 발행 2024년 4월 19일

지 은 이 | 이광표
펴 낸 이 | 조미현

편　　집 | 박이랑
디 자 인 | 지완

펴 낸 곳 | (주)현암사
등　　록 | 1951년 12월 24일 (제10-126호)
주　　소 | 04029 서울시 마포구 동교로12안길 35
전　　화 | 02-365-5051 | 팩스 02-313-2729
전자우편 | editor@hyeonamsa.com
홈페이지 | www.hyeonamsa.com

ⓒ이광표, 2024

ISBN 978-89-323-2360-2 03600

명작의 탄생

긴 시간을 지나
우리 곁의 명작으로 태어난
예술 작품들

이광표 지음

ᵆ 현암사

2011년부터 2012년까지 방영했던 〈명작 스캔들〉이라는 예술교양프로가 있었다. 어깨에 들어간 힘을 확 빼고 예술에 대한 대중들의 호기심을 짚어내 호평을 받았던 프로그램이다. 당시 한국미술 패널로 여러 차례 이 프로에 출연했었다. 가장 인상적이었던 점은 녹화 스튜디오에 나온 청중들의 엄청난 몰입도였다. 그들은 분명 스캔들을 즐겼다. 우리가 잘 몰랐던 내밀한 뒷이야기나 흥미진진한 미스터리 같은 것. 그 모습을 보면서 나는 이런저런 생각을 했다. 명작의 스캔들이란 과연 무얼까. 예술가의 스캔들일까, 작품의 스캔들일까. 아니면 그것을 즐기거나 소유하는 사람들의 스캔들일까.

그 무렵 '근대기의 고미술 컬렉션'을 주제로 박사논문을 쓰기 시작했다. 근대기 국내 컬렉션의 흐름을 단순 나열하는 차원을 넘어 컬렉션의 예술사적 존재 의미를 찾아내고 싶었다. 예술품이

나 문화유산을 수집하는 행위는 무엇인지, 그 결과물인 컬렉션은 대중들의 예술 향유와 감상에 어떤 영향을 미치는지, 수집이라는 은밀한 사적 취향이 어떻게 공적인 기능을 하게 되는지. 그런데 그것이 손에 잡힐 듯 말 듯 했다. 1년 남짓 고민 끝에 '한국미 재인식'이라는 연결고리를 찾아냈다. 개인의 특정 컬렉션은 박물관·미술관을 형성하고, 그 컬렉션을 감상하고 연구하면서 특정 유물이나 장르의 한국미를 재인식(재발견)하게 된다. 그 재인식은 궁극적으로 명작의 탄생으로 이어지곤 한다. 이런 쪽에 초점을 맞추어 박사논문을 마무리했다.

이를 계기로 '명작은 어떻게 만들어지는가'라는 주제에 대한 나의 관심은 커졌다. 컬렉션뿐만 아니라 다양한 측면에서 명작의 탄생 과정을 들여다보고 싶었다. 그러면서 스캔들이 명작의 탄생 과정에서 중요한 몫을 한다는 것도 하나하나 더 확인할 수 있었다. 이 시간들은 예술과 문화유산을 바라보는 나의 관점을 크게 바꾸어 놓았다. 예술가나 장인이 예술을 창작하는 과정 못지않게 대중들이 그것을 수용하고 소비하는 과정이 중요하다는 점을 체득한 것이다.

그러던 차에 2019년 월간 《신동아》에 '명작의 비밀'이란 타이틀로 연재를 하게 되었다. 그동안 들여다보았던, 수용자·소비자의 관점에서 명작의 다양한 스토리를 풀어보기로 했다. 그리고 5년이 흘렀다. 《신동아》에 연재했던 원고 가운데 독자들과 공유하고 싶은 글을 골라 수정·보완하고 밀도를 높여 책으로 펴내게 되었다.

이 책에서 다룬 사례는 꽤 다채롭다. 너무나 유명한 그림이나 문화유산도 있고 다소 낯선 이름도 있다. 이미 명작으로 공인된 것도 있고 아직 명작의 반열에 오르지 못한 것도 있다. 예술인지 아닌지 헷갈리는 일상의 풍경, 역사적 사건도 있다. 이를 통해 예술과 명작의 범주를 좀 넓히고 싶었다. 일상용품이었던 고려청자와 조각보가 명작이 되고 공장에서 찍어낸 변기가 예술사의 한 획을 그은 것처럼, 예술과 명작의 운명은 알다가도 모를 일이 많다. 그래서 더 재미있는 것이 예술이고 명작이 아닐까.

명작 스토리의 유형도 다양하다. 명작으로 대접받게 된 과정과 결정적 순간, 우리가 소홀히 여겼던 숨겨진 매력과 가치, 작품을 둘러싼 사건·사고와 논란과 정치적 편견, 작품의 수용과정에 끝없이 개입하는 인간의 탐욕, 작품이 겪어야 하는 역사적 수난과 안타까운 유랑 등등. 이러한 드라마틱한 내력을 통해 작품의 의미와 가치를 살펴보고자 했다. 누군가는 이런 스토리를 단순한 가십이나 스캔들로 치부해버릴지 모르겠다. 그러나 세월이 흘러 그 가십과 스캔들이 축적되면 어느 순간부터 그 작품의 중요한 미학으로 자리 잡는 경우가 적지 않다.

부족한 글인데도 오랫동안 지면을 제공해준 《신동아》에 감사의 말씀을 올린다. 나를 필자로 섭외해준 송화선 기자, 매달 초 원고 마감 날짜를 제대로 지키지 못해도 묵묵히 기다리며 격려를 보내주는 박세준 기자에게 특별한 인사를 전한다. 어수선한 원고를 오랫동안 정리하고 방향을 잡아 멋진 책으로 꾸며준 현암사에도 고마움을 빼놓을 수 없다.

2023년부터 대학에서 〈예술과 명작의 탄생〉이라는 교양과목을 개설해 강의하고 있다. 열심히 수업을 들어주는 수강 학생들, '신박한' 리포트로 나의 영감을 건드려주는 학생들, 참 고맙다. 학생들과 명작을 논하는 시간은 늘 기분이 상쾌하다.

2024년 봄 이광표

예술과 명작은 다르다

어느 변기의 일생

1917년 4월, 미국 독립미술가협회는 뉴욕의 그랜드센트럴 갤러리에서《앙데팡당(Independents)》전을 개최하기로 했다. 이 때 프랑스 출신의 젊은 미국인 화가 마르셀 뒤샹(1887~1968)이 남성 용 소변기를 전시회에 출품했다. 공장에서 만든 변기를 한 철물점 에서 구입한 뒤샹은 그걸 눕혀 놓고 'R. MUTT 1917'이란 가짜 서 명을 써넣었다. 이 변기 작품에 〈Fountain(샘)〉이란 이름을 붙였다. 독립미술가협회 심사위원회는 논의를 거쳐 이 작품의 전시를 거부 했다. 작가가 창의적으로 제작한 작품이 아니라는 것이 이유였다. 게다가 아름답지도 않고 공장에서 대량생산한 레디메이드(ready-made) 일상용품이었으니 전시 거부는 당연한 일이었는지 모른다.

당시 뒤샹은 독립미술가협회 회원으로 심사위원의 한 명이 었다. 하지만 그 변기가 자신의 작품이라는 사실은 끝까지 숨겼다.

변기의 전시가 거부당하자 뒤샹은 독립미술가협회를 탈퇴해 이를 비판하는 글을 발표했다. 비판 글을 쓸 때도 자신이 그 변기 작품을 기획했다는 사실을 밝히지 않았다.

1917년 뉴욕 미술계에 논란을 불러일으킨 변기였으나 시간이 지나면서 사람들이 기억 속에서 잊혀졌다. 변기 작품은 어딘가에 방치되다가 사라졌고 사진만 남았다. 1938년 뒤샹은 사진 자료와 자신의 기억을 토대로 변기의 미니어처 복제품을 만들기 시작했고, 1950년엔 실물 크기의 복제품을 제작했다. 1917년 사진 속 변기와 동일한 변기를 구한 뒤 'R. MUTT 1917' 사인을 똑같이 써넣었다. 변기 바닥에는 1950년 복제품이라는 사실을 기록했다. 1917년 변기와 거의 똑같은 변기를 프랑스에서 구해온 사람은 뒤샹의 부탁을 받은 한 컬렉터였다. 뒤샹은 이어 뉴욕의 시드니 재니스 갤러리의 《도전과 반항》 전시에 이 복제품을 선보였다. 1917년 논란과 화제의 주인공이었던 뒤샹의 변기가 33년이 지나 복제품으로나마 대중들과 제대로 만나게 된 것이다. 뒤샹은 이후 1960년대까지 변기 복제품 8점을 추가 제작했다.

2018년 12월~2019년 4월 서울의 국립현대미술관 서울관에서 특별전 《마르셀 뒤샹》이 열렸다. 대중들의 관심을 끈 것은 단연 변기 작품인 〈샘〉이었다. 이 전시엔 20만 명의 관람객이 몰렸다. 변기가 없었다면 이 정도로 관람객이 몰리지는 않았을 것이다.

1917년 뒤샹이 변기를 내놓았을 때, 사람들은 그것을 예술로 받아들이지 않았다. 당시 사람들은 "저건 칙칙한 변기일 뿐이다. 예술을 모독하지 말라"고 비난했다. 그런데 100년이 지난 2018년, 사람들

은 국립현대미술관 서울관에서 그 작품을 진지하게 감상했다. 만약 전시장에서 누군가 "아니 여기 왜 칙칙한 변기가 있어?"라고 말한다면 그는 "거 참 무식하기는, 현대 미술을 몰라도 너무 모르는군"이라고 면박을 당했을 것이다. 1917년과 2018년, 그 100년의 시차.

예술의 조건

예술은 무엇인가. 고대 그리스 철학자 플라톤 이래 수많은 사람들이 이 질문에 답하고자 했다. 예술을 예술이게끔 만들어주는 '공통된 특성'이나 '본질적 특성'을 찾아 예술과 예술 행위를 정의하고자 했다. 작품 자체에 예술적 속성이 있다는 본질주의 예술론, 수용자가 미적으로 경험하고 받아들일 때 예술이 된다는 미적경험 예술론, 예술제도 속에서 다뤄지고 거론될 때 예술로 대접받는다는 예술제도론 등등. 그러나 이론을 내놓은 사람도, 이론을 접한 사람도 늘 만족스럽지 못했다. 예술을 무엇이라고 정의 내리면 그걸 조롱이라도 하듯 정의의 범주를 뛰쳐나가는 예술 작품(또는 예술 행위나 의도)이 모습을 드러냈다. 뒤샹의 변기 작품도 그 가운데 하나다. 인류는 오랜 세월 '예술의 본질'이라는 성배를 찾아왔으나 그 작업은 점점 더 어려워질 것이다.

영국의 언어철학자인 루트비히 비트겐슈타인은 이미 눈치챈 것일까. 1953년 『철학적 탐구』에서 예술을 예술이게끔 하는 공통된 무엇도 존재하지 않는다고 설파했다. 여타 집단과 구별되는 어느 집단이 있다고 치자. 그 집단의 구성 요소들이 본질적으로 공통된 특성을 갖고 있는 것이 아니라, 비슷비슷한 특성이 연결되고 어울리면

서 다른 집단과 구별 짓게 한다. 일상에서 사용하는 언어도 그렇다. 특정 언어를 사용함에 있어 모든 사람들이 명확히 통일된 개념으로 인식하는 것은 아니다. 그래도 언어 사용에 문제는 없다. 여기서 비트겐슈타인이 내놓은 이론이 '가족 유사성'이다. 가족 구성원들을 보면, 명확하고 동일한 특징이 있는 것은 아니다. 무언가 유사한 점이 있을 뿐이다. 그런데 그 유사성만으로 사람들은 어느 가족을 한눈에 알아본다. 예술도 마찬가지다. 예술을 예술이게끔 하는 본질적이고 공통된 특징은 없다. 다만 무언가 유사한 특징이 있으면 우리는 예술로 받아들인다는 것이다. 이는 예술을 명료하게 정의하기 어렵다는 것을 의미한다. 나아가 예술은 열린 개념이고 예술은 스스로 창조성을 지니고 있음을 뜻한다.

뒤샹의 변기 작품 〈샘〉은 '예술은 무엇인가'라는 질문에 관해 많은 것을 생각하게 한다. 뒤샹의 변기를 집중 연구한 미국의 예술철학자 아서 단토는 뒤샹의 생각과 행위와 변기 작품에 대해 예술적·철학적 의미를 부여했다. 그 핵심은 뒤샹의 변기가 예술을 바라보는 인식의 혁명을 가져와 예술의 새로운 장을 열었다는 점이다. 그때까지 예술은 천재적인 인물이 제작한 유일무이하고 창의적이며 아름다운 것이어야 했다. 그러나 뒤샹은 이러한 생각을 모조리 전복시켰다. 동시에 예술과 일상의 경계를 무너뜨려 지극히 일상적인 것도 예술이 될 수 있음을 보여주었다. 이로 인해 기존 관점의 예술은 종말을 맞았고 새로운 관점의 현대 예술이 시작되었다는 것이 아서 단토의 견해다.

그런데 뒤샹의 저 변기를 예술로 받아들이게끔 하는 건 대체

무엇일까. '가족 유사성'의 렌즈로 들여다보아도 쉽게 이해하기 어렵다. 답을 찾으려 하면 할수록 알 듯 모를 듯 헷갈리고 점점 더 어려워지는 것 같다. 이 대목에서 간단한 방법이 있다. 생각을 바꾸면 된다. 그냥, 저 변기를 예술이라고 받아들이면 된다. "코끼리를 냉장고에 어떻게 넣을까"에 대한 답을 구하는 것과 비슷하다고 할까. 복잡하게 고민할 필요가 없다. "냉장고 문을 열고 코끼리를 넣고 문을 닫는다"라고 답하면 된다. 우리가 저것을 변기가 아니라 예술이라고 생각하면 된다는 말이다.

　　그래도 여전히 의문이 남는다. 뒤샹의 변기가 예술이라면, 우리 동네 공중화장실의 남자 소변기도 예술이 될 수 있다는 말인가. 내가 공중화장실 변기를 가져다 갤러리에 전시한다면 사람들이 어떤 반응을 보일까. 대부분 "맛이 갔군"이라고 할 것이다. 그렇다면 뒤샹의 변기와 우리 동네 화장실 변기에는 대체 어떤 차이가 있는 걸까. 여기서 중요한 것은 저 변기를 나 혼자만 예술로 받아들이는 것이 아니라 '우리'가 예술로 받아들여야 한다는 점이다. 우리 동네 화장실의 변기를 들고 나가 전시를 하는데 나 혼자만 예술이라고 주장하면 그건 미친 짓으로 취급당한다. 그러나 그 변기를 여러 사람들이 예술이라고 하면 그것은 예술의 지위를 획득할 가능성이 높다.

　　작가의 손을 떠나 이야기라는 옷을 입는 작품

　　2018~2019년 국립현대미술관 특별전《마르셀 뒤샹》에 무려 20만 명이 몰렸다. 이러한 현상은 뒤샹의 변기가 명작으로 자리 잡았음을 의미한다. 그렇다면 이 작품은 왜 명작으로 대접받는 것일

까. 관람객들은 변기 명작을 감상하면서 무엇을 느끼고 무엇을 향유하는 것일까. 대중들은 정말로 변기 작품 그 자체, 즉 'R. MUTT 1917' 사인이 들어간 그 하얀 도자기 소변기 자체를 예술로 즐기는 것인가. 만일 1917년 독립미술가협회에서 그것을 받아들여 그냥 전시했다면 어떻게 되었을까. 단언컨대, 지금처럼 유명해지지는 않았을 것이다.

　여기서 중요한 추론이 가능해진다. 대중들이 즐기는 것은 도자기 소변기 자체라기보다는 그 너머의 무엇이라는 사실. 대중들은 뒤샹의 도발성과 창의성을 즐긴다. 1917년부터 시작된 논란, 복제품 제작, 복제품의 전시와 평가 등 그 과정과 스토리를 즐기는 것이다. 알게 모르게 뒤샹 변기의 100년 역사와 논란을 받아들이는 것이다. 그것이 바로 뒤샹의 변기 〈샘〉의 실체다. 그렇다면 이런 질문이 또 가능해진다. 사람들이 즐기는 명작 〈샘〉은 뒤샹이 만든 것인가, 100년 역사가 만든 것인가. 뒤샹이 만들었다고 보는 사람은 뒤샹의 창의성과 기획력을 중시하고, 100년 역사가 만들었다고 보는 사람은 창작 이후 작품의 수용과 소비 과정을 중시하는 것이다.

　변기 작품은 뒤샹의 기획의 산물이었다. 그러나 뒤샹의 기획 의도만으로 변기 작품이 명작의 반열에 오른 것은 아니다. 퇴짜와 논란과 화제, 복제품과 재인식 등 100년의 과정이 있었기 때문이다. 그 과정의 시발점은 물론 뒤샹의 기획이었지만 한편으로는 예기치 않은 사건 덕분이었다. 이런 과정은 모두 변기가 뒤샹의 손을 떠난 이후에 벌어진 일이다.

　추사 김정희의 〈세한도(歲寒圖)〉는 자타가 공인하는 한국 전

통회화의 명작이다. 1844년 제주 유배지에서 제자 이상적에게 감사하는 마음을 담아 그린 〈세한도〉는 조선시대 최고의 문인화로 대접받는다. 그런데 이런 궁금증이 든다. 〈세한도〉는 정말 잘 그린 그림인가. 잘 그렸다면 대체 어느 대목이 그렇다는 것인가. 시련을 이겨내는 유배객의 내면을 상징적으로 잘 표현했기 때문인가.

대중들은 〈세한도〉 작품 자체의 미학 못지않게 이런저런 스토리에 큰 관심을 갖는다. 소장자 10명의 손을 거치게 된 사연, 일제강점기 때 일본으로 넘어갔던 것을 열혈 컬렉터 손재형이 1944~1945년경 찾아온 이야기, 이후 손재형이 국회의원 선거 자금을 마련하기 위해 〈세한도〉를 저당 잡힌 이야기, 10번째 소장자인 손창근이 아무 조건 없이 국가(국립중앙박물관)에 기증한 이야기 등등 180년에 걸친 컬렉션 스토리가 〈세한도〉 감상의 필수 항목이 되었다. 이러한 스토리가 축적되어 있기에 〈세한도〉는 대중의 사랑을 받고 명작의 반열에 오를 수 있었다.

여기서 중요한 맥락을 발견할 수 있다. 특정 예술품은 작가의 손을 떠난 이후에 명작으로 발전한다는 사실이다. 명작은 이렇게 해당 예술 작품의 수용과 소비의 과정과 긴밀하게 맞물려 있다. 따라서 명작을 이해하려면 작품이 창작된 이후의 과정 즉 수용의 과정에 주목해야 한다. 수용자·소비자의 관점이 필요하다는 말이다.

그동안의 예술 탐구는 공급자의 관점이 강했다. 작품을 창조한 작가와 그의 시대에 초점을 맞추어 바라본다는 말이다. 그렇다보니 작가와 작품 내적인 측면에 집중하게 된다. 즉 작가가 언제 어떤 생각으로 어떤 시대적·사회적 배경 속에서 그 작품을 창작했는

가에 관한 것들이다. 그러나 대중들이 예술을 감상하고 향유할 때, 작가의 작품 자체에만 국한하는 것은 아니다. 작품 외적인 측면, 작품 탄생 이후의 과정과 스토리에도 많이 주목한다.

명작 아닌 것에서 명작이 되기까지

우리에게 익숙한 몇몇 명작들을 떠올려보자. 〈모나리자〉, 〈진주 귀고리를 한 소녀〉, 〈가셰 박사의 초상〉, 〈세한도〉, 〈미인도〉, 고려청자, 백자 달항아리, 조각보…. 이 명작들을 감상하고 즐기다 보면 이런저런 궁금증이 떠오른다.

우리 시대 최고의 인기 예술 작품은 〈모나리자〉다. 그 인기는 압도적 1위다. 이런 인기는 언제 어떻게 시작되었을까. 프랑스 루브르박물관이 아니라 이탈리아에 그대로 있었다면 지금 같은 인기를 구가할 수 있었을까. 〈진주 귀고리를 한 소녀〉는 그 자체로 매력적이다. 그러나 이 작품을 그린 요하네스 베르메르는 19세기 초까지 별 존재감이 없었다. 그런데 어떤 일이 있었기에 20세기 들어 그의 이 작품이 최고의 그림으로 주목받게 된 것일까. 고려청자를 보자. 1000년 전 고려청자는 밥그릇, 국그릇, 술병과 같은 일상용품이었다. 그런데 지금은 한국 전통미술을 대표하는 명작으로 대접받는다. 대체 언제부터 어떤 과정을 거쳐 명작의 반열에 오른 것일까.

예술과 명작은 다르다. 명작은 수많은 예술 작품 가운데 선택받은 극소수 작품이다. 창작의 순간부터 예술이 되는 경우는 많다. 공인된 예술가가 작품을 만들어내면 그 순간 그것은 예술로 인정받는다. 그러나 바로 명작으로 대접받을 수는 없다. 명작이라고 하는

것은 시간의 흐름과 함께 여러 사람들의 인정이 필요하다. 예술은 우연히 탄생할 수 있지만 명작은 우연히 탄생하지 않는다.

　　명작이 만들어지는 과정은 어느 특정 예술 작품이 명작 아닌 것에서 명작으로 받아들여지는 과정이다. 명작으로 받아들여지려면 대체적으로 ①인식의 변화 ②사회적 수용(집단 동의)의 과정을 거쳐야 한다. 인식의 변화는 그 작품의 가치를 발견하는 과정이다. 평범한 예술 작품이 아니라 무언가 의미 있고 가치 있으며 매력적이고 감동적인 존재로 인식되는 것이다. 물론 그 인식의 변화는 거창한 과정일 수도 있고 소소한 과정일 수도 있다. 그러한 가치 인식은 사회적 수용을 거쳐야 한다. 앞에서 설명했듯, 나 혼자만 가치를 인식하는 것이 아니라 우리(또는 다수의 사람)가 가치 있다고 인식해야 한다.

　　명작은 특정 예술 작품의 향유와 소비 과정에서 탄생한다. 다수의 사람들이 감상하고 가치 있다고 생각하며 감동을 느끼고 화제에 올려 공유해야 한다. 그리고 오래 지속되어야 한다. 이렇게 명작의 탄생에는 다수결의 원칙이 적용된다.

　　갈등과 투쟁을 거쳐 일어나는 '예술 혁명'
　　명작이 만들어지는 과정은 일종의 '예술 혁명'이라고 할 수 있다. 그것이 엄청난 혁명은 아니라고 해도 넓은 의미에서 혹은 온건한 의미에서 혁명의 과정임에 틀림없다. 그런데 명작이 만들어지는 과정은 복합적이고 다층적이다. 다양한 요소가 개입한다. 의도적인 요소도 있고 우연적인 요소도 있다. 정치적인 요소가 개입하기도

하고 경제적인 요소가 개입하기도 한다. 그 중에서도 실제적으로 많은 영향을 미치는 요소가 있다. ①작가의 측면 ②작품 자체의 측면 ③시대와 환경의 측면 ④사건·사고와 논란의 측면 ⑤작품의 거래와 소장자의 측면 등이다. 이러한 요소들은 별개로 작동하기도 하지만 서로 뒤섞여 영향을 미친다.

명작이 탄생하는 과정은 평탄하게 흘러가는 것은 아니다. 갈등을 겪고 투쟁하고 논란을 겪는다. 점진적인 과정이 많지만 중간중간 결정적인 순간도 존재한다. 운 좋게 시대(트렌드 혹은 유행)와 잘 만나 명작으로 받아들여지기도 하고, 시대와의 불화를 겪어 지연되기도 한다. 그런데 그 논란과 불화로 인한 지연이 훗날 더 확고한 명작으로 자리 잡는 데 중요한 역할을 하기도 한다.

이처럼 예술 작품을 수용하고 향유하고 소비하는 과정에서 명작이 만들어진다. 작가와 작품의 재평가로 인해, 관련 소설이나 영화 등의 인기에 힘입어, 소장에 얽힌 다양한 스토리에 힘입어, 기증으로 인한 화제와 감동 덕분에 인기를 얻고 그 작품에 대한 인식의 변화를 가져와 인기작과 명작이라는 지위에 오르게 된다. 또한 이런저런 논란의 대상이 되고 예상치 못한 사건·사고에 연루되면서 대중들의 주목을 받고 명작의 반열에 오르는 경우도 있다.

뒤샹은 전위적인 기획을 했지만 그 변기가 훗날 기념비적인 명작으로 받아들여지리라고는 예상하지 못했을 것이다. 자신의 작품을, 그것도 1917년 원작이 아니라 1950년대 복제품 변기를 보려고 한국인 20만 명이 찾아올 것이라고 상상이나 했을까. 뒤샹의 창의성에서 시작된 일이지만 뒤샹의 손을 떠나 여러 사람의 관점과

만나고 충돌했기에 가능한 일이었다. 〈세한도〉는 김정희와 이상적의 손을 떠나 국경을 넘나들며 컬렉터 10명의 손을 거쳤기에 지금의 명작이 될 수 있었다. 〈모나리자〉는 레오나르도 다빈치의 손을 떠나 루브르박물관에서 도난을 당하는 수모를 겪었기에 최고의 인기작이 될 수 있었다. 〈가셰 박사의 초상〉은 나치의 탄압을 이겨내고 몰래 미국 땅으로 건너갔기에 세상 사람들을 다시 만나 명작으로 대접받을 수 있게 되었다. 특정 예술 작품의 일생에서 볼 때, 명작 아닌 것에서 명작으로 자리 잡는 과정은 그 시대상과 사회상을 반영하게 된다.

명작의 탄생은 본질적으로 사회적 관계의 근본적인 변화, 예술과 세상과 아름다움을 바라보는 인식의 근본적 변화에서 비롯된다. 따라서 명작에 대한 탐구와 논의는 수용과 소비를 중심에 놓아야 한다. 그런 점에서 예술사회학에 포함될 수밖에 없다. 예술의 소비와 명작의 탄생 과정은 사회적·정치적·경제적이기 때문이다. 그렇기에 명작은 다층적이고 복합적이며 때로는 논쟁적이다. 수용자와 소비자의 인식에 의해 뒤바뀔 수 있는 것이기에 명작의 지위는 완결된 것이 아니라 늘 현재진행형이다. 수용자와 소비자들이 언제든지 개입할 수 있다는 말이다. 지금의 명작이 100년 뒤, 500년 뒤에 여전히 명작으로 대접받으리란 보장은 없다. 혹은 지금 평범한 예술 작품이 어떤 결정적인 순간을 거쳐 명작으로 대접받을지 모르는 일이다.

1부

세월의 흐름, 상처마저 아름답다

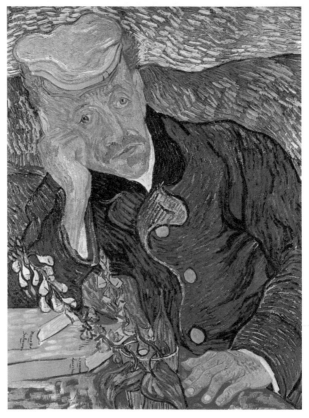

반 고흐, 〈가세 박사의 초상〉, 1890

**가세 박사의 행방을
찾아서**

고흐는 1890년 죽기 얼마 전 〈가세 박사의 초상〉을 그렸다. 여러 주인을 거치던 이 작품은 나치의 탄압 속에서 간신히 살아남아 미국으로 망명했다. 그러다 1990년 뉴욕 크리스티 경매에서 당시 세계 최고가 신기록을 세우며 일본인 기업가에게 팔렸다. 고흐가 세상을 떠난 지 100년, 그림이 태어난 지 100년 만의 일이다. 그런데 1990년 일본으로 건너간 이후 가세 박사의 소식이 끊겼다. 무슨 일이 생긴 걸까. 혹시 14번째 주인이 생긴 건 아닐까.

가셰 박사의 파란만장한
130년 여정

〈가셰 박사의 초상〉
1

1990년 5월 15일 미국 뉴욕 크리스티 경매장. 경매번호 21번 〈가셰 박사의 초상〉 순서가 돌아왔다. 경매 시작가는 2000만 달러. 100만 달러씩 호가(呼價)가 올라갔다. 3500만 달러에서 한 번 멈칫하더니 이후 거침없이 올라가 순식간에 5000만 달러를 돌파했다. 치열한 경합이 계속되었고 예상 낙찰가(3500만~5000만 달러)의 두 배에 육박하는 7500만 달러에서 호가가 멈췄다. 객석에서 탄성이 터져 나왔다. 수수료를 포함해 8250만 달러에 낙찰된 것이다. 미술품 경매 세계최고가. 생전에 딱 한 점밖에 팔리지 않았던 빈센트 반 고흐(1853~1890)의 그림이 세계 미술시장을 평정하는 순간이었다.

그런데 고흐의 작품들 중에서도 유명한 〈자화상〉, 〈까마귀나는 밀밭〉, 〈해바라기〉가 아니라 왜 〈가셰 박사의 초상〉이었을까. 1939년 8월 나치의 삼엄한 감시망을 뚫고 주인도 없이 쓸쓸히 미국 뉴욕 땅에 발을 디딘 그림이었기에 그 반전은 더욱 극적이었다.

가셰 박사를 그린 까닭

1890년 5월, 프랑스 아를의 생 레미 요양원을 나온 고흐는 파리 교외의 작은 마을 오베르 쉬르 우아즈로 옮겼다. 거기서 동생 테오의 소개로 정신과 의사 폴 가셰를 만났다. 가셰는 의사이면서 미술을 사랑하고 직접 그림을 그리는 화가이기도 했다. 고흐는 가셰의 집 근처에 거처를 정하고 그와 교분을 나누었다. 한 달 뒤 가셰는 고흐의 정신병이 치유되었다고 진단을 내렸다. 이에 화답이라고 하듯 고흐는 가셰의 초상을 그렸다. 바로 〈가셰 박사의 초상〉이다.

얼마 후 1890년 7월 어느 일요일, 고흐는 화구를 들고 그림을 그리러 나갔다가 권총으로 자신을 쏘았다. 피를 흘리며 무표정하게 길을 걸어 집으로 돌아왔다. 환각작용이 있는 싸구려 술 압생트를 많이 마신 탓에 아픈 것을 몰랐다고 보는 이도 있다. 집에서 의사를 불렀지만 의사는 별다른 방법이 없다고 판단해 응급조치만 하고 떠났다. 동생 테오가 도착했고 고흐는 동생의 품에서 서른일곱 해의 삶을 마감했다. 〈가셰 박사의 초상〉은 고흐의 초상화 가운데 최후의 작품이 되었다.

고흐는 초상화에 관심이 많았다. "그 어떤 것보다도 나에게 감명을 주는 것은 현대적인 초상화이다. 초상화는 화가의 영혼 깊은 곳에서 비롯한 자신만의 생명을 갖는다"고 말할 정도였다. 그래서인지 〈가셰 박사의 초상〉에는 고흐의 갈망이 절절하게 담겨 있는 듯하다. 주인공의 포즈는 독특하고, 얼굴 표정엔 우수가 가득하다. 무언가를 호소하는 듯 보는 이를 끌어당긴다. 구도와 색상, 소품들도 심

상치 않다. 그림 속 테이블에는 디기탈리스라는 꽃이 놓여 있다. 이 꽃은 강심제(强心劑)로 이용되었다고 한다. 당시 가셰가 동종요법으로 정신 치료를 할 때 사용했던 꽃이다. 노란색 표지의 책 『마네트 살로몬(Manette Salomon)』과 『제르미니 라세르퇴(Germinie Lacerteux)』는 에드몽 드 공쿠르와 쥘 드 공쿠르 형제의 소설로, 삶과 예술과 노이로제 등에 관한 내용이 담겨 있다.

〈가셰 박사의 초상〉에서 가셰는 가셰이기도 하도 고흐이기도 하다. 환자이자 예술가이고, 고통받는 사람이자 치유하는 사람이다. 고흐는 이중의 정체성을 의사 이미지에 투영했다. 인간은 늘 상처를 받고 치료받는 존재이기에 이 그림은 더더욱 보는 이에게 와닿는다. "70여 점 고흐 초상화 가운데 최고 걸작"이란 평가를 받는 것도 이 때문이다. 어찌 보면 〈가셰 박사의 초상〉은 가장 고흐와 닮은 그림일지도 모른다.

1890년 고흐가 세상을 떠나자 고흐가 그렸던 작품들은 동생 테오에게 넘어갔다. 이듬해인 1891년 동생마저 세상을 떠나자 동생의 부인 요한나가 고흐의 작품들을 네덜란드 암스테르담으로 옮겼다. 1893년 〈가셰 박사의 초상〉은 덴마크 코펜하겐에서 전시를 통해 처음 대중과 만났다.

이 작품은 여러 사람의 손을 거쳤다. 1904년 6번째 소장자인 독일인 컬렉터 파울 카시러가 그림을 구입해 독일로 가져갔다. 그는 〈가셰 박사의 초상〉을 독일 문화계에 적극 소개했고 고흐는 독일에서 인기 있는 화가로 조금씩 부각되었다. 프랑크푸르트 마인강변에 위치한 시립 슈테델미술관은 〈가셰 박사의 초상〉을 알브레히트 뒤

러, 한스 홀바인, 렘브란트 판 레인의 명작들과 함께 전시함으로써 그림의 존재감을 높였다.

덕분에 1920년대 들어 고흐에 대한 관심이 확산되었고 고흐의 전기와 관련하여 논문이 발간되기 시작했다. 이 무렵, 의학적 관점에서 고흐의 광기에 주목한 점이 특히 흥미롭다. 고흐의 질병을 연구하면서 그의 광기를 천재성의 바탕으로 이해하려고 한 것이다. 1922년 철학자 칼 야스퍼스는 고흐를 정신분열증 환자로 진단했다. 1930년대 일각에서 "고흐는 간질병 환자이며 〈가셰 박사의 초상〉은 정신병 말기 증상에서 나온 그림"이라는 주장이 나왔다. 가셰 박사가 입고 있는 재킷의 구불구불한 선이 정신착란의 징후이며 그렇기에 관람객들은 저항할 수 없는 힘에 끌린다는 것이다. 정신분열증인지, 간질병인지 단정지을 수 없지만 두 주장의 반향은 적지 않았다. 하지만 최근엔 어느 하나의 증상으로 고흐를 가둘 수 없다는 견해도 적지 않다.

어쨌든 고흐는 사후 30여 년만에 조금씩 신화적 인물로 부각되었다. 고흐가 미술계와 대중들의 주목을 받게 되자 눈 밝고 영악한 사람들은 다른 생각을 하기 시작했다. 이 무렵부터 고흐의 위작을 만들기 시작한 것이다. 1930년대 독일의 한 순회전에서 고흐 작품 30여 점이 위조품으로 들통난 것이 대표적인 경우다. 위조범들은 고흐의 위작이 당연히 돈이 된다고 생각했을 것이다. 이 또한 고흐에 대한 관심의 반영이다. 동시에 고흐에 대한 관심을 불러일으키는 또 다른 역할을 하기도 했다.

1930년대 나치의 탄압과 뉴욕 망명

1933년 독일을 장악한 아돌프 히틀러는 그의 입맛에 맞게 예술을 통제하기 시작했다. 그 무렵 〈가셰 박사의 초상〉은 프랑크푸르트 슈테델미술관 소장품이었다. 나치는 슈테델미술관의 슈바르젠스키 관장을 해고하고 나치의 이념과 인종주의에 봉사하지 않는 미술품과 문화유산들을 약탈하고 파괴할 모략을 꾸몄다. 그 대표적인 사례가 《퇴폐 미술전》(1937년 뮌헨에서 개최)이다. 나치는 퇴폐 미술이라는 누명을 씌워 수많은 미술품과 예술가들을 겁박하고 조롱하고자 했다.

《퇴폐 미술전》을 앞두고 나치는 출품작을 마련하기 위해 곳곳의 미술관과 갤러리, 개인 소장가들을 뒤졌다. 나치의 선전장관 요제프 괴벨스는 모든 미술관과 갤러리를 뒤지라고 명령했다. 〈가셰 박사의 초상〉도 몰수 목록에 포함됐다. 그러나 몇 차례 조사에도 불구하고, 슈테델미술관 지붕 아래 작은 다락방에 숨겨둔 〈가셰 박사의 초상〉은 나치의 눈에 띄지 않았다. 이를 두고 슈테델미술관 관계자는 훗날 이렇게 회고했다. "가셰 박사가 어떻게 그 강도들의 수천 개 눈을 피할 수 있었을까. 도무지 그 이유를 알 수가 없었다." 《퇴폐 미술전》이 끝나자마자 나치는 미술품 1만 6000여 점을 미술관에서 빼앗거나 불태워 버렸다.

위기는 넘겼지만 〈가셰 박사의 초상〉에 대한 나치의 약탈 시도는 그치지 않았다. 1937년 12월 이 작품은 결국 나치 제3제국 정부의 손으로 넘어갔다. 그런데 이듬해 1938년 나치의 2인자 헤르만

괴링은 자신의 잇속을 채우기 위한 음모를 꾸몄다. 〈가셰 박사의 초상〉을 은행인 수집가인 프란츠 쾨니그스에게 강제로 매각하게 한 뒤 그 돈을 빼돌려 자신이 수집하고 싶었던 태피스트리를 구입한 것이다. 나치 수중에 들어갔던 〈가셰 박사의 초상〉은 나치 권력자의 탐욕 덕분에 벗어날 수 있었다.

쾨니그스는 그림을 몰래 파리로 가져간 뒤 곧바로 네덜란드 암스테르담으로 옮겨놓았다. 그리고 1938년 유대인 은행가 지그프리트 크라마르스키가 〈가셰 박사의 초상〉을 매입했다. 그 무렵 나치의 네덜란드 침공이 임박하고 있었다. 나치가 암스테르담에 진격해 들어온다면 예술품 약탈을 자행할 것이고 〈가셰 박사의 초상〉도 그 대상이 될 것이다. 작품의 소장자도 화를 면할 수 없을 것이다. 크라마르스키는 고민 끝에 미국을 선택했다. 생존을 위해 가셰 박사의 망명을 계획한 것이다. 1939년 8월 그는 가셰 박사와 함께 런던으로 향했고 가셰 박사를 먼저 뉴욕으로 보냈다. 크라마르스키는 2년 뒤 무사히 뉴욕에 합류했다. 그 무렵 미국에서《망명 화가들》이란 전시가 열렸다. 네덜란드에선 나치가 유대인 체포령을 내리고 예술품을 싹쓸이하기 시작했다.

주인 없이 홀로 뉴욕에 도착한 〈가셰 박사의 초상〉. 처음엔 쓸쓸하고 긴박했지만 망명은 효과적이었다. 특히 미술의 중심이 파리에서 뉴욕으로 옮겨가던 시대적 상황과 잘 맞았다. 제2차 세계대전이 끝나고 미국의 경제가 풍요로워지면서 미술품에 대한 수요가 증가하고 가격이 상승하던 시절이었다. 고흐는 미국에서 유명해지기 시작했다. 크라마르스키는 1940년대부터 1970년대까지 메트

로폴리탄박물관에 〈가셰 박사의 초상〉을 6차례나 대여해 전시하도록 했다. 이어 1984년부터 1990년까지는 6년 동안 메트로폴리탄박물관에 작품을 빌려주었다. 세계 최고 수준의 박물관에서 가셰 박사는 6년 내내 관람객, 수집가, 연구자 등과 만나게 된 것이다. 이로 인해 1980년대는 고흐 연구가 절정에 달했다.

그리고 1990년 5월 15일. 드디어 〈가셰 박사의 초상〉은 뉴욕 크리스티 경매에서 미술품 경매 세계최고가 신기록을 세웠다. 그림이 탄생한 지 100년, 고흐가 사망한 지 100년, 그리고 미국으로 망명한 지 51년 만의 일이다. 낙찰자는 일본 다이쇼와 제지회사의 사이토 료에이 명예회장이었다. 낙찰가 8250만 달러는 미술계를 경악하게 했다. 미국 미술시장은 "일본의 자금력은 미국에서 유대계 게티 박물관 정도나 흉내낼 수 있을 것"이라고 했다. 엄두조차 낼 수 없다는 말이었다. 〈가셰 박사의 초상〉을 손에 넣은 사이토는 이틀 뒤인 5월 17일 뉴욕 소더비 경매에서 르누아르의 〈물랭 드 라 갈레트〉를 7800만 달러에 사들였다. 세계 미술계는 놀라움을 넘어 공황 상태에 빠지고 말았다.

1980년대 전후 세계 미술시장의 큰손은 유럽, 미국에서 일본으로 넘어갔다. 1987년 고흐의 〈해바라기〉를 3900만 달러에 사들인 것도 일본의 야스다 화재해상보험이었고, 1988년 피카소의 〈어릿광대〉를 3480만 달러에 사들인 것도 일본 미츠코시 백화점이었다. 일본의 돈 많은 컬렉터들이 미술시장을 쥐락펴락하자 일각에서는 1980년대를 두고 '광란의 시절'이라고 부르기도 한다. 어쨌든 〈가셰 박사의 초상〉의 경매는 미술시장에서 일본의 존재감을 보여

준 정점이었다. 경매 한 달 뒤인 1990년 6월 〈가셰 박사의 초상〉과 〈물랭 드 라 갈레트〉가 삼엄한 경비 속에서 일본 도쿄 긴자의 고바야시 화랑에 도착했다. 사이토가 잠시 작품을 실견한 뒤 〈가셰 박사의 초상〉은 화랑의 비밀창고 깊숙한 곳으로 옮겨졌다.

오르세미술관의 또다른 가셰

〈가셰 박사의 초상〉은 1890년 탄생과 동시에 주인 고흐를 잃었다. 이후 동생 테오와 동생의 부인 요한나를 포함해 지금까지 무려 13명의 소장자를 거쳤다. 유족, 예술가, 화상, 은행인, 공공미술관, 나치, 유대인 수집가, 일본 기업인 등 소장자의 면면도 다채롭다. 그들의 소장 동기나 소장 과정도 다양하다. 개인적인 예술 취향부터 재산 축적, 정치 탄압 등. 그렇다 보니 국경도 무수히 넘나들었다. 프랑스-네덜란드-프랑스-덴마크-독일-프랑스-독일-네덜란드-미국-일본. 인류가 남긴 미술품 가운데 이렇게 국경을 많이 넘나든 작품이 또 어디 있을까. 루브르박물관의 〈모나리자〉도, 추사 김정희의 〈세한도〉도 국경을 넘나드는 과정을 겪었지만 〈가셰 박사의 초상〉의 이력을 따라갈 수는 없다.

1990년 경매 이후 〈가셰 박사의 초상〉은 대중들로부터 폭발적인 인기를 얻게 되었다. 사실 그때까지만 해도 〈가셰 박사의 초상〉이 대중들에게까지 그리 널리 알려진 것은 아니었다. 1990년 경매는 가셰 박사를 알리는 결정적인 순간이었다. 하지만 진정으로 기억해

야 할 것은 경매 순간이 아니라 그때까지의 수난을 견뎌낸 과정이다. 특히 나치의 폭압을 벗어나 뉴욕으로 망명하는 고통을 감내하지 않았더라면 우리는 지금처럼 가셰 박사를 기억하지 못할 것이다.

그런데 1890년 고흐는 〈가셰 박사의 초상〉을 한 점 더 그렸다. 그림을 본 가셰가 자신에게 똑같은 것을 하나 더 그려달라고 부탁하자 고흐가 가셰에게 그려준 것이다. 일종의 레플리카(복제품)라고 할 수 있다. 이 그림은 가셰의 유족이 소유하다 1949년 프랑스 정부에 기증했고 지금은 파리의 오르세미술관에 있다. 하지만 뉴욕

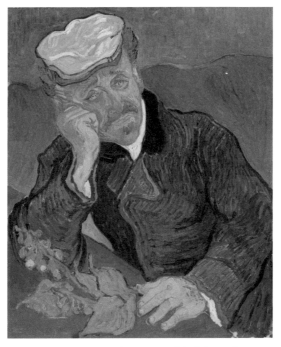

●반 고흐, 오르세미술관에 있는 또다른 〈가셰 박사의 초상〉, 1890

으로 망명한 초상과 비교해보면 여러모로 차이가 난다. 화면 구성, 붓의 터치, 색조, 생동감 등에서 뉴욕 망명작에 비하기 어렵다. 특히 전체적인 분위기가 절절하게 다가오지 않는다. 레플리카의 한계일까. 수난을 감내하는 지난한 과정이 없었기 때문일까.

고흐는 떠났지만 그의 그림 〈가셰 박사의 초상〉은 130여 년을 살아남아 우리에게 "수난을 견디는 것, 그게 가장 중요하다"고 말하는 것 같다. 그 수난의 시기를 견디며 〈가셰 박사의 초상〉은 명작이 되었고, 그 명작은 우리에게 삶의 가치를 다시 보여준다. 이런 점이 이 그림의 진정한 매력이다. 〈가셰 박사의 초상〉은 그래서 가장 고흐적이다.

가셰 박사는 어디에 있을까

그런데 1990년 6월 도쿄에 도착한 〈가셰 박사의 초상〉은 한 번도 공개되지 않았다. "일본 재벌이 불후의 명작을 가두어 놓고 있다"는 비판이 쏟아졌다. 작품을 공개하거나 매매하라는 수많은 요구에도 소장자는 꿈쩍하지 않았다. 그리고 1996년 사이토는 사망했다. 이후에도 그림은 모습을 드러내지 않았다. 〈가셰 박사의 초상〉은 대체 어디에 있는 것일까. 혹시 일본을 떠나 다른 곳으로 옮겨간 것은 아닐까. 미국으로 이미 팔렸다는 이야기도 있다. 르누아르의 〈물랭 드 라 갈레트〉가 소더비 경매를 통해 몰래 팔려나간 것 같다는 뉴스가 보도된 바 있다. 〈가셰 박사의 초상〉도 비슷한 운명일 수

있다는 얘기다. 사이토가 "내가 죽으면 작품을 불태워 버려라"는 유언을 남겼다는 얘기도 전한다. 물론 모두 근거 없는 소문이고 아직 공식적으로 확인된 바는 없다.

　　고뇌하고 방황했던 빈센트 반 고흐. 가장 고흐적인 그림 〈가셰 박사의 초상〉을 보면 상념이 몰려온다. 가셰 박사의 유랑은 아직 끝나지 않은 것인가. 그것이 명작의 또 다른 운명일까.

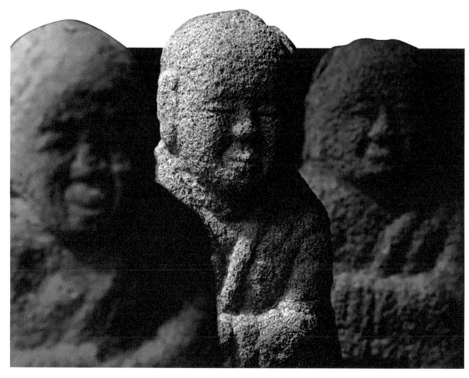

창령사터 오백나한상, 16세기 전후, 국립춘천박물관

누추함의 아름다움

　　여기 투박하고 소박한 석조 나한상들이 있다. 영월의 창령사터에서 발굴된 것들이다. 또 다른 곳, 등 굽은 모습의 초라한 금동불상이 있다. 남양주 수종사의 5층 석탑에서 나온 것들로, 내가 보았던 금동불상 가운데 가장 옹색한 모습이다. 보고 돌아서면 무언가 슬픈 잔상이 남는다. 아들 영창대군을 잃은 인목대비가 발원한 불상이라 그런 것일까.

　　이토록 소박하고 누추한 것이 이렇게 감동을 줄 수 있다니, 이 불상들은 예술과 명작의 존재 의미를 다시 한 번 생각하게 한다.

고결하지만 초라하고 옹색한,
우리의 삶처럼

창령사 나한상과 수종사 불상
2

풍광 좋기로 유명한 경기 남양주시 운길산의 수종사. 북한강이 내려다보이는 이곳엔 담백한 분위기의 8각 5층 석탑이 있다. 이 석탑에서는 1957년 해체 수리할 때와 1970년 이전할 때 두 차례에 걸쳐 금동불상 27구, 목조불상 3구가 발견되었다. 하나의 탑 속에서 이렇게 많은 불상이 발견되는 것은 매우 이례적이다. 도대체 누가 이리도 많은 불상을 탑에 넣은 것일까. 더 놀라운 사실은 불상들의 모양이 아주 특이하다는 점이다. 하나같이 고개를 숙이고 허리를 구부려 움츠린 듯한 자세다. 머리와 상체가 지나치게 크고 하체는 빈약하다. 종교 조각 특유의 이상적인 숭고미라고는 전혀 찾아볼 수가 없다. 궁금증이 가시지 않던 차에, 흥미로운 석불을 만났다. 강원도 영월의 나한상이다.

창령사 나한상, 우리의 얼굴

2018년 8월, 강원 춘천시 국립춘천박물관에서 《창령사터 오백나한, 당신의 마음을 닮은 얼굴》이란 전시가 열렸다. 강원 영월군 창령사터에서 발굴된 나한상 돌조각들을 선보이는 자리였다. 흔하디 흔한 나한상이려니 했던 관객들은 신선한 충격과 함께 깊은 감동을 받았다. 오백나한의 모습이 너무나 소박하고 인간적이었기 때문이다.

나한(羅漢)은 불교에서 '깨달음을 얻은 성자'를 뜻한다. 부처의 제자 500명이 깨달음을 얻었다고 해서 흔히 오백나한이라 부른다. 나한상은 일반적인 불교 조각상보다는 소박하고 편안한 편이다. 그럼에도 전시에 나온 창령사터 나한들은 좀 더 특별했다. 그 소박함과 투박함이 타의 추종을 불허할 정도였기 때문이다. 미소 띤 나한, 슬픈 표정의 나한, 입술을 꽉 다문 나한, 고개 들어 무언가 깊은 생각에 잠긴 나한, 수줍어하는 나한, 합장하고 있는 나한, 바위 뒤에 숨어 살짝 고개만 내민 나한…. 그 표정은 모두 달랐지만 하나 같이 우리의 얼굴이었다. 창령사터 나한상들은 얼굴과 상체를 집중적으로 표현하고 하체는 과감하게 생략했다. 그래서 더 투박하고 소박해 보인다. 화강암의 질감이 이런 분위기를 더욱 돋보이게 한다.

창령사터 나한상의 얼굴은 저 멀리 있는 고상한 종교적 얼굴이 아니라 우리가 오다가다 만나는 지극히 평범한 얼굴들이다. 그렇기에 희노애락이 담겨 있다. 그 희노애락의 얼굴은 맑고 천진하

다. 슬퍼하는 표정조차 편안하다. 어떻게 이럴 수가 있을까.

관객들의 반응은 뜨거웠다. 국립춘천박물관 전시는 몇 개월 더 연장해 2019년 초까지 계속되었다. 전시는 2019년 5월 서울의 국립중앙박물관으로 이어졌다. 국립중앙박물관 전시는 한 발 더 나아갔다. 전시의 한 축은 국립춘천박물관 전시의 틀을 유지했고 다른 한 축은 파격을 시도했다. 설치미술가 김승영의 작품 〈Are you free from yourself?〉를 오백나한과 함께 연출한 것이다.

김승영은 어둡고 적요한 공간에 스피커 700여 개를 탑처럼 쌓아 올리고 그 사이에 나한상과 부처상 20여 점을 배치했다. 전시 공간은 구석구석 매력적이었다. 들어서는 관객들은 저마다 소리 없는 탄성을 질렀다. 김승영은 소통과 기억을 테마로 이런저런 설치미술을 연출해왔다. 그중에서도 스피커 설치 미술로 주목을 받았다. 아날로그 스타일의 옛날 스피커는 소통과 기억에 매우 효과적인 매체다. 그는 청동 모형의 스피커를 사용하기도 한다. 1970~1980년대 사용했던 스피커를 청동으로 형태를 떠내 제작한 뒤 그것을 수백 개 높이로 쌓아 탑처럼 만드는 것이다. 그러나 국립중앙박물관 전시에서는 청동 모형이 아니라 실제 옛날 스피커를 동원했다. 화강암 나한상과의 조화를 위해 아날로그 실물의 맛을 살린 것이다.

김승영의 스피커 미술은 나한상 돌조각의 매력을 한껏 드높였다. 관객들을 사색의 분위기로 몰아 넣었다. 그 분위기에 관객들은 열광했다. 관객들은 "나는 누구인가"라는 상념에 빠지곤 했다. 누군가는 스피커 탑이 도시의 빌딩을 상징하고 그 사이의 나한은 빌딩

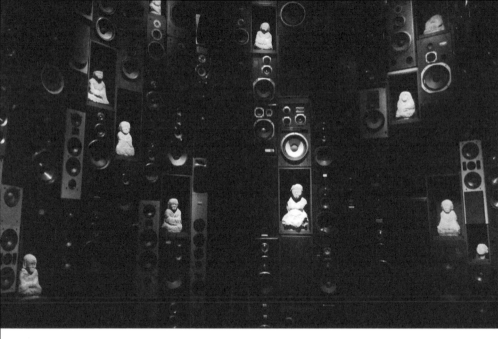

숲에서 성찰하는 인간을 형상화한 것이라고 했다. 그렇다. 스피커 사이에 있는 나한상들은 도시 속의 우리들이었다.

하지만 아날로그 스피커와 나한상의 만남은 도시와 인간이라는 도식적인 이미지에 국한되지 않는다. 김승영의 스피커 미술은 그 이상의 사유와 상상력을 자극한다. 그의 직관적인 감각은 창령사 터 나한상을 제대로 만날 수 있게 해주었다. 그럼에도 '소박하고 볼품 없는' 나한상이 없었다면 이 전시는 애초부터 불가능했다.

이 나한들은 2001년 5월 강원 영월군에서 한 개인이 암자 건립 공사를 하던 도중 우연히 발견되었다. 이후 정식 발굴이 진행되었고, 그 결과 돌조각 나한상 317점이 출토되었다. 이 가운데 온전한 형태를 유지한 완형은 64점이었다. 몸체만 발굴된 것은 135점,

머리만 발견된 것은 118점이었다.

이곳에선 '창령(蒼嶺)'이라는 글씨가 새겨진 기와가 함께 출토되었다. 이를 통해 고려 때 창령사라는 절이 있었음이 밝혀졌다. 창령사는 고려 때 창건되어 조선 전기로 이어진 뒤 임진왜란 직후 폐사된 것으로 전문가들은 추정한다. 발굴단은 놀랍게도 일부 나한상에서 뜨거운 불길에 노출되었던 흔적을 확인했다. 나한상들을 모셨던 금당은 화재로 무너진 흔적이 역력했다. 이것은 무슨 상황일까. 이런 추론이 가능하다. 임진왜란 때에 훼손되었거나, 그 무렵 누군가가 창령사를 의도적으로 폐사시키면서 나한상도 함께 훼손한 것이다. 말이 훼손이지, 그건 파괴였을 가능성이 농후하다. 추론이 여기까지 미치자 이런 생각이 몰려온다. 저 소박한 나한상들은 뜨거운 불길을 견디느라 얼마나 고통스러웠을까.

수종사 등 굽은 불상의 비밀

창령사터 나한상을 볼 때마다 수종사 8각 5층 석탑에서 나온 자그마한 불상들이 떠오른다. 그 분위기가 창령사터 나한상과 비슷하기 때문이다. 무언가 서글퍼 보이기도 하고, 옹색해 보이기도 하고…. 1957년과 1970년 두 차례 걸쳐 수종사 8각 5층 석탑에서 발견된 불상 30구. 이후 4점이 분실되었고 현재는 26점이 대한불교조계종 불교중앙박물관에 소장되어 있다.

수종사 석탑에서 나온 불상들은 대부분 등이 굽었다. 당당하

고 성스러운 법열(法悅)의 모습이 아니라 웅크리고 있는 모습이다. 불상이 어떻게 이런 모습일 수 있을까. 불상들은 두 차례에 걸쳐 봉안되었다. 1493년에 숙용 홍씨, 숙용 정씨, 숙원 김씨가 6점을 석탑에 봉안했고, 1628년에 인목대비가 금동불상 23점을 봉안했다. 1493년 발원문(發願文)을 보니 불상의 발원자들은 모두 후궁들이었다. 발원문에 이런 대목이 있다.

> 1493년 계축년 6월 7일에 숙용 홍씨, 숙용 정씨, 숙원 김씨는 주상 전하가 만세를 누리고 자식들이 복을 받고 오래 살기를 바라는 마음으로 석가여래상 1구와 관세음보살상 1구를 조성하옵니다. … 임금의 덕을 칭송함이 해나 달과 나란히 하고, 선대왕의 수명이 천지와 같이 영원하며, 양쪽 두 분 대비마마, 왕후, 세자 큰 복을 받아 태어나셨으니 모두 다 수명장수에 오르고 … 모든 아들과 사위들이 잘 자라 건강하고 마음 편안하며 복과 수명이 더욱 높아지고 머무르는 곳마다 주상의 성스러운 못에 잠기며 세세생생토록 항상 주인으로 모시겠사옵니다.

후궁들이 주상전하 성종의 만세를 누리게 해달라고 기원하는 내용이다. 아울러 자신들의 자식이 복을 누리게 해달라고 했다. 이게 무슨 의미일까. 그 무렵 성종은 건강이 좋지 않았다. 병환을 앓고 있었다. 당시 성종의 후궁들은 모두 어린 자식들이 있었다. 후궁들은 성종의 건강이 늘 걱정이었다. 그러나 더욱 근심되는 점은 자식들의 안위와 미래였을 것이다. 후궁들의 처지에서 보면 성종은 오

래 살아야 했다.

성종이 세상을 떠난다면, 권력 다툼의 소용돌이에서 후궁들의 자식들은 고통을 당할 가능성이 농후했다. 자칫하면 목숨을 잃을 수도 있고 후궁들의 친정이 풍비박산 날 수도 있다. 자식을 둔 후궁 어머니로서는 너무 당연한 걱정이었다. 그런 연유에서 성종의 건강 회복과 무병장수를 기원하며 불상을 발원해 탑 속에 봉안한 것이다. 주상에게 큰일이 닥치지 않고 그래서 우리 후궁들의 자식들도 별 탈 없이 무사히 살아갈 수 있도록 해달라는 바람이었다. 지극히 현실적인 염원이었고 그들에겐 매우 절박한 일이었다. 그러나 2년 후인 1495년 초 성종은 38세의 나이로 세상을 떠났다. 후궁들의 간절한 기대는 산산조각 나고 말았다.

더 눈여겨 보아야 할 것은 인목대비가 1628년 발원한 23점의 불상이다. 선조의 계비이자 영창대군의 생모이며 광해군의 계모인 인목대비가 발원한 불상이다. 인목대비는 1628년 23점의 불상을 조성해 수종사 8각 5층 석탑을 열고 내부에 봉안했다. 광해군에 의해 목숨을 잃은 친정 아버지와 아들 영창대군의 극락왕생을 기원하기 위해서였다. 인목대비는 1602년 18세의 나이에 선조의 계비가 되어 1606년 영창대군을 낳았다. 하지만 1608년 광해군이 즉위하면서 아버지 김제남과 아들 영창대군을 잃고 폐서인(廢庶人)이 되고 말았다. 1618년에는 딸 정명공주와 함께 서궁(西宮, 당시 경운궁이자 현재의 덕수궁)에 갇히는 신세로 전락했다. 상황은 절망적이었다. 그런데 드라마틱한 반전이 찾아왔다. 1623년 인조반정으로 다시 복위된 것이다. 복위는 되었지만 이미 아버지와 아들을 잃은

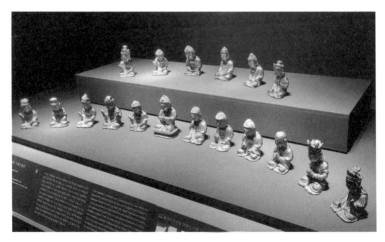

수종사 석탑의 불상, 1628, 불교중앙박물관

뒤였다.

인목대비는 유폐되어 지내는 동안 불경을 제작하는 등 불교와 함께 분노와 외로움을 달랬다. 복위된 이후에는 사찰을 중창하고 불화와 불상을 제작하는 데 적극적으로 힘을 보탰다. 그렇게 불교에 의지하면서 세상을 떠난 아버지와 아들의 극락왕생을 빌었다. 원통함을 풀어내고 동시에 살아남은 자들의 무사 안위를 기원했다. 수종사 8각 5층 석탑에 봉안한 불상이 그런 의미였다. 인목대비가 발원한 불상에는 "1628년 소성정의대왕대비(昭聖貞懿大王大妃)가 발원하고 23존을 주조하여 보탑에 안치하오니 후세에 중생을 구제하여 주시옵소서. 화원(畫員) 성인(性仁)"이라는 글이 새겨져 있다.

그런데 그 모습이 옹색하다. 불상들은 전체적으로 웅크린 자세로 허리를 약간 구부리거나 뒤로 젖히고 있다. 상체에 비해 하체

는 빈약하고 그로 인해 불상의 비례감이 많이 떨어지는 모습이 어딘가 부자연스럽다. 어깨는 좁고 처져 있으며 목을 앞으로 내밀었다. 물론 미소를 짓기도 하지만 왠지 쓸쓸해 보인다. 1493년 성종의 후궁들이 발원한 불상은 그렇지 않지만, 인목대비가 발원한 불상들은 이렇게 하나같이 옹색하다. 이 모습을 어떻게 받아들여야 할까. 이를 두고 17세기 전반기 불상의 특징이라고 평가하는 견해도 있다. 조선 후기의 순박한 불상으로 이어지는 과정에서 나타난 불상이라는 말이다. 그런 설명에도 불구하고 세인들의 눈에는 자꾸만 안쓰럽다.

1493년 나이 어린 자식을 둔 후궁들은 성종의 병이 하루빨리 치유되어 장수하고 그 덕분에 자식들이 무사하기를 바랐다. 1628년 인목대비에게는 비명으로 목숨을 잃은 아버지와 아들의 명복을 비는 일 그리고 자신과 아들과 친정의 원한을 푸는 일이 무척 간절했을 것이다. 수종사 석탑 불상은 모두 왕실의 여성들이 발원한 것이다. 성종의 후궁들과 인목대비에게 불상을 발원한다는 것은 매우 절실한 일이었다. 자식을 지켜내야 한다는 어미로서의 절박함, 자식을 지켜내지 못한 어미로서의 죄책감.

인목대비의 발원에 따라 금동불상을 제작한 사람은 조각승 성인(性人)이었다. 인목대비가 조각승 성인에게 어떤 말을 전했고 조각승 성인이 어떤 생각을 했는지는 알 수 없다. 그러나 우리는 이 불상에서 인목대비를 비롯한 왕실 여성들의 힘겨움과 서글픔을 만나게 된다. 위엄이라고는 전혀 없는, 옹색하고 볼품없는 차림새로 자신의 아픔과 분노, 죄책감을 드러내고자 했던 건 아닐까. 수종사

석탑에서 나온 금동불상들은 모두 10cm 내외의 소형불이다. 여덟 살의 어린 나이에 목숨을 잃었던 아들 영창대군의 모습을 이렇게 가슴에 묻으려고 했던 것 아닐까. 그 불상들을 들여다볼 때면 자꾸만 이런 상상을 해본다.

옹색함과 볼품없음, 세속의 또 다른 미학

창령사터 나한상 전시는 인기에 힘입어 부산으로 이어졌고, 2020년엔 고향 영월의 동강사진박물관에서 특별전이 열렸다. 이를 두고 사람들은 "20년만의 귀향"이라 불렀다. 국립춘천박물관에는 현재 창령사터 나한상을 전시하는 상설전시실이 있다. 전시실 이름은 《창령사터 오백나한, 나에게로 가는 길》. 저 소박하고 볼품없는 돌조각 나한상이 우리를 돌아보게 한다. 그것도 아주 절절하게 말이다. 김승영의 작품처럼 "당신은 당신으로부터 자유롭습니까?(Are you free from yourself?)"라고 묻는 것 같다.

국보로 지정된 석굴암도 있고 금동미륵보살반가사유상도 있다. 그러한 불상에서는 말 그대로 고결한 법열의 미, 종교적 사유를 발견하게 된다. 이에 비하면 창령사터 나한상과 수종사 석탑 불상들은 지극히 소박하다. 그럼에도 석굴암, 반가사유상 못지않은 또 다른 매력을 느끼게 된다. 유명한 불상에서 찾아보기 힘든 여운이 오랫동안 우리의 마음에 남는다.

우리 삶은 고결하지만, 한편으로는 초라하고 옹색하다. 분노

와 원망이 가득하기도 하다. 그래서 볼품없기도 하다. 그러면서도 돌아보면 또 맑고 순수하다. 그것이 삶이 아닐까. 창령사터 나한상과 수종사 석탑 불상에서 우리네 세속의 미학, 볼품없음의 미학을 만난다.

국새 대군주보, 1882, 국립고궁박물관

조선의 마지막 국새　　6·25전쟁 때 미군들에 의해 불법으로 유출되었던 국새와 어보들이 최근 속속 돌아오고 있다. 그 가운데 하나가 2019년에 돌아온 국새 대군주보다. 그런데 돌아온 국새를 살펴보니 뒷면에 'W B. Tom'이라는 미국인의 이름이 새겨져 있다. 한 나라의 국새에 이런 짓을 하다니, 화가 나고 가슴 아픈 일이다. 하지만 세월이 흐르면 언젠가 저 상처도 아물 것이고 저 상처로 인해 이 국새는 더 많이 알려질 것이다. 명작 가운데는 그런 경우가 많기 때문이다.

치욕의 역사를 품고 명작이 되다

국새와 어보
3

2021년 8월 국새 4점이 보물로 지정되었다. 1882년에 제작한 국새 대군주보(大君主寶)와 대한제국 시대에 제작한 국새 제고지보(制誥之寶), 국새 칙명지보(勅命之寶), 국새 대원수보(大元帥寶). 모두 조선의 국운이 쇠하던 시기에 만들어졌고, 해외로 불법 반출되었다가 돌아온 것들이다. 제고지보, 칙명지보, 대원수보는 1946년 일본으로부터 돌아왔고 대군주보는 2019년 미국으로부터 돌아왔다.

한국 근대사의 수난을 담다

한일 강제병합 7개월 후인 1911년 3월 조선총독부는 그동안 빼앗았던 대한제국 국새 가운데 8점을 일본 궁내청으로 상납했다. 그러나 광복 후인 1946년 8월 15일 미군정은 국새를 되찾아왔고 1948년 정부 수립 후 우리 정부에 인계했다. 총무처는 되찾은 국새들을 1949년 1월 국립박물관(지금의 국립중앙박물관)에서 특별 전시

했다. 전시명은《구 한국 옥새와 조약문서 전람회》였다. 하지만 환수의 기쁨도 잠시, 국새 8점은 6·25전쟁을 거치며 행방불명되고 말았다. 이와 관련해 기록도 하나 없었고 정황을 아는 사람도 없었다. 그런데 1954년 제고지보, 대원수보, 칙명지보가 부산의 경남도청 금고에서 발견되었다. 2021년 보물로 지정된 그 국새들이다.

　이 국새들이 행방불명되었다가 경남도청 금고에서 발견된 경위에 관해선 아무런 기록도 없지만, 어느 정도 추정이 가능하다. 6·25전쟁이 발발하자 부산으로 수도를 옮긴 정부는 1950년 8월부터 1953년 8월까지 경남도청(지금의 동아대 석당박물관 건물)을 임시청사로 사용했다. 그때 국새 8점을 경남도청으로 옮겨 놓았다. 그런데 1953년 환도하면서 그 중요한 국새를 제대로 챙기지 않았다. 그 가운데 3점이 금고에서 발견되었다고 하니 부산으로 가져가 나름대로 보관하려고 했던 것 같기는 하다. 그렇다고 해도 서울로 돌아올 때 이를 빼먹었다는 것은 있을 수 없는 일이다. 아무리 전쟁통이었다고 해도, 총무처의 나태함이 놀라울 따름이다. 이런 일이 있고 나서 1954년 6월 국새 3점은 국립박물관으로 이관되었다. 잃어버린 나머지 5점의 실체는 1965년 확인되었지만 실물은 영영 찾지 못했다.

　1911년 일본 도쿄로 불법 반출된 이후 1946년 서울로, 1950년 부산으로, 1954년 다시 서울로 옮겨다녀야 했던 3점의 국새 제고지보, 대원수보, 칙명지보. 한국 근대사의 수난을 그대로 보여주는 유물이 아닐 수 없다.

국새 제고지보, 1897, 국립중앙박물관

약탈, 도난, 분실 그리고 귀환

　국새와 어보(御寶)는 같은 듯 다르다. 국새는 왕권과 국권을 상징하는 것으로 외교문서나 행정문서 등 공문서에 사용한 실무용 인장이다. 이와 달리 어보는 왕이나 왕비의 덕을 기리거나 업적을 찬양하기 위해 제작한 의례용 인장이다. 조선시대(대한제국 포함)에 제작된 국새와 어보는 412점. 하지만 현재 73점은 행방불명 상태다. 국새와 어보는 종묘와 덕수궁 등에 보관했으나 그중 일부는 일제강점기 때 일본에 빼앗겼고 6·25전쟁기에는 미군에 도난당했다. 관리 부실로 분실한 경우도 있다.《동아일보》1952년 4월 27일자에 이런 기사가 실렸다.

서울지구 계엄민사부에서는 24일 하오 4시경에 또다시 세 번째의 옥새를 발견하였다. 시내 모 은방에서 미군 관계의 부탁으로 옥새를 감정 중이라는 정보를 얻은 서울계엄민사부에서는 즉시 동 은방으로 출동하여 옥새를 압수하였다 한다.

국새와 어보는 개인이 소유할 수 없다. 왕실 소유물 즉 정부 소유물이어야 한다. 따라서 이것은 시중에 돌아다닐 수 없다. 매매도 불가능하다. 그런데 미군이 금은방에 국새(옥새)를 들고 와서 감정을 받고 있다니…. 이 기사를 통해 종묘와 덕수궁 등에서 보관하던 국새와 어보 가운데 일부를 미군들이 훔쳐갔음을 알 수 있다. 6·25전쟁의 혼란을 틈타 일부 미군들이 이렇게 국새와 어보를 훔쳤고 미국으로 가져갔다. 우리의 국새와 어보가 미국에 많이 있는 것은 이런 까닭이다. 미군들이 국새와 어보를 한국인에게 넘겼을 수도 있다. 《동아일보》 1952년 5월 21일자 기사도 참고할 만하다.

서울지구에 옥새 두 개가 또 발견되어 방금 한국은행 서울분실에서 보관하는 중이니 … 하나는 왕인(王印)이고 하나는 왕후인(王后印)인데 … 한편 의뢰를 받은 문교부 당국에서는 … 개인집에서 미군이 발견한 것이니만큼 과연 새로 발견된 것인지 그렇지 않으면 과거 국립문화시설에서 보관 중이던 것이 6·25사변의 와중에 시장으로 흘러나온 것인지도 알 수 없다고 보고 있다.

미국으로 불법 반출된 국새와 어보가 처음 한국으로 돌아온

것은 1987년이었다. 미국 스미스소니언 자연사박물관에서 일하던 민속인류학자 조창수는 당시 어보가 경매에 나왔다는 소식을 들었다. 교포들과 힘을 합쳐 돈을 모았고 고종 어보 2점, 명성황후 어보 1점, 철종비 철인황후 옥책(玉冊) 1점을 구입해 국립중앙박물관에 기증했다.

2008년엔 고종의 국새가 돌아왔다. 1901~1903년 제작된 것으로, 고종이 주로 비밀 외교문서에 날인했던 국새다. 문화재청(국가유산청)이 재미교포로부터 구입했으며 이듬해인 2009년 보물로 지정되었다. 2011년 6월엔 성종비 공혜왕후 어보(1496년 제작)가 국내의 미술품 경매에 나오기도 했다. 미국으로 불법 유출되었다 국내의 한 소장가가 1987년 뉴욕 크리스티 경매에서 약 18만 달러에 구입한 뒤 국내 경매에 내놓은 것이다. 당시 경매는 화제와 함께 뜨거운 논란이 되었다. 불법 유출 문화유산이 국내 경매에 나오는 것 자체가 부적절하다는 지적이었다. 논란에도 불구하고 문화재청과 문화유산국민신탁은 경매에 참가해 4억 6000만 원에 낙찰받았다. 해외로 빠져나간 국새와 어보를 되찾아오는 것이 쉽지 않던 상황에서 이것을 확보하는 것이 급선무라고 판단한 것이다. 공혜왕후 어보는 현재 국립고궁박물관이 소장하고 있다.

2014년경 국새와 어보 환수는 전기를 맞이했다. 2014년 9점, 2015년 1점, 2017년 2점…. 적잖은 양의 국새와 어보가 미국으로부터 속속 반환되었다. 2014년 버락 오바마 미국 대통령은 한국을 방문하면서 미국 국토안보수사국(HSI)이 압수해 소장하고 있던 국새와 어보, 왕실 사인(私印) 등 9점을 우리에게 반환했다. 국새는 고종

이 대한제국을 선포하고 제작한 황제지보였다. 6·25전쟁 당시 미군이 덕수궁에서 불법 반출한 것으로, 2013년 11월 HSI에 압수된 상태였다.

2015년에 4월엔 덕종 어보(1471년 제작)가 미국에서 돌아왔다. 미국 시애틀미술관의 한 후원자가 1962년 뉴욕에서 구입해 1963년 미술관에 기증한 것이다. 문화재청은 이 어보가 정상적인 방법으로 국외에 반출될 수 없는 유물이란 점을 들어 2014년 7월부터 시애틀미술관 측에 반환을 요청했다. 시애틀미술관도 긍정적·적극적인 태도로 협상에 임했고 이사회와 기증자 유족의 승인을 얻어 반환이 성사되었다.

2017년 7월엔 중종비 문정왕후 어보(1547년 제작)와 현종 어보(1651년 제작)가 돌아왔다. 이 어보들은 미국 로스앤젤레스에 거주하는 한 미국인이 일본에서 구입해 가져간 것이라고 한다. 이 가운데 문정왕후 어보는 2000년 로스앤젤레스카운티미술관(LAC-MA)이 미국인으로부터 구입해 소장해왔다. 국내의 시민단체 문화재제자리찾기는 2010년부터 문정왕후 어보 반환운동을 펼쳤고 3년간의 노력 끝에 2013년 9월 LACMA로부터 반환 약속을 받아냈다. 또한 문화재청은 미국 측에 현종 어보에 대한 수사를 요청했고 이에 따라 2013년 HSI는 현종 어보와 문정왕후 어보를 모두 압수해 보관해 왔다. 두 어보에 대한 수사절차는 2017년 6월 마무리되었고 한 달 후인 7월 문재인 대통령이 미국을 방문하고 귀국하는 길에 고국 땅으로 돌아왔다.

다른 나라에 약탈 당한 문화유산을 돌려받는다는 것은 쉽지

않은 일이다. 그런데 최근 들어 국새와 어보가 미국으로부터 속속 돌아오고 있다. 이를 간단히 정리하면, 미국에서는 불법 점유물로 드러나면 그것을 소유할 수 없기 때문이다. 따라서 국새와 어보가 불법 유출된 것이라는 사실을 입증하기만 하면, 미국인(또는 미국의 기관)이 소유권을 주장할 수 없게 된다. 그렇기에 생각보다 수월하게 우리가 돌려받을 수 있는 것이다. 여기에 2014년 문화재청이 미국 국토안보국(DHS) 소속 이민관세청(ICE)과 〈한미 문화재 환수 협력 양해각서〉를 체결한 것도 중요한 역할을 했다. 문화유산 불법 반출을 수사하는 HSI는 이민관세청 소속이다. 이에 따라 불법 반출로 확인이 되면, 모두 한국으로 반환해야 하는 상황이 되었다.

대군주보에 새겨진 영어 이름

2019년 12월에도 국새 한 점과 어보 한 점이 돌아왔다. 한 재미교포가 국새 대군주보와 효종 어보(1740년 제작)를 문화재청에 기증했다. 그는 이것들을 1990년대 경매에서 구입했다고 한다. 이 가운데 한 점인 대군주보가 2021년 보물로 지정된 것이다. 대군주보는 1882년 제작되었고 높이 7.9cm, 길이 12.7cm이다. 외교문서와 법령 등에 날인했던 국새로, 통상조약 업무 담당 전권대신을 임명하는 문서(1883년)에 실제 날인된 예가 있다.

여기서 제작 시기인 1882년을 주목할 필요가 있다. 그 해 고종은 국기와 국새를 만들도록 명했다. 급변하는 국제 정세에 대응하

기 위해 새로운 국가 상징물이 필요했기 때문이다. 그래서 박영효는 태극기를 만들었고 새로운 국새 6점을 제작했다. 중국으로부터 조선국왕이란 글자가 들어간 국새를 받는 대신 '대(大)조선국 군주'라는 의미로 대군주보를 만든 것이다. 대군주보는 1897년 10월 대한제국을 선포하면서 더 이상 사용하지 않았지만 19세기 말 시대상을 보여주는 하나의 상징물이다. 여기엔 고종의 꿈이 담겨 있기도 하다. 그러나 기대와 달리 조선의 국운은 점점 더 쇠락해갔다.

그런데 우리 품에 돌아온 대군주보에서 특이한 점이 발견되었다. 뒷면에 'W B. Tom'이라는 영문 글씨가 새겨져 있었다. 송곳이나 칼 같은 예리한 도구로 글자를 새긴 것이다. 그것은 분명 미국인의 이름이었다. 이 국새를 갖고 있던 미국인이 자신의 이름을 새

대군주보 뒷면에 새겨진 영문 글자

겨 넣은 것이 틀림없어 보인다. 국새에 새겨진 톰(Tom)이라는 미국인 이름. 그건 치욕의 상처가 아닐 수 없다.

치욕을 견디고 살아남은 보물들

국새 대군주보를 보니 경복궁 자선당(資善堂) 석축과 법천사지 지광국사탑(智光國師塔)이 생각난다. 1915년 일본인 오쿠라 기하치로는 경복궁 자선당 건물을 해체해 일본 도쿄로 불법 반출했다. 조선총독부의 묵인이 있었음은 물론이다. 그는 도쿄에 자선당 건물을 다시 세운 뒤 '조선관(朝鮮館)'이라는 간판을 달고 미술관으로 사용했다. 그러나 1923년 간토 대지진 때 목조 건물이 불에 타버리고 기단부인 석축만 남게 되었다. 그후 자선당의 존재는 사람들의 기억 속에서 잊혀졌다.

그러던 중 1993년 건축사학자인 김정동 전 목원대 교수가 일본 도쿄의 오쿠라 호텔 경내에 이 석축이 방치되어 있다는 사실을 확인했다. 그의 노력에 힘입어 자선당 기단부 석축은 1996년 국내로 돌아왔다. 하지만 이 석축은 훼손 상태가 매우 심각했다. 자선당 복원에 활용할 수 있는 상황이 아니었다. 따라서 자선당 복원에는 사용하지 못하고 경복궁 건청궁 뒤편에 보존해 놓고 있다. 석축의 돌들은 거의 모든 부위가 깨져 있다. 간토대지진 때의 충격일 것이다. 고국 땅에 돌아왔지만 상처는 여전하다.

국보로 지정된 원주 법천사지 지광국사탑(11세기)은 고려의

승려 지광국사의 승탑으로, 법천사 지광국사탑비(국보)와 함께 한 쌍으로 만들어졌다. 그런데 이들은 지금 서로 떨어져 있다. 지광국사탑은 1911~1912년 일본인 세 명의 손을 거치며 서울로 옮겨지고 이어 일본 오사카로 불법 반출되었다. 우여곡절 끝에 1915년 돌아왔으나 이 탑이 자리 잡은 곳은 원래 장소가 아니라 서울의 경복궁이었다. 조선총독부는 1915년 경복궁에서 여러 전각을 파괴하고 조선물산공진회를 개최하면서 지광국사탑을 경복궁 행사장에 장식용으로 세워 놓았다. 그 후 6·25전쟁 때 폭격을 당해 몸체 일부만 남고 상륜부와 옥개석(지붕돌)이 처참하게 부서졌다. 1957년 시멘트를 이용해 부서진 조각들을 붙이고 시멘트로 채워 넣는 보수가 이뤄졌다. 1950년대 그 가난하던 시절이었으니 보수라고 해도 엉성하기 짝이 없었다. 상처투성이 지광국사탑은 상태가 점점 악화되었고 끝내 해체 수리를 해야 하는 상황에 이르렀다. 2016년 지광국사탑은 전면 해체했고 대전 국립문화재연구소에서 보수·보존처리에 들어가 2023년 마무리되었다.

보존처리 과정에서 이 승탑을 어디에 세울 것인지를 두고 깊이 있는 논의가 이뤄졌다. 결론은 고향 땅인 원주로 돌려보내는 것이었다. 식민 통치와 분단의 상처를 고스란히 안고 살아온 지광국사탑. 100년의 수난과 유랑을 마치고 2024년 하반기 고향으로 돌아가 원래 한 짝이었던 지광국사탑비와 재회하게 된다.

지광국사탑은 이제 그 상처가 조금은 아무는 듯하지만 자선당 석축은 상처가 여전한 것 같다. 자선당 석축이 현재 위치한 곳은 명성황후가 일본인들에게 시해되어 불태워진 건청궁 녹산(鹿山) 바

로 옆이다. 그래서 더욱 처연한 생각이 든다.

돌아온 국새와 어보. 그것은 왕실과 정부의 권위이자 상징이었다. 그런데 일제강점기와 6·25전쟁의 와중에 말로 표현하기 어려운 수모를 겪어야 했다. 대군주보에 예리하게 새겨진 영어 알파벳 다섯 글자. 대군주보의 상처는 깊지만 끝내 살아남아 우리 품으로 돌아왔다. 치욕을 견디고 살아남아 보물이 되었다. 저 상처는 언제쯤 아물 수 있을까. 100년이 흘러 저 상처가 잘 아물게 된다면, 그때는 우리에게 더한 감동을 줄 것이다.

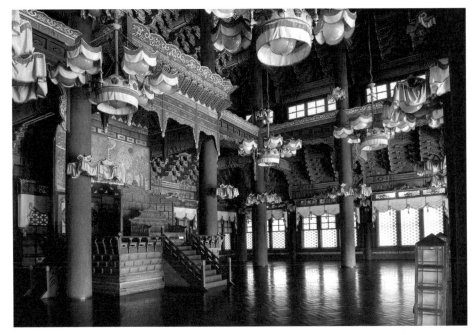

창덕궁 인정전

**아름다움 뒤의
상처들**

유네스코 세계유산 창덕궁, 그 한가운데 인정전에는 근사한 샹들리에가 매달려 있다. 창틀도 서양식 오르내리창이다. 조선시대 궁궐에 서양식 인테리어라니. 그런데 창덕궁 곳곳에서 서양식 인테리어나 시설이 많이 보인다. 희정당과 대조전에 설치된 샹들리에와 전등, 커튼 박스, 카펫, 서양식 의자와 탁자, 거울과 침대, 세면대와 욕조…. 모두 일제가 설치한 것들이다. 순종의 편의를 위해서라고 했지만 조선 궁궐을 욕보이기 위함이었다.

창덕궁의 아름다움은 곳곳이 상처. 그 아픔의 흔적을 우리는 어떻게 기억해야 할까.

100년 전 창덕궁의 밤은
아름다웠을까

창덕궁 샹들리에
4

유네스코 세계유산 창덕궁에서 가장 크고 웅장한 건물은 정전(正殿)인 인정전(仁政殿)이다. 인정전의 정면 가운데칸 창살문은 대체로 열려 있어서 내부로 들어가 관람할 수도 있다. 내부를 들여다보면 임금이 앉는 어좌(御座)가 있고 그 뒤로 일월오봉병(日月五峰屛)이 놓여 있다. 어좌 위로는 화려한 장식의 닫집(보개, 寶蓋)이 펼쳐진다. 그런데 창덕궁 인정전에는 경복궁 근정전에서 볼 수 없는 것이 있다.

인정전에 샹들리에가 매달리게 된 것은 1909년 봄, 순종 때다. 조선시대 궁궐에 샹들리에가 걸려 있는 풍경은 예나 지금이나 이국적이고 신기하다. 어찌 보면 낭만적이기까지 하다. 그런데 한참을 보고 있노라면 마음에 알 수 없는 쓸쓸함이 몰려온다.

1909년, 외부와 단절된 창덕궁

조선의 마지막 왕 그러니까 대한제국의 마지막 황제 순종 (1874~1926). 황제로 즉위하고 4개월 지난 1907년 11월 덕수궁에서 창덕궁으로 거처를 옮겼다. 이어(移御)를 한 달 앞둔 1907년 10월, 순종은 창덕궁의 수리를 명했다. 고종이 창덕궁을 떠난 이후 줄곧 방치되어 왔기 때문에 여기저기 손을 볼 필요가 있었다. 이에 따라 1908년 대대적인 공사가 진행되었다. 창덕궁뿐만 아니라 바로 옆 창경궁의 개조 작업도 함께 이뤄졌다.

순종이 명했다고 하지만 실제 작업은 일제가 맡았다. 당시 궁 내부의 일본인 세력들이 이 공사를 주도했다. 배후는 당연히 통감부의 이토 히로부미였다. 이들은 "궁정의 존엄을 유지하여 국왕의 은혜를 백성들에게 보여주며 순종의 외로움을 달래고 순종의 여가 생활을 위해서"라는 명분을 내걸었다. 그리하여 궁궐 곳곳에 근대식 설비를 도입하고 건물의 내부를 서양식으로 고쳤다. 이에 그치지 않고 창경궁엔 박물관, 식물원, 동물원까지 만들었다. 이러한 프로젝트는 1909년 봄 마무리되었다.

20세기 초 대한제국기, 우리의 궁궐에는 다양한 서양 요소가 도입되었다. 덕수궁에 석조전(石造殿)이나 정관헌(靜觀軒)과 같은 서양 건축물을 세우고 전통 건축물 내부의 인테리어를 서양식으로 꾸미고 서양 가구를 배치하는 식이었다. 1908년을 거치며 인정전의 모습도 크게 바뀌었다. 우선 인정전을 감싸고 있는 행각(行閣)이 바뀌었다. 기존의 행각을 철거하고 전과 다른 모습의 행각을 조성

한 것이다. 물론 그 용도도 바뀌었으며 당구대, 커튼 박스, 난로, 카펫 등 서양식 설비가 들어섰다. 인정전 건물의 내부도 바뀌었다. 왕의 어좌 뒤에 세워놓는 일월오봉병을 〈봉황도〉로 바꾸었다. 그 옆에는 일본에서 제작한 정체불명의 휘장을 걸어두었다. 조선의 상징이자 왕의 상징인 일월오봉병을 〈봉황도〉로 바꾸었을 뿐만 아니라 전통 어좌를 치우고 서양식 의자를 배치했다. 조선 왕실공간으로서의 의미를 무화시키려는 의도였다.

또한 일제는 인정전의 바닥을 일본식 나무 마루로 바꾸었다. 조선시대 궁궐 정전의 바닥은 늘 전돌이었다. 조선시대엔 정전 건물 정면의 창호를 완전히 개방해 중요한 의례를 거행했다. 창호를 활짝 열어젖혀 내부와 외부를 연결시키고 의례 공간으로 활용한 것이다. 건물의 내부와 외부가 연결되면서 인정전 건물은 장중함을 연출했다. 전돌 바닥은 이러한 용도에 적합한 것이었다. 그런데 내부 바닥을 나무 마루로 바꾸고 전면의 창호를 한가운데 칸만 개방하도록 고쳤다. 가운데칸 창호를 제외하고 그 좌우의 창호는 위아래로 오르내리는 유리창을 덧댐으로써 활짝 열 수 없도록 바꾼 것이다. 이렇게 가운데 칸을 제외하고 나머지 창호는 문이 아니라 창으로 축소되었다. 이로 인해 인정전 정면은 모두 개방할 수 없게 되었고 결국 인정전의 내부와 외부는 단절되고 말았다.

언뜻 보면 이를 단순한 기능 변화로 생각할지도 모른다. 그러나 창덕궁 정전으로서의 역할을 고려한다면 매우 심각한 변화가 아닐 수 없다. 인정전에서 조선(대한제국)의 의례를 치르지 못하도록 막고, 이로써 인정전의 본질적 기능 가운데 하나를 상실하고 말았

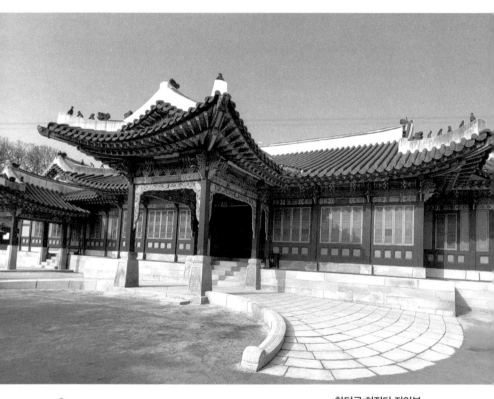

창덕궁 희정당 진입부

다. 그러자 인정전은 단순한 접견실 겸 연회 장소로 전락했다. 순종 부부가 이곳에서 맞이하는 사람은 주로 통감이나 총독, 그리고 그들과 함께 온 사람들이었다. 이것이 1909년 창덕궁의 현실이었다.

내전(內殿) 공간인 희정당(熙政堂)과 대조전(大造殿)도 바뀌었다. 희정당은 왕의 거처이자 집무 공간이었고 대조전은 왕과 왕비의 침전이었다. 1910년 전후, 대조전 서쪽에 왕의 욕실인 어욕실(御浴室)이 생겼고 수세식 변소가 들어섰다.

그러다 1917년 11월 희정당과 대조전 일원에 화재가 발생해 건물들이 모두 불에 타버렸다. 순종과 순정효황후는 낙선재(樂善齋)로 거처를 옮겼고 1920년에 희정당과 대조전을 재건했다. 재건 작업의 설계와 공사는 철저하게 일본인의 뜻에 따라 진행되었다. 재건 작업은 그 출발부터 어이가 없었다. 경복궁의 전각을 헐어 그 부재를 사용했기 때문이다. 경복궁 강녕전(康寧殿)을 헐어 그 부재로 희정당을 다시 지었으며, 경복궁 교태전(交泰殿)의 부재로 대조전을, 경복궁 만경전(萬慶殿)의 부재로 경훈각(景薰閣)을 다시 지었다. 희정당과 대조전 일대 건물의 외관은 전통 건축이었지만 건물 내부는 완전히 새로운 모습으로 바뀐 것이다.

우선, 희정당 진입부에 돌출형 현관을 지은 것이 눈에 띈다. 차량이 진출입하는 공간으로, 일종의 캐노피라고 할 수 있다. 이것은 일본 메이지궁전의 현관과 그 모습이 비슷하다. 1920년대 초 영친왕 부부가 승용차를 타고 희정당에 도착하는 모습의 사진이 이 돌출 현관의 용도를 명확히 보여준다. 순종 부부 또한 이곳에서 어차(御車)를 타고 내렸다.

경복궁 내 국립고궁박물관에 가면 순종 부부가 사용했던 어차가 있다. 순종이 탔던 1918년식 캐딜락(미국 GM사 제작)과 순정효황후가 탔던 1914년식 다임러(영국 다임러사 제작)다. 순종 부부 어차는 국내에 현존하는 자동차 가운데 가장 오래된 것이다. 아쉽게도 이 어차를 언제 어떻게 들여왔는지, 순종 부부가 어떻게 타고 다녔는지에 관해선 기록이 없어 알 수가 없다. 그러나 어차의 제작 연도나 전체적인 상황으로 보아, 순종은 1920년대에 이 캐딜락을 탔을 것이다. 순종 부부는 당시 최고급 수입 승용차를 타고 창덕궁을 드나들었다. 어쩌면 희정당의 돌출형 현관은 근대 문물의 상징이라고 할 수 있다. 그런데 영친왕의 희정당 사진은 보면 볼수록 우리를 쓸쓸하게 한다.

희정당과 대조전 구역의 행각도 새로 만들었고 건물 내부에 욕실, 화장실, 이발실을 조성해 서양식 공간으로 꾸몄다. 실내에 전기, 위생, 훈증난방 설비를 도입했고 유리, 철물 등의 새로운 건축 재료를 사용했다. 실내에는 샹들리에와 전등, 커튼 박스, 카펫, 서양식 의자와 탁자, 거울과 침대, 세면대와 욕조 등 서양식 가구를 들여놓았다. 모두 입식 생활공간으로 꾸민 것이다. 희정당 접견실의 가구들은 대체로 프랑스 루이 14세, 루이 15세, 루이 16세 시대의 양식이었다. 의자 가운데에는 대한제국의 상징물인 이화(李花, 오얏꽃) 무늬가 디자인된 것도 있다. 이는 특별히 주문 제작한 것이다.

샹들리에의 두 얼굴

창덕궁의 여러 전각들은 1908년과 1909년경에 그 모습이 바뀌기 시작했다. 그 무렵이면 조선(대한제국)은 이미 주권국으로서의 위상을 대부분 잃어버린 때였고 궁궐의 존재 의미도 상실한 시기였다. 일본은 조선의 궁궐을 마음 놓고 건드렸다. 인정전은 의례의 공간에서 멀어졌고 희정당, 대조전과 함께 외부 사람을 만나고 식사하는 장소로 퇴색해버렸다. 일제는 건물들을 바꾸고 수리하면서 '순종을 위한 공간 구성'이라고 했지만 그때나 지금이나 그 말을 믿을 사람은 없다. '서구의 근대 문물을 받아들여 조선의 궁궐을 개화한 공간으로 꾸몄다는 것'을 외부에 보여주기 위함이었다. 이런 점을 홍보하기에 가장 효과적인 공간은 세련된 분위기의 서양식 접견실이었다.

그런 접견실에서 가장 두드러진 것은 화려한 샹들리에다. 인정전 천장은 샹들리에로 가득하다. 인정전 샹들리에에는 자못 화려하고 육중하다. 노란 천으로 휘감은 뽀얗고 큼지막한 전등들. 축구공보다 더 큰 전등들이 7개씩 짝을 이뤄 천장 곳곳에 주렁주렁 매달려 있다. 샹들리에 틀에는 대한제국을 상징하는 이화무늬가 새겨져 있다.

지금이야 전기도 흔하고 샹들리에에도 친숙하지만 110여 년 전이라는 사실을 생각해보면 이는 범상치 않은 일이었다. 우리나라에 전기가 도입된 것은 1887년, 경복궁 건청궁(乾淸宮)에 처음 전깃불이 들어왔다. 에디슨이 전구를 활용한 이후 불과 8년 만이었다. 그

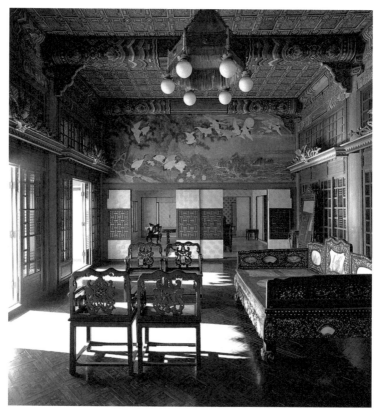

창덕궁 대조전

전깃불이 20여 년 뒤 창덕궁에도 들어왔고 샹들리에로 이어졌다.

　　인정전 샹들리에가 육중하고 고풍스럽다면 희정당과 대조전의 샹들리에는 단출하고 간명하다. 희정당 접견실의 샹들리에는 3개씩 6세트가 매달려 있고 대조전 샹들리에는 천장 한가운데에 6개의 등이 걸려 있는 모습이다.

　　희정당 접견실 샹들리에를 보면, 그 뒤로 해강 김규진의 대형

벽화 〈총석정절경도(叢石亭絶景圖)〉와 〈금강산만물초승경도(金剛山萬物肖勝景圖)〉가 배경처럼 쫙 펼쳐져 있다. 희정당 접견실 벽에 대형 벽화를 붙인 것은 1920년 희정당, 대조전 구역을 재건할 때였다. 대조전에는 이당 김은호의 〈백학도(白鶴圖)〉, 오일영과 이용우의 합작 〈봉황도〉를, 경훈각에는 심산 노수현의 〈조일선관도(朝日仙館圖)〉, 청전 이상범의 〈삼선관파도(三仙觀波圖)〉를 그려 벽에 붙였다. 당시 한국의 전통화단을 대표하는 화가들이 그린 웅장한 대형 작품들이다. 작품 하나하나는 모두 호방하고 화려하다. 이를 두고 우리의 전통 요소와 서양의 건축 요소가 조화를 이룬 것으로 평가하기도 한다.

하지만 희정당은 편전으로서의 기능을 상실하고 접견실로 바뀌었다. 나라가 망했으니 편전은 필요 없는 것이 되어버렸고, 그래서 샹들리에 뒤편 금강산 그림은 우렁차면서도 한편으로 쓸쓸해 보인다. 저 샹들리에와 금강산 그림을 배경으로 순종은 총독과 그 일행을 만났을 것이다.

제국의 황혼, 샹들리에의 아름다움

일제는 1908년 인전정 앞마당에서 품계석(品階石)과 박석(薄石)을 걷어내고 모란과 같은 꽃을 심었다. 인정전 앞마당은 그렇게 관광용 정원이 되었다. 일제의 홍보를 위한 관람 공간, 전시 공간에서 순종은 투명 인간일 뿐이었다.

그런 의미에서 창덕궁을 투명한 유리그릇 속에 담긴 물체처럼 누구나 분명하게 볼 수 있게 하는 것이 좋겠다는 판단을 내리고, 내외의 손님들에게 충분한 대우를 하며 궁전이든 후원이든 그 희망에 따라 관람할 수 있게 개방하여 왕가의 근황을 직접 설명하기도 하면서 왕가의 현재를 알리려 힘을 기울인다. 이로써 이왕가에 대해 우리나라가 얼마나 후하게 예우하고 있으며 이왕가가 얼마나 평화롭고 행복한 생활을 하고 있는지 주변에 널리 알려졌으며 특히 외국인이 오해를 푸는 데 커다란 역할을 하였다. (곤도 시로스케, 『대한제국 황실비사』, 이언숙 옮김, 이마고, 2007)

요즘엔 밤에도 고궁을 관람할 수 있다. 그 가운데 하나가 창덕궁 달빛기행 프로그램이다. 야간에 창덕궁을 둘러보는 것은 환상적이고 매력적인 경험이다. 달빛기행에 몇 번 참여한 적이 있는데, 그때마다 인정전과 희정당의 샹들리에가 떠올랐다. 100여 년 전 샹들리에에 하나둘 불이 들어오고, 창덕궁의 밤은 아름다웠을 것이다. 순종과 순정효황후는 샹들리에 불빛 아래 인정전 마루바닥을 거닐었을 것이다. 그들의 마음은 어떠했을까.

20세기 초 신문명을 상징했던 창덕궁의 전깃불 샹들리에. 샹들리에가 설치되고 그 이듬해 바로 그곳에서 조선의 오백 년 역사는 막을 내렸다. 1910년 8월 22일 창덕궁 내전의 흥복헌(興福軒)에서 마지막 어전회의가 열렸고 일주일 뒤 조선은 일본의 식민지가 되었다. 인정전 샹들리에는 망국의 과정을 지켜보았다. 그 불빛에는 제국의 황혼이 짙게 드리워져 있다. 우리 근대사의 서글픈 두 얼

굴이라고 할까. 그 서글픔까지 이제는 우리의 기억이 되었고 나아가
인정전의 미학이 되었다.

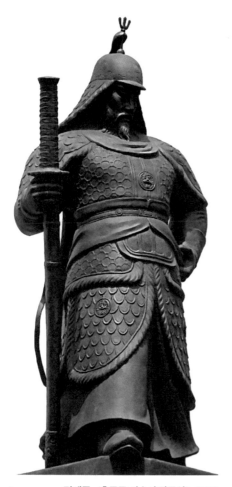

김세중, 〈**충무공 이순신 장군상**〉, 1968

논란이 만들어낸 역사

광화문 광장에 우뚝 서 있는 〈충무공 이순신 장군상〉. 1968년 세워진 이후 한 자리를 지키며 광화문의 상징으로 자리 잡았다. 그런데 이 동상을 두고 종종 논란이 일곤 한다. 군사 통치의 정당성을 옹호하기 위해 세운 것이라는 비판, 고증이 잘못되었다는 비판… 동상을 새로 만들어야 한다거나, 다른 곳으로 옮겨야 한다는 주장도 있었다.

그 논란을 겪으며 56년이 흘렀다. 광화문 광장은 이제 누군가를 만나고 더러는 함께 모여 구호를 외치는 공간이 되었고, 그 논란과 비판마저 이충무공 동상의 역사와 미학이 되었다. 100년이 지나면 우리는 이충무공 동상을 어떻게 받아들이고 있을까.

정치의 예술화, 예술의 정치화

광화문 광장 이충무공 동상
5

"칼집을 오른손에 잡고 있는데 그렇다면 이순신 장군은 왼손잡이였다는 말인가?"

"고개를 숙이고 있는 걸 보니 패장(敗將)이란 말인가?"

"세종대왕을 기념하는 세종로에 왜 충무공 동상이 있을까?"

서울 광화문 광장의 〈충무공 이순신 장군상〉. 1968년 4월 건립 직후부터 지금까지 논란이 그치지 않고 있다. 당대의 대표 조각가 김세중의 작품으로, 1960~1970년대를 대표하는 공공미술인데도 이 동상을 자꾸만 정치적 시선으로 바라보는 경향이 있다. 그렇기에 또 다른 궁금증이 생긴다. 50년, 100년 뒤에도 이 동상은 광화문 광장을 지킬 수 있을까. 훗날 사람들은 저 조각품을 어떻게 평가할까.

세종로에 등장한 애국선열조상

1964년 5월 16일 서울 세종로 한복판에 독특한 조형물들이 대거 등장했다. 당시 문교부(현재의 교육부)가 중앙청(옛 조선총독부 건물, 1996년 철거)에서 숭례문에 이르는 대로의 중앙 녹지대에 김유신, 권율, 정약용, 김정호, 유관순, 김구 등 역사 위인 37명의 조상(彫像)을 세운 것이다. 애국선열조상이었다. 당시 민주공화당 김종필 의장의 제안으로 시작해 서라벌예대, 서울대, 이화여대, 홍익대의 미술대 학생들이 나누어 제작했다. 모두 석고상이었고 일부는 좌상, 일부는 입상이었다.

건립 당시부터 "졸속이다", "석고상이라 훼손 우려가 크다"는 비판이 적지 않았다. 설치하고 보니 대학생들의 작품이었기에 완성도가 낮은 것도 사실이었고, 석고상이라 너무 쉽게 훼손되었다. 비바람에 쓰러지거나 깨지고 더러워지면서 급기야 도시의 흉물로 전락했다. 애국선열을 기린다는 취지였지만 오히려 선열을 욕보이고 말았다. 두 달도 채 되지 않아 《동아일보》는 1964년 7월 9일자 1면 〈횡설수설〉에서 이렇게 지적했다.

주요 도로명을 선현의 이름을 따서 고친 것은 좋았다고 하겠으나, 서른일곱 분의 선열조상(先烈彫像)에 관한 한, 적지 않게 송구스럽다. 지난 봄 한두 달 동안에 급조해서 세울 때부터 걱정된 일이지만, 세워진 지 두 달도 못되어 얼룩지고 상처가 난다는 이야기이니 과연 올해 장마나 무사히 넘길 수 있을는지 모르겠다. 생각은 좋았지

만 좀 더 신중했어야 할 일이 아니었을까.

이듬해인 1965년 봄, 문교부는 일부를 보수했으나 계속되는 비판 여론에 밀려 1966년 7월에 석고상 37개를 모두 철거했다. 그리고 한 달 뒤인 1966년 8월 15일, 애국선열조상 건립위원회가 출범했다. 석고상의 전철을 밟지 않기 위해 동(銅)으로 조성할 목적이었다. 위원장은 이전에 동상 세우는 것을 제안했던 김종필이 맡았다. 건립위원회는 서울신문사와 함께 애국선열조상 건립운동을 펼쳐나갔다. 1972년 해체될 때까지 을지문덕, 김유신, 강감찬, 정몽주, 세종대왕, 이황, 이이, 이순신, 정약용, 윤봉길 등 모두 15명의 동상을 제작해 설치했다.

애국선열조상 건립위원회의 첫 작품이 바로 광화문 광장에 서있는 〈충무공 이순신 장군상〉이다. 1968년 4월 27일 지금의 광화문 광장에서 이충무공 동상 제막식이 열렸다. 당시 박정희 대통령이 건립비 983만 원 전액을 헌납했다. 결국 이 충무공 동상은 그가 만든 것이나 다름없다. 게다가 이충무공은 박정희 대통령이 그토록 존경했던 인물이었기에, 광화문 충무공 동상은 군인 출신 박정희의 이미지와 오버랩될 수밖에 없었다.

광화문에 세워진 이충무공 동상은 좌대를 포함해 전체 높이가 16.8m다. 화강석 좌대는 10.5m, 충무공상 자체는 6.3m. 충무공 동상은 구리로 주조했다. 좌대 전면에는 거북선 모형(길이 2.79m)을 구리로 만들어 설치했다. 제작은 당시 서울대 미대 교수였던 조각가 김세중(1928~1986)이 맡았다. 김세중은 김남조 시인의 남편

으로 서울 용산구 효창동에 가면 그의 미술세계를 만날 수 있는 김세중 미술관이 있다.

이충무공 동상을 가만히 살펴보면, 이순신 장군은 갑옷을 입고 오른쪽 발을 앞으로 살짝 내민 채 오른손에 장검을 쥐고 있다. 턱을 바짝 당기고 눈을 부릅뜬 채 아래쪽을 내려다보고 있다. 또한 자세는 배를 앞으로 내밀어 당당함을 과시하고 있다. 그런데 충무공 동상이 모습을 드러내자 고증이 잘못되었다는 지적이 제기되었다. 쟁점은 ①칼을 오른손에 잡고 있는 점 ②갑옷 자락이 발끝까지 내려왔다는 점 ③동상의 칼이 임진왜란 당시 충무공이 사용했던 장검과 모양이 다르다는 점 ④좌대 옆의 북(전고, 戰鼓)이 뉘어져 있다는 점 등이었다.

이런 논란으로 인해 건립 직후부터 동상을 다시 세워야 한다는 주장이 나왔다. 재건립 주장은 오래 가지 않지 않았지만 1977년에 다시 본격적으로 제기되었다. 이때에는 표준영정 문제가 추가로 거론되었다. 장우성 화백이 그린 충무공 표준영정 속의 얼굴과 광화문 광장 동상의 얼굴이 다르다는 것이다. 그런데 장우성 화백의 표준영정은 이 충무공 동상이 건립되고 5년이 지난 1973년에 제정된 것이다. 따라서 이런 주장은 애초부터 적절하지 않았다.

그럼에도 1977년 서울시는 표준영정에 맞게 동상을 다시 만들기로 했고 문화공보부(현재의 문화체육관광부)의 동의를 얻어냈다. 1980년 1월 예산까지 확보했지만 문화계와 시민들의 반대가 적지 않았다. 게다가 10·26 시해사건과 12·12 신군부 쿠데타로 정국이 불안정해지면서 부담을 느낀 서울시는 결국 1980년 2월 재건립

을 포기했다.

고증 논란의 실체와 동상의 미학

고증 문제를 구체적으로 들여다보자. ①의 경우, 칼을 오른쪽에서 잡고 있는 것은 전투에 나선 지휘관의 모습이 아니라 패장(敗將) 또는 항장(降將)의 모습이라는 지적이다. 왼쪽에 칼을 차고 있어야 오른손으로 칼을 뽑아 바로 전투를 할 수 있다는 것이다. ②는 발끝까지 내려오는 갑옷이 너무 길어 전투를 하는 장군의 군복으로는 적절하지 않다는 지적이다. ③은 임진왜란 당시 충무공이 사용했던 장검(2023년 보물에서 국보로 승격)은 칼날이 약간 휘어지고 길이가 2m에 달하는데 동상의 칼은 직선인데다 길이도 1.3m에 불과하다는 지적이다. ④의 경우, 전투에서는 북을 세워놓고 치는데 뉘어 놓았기 때문에 전쟁의 분위기가 나지 않는다는 지적이다. 이 밖에 충무공이 고개를 살짝 숙이고 아래쪽을 내려보고 있다는 점도 논란의 대상이 되었다. 이와 관련해 조각가 김세중의 작업실 천장이 낮아 이순신 장군이 고개를 숙이고 있는 모습으로 동상을 만들었다는 미확인 이야기까지 떠돌았다.

충무공 동상에 쏟아진 지적은 흥미로운 내용이지만 객관적이라고 말하기는 어렵다. 칼의 위치나 크기, 시선의 문제는 조각가의 창작 의도를 외면한 주관적인 지적이기 때문이다. 고증에 문제가 있다는 지적은 모두 전투 상황을 염두에 둔 것이다. 그러나 김세중

은 전투를 승리로 이끈 뒤 휘하의 병사들을 독려하는 이순신 장군을 동상으로 표현한 것이라고 했다. 그런 승전의 분위기를 부각시키기 위해 칼을 오른손에 쥔 모습으로, 칼을 이순신 장군 키보다 다소 작게 표현한 것이다. 그래야 승장의 위엄이 더 살아난다고 조각가는 판단했다. 고개를 숙이고 내려다보는 것도 마찬가지다. 저 멀리 적군을 바라보는 시선이 아니라, 승리를 성취한 아군 병사들을 향한 이순신 장군의 시선이다. 아군을 향해 "우리가 이겼다. 나를 따르라"고 외치는 듯한 분위기라는 말이다.

이와 관련해 박정희 대통령의 이미지를 투영하려 했다는 지적도 있다. 이는 개연성이 높다고 보아야 할 것이다. 박정희 대통령이 제작비를 전액 헌납하고 김세중의 작업실을 직접 방문할 정도로 지대한 관심을 가졌기 때문이다. 하지만 그의 의도가 개입되었든 그렇지 않든, 중요한 것은 동상에 표현된 이순신 장군은 승리를 이끌고 부하 병사들을 독려하는 장군의 모습이라는 사실이다.

이충무공 동상은 우리가 많이 보아온 고대 로마 조각과는 그 분위기가 사뭇 다르다. 로마 조각들이 해부학적으로 사실적인 인체를 표현했다면 이 동상은 사실적 신체 표현보다는 위인의 풍모를 강조했다. 갑옷을 입고 있기는 하지만 하체를 하나의 기둥처럼 견고하게 표현한 점이 그렇다. 이에 대해 조선시대 능묘에 세운 무인상(武人像)을 연상시킨다는 의견도 있다. 기둥처럼 단단한 신체는 충무공의 강인함과 불굴의 의지를 상징한다. 이는 우리의 위인 기념조각 초창기인 1950~1960년대에 공통적으로 드러나는 특징이다. 위인 개인의 사실적인 신체 표현보다는 역사적 위인으로서의 이미지

를 더 드러내는 것이 중요하다고 생각했기 때문이다.

　　우리나라 조각가 가운데 이순신 장군을 패장으로 표현할 사람이 어디 있을까. 게다가 동상을 제작한 김세중은 당대의 대표적인 조각가였다. 칼의 위치와 크기, 시선 등은 그가 이순신의 이미지를 효과적으로 표현하기 위한 하나의 장치였다고 보는 게 마땅하다. 이충무공 동상은 언뜻 정적인 듯하지만 자세히 들여다보면 동적이다. 칼의 위치나 시선 등으로 패장이라고 단정 짓는 것은 지극히 주관적인 발상이다.

세종로인가 충무로인가

　　그후 이충무공 동상의 고증 문제를 두고 논란이 특별히 재연되지는 않았다. 하지만 이런 얘기들은 지금도 여전히 가십처럼 떠돌아다닌다. 그런데 언제부턴가 이충무공 동상을 광화문에서 다른 곳으로 옮겨야 한다는 주장이 나오기 시작했다. "세종로에는 세종대왕 동상이 있어야 하고, 이충무공 동상은 충무로로 옮겨야 한다"는 주장이었다.

　　이충무공 동상 이전을 본격적으로 검토한 것은 1994년이었다. 당시 정부 행정쇄신위원회는 세종로에는 세종대왕 동상을 세우고, 이충무공 동상은 충무로로 옮기는 방안을 서울시에 검토 의뢰했다. 거리 이름에 맞게 동상의 위치를 찾아주자는 취지였다. 그러나 이 사안을 심의한 서울시 문화재위원회는 "충무공 동상은 이미 역

사적 가치를 지니고 있고 세종로의 상징이 됐기 때문에 이전할 필요가 없다"고 결정했다.

한동안 잠잠했으나 10년 뒤 이전 얘기가 다시 나왔다. 세종로의 차로를 줄이고 보도를 넓히기 위한 논의가 한창이던 2004년이었다. 그러나 당시 한 여론조사 결과, 시민 87%가 이충무공 동상을 옮기는 데 반대하는 것으로 나타났다. 결국 이전 계획은 무산되었다. 2005년 일본이 독도 영유권을 주장할 때 일각에서 이충무공 동상을 독도로 옮겨 세우자는 다소 황당한 주장이 나오기도 했다. 2008년 지금의 광화문 광장을 만들면서 또 한 차례 이충무공 동상이전 주장이 나왔으나 실현되지 않았다. 이전하자는 주장은 이렇게 잊을 만하면 한 번씩 터져 나왔다. 그런데 일종의 절충안이었는지, 2009년 광화문 광장에 세종대왕 동상이 들어섰다. 세종대왕 동상은 경복궁을 배경으로 이순신 장군 동상의 뒤편에 자리 잡았다. 그러자 이번에는 "임금 앞에 어떻게 신하가 서 있느냐"는 말도 나왔다.

그로부터 10년이 흐른 2019년 1월, 또다시 이전 문제가 불거졌다. 서울시가 발표한 '새로운 광화문 광장' 설계공모 당선작에 이충무공 동상을 정부서울청사 정문 앞으로 옮기는 내용이 포함된 것이다. 발표 직후, 동상 이전에 대한 반대 의견이 터져 나왔다. 논란이 일자 서울시는 "이전이 확정된 것은 아니다. 연말까지 시민 의견을 최대한 수렴해 최종 결정하겠다"고 한 발 물러섰고, 결국 원래 자리를 지키는 것으로 결정났다. 그러나 무언가 계기가 되면 이전 주장이 또다시 터져 나올 가능성이 농후하다. 그건 이충무공 동상을 정치적으로 보려고 하는 시각이 사라지지 않을 것이기 때문이다. 박

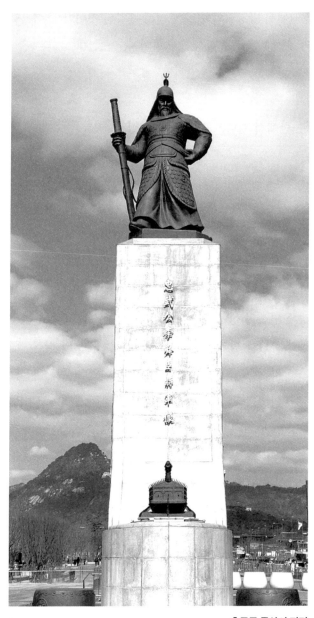

충무공 동상의 전경

정희 정권에서 박정희의 헌납에 의해 제작된 것이기에, 이러한 논란은 어찌 보면 이충무공 동상의 운명일지도 모른다.

논란에서 매력으로, 명작의 역설

국가나 민족과 관련된 영웅적 이미지는 권력자들이 자신의 상징으로 활용하곤 한다. 프랑스의 국기인 삼색기, 프랑스의 국가인 〈라 마르세예즈〉도 그런 과정을 거쳤다. 이것들은 현재 프랑스 공화주의의 상징이다. 그러나 이 깃발과 노래는 100년 넘게 공화 진보파와 왕당 보수파 사이에서 온갖 부침을 거듭했다. 두 세력은 깃발과 노래를 자신의 상징으로 삼기 위해 투쟁을 계속했고 그 과정에서 영광과 수난을 함께 겪어야 했다. 한때는 진보의 상징이었고 한때는 보수의 상징이었다. 어쩔 수 없는 일이었다. 그러나 역설적으로 그 과정이 깃발과 노래에 그 의미와 가치를 부여했고 이를 통해 프랑스의 상징으로 더욱 공고화되었다.

세워진 이후, 이충무공 동상은 늘 논란의 대상이었다. 특히 정치적 해석과 이데올로기에서 자유롭지 못했다. 그러나 숱한 논란 속에서도 그 동상은 원래 그 자리, 한국인이 가장 많이 모이는 곳에 그대로 있다. 이충무공이 내려다보는 바로 그곳에서, 사람들은 서로 만나고 논쟁하고 추모하고 분노하고 무언가를 소리 높여 외친다.

뒤집어 생각해보자. 이충무공 동상이 없었다면 이곳이 이렇게 상징적인 공간이 될 수 있었을까. 충무공 이순신의 존재감이 아

닐 수 없다. 한 미술사학자는 이렇게 말한다

> 누가 동상을 만들자고 했는지, 어느 조각가가 만들었는지 모두 잊
> 힐지라도 변하지 않는 것은 그 동상의 인물이 갖는 인격성이다. 조
> 성된 지 50년이 다가오는 시점에서 이순신 장군 동상은 더 이상
> 권력자의 화신도, 가상세계의 장군도 아닌 그 자신의 모습으로 존
> 재한다.(조은정, 「100만 촛불 군중 속 이순신 장군 동상」, 《월간미술》,
> 2016년 12월호, ㈜월간미술)

앞서 말했듯 이충무공 동상을 이전하자는 이슈는 계기가 있
으면 다시 점화할 가능성이 농후하다. 그렇기에 이런 궁금증이 든
다. 50년 뒤, 100년 뒤 이충무공 동상은 어떻게 될 것인가. 그 자리
를 그대로 지킬 수 있을 것인가.

독재 시대에, 독재자의 후원으로 세워졌다고 해서 그것만으
로 이충무공 동상이 불명예일 수는 없다. 물론 논란이 될 수는 있다.
하지만 논란은 화제를 낳고 많은 이들의 관심을 유발한다. 그 논란
조차도 세월이 흐르면 매력적인 이야기가 된다. 이충무공 동상이 건
립된 지 이제 56년째. 50년을 넘었으니 국가 문화유산으로서의 법
적인 조건도 갖추었다. 좀 더 세월이 흐르면 이충무공 동상은 분명
문화유산의 반열에 오를 것이다. 그럴 때 지금의 논란과 이야기는
이 동상의 중요한 덕목이 된다. 지금의 논란은 이충무공 동상이 명
성을 쌓아가는 과정이자 명작으로서의 조건을 하나둘 갖춰나가는
과정일지도 모른다. 명작의 역설이 아닐 수 없다.

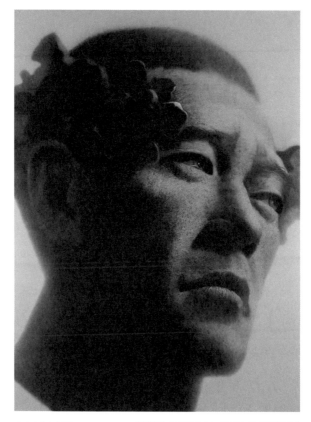

강형구, 〈우리의 손〉, 1997, 손기정기념관

예술이 된
슬픈 눈빛

1936년 8월 9일 손기정은 베를린 올림픽 마라톤에서 우승을 차지했다. 소식을 전해들은 한반도는 감격에 겨워 온통 떠나갈 듯했다. 그러나 시상대에 오른 손기정은 고개를 숙였다. 부상으로 받은 월계수로 가슴의 일장기를 가렸다. 최고의 성취를 이뤄냈으나 부끄러워해야 했던 24세의 식민지 청년 손기정. 당시 사진을 보면 손기정의 얼굴은 너무나 슬픈 표정이다. 강형구 화백은 손기정의 슬픈 눈빛을 그림으로 구현해 땀구멍 하나까지 그대로 살려낸 극사실 초상을 그렸다. 그림 속 손기정의 눈에는 한 점 눈물이 고여 있다.

20세기 우리 근대사의 얼굴

손기정의 슬픈 표정
6

1936년 8월 9일 오후 3시 독일 베를린의 올림픽 스타디움. 세계 27개국에서 모인 마라토너 56명이 총성 소리와 함께 출발선을 뛰쳐나갔다. 약 2시간 30분이 흐른 뒤 10만 관중의 환호 속에 식민지 청년 손기정과 남승룡이 각각 1위와 3위로 스타디움 결승선을 통과했다. 손기정의 기록은 2시간 29분 19초 2. 올림픽 신기록이었다. 손기정은 이미 1935년 11월 제9회 메이지신궁 마라톤 경기대회 겸 올림픽 예선에서 2시간 26분 42초로 세계신기록을 세운 바 있다.

그날 오후 6시 베를린 올림픽 스타디움에서 시상식이 거행되었다. 일장기가 올라가고 일본 국가가 울려 퍼지자 손기정은 월계관을 쓴 채 고개를 숙였다. 그리곤 손에 든 월계수 묘목으로 가슴의 일장기를 가렸다. 그때 손기정은 '다시는 일본 대표로 달리지 않겠다'고 다짐했다. 남승룡도 고개를 숙였다. 2위를 한 영국인 마라토너 어니스트 하퍼만 고개를 들고 국기 게양대를 바라보았다. 남승룡은 훗날 "손기정이 부러웠다. 손기정이 1등을 해서 부러운 것이 아니라 일장기를 가릴 묘목을 갖고 있다는 게 부러웠다"고 회고한 바

있다.

　우승을 쟁취해놓고도 기뻐할 수 없었던 손기정과 남승룡. 그렇기에 시상대에 오른 두 청년의 표정은 우울하고 슬펐다. 하늘 높이 올라가는 일장기를 차마 바라볼 수 없어 고개를 숙여야 했다. 이런 심경은 손기정이 우승 직후 전남 나주의 친구에게 보낸 엽서에서도 잘 드러난다. 올림픽 오륜 마크가 선명한 이 엽서에 손기정은 "슬푸다!!?"라고 적었다. 손기정은 자신의 우승 영광을 슬프다고 했다. 너무나도 슬픈 영광이었다.

스물넷 식민지 청년의 눈빛

　손기정(1912~2002) 우승의 흔적은 여럿 남아 있다. 우승 금메달과 우승 상장과 월계관(국가 등록문화유산), 손기정이 시상식에서 받은 월계수(서울시 기념물), 시상식 장면을 담은 여러 장의 사진, 손기정의 역주를 생생하게 담고 있는 영상,《조선중앙일보》1936년 8월 13일자와《동아일보》1936년 8월 25일자의 일장기 말소 지면, 손기정이 뒤늦게 전달 받은 우승 기념부상인 고대 그리스 청동투구(보물) 등. 손기정의 자서전『나의 조국 나의 마라톤』을 보면, 서울 삼청동~청와대 뒤쪽 산길을 오르내리고 창경궁 앞길을 달리며 마라톤 연습을 했다는 내용이 나온다. 그렇기에 그 길도 손기정의 소중한 흔적이다.

　이들 가운데 여운이 가장 오래 남는 것은 무엇일까. 저마다

생각이 다르겠지만 나는 손기정의 사진을 꼽고 싶다. 구체적으로는 사진 속 손기정의 슬픈 눈빛이다. 영광을 쟁취했으나 그렇기에 더 슬플 수밖에 없었던 스물넷 식민지 청년. 손기정의 올림픽 사진 가운데 42.195km를 질주하는 모습은 격정적이고 통쾌하다. 반면 시상식 사진은 서글프다. 그 사진 속에서 손기정은 시종 고개를 숙인 채 슬픈 표정을 짓고 있다.

　　손기정 사진 하면 떠오르는 것이 《조선중앙일보》 1936년 8월 13일자 조간 제4면과 《동아일보》 1936년 8월 25일자 석간 제2면에 실린 일장기 말소 사진이다. 《조선중앙일보》 8월 13일자에 실린 사진의 원본은 일본의 동맹통신이 전송한 사진이었고, 《동아일보》 8월 25일자에 실린 사진의 원본은 일본 오사카 《아사히신문》 지방판에 게재된 것이었다. 《조선중앙일보》와 《동아일보》는 이 사진들을 게재하면서 일장기를 삭제한 것이다. 한편 《동아일보》 1936년 8월 13일자 석간 제2면에 실린 사진에서도 일장기를 삭제했다는 의견이 있다(최인진, 『손기정 남승룡 가슴의 일장기를 지우다』, 신구문화사, 2006). 《동아일보》 8월 13일자 제2면을 보면, 일장기 부분이 흐릿하다는 점에서 말소를 한 것으로 볼 수도 있다. 그러나 일장기의 흔적이 다소 남아 있기에 좀 더 논의가 필요해 보인다.

　　일장기를 말소한 사진들을 보면 손기정은 월계관을 머리에 쓴 채 고개를 숙이고 있다. 《동아일보》에 실린 사진에선 고개를 약간 숙였고, 《조선중앙일보》에 실린 사진에선 고개를 좀 더 숙였다. 두 사진 모두 손기정의 얼굴 표정은 어둡다. 손기정의 슬픈 눈빛은 《동아일보》 사진에서 훨씬 더 잘 드러난다.

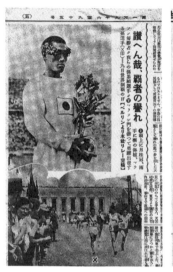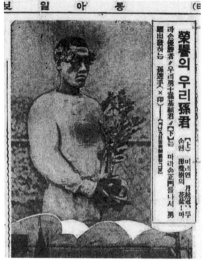

《아사히신문》과《동아일보》에 실린 손기정의 우승 사진

예술이 된 슬픔

손기정의 슬픈 눈빛에 매료된 화가가 있다. 강렬한 초상화로
유명한 강형구 화백이다. 그는 극사실적인 인물화로 명성이 높다.
특히 그의 그림에 등장하는 인물들은 대부분 눈빛이 강렬하다. 하
지만 그의 그림 속에서 손기정의 눈빛은 강렬함이 아니라 슬픔으로
가득하다.

강형구 화백은 국내에서 손꼽히는 손기정 마니아이자 손기
정 전문가다. 10대 때부터 손기정에 빠져든 강 화백은 손기정 관련
자료를 수집하고 손기정 초상화도 그려 2004년 서울 세종문화회관
에서 손기정 기념전《올림픽 108년, 그리고 손기정》을 개최했다. 그

는 2005년 손기정기념재단 설립에도 기여해 재단의 초대 이사장을
맡기도 했다.

　　서울역 인근인 서울 중구 만리동 고갯길에 손기정기념관이
있다. 손기정의 모교인 양정고등보통학교(양정고등학교)가 있던 자
리다. 손기정기념관의 제2전시실 초입엔 강형구 화백의 유화 〈우리
의 손〉(1997)이 전시되어 있다. 가로 193.9cm, 세로 259.1cm의 대
작으로, 베를린 올림픽 마라톤 시상대의 가장 높은 자리에 올라선
손기정의 사진을 그림으로 구현한 것이다. 승리의 월계관을 썼지만
처연함이 배어 있는 얼굴. 그림 속 손기정의 눈을 보면 눈물이 맺혀
있다. 기념관 안내문과 기념관 전시 도록에 이런 설명이 나온다.

> 기쁨과 영광이 아닌 슬픔, 비장함, 억눌린 마음이 정밀하게 묘사되
> 어 있다. 금빛 영광 같은 황금색 빛이 얼굴에 쏟아지지만 한켠으로
> 조국을 잃은 슬픈 마음이 느껴지는 어두운 명암이 얼굴 대부분에
> 드리워져 있으며 눈물이 맺힌 눈은 먼 곳을 응시하고 있다.

《동아일보》에 실린 시상식 사진 속 손기정 얼굴도 우울하고
슬픈 표정이지만 강 화백은 그 슬픔을 예술적으로 극대화했다. 작가
는 손기정 얼굴의 땀구멍까지 세밀하게 묘사했다. 사진보다 더 세밀
하고 실제 얼굴보다 더 사실적이다. 1936년 그 영광의 순간, 식민지
조선의 혹독한 현실이 땀구멍 하나하나를 통해 생생하게 다가오는
듯하다. 그 숨 막히는 치밀함이 보는 이를 압도하고 그 숨 막히는 식
민지 현실이 보는 이를 몸서리치게 한다. 그림 속 손기정의 눈동자

엔 한 점 이슬이 맺혀 있다. 금방이라도 터져 나올 듯한 눈물. 그렇기에 손기정의 눈빛은 더욱 슬퍼 보이고 작품은 더 아름답다.

강형구 화백의 또다른 작품으로 2001년 작 〈손기정(질주)〉이 있다. 질주하는 손기정의 얼굴을 그린 작품이다. 이 그림 속 손기정 얼굴에서는 최후의 일각까지 전력으로 질주하며 조선 청년의 기개를 세계에 떨친 손기정의 치열함을 만날 수 있다. 강 화백은 이렇게 말한 바 있다.

손기정 선수가 고개를 숙일 수밖에 없었던 암울한 시대상이 그의 어두운 얼굴을 통해 고스란히 나타나 있다. 지금의 현실이 아무리 지옥 같을지라도 우리에겐 조국이 존재한다. 우리에겐 너무도 당연한 조국이 손기정에겐 절실했다. 42.195km를 질주하는 터질 듯한 심장의 고통보다 원치 않는 국기와 국가 아래 서는 것이 더 큰 고통이었던 그때의 한, 그 시절의 절실함을 우리는 기억해야 한다.

역사 연구와 미술 탐구에 열정적이었던 이석우 전 겸재미술관장도 〈우리의 손〉에 대해 다음과 같은 평가를 남겼다.

그림 속의 손기정은 그 기쁨의 순간인데도 기쁨의 눈물이 아닌 슬픔의 눈물을 머금고 있다. 표정 또한 비감에 차 있다. 청년의 건강하고 풋풋한 얼굴, 따스한 온기가 얼굴에 가득하다. 잘생긴 한국인의 얼굴이다. 비장의 아픔이라고 할까. (이석우, 「강형구의 〈월계관 쓴 손기정〉」, 《서울아트가이드》, 2008년 12월호, 김달진미술연구소)

슬픔에 대한 예우

2016년 손기정기념관 바로 뒤편 손기정체육공원에 손기정 동상이 건립되었다. 일장기가 아니라 태극기를 가슴에 달고 그리스 청동 투구를 손에 들고 있는 손기정의 모습이다. 조각가 배형경의 작품으로, 높이는 약 2m다. 작가는 '만약 국권을 잃지 않고 태극기를 달고 달려 우승을 했다면 손기정의 모습을 어떠했을까'라는 생각으로 작품을 제작했다고 한다. 그래서 가슴에 태극기가 달렸고 그리스 청동 투구를 들고 미소 짓고 있다. 동상의 얼굴을 보면 시상식 사진 속 손기정의 표정보다는 다소 밝아졌다. 그럼에도 슬픈 기운은 여전한 것 같다.

국립중앙박물관은 2022~2023년 기증실을 개편했다. 관람 동선에 따라 인트로 공간을 새로 조성하고 바로 옆에 영상실을 만들었다. 이곳을 지나면 곧바로 독립된 전시 공간이 나오는데, 그 첫 번째 공간에 손기정이 기증한 고대 그리스 청동 투구를 배치했다. 고려청자나 조선 회화, 불상 등을 기증한 사람들을 기리거나 그 기증품들을 전시할 것이란 예상을 뒤엎고 손기정의 청동 투구를 첫 공간에 배치한 것은 예상 밖의 파격이다. 이는 국립중앙박물관이 손기정 마라톤 우승에 대해 최고의 예우를 갖춘 것이라고 할 수 있다.

1930년대엔 올림픽 마라톤 우승자에게 기념 부상을 제공하는 관행이 있었다. 1936년 베를린 올림픽에선 그 부상이 고대 그리스 청동 투구(기원전 6세기)였다. 그러나 당시엔 이 청동 투구를 전달받지 못했고 50년이 지난 1986년이 되어서야 손기정의 품에 돌아

왔다. 이듬해 문화재청(국가유산청)은 이 청동 투구를 보물로 지정했고, 1994년 손기정은 "이 투구는 개인의 것이 아니라 우리 민족 전체의 것"이라면서 국립중앙박물관에 기증했다. 이 투구를 볼 때마다 그리스 아테네의 젊은 병사의 모습과 손기정의 모습이 오버랩된다. 기원전 490년 페르시아와의 전쟁에 참여한 그리스 병사 페이디피데스는 그리스의 승전 소식을 알리기 위해 마라톤 평원에서 아테네까지 40km를 숨 가쁘게 달렸다. 아테네에 도착해 "우리가 이겼다"고 외친 뒤 그는 쓰러져 숨을 거두었다고 한다. 1936년 조선의 식민지 청년 손기정은 베를린의 그루네발트 숲을 달렸다. 그건 민족자존의 문제였고 끝내 그는 식민지 조국에 우승을 바쳤다. 영광이었지만 손기정은 기쁨보다 눈물을 흘려야 했다.

●　손기정이 올림픽 우승 부상으로 받은
그리스 청동투구, 기원전 6세기, 국립중앙박물관

20세기 우리 역사의 표정

1936년은 조선이 국권을 상실한 지 27년째. 절망에 빠져버릴 수도 있는 시점이었다. 그렇기에 손기정의 우승은 파괴력을 지닐 수밖에 없었다. 손기정이 베를린 올림픽 스타디움에 1위로 골인한 것은 1936년 8월 9일 오후 5시 29분경. 조선의 시각은 8월 10일 새벽 1시 29분이었다. 라디오 중계를 통해 우승 소식을 접한 한반도는 온통 환희의 도가니였다. 사람들은 기쁨을 억누르지 못하고 집밖으로 뛰쳐나와 힘차게 거리를 달렸다. 서울 도심의 언론사 속보판 앞으로 수많은 인파가 몰렸다. 신문사들은 호외를 찍었고 호외를 받아든 작가 심훈은 그 자리에서 「오오 조선의 남아여!」란 시를 지었다.

그대들의 첩보(捷報)를 전하는 호외 뒷등에
붓을 달리는 이 손은 형용 못할 감격에 떨린다!
이역의 하늘 아래서 그대들의 심장 속에 용솟음치던 피가
이천삼백만의 한 사람인 내 혈관 속을 달리기 때문이다

이겼다는 소리를 들어보지 못한 우리의 고막은
깊은 밤 전승(戰勝)의 방울소리에 터질 듯 찢어질 듯
침울한 어둠속에 짓눌렀던 고토(故土)의 하늘도
올림픽 거화(炬火)를 켜든 것처럼 화다닥 밝으려 하는구나!

오늘 밤 그대들은 꿈속에서 조국의 전승을 전하고자

마라톤 험한 길을 달리다가 절명한 아테네의 병사들을 만나보리라

그보다도 더 용감하였던 선조들의 정령이 가호(加護)하였음에

두 용사 서로 껴안고 느껴느껴 울었으리라

오오, 나는 외치고 싶다! 마이크를 쥐어잡고

전 세계의 인류를 향해서 외치고 싶다!

인제도 인제도 너희들은 우리를

약한 족속이라고 부를 터이냐!

- 심훈, 「오오 조선의 남아여!」

 우리는 손기정의 마라톤 우승을 무엇으로 기억하고 있을까. 그 기억의 방식은 저마다 다르겠지만, 나는 '손기정의 시선과 눈빛'이라고 말하고 싶다. 시상대에 올라선 손기정의 얼굴 표정, 특히 시선과 눈빛은 매우 상징적이다. 우승했으나 기뻐할 수 없는 식민지 청년의 슬픈 실존과 내면. 그건 1930년대 식민지 조선의 엄혹한 현실을 가장 극명하게 보여주는 얼굴이라 할 수 있다. 그것이 사진에 고스란히 담겼다.

 강형구 화백은 "얼굴을 그리는 것은 한 시대의 역사를 그리는 것"이라고 했다. 승리의 월계관을 머리에 썼으나 손기정은 그 영광을 기뻐하지 못하고 고개를 떨구었다. 그 눈엔 눈물이 가득 고일 것 같다. 식민지 청년 손기정의 슬픈 눈빛과 안타까운 시선. 애잔하고 처연하기에 오히려 더 감동적이다. 20세기 우리의 얼굴 표정 가

운데 이보다 더 시대성과 역사성을 잘 담아낸 얼굴이 어디 있을까. 사진 속 손기정의 눈빛은 금메달보다, 월계관보다, 청동 투구보다 훨씬 더 드라마틱하다. 역사적 성찰과 예술적 상상력을 자극한다. 손기정의 슬픈 눈빛은 그 자체로 명작이다.

2부

천천히, 자세히 들여다보기

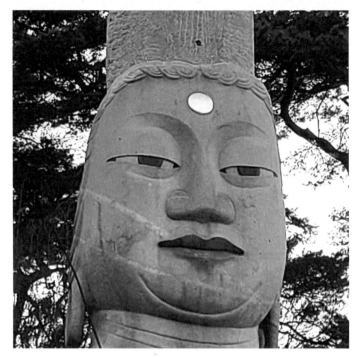

관촉사 석조미륵보살입상(부분), 10세기 말~11세기 초

은진미륵의 변신

관촉사 은진미륵은 1970~1980년대부터 대중적인 인기를 누렸다. 일부 학계에서는 '3등신' '졸작'이라는 비판이 있었다. 석굴암이나 다른 불상에 비하면 여러모로 투박하고 촌스럽다는 얘기였다.

그런데 2018년 은진미륵이 국보로 승격되자 매우 창의적이고 파격적이고 대범하다는 찬사가 쏟아졌다. 40여 년 사이에 평가가 이렇게 뒤바뀌다니 놀라운 일이다. 얼마 전 관촉사에 다시 가보았지만 은진미륵은 옛 모습 그대로였다. 대체 그 사이에 어떤 일이 있었던 걸까.

투박하고 못생긴,
그래서 더 매력적인

은진미륵의 변신
1

 2018년 4월, 우리나라에서 가장 큰 석불인 관촉사 석조미륵보살입상이 보물에서 국보로 격상되었다. 그런데 이 석불의 내력이 좀 특이하다. 일제강점기에 보물로 지정되었고 광복 이후 국보가 되었으며 1963년 다시 보물이 되었다가 55년 만인 2018년 다시금 국보의 반열에 오른 것이다.

 이 석불을 사람들은 흔히 은진미륵으로 불러왔다. 은진미륵 하면 많은 이들이 '크고 못생긴' 혹은 '투박하고 촌스러운' 이미지를 떠올린다. 혹평을 받았던 은진미륵이 국보로 승격되자 "대범한 미적 감각", "가장 독창적인 미의식", "한국 최고의 석불"이란 찬사가 쏟아졌다. 은진미륵은 예나 지금이나 그 모습 그대로인데 어떻게 해서 이런 인식의 차이가 생긴 것일까. 그 간극에는 어떤 의미가 숨어 있는 것일까. 지난 100년 동안 어떤 일이 있었던 것일까.

참으로 못생긴 미륵

충남 논산시 은진면 반야산에 있는 관촉사 석조미륵보살입상은 높이 18.12m로 우리나라에서 가장 큰 석불이다. 고려 초인 10세기 말~11세기 초에 조성되었다. 석불 조성과 관련해 전설 같은 얘기가 전해온다. 여러 기록에 따르면, 968년 어느 날 사람들은 반야산에서 불쑥 솟은 거대한 돌을 발견했고 이 돌의 활용법에 대해 머리를 맞댔다. 그 결과 이 돌로 불상을 만들어야 한다고 의견을 모았다. 970년 조각승 혜명대사가 석공 100명과 함께 공사를 시작했고 37년이 지난 1006년에 불상을 완성했다고 전해온다.

이 석불을 두고 관음보살인지 미륵보살인지 견해차가 있지만 현재 공식적으로는 미륵보살이다. 미륵불은 석가모니가 열반하고 56억 7000만 년이 지난 뒤에 중생을 구제하기 위해 나타나는 부처를 말한다. 세상이 어수선할 때 대중들이 더욱 의지하는 존재가 미륵인데, 이 미륵석불은 참으로 특이하다. 우선 투박하고 어색하고 촌스럽다. 인물 조각으로서 비례감이 전혀 없다. 몸통에 비해 머리와 손발이 지나치게 크다. 7등신, 8등신은커녕 3등신이라는 조롱을 받을 정도다. 얼굴은 이목구비로 꽉 찼고, 두 볼은 터질 듯 부풀어 올라 욕심이 가득해 보인다. 눈은 눈썹에 비해 지나치게 길고, 입도 너무 커서 신체의 모든 부위가 부자연스럽다. 인체 조각으로서의 조화로움은 온데간데없다. 불상은 종교적 예배의 대상이어야 하건만 이 석불에선 성스러움이나 경외감을 느끼기 어렵다. 국립중앙박물관의 국보 금동미륵보살반가사유상과는 전혀 다른 모습이다. 관촉

사 석조미륵보살입상은 왜 이렇게 투박하고 촌스러운 것일까. 어떻게 해서 이런 불상이 태어난 것일까. 혜명 스님과 석공들의 조각 기술이 서툴렀던 것일까.

그런데 언제부턴가 '크고 투박하고 못생긴' 이 석불의 인기가 높아졌다. 대략 일제강점기 무렵부터 그 인기의 흔적을 확인할 수 있다. 1911년 대전~연산~강경 구간의 호남선 철도가 개통되자 관촉사의 접근이 수월해졌고 관촉사 석조미륵보살, 즉 은진미륵을 찾는 사람도 늘었다. 관광객이 늘자 관촉사에 이르는 진입도로를 확충하기도 했다.《동아일보》1922년 5월 17일자엔 「연희전문교생 호남여행」이라는 제목의 단신이 실렸다. "경성 연희전문학교 문과 4학년 상과 3학년 17명은 … 대전 계룡산 은진미륵 논산 부여 강경 이리 전주 군산 등지를 여행하고…" 그리고《동아일보》1938년 10월 9일자엔 이런 모집기사도 보인다. "부여8경 은진미륵 공주 계룡산 탐승단 모집/…/회비 부여행 1인 7원 80전/…/주식(晝食) 지참/주최 동아일보 청주지국."

당시 은진미륵 관광여행에 관한 기사는 이 밖에도 꽤 많다. 이러한 기사를 통해 은진미륵이 수학여행지, 관광지로 인기가 높았음을 알 수 있다. 관촉사 일대에서는 신파극도 열렸으며 보물찾기와 씨름대회도 열렸다. 관촉사 은진미륵 축제를 즐기기 위해 1만여 명의 인파가 몰리기도 했다니 당시 분위기가 쉽게 짐작이 간다(신은영, 「향유와 보호의 역설―은진미륵의 근현대 역사경험」,《미술사논단》42호, 한국미술연구소, 2016). 1920~1930년대 관촉사 은진미륵은 이렇게 대표적인 관광지로 자리 잡았다. 종교적 예배의 대상이어야

할 은진미륵을 세속적인 유희의 대상으로 받아들인 것이다.

보물에서 국보로, 국보에서 보물로

그 무렵 은진미륵은 보물로 지정되었다. 일제강점기, 이 땅의 문화유산을 조사·분류하고 목록화했던 조선총독부는 1933년 「조선보물고적명승천연기념물보존령」이라는 법령을 공포하고 1934년부터 보물, 고석 등을 시정하기 시작했다. 1934년 보물 153건, 고적 13건, 천연기념물 3건을 지정했다. 이후 1942년까지 7차례에 걸쳐 보물 등을 추가로 지정했다. 일제는 일본의 문화유산만 국보로 지정하고 우리의 문화유산에는 국보가 아니라 보물이라는 명칭을 부여했다. 국권을 상실한 조선에 국보가 있을 수 없다는 식민정책의 일환이었다. 당시 보물 1호는 경성 남대문(숭례문), 보물 2호는 경성 동대문(흥인지문), 보물 3호는 경성 보신각종이었다. 관촉사 석조미륵보살입상 즉 은진미륵은 관촉사 측의 신청에 따라 심의를 거쳐 1940년 보물 346호로 지정되었다.

광복 후인 1955년 우리 정부는 일제가 지정했던 보물들을 모두 국보로 바꾸었다. 물론 북한 땅에 있는 것들은 제외되었다. 국권을 되찾고 대한민국이 수립되었으니 국보 지정제도를 마련하는 것은 어찌 보면 당연한 일이었다. 그러나 일제가 지정했던 보물을 정교하게 재평가한 것이 아니라 보물 전체를 국보로 바꿔놓는 차원이었다. 6·25전쟁이 끝난 지 얼마 되지도 않았고 문화유산에 대한 인

식도 열악했던 시절이었기에 그럴 수밖에 없었다. 어쨌든 이런 과정을 거쳐 은진미륵은 대한민국의 국보가 되었다. 제대로 된 국보 지정관리 시스템은 1962년 「문화재보호법」이 제정되면서 비로소 갖추어졌다. 1955년 지정되었던 국보들을 재평가해 국보와 보물로 등급을 나누었다. 국보가 최고 등급이고 보물은 그 아래 등급이다. 이때 은진미륵은 국보가 아니라 보물이 되었다. 국보에서 보물로 격하된 셈이다.

보물에서 국보로, 국보에서 다시 보물로 바뀌었지만 이와 관계없이 은진미륵은 1970~1980년대까지 인기 관광명소였다. 1966년엔 은진미륵이 들어간 우표가 발행될 정도였다.

은진미륵은 아름다운 석불은 아니다. 세련된 석불도 아니다. 그런데 그 투박하고 못생긴 은진미륵을 사람들은 왜 그렇게 열심히 찾아간 것일까. 미륵은 중생을 구원해주는 존재이며 새로운 세상을 꿈꾸게 한다. 사람들은 그런 미륵을 찾아가 자신의 행복을 갈구하고 욕망을 실현하고자 한다. 그런데 그 미륵이 투박하고 좀 못생겼으니 찾는 이의 마음이 편해진다. 몸집이 큼지막하니 왠지 더 믿음직스럽다. 너무 종교적이지 않아서, 토속적이라서 세속적 욕망을 드러내기가 더 좋다. 이를 노골적으로 표현하면, 은진미륵이 만만해 보이니 중생들이 더 좋아하는 것이다.

그러나 전문가들의 생각은 달랐다. 대중들이 은진미륵을 좋아하는 것과 달리, 은진미륵에 대한 전문가들의 평가는 매우 비판적이었다. 일제강점기 때도 그랬고 광복 후에도 그랬다. 국내 고고미술사 연구의 1세대인 김원룡 전 서울대 교수의 평가가 대표

적이다.

> 은진미륵은 3등신의 비율이며, 전신의 반쯤 되는 거대한 얼굴은 삼각형으로 턱이 넓어 일자로 다문 입, 넓적한 코와 함께 불상의 얼굴을 가장 미련한 타입으로 만들고 있다. 실체는 한 개의 석주(石柱)에 불과하고 그 위에 의미 없는 선이 옷 주름을 표현하려고 한다. … 신라의 전통이 완전히 없어진 한국 최악의 졸작임은 두말할 것이 없다. 이 미륵에 한국인이 놀라는 것은 그 사이즈 때문일 것이고, 외국인이 감탄한다면 그 원시성 때문일 것이다. (김원룡, 『한국미의 탐구』, 열화당, 1978)

김원룡의 평가는 냉혹했다. 다른 연구자들의 생각도 크게 다르지 않았다. "신라의 빼어난 전통을 상실해버린 최악의 졸작"이라는 평가가 서슴없이 나왔다. 대중들의 선호도와 학계의 평가 사이의 간극은 이렇게나 넓었다. 이런 분위기 속에서 은진미륵은 그저 국내 최대 석불 혹은 10세기 고려 불상의 지방 양식 정도로 대접받을 뿐이었다.

졸작에서 걸작으로…은진미륵의 대반전

그러다 2000년대 들어 조금씩 변화가 생겼다. 은진미륵에 주목하는 연구자들이 하나둘 늘어난 것이다. 우선 이것을 단순한

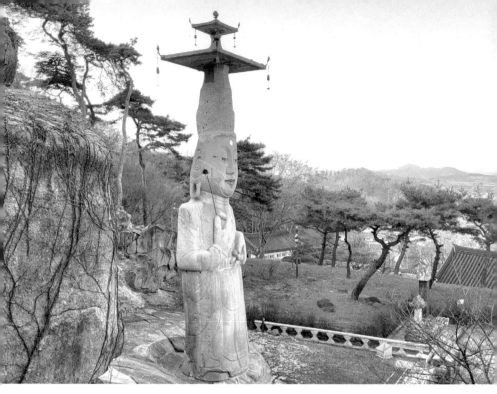

●　　　　　　　　　　　　　　　　　　　　**사바세계를 굽어보는 은진미록**

지방 양식으로 보는 관점이 조금씩 무너졌다. 고려 왕실의 지원 아래 중앙에서 파견된 당대 최고의 조각승 혜명이 석불을 제작했다는 견해, 중앙집권의 기초를 다지는 차원에서 후백제 땅인 논산에 거대한 석불을 세웠다는 견해가 부각되었다. 은진미록은 특이하게도 머리에 면류관 같은 보개(寶蓋) 장식을 쓰고 있다. 그 이전까지 어떠한 불상에서도 볼 수 없었던 모습이다. 당시 고려 광종은 강력한 중앙집권을 위해 옛 후백제 영토에 자신의 권위를 보여줄 필요가 있었다. 그래서 대형 석불을 세우고 거기 왕권을 상징하는 면류관을 씌운 것이라는 견해도 나왔다(최선주, 「고려초기 관촉사 석조보

살입상에 관한 연구」,《미술사연구》14, 미술사연구회, 2000). 이렇게 은진미륵을 바라보는 참신한 이론이 나오고 확산되면서 "거대하지만 수준 낮은 지방 양식"이라는 기존의 관점이 흔들리기 시작했다.

이와 같은 분위기에 힘입어 은진미륵은 2018년 4월 보물에서 국보로 승격되었다. 1963년 1월 보물로 지정된 지 55년 만이었다. 당시 문화재청(국가유산청)과 문화재위원회는 "고려시대 불교조각 가운데 월등한 가치를 지닌 논산 관촉사 석조미륵보살입상의 위상을 공유하고 이 시대 불교조각에 대한 재평가를 위해 국보로 지정한다"고 밝혔다. 그러자 은진미륵에 대해 찬사가 쏟아졌다. 종교적이지도 않고, 비례감도 없던, 지방 양식의 대형 석불은 이렇게 해서 독창적이고 역동적이며 완전한 석불로 다시 태어났다. 은진미륵을 바라보는 학계의 시선이 완전히 뒤바뀐 것이다. 이는 반전이 아닐 수 없다. 우리 문화유산 가운데 이렇게 평가가 달라진 경우도 드물 것이다.

은진미륵은 다른 불상이 지니지 못한 특징과 매력이 있다. 그것은 분명 투박함, 못생김, 거대함 같은 것이다. 투박함의 미학, 불균형의 미학이라고 할까. 국보로 승격되었다고 해서 이런 특징과 매력이 사라지는 건 아니다. 그렇기에 국보 승격과 함께 은진미륵에 쏟아진 엄청난 상찬이 조금은 당혹스럽다. 지난 시절 은진미륵을 '최악의 졸작'으로 폄하했던 것에 대한 미안함 때문일까. 재평가의 의미를 극대화하기 위해서일까. 어느 쪽이든, 국보 승격 무렵 은진미륵에 대한 극찬은 다소 과했던 것 아닌가 하는 생각이 든다.

국보나 명작이 꼭 아름다워야 할 필요도 없고, 이를 둘러싼

위대한 이야기가 있어야 하는 것도 아니다. 아름다움과 위대함의 부담에서 벗어나도 좋다. 학술적인 해석과 의미 부여도 중요하겠지만, 수많은 중생들은 크고 투박하고 못생기고 촌스럽기 때문에 은진미륵을 더 좋아한다. 그건 우리가 살아가는 모습이기도 하다. 때로 무언가가 어긋나 균형을 잃고 뒤뚱거려야 하는 우리의 삶 말이다. 국보가 되었다고 해서 그 투박함과 못생겼음을 저만치 밀쳐낼 것이 아니라 오히려 더 사랑해야 하는 것 아닌가.

여기서 잠시 마르셀 뒤샹의 변기 작품 〈샘〉을 떠올려보자. 1917년 뒤샹이 세상에 내놓았을 때 세상은 그 변기를 미술작품으로 취급하지 않았다. 하지만 1950년대 재평가를 통해 창의적인 미술로 받아들이게 되었다. 그 이후 지금은 현대미술의 문을 활짝 연 작품으로 그 위상이 더욱 높아졌다. 그렇다고 해서 뒤샹의 작품이 아름답거나 세련된 것은 결코 아니다. 예술이란 무엇인지를 성찰하게 한 작품이기에 우리가 주목하는 것이다. 그것이 뒤샹의 변기의 존재 의미다. 은진미륵도 그렇다. 국보가 되었다고 해서 지나치게 멋진 단어로 거창한 의미를 부여하지 않아도 좋을 듯하다. 그저 토속적이고 투박하고 촌스러우면 된다. 그것이 바로 국보 은진미륵의 존재 의미다.

경기 파주시 광탄면 용미리의 장지산 자락엔 고려시대 마애불 한 쌍이 우뚝 솟아 있다. 보물로 지정된 파주 용미리 마애이불입상(磨崖二佛立像)이다. 우리나라에서 가장 큰 마애불로 흔히 용미리 마애불이라 부른다. 오른쪽 불상은 원형의 보개를 쓰고 있고, 왼쪽의 불상은 사각형의 보개를 쓰고 있다. 높이는 각각 14.05m,

파주 용미리 마애이불입상(부분), 11세기

14.18m. 용미리 마애불도 큼지막한데다 투박하고 편안하다. 원형 보개의 마애불은 남자이고 사각형 보개의 마애불은 여자라는 이야기, 한발 더 나아가 이들이 부부라는 이야기가 전해온다. 〈전설의 고향〉 같은 분위기가 더해져 사람들은 용미리 마애불을 좋아한다. 인간의 갈증과 욕망에 화답하고 치유해주려면 적당히 크고 투박하고 그래서 적당히 편안한 것이 효과적이다. 고려초 광종 시기 은진미륵을 조성할 때는 고도의 정치적 의미가 개입했지만, 세월이 흐르며 사람들은 그 정치적 의도를 걷어내고 투박함과 편안함에 매료되었다.

　우리가 좋아하는 그 거대한 석불의 공식적인 이름은 관촉사

석조미륵보살입상이다. 공식 명칭으로 불러야 할 때도 있겠지만, 더 자주 은진미륵으로 불렸으면 좋겠다. 은진미륵이라는 친근한 명칭에는 이 땅에서 사람들과 함께 해온 흔적들이 고스란히 담겨 있기 때문이다. 못생긴 대형 석불과 함께 살아온 애환, 욕망, 갈등, 유희…. 이보다 더한 아름다움이 어디 있고 이보다 더한 위대함이 어디 있을까.

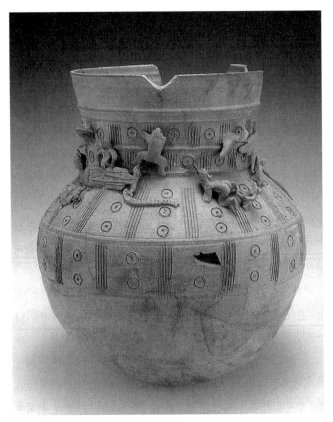

● 토우 장식 항아리, 5~6세기, 국립경주박물관

신라인들의 살아있는
일상과 표정

토우는 흙으로 만든 작은 인형이다. 사람 모습도 있고 동물 모습도 있다. 기본적으로 신라인들의 일상과 표정을 보여준다. 그런데 죽음을 슬퍼하는 모습도 있고 대담한 성적 표현도 있다. 일상적이면서 관능적·유희적이고 동시에 철학적·성찰적인, 종잡을 수 없다는 생각이 든다.

토우는 5~6세기 신라 고분에서만 출토된다. 신기한 일이다. 그 시대 신라 땅 경주와 어떤 관계가 있는 걸까. 신라 사람들은 왜 이런 토우를 만들어 무덤에 넣었던 걸까. 신라 고분 주변을 걸으며 이런 생각을 해본다.

성과 유희,
노동과 성찰의 절묘한 공존

1500년 전 신라 토우
2

국보로 지정된 토우 장식 항아리는 모두 2점이다. 이 가운데 하나가 경북 경주시 계림로 30호분에서 출토된 5~6세기 신라 토기다. 높이 34cm의 이 항아리의 목 부분엔 5cm 내외의 각종 토우들이 붙어 있다. 가야금을 타고 있는 배부른 임산부, 온몸으로 뜨겁게 사랑을 나누는 남녀, 개구리를 잡아먹는 뱀 그리고 새, 오리, 거북 등의 토우다.

그 가운데 사랑을 나누는 남녀 토우가 단연 돋보인다. 한 여인이 엉덩이를 내민 채 엎드려 있고 그 뒤로 한 남자(머리와 오른팔이 부서져 있다)가 과장된 성기를 내밀며 다가가고 있다. 어쩌면 저렇게도 적나라할 수 있는지, 그 과감한 표현이 보는 이를 놀라게 한다. 더 놀라운 건 여인의 얼굴 표정이다. 왼쪽으로 얼굴을 쓱 돌린 이 여인은 히죽 웃고 있다. 보는 이는 얼굴이 달아오르고 가슴이 쿵쾅거리는데 1500년 전 신라의 남녀는 남이 보든 말든 전혀 개의치 않는 것 같다. 이를 어떻게 받아들여야 할까. 욕망과 쾌락을 숨기지 않는

인간적인 모습인지, 능청스러움 혹은 **뻔뻔함**인지. 신라인들은 어떻게 저리도 대담할 수 있었던 것일까.

1926년 홀연히 나타난 신라 토우들

1926년 5월 경주 도심 한복판인 황남동. 대형 신라 고분들 사이에서 인부들이 땅을 파고 있었다. 경동선(慶東線) 경주역 확장 공사에 필요한 흙을 채취하고 있었던 것이다. 고분 주변의 흙을 파서 약 1km 떨어진 경주역 현장으로 옮기기 위해서였다. 그런데 땅을 파는 과정에서 소형 고분들이 확인되었고 그 내부에서 토기와 토우들이 쏟아져 나왔다. 인부들은 조선총독부에 신고했고 조선총독부는 즉각 공식적인 발굴조사를 시작했다. 토우는 대부분 토기에 붙어 있는 상태였다. 특히 굽다리 접시(고배, 高杯) 뚜껑의 손잡이 주위에 많이 붙어 있었다.

공사 도중 무더기로 모습을 드러낸 신라 토우. 그 발굴 현장은 지금의 대릉원 내 황남대총 바로 옆이다. 토우 장식 항아리들과 토우들은 1926년 7월부터 조선총독부박물관 경주분관(국립경주박물관의 전신)에서 전시되면서 사람들과 만나기 시작했다. 그 후 1970년대에 경주 황남동과 용강동 지역의 고분에서 토우가 추가로 발굴되었다.

신라 토우는 5~6세기에 만들어졌다. 크기는 대개 2~10cm 정도. 토기에 장식물로 붙어 있는 것도 있고 독립적으로 만들어진

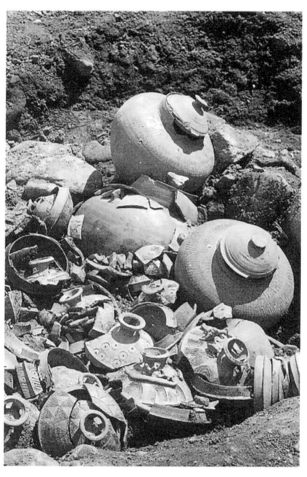

1926년 경주 도심의 토우 발굴 현장

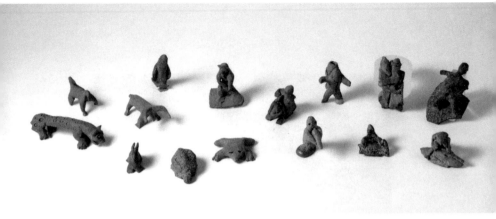

다양한 신라 토우들, 5~6세기

것도 있다. 인물을 형상화한 토우를 보면 바지 저고리를 입고 상투
튼 남자, 주름 치마에 저고리를 입은 여자, 사냥하거나 고기 잡는 사
람, 춤추는 사람, 노 젓는 사람, 악기를 연주하는 사람, 곡예를 하는
사람, 짐을 지고 운반하는 사람, 출산 중인 사람, 죽음을 슬퍼하는
사람, 커다란 성기를 드러내놓고 있는 사람, 성행위를 하는 사람 등
무척이나 다채롭다.

　　토우는 흙으로 만든 인형을 말한다. 그러나 넓은 의미로 보면
동물이나 집, 생활도구 등을 본떠 만든 것도 토우의 범주에 들어간
다. 토우의 역사는 길고도 광범위하다. 중국, 일본, 이집트, 메소포타
미아 등 동서양을 막론하고 신석기시대 무렵부터 토우가 등장했다.
고대인들은 다산이나 안녕을 기원하는 의미에서, 사람 대신 신에게
제물을 바치기 위한 목적에서 토우를 만들었다. 또는 죽은 자의 영
생을 바라며 무덤의 부장품용으로 토우를 만들기도 했다.

일본에서는 신석기시대인 조몬시대부터 토우가 만들어졌는데 이 무렵의 토우는 약간 무서운 모습에 치장이 화려하다. 엉덩이가 큰 여인의 토우는 다산을 기원하기 위한 것이었고 무서운 얼굴의 토우는 악귀를 물리치기 위한 주술용 또는 제의용이었을 것으로 보인다. 4~5세기 고훈시대에 들어서면 하니와라는 독특한 그릇이 나타나는데 그 표면을 다양한 토우로 장식했다. 우리에게 익숙한 중국 진시황릉의 병마도용 역시 흙으로 만들어 구운 것이기에 토우에 포함된다. 중국의 토우는 죽은 자의 영원한 삶을 기리는 의미에서 무덤의 부장품용으로 만든 것이 많다.

신라인들의 대담한 성적 표현

신라 토우의 다양한 모습 가운데 가장 충격적으로 다가오는 것은 성적 표현이다. 국보로 지정된 토우 장식 항아리에서 드러나듯 신라 토우의 가장 큰 특징이다. 성기를 과장해 표현하거나 성적 욕구를 과시하고 남녀의 성행위를 적나라하게 표현한 토우가 상당히 많다. 힘껏 껴안고 있는 남녀, 한몸이 된 남녀, 성기와 가슴이 과장된 남녀 등. 절제와 감춤의 미학에 익숙한 우리에게 신라 토우의 이러한 면모는 파격이자 충격이 아닐 수 없다.

1500년 전 어떻게 이런 표현이 가능할 수 있었을까. 이를 이해하기 위해선 우선 토우들이 무덤에서 발견되었다는 사실에 주목해야 한다. 토우는 무덤의 부장품이었다. 성은 쾌락이고 욕망이면서

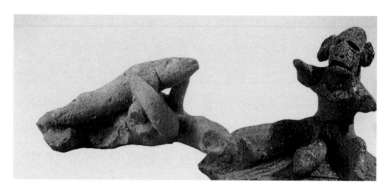

성적 표현이 두드러진 신라 토우

동시에 생명의 탄생으로 연결된다. 성기를 과장하거나 성행위를 드러낸 모습으로 토우를 만들어 무덤에 넣었다는 것은 죽은 자의 영생과 다산을 기원했다는 것을 의미한다.

　　동서를 막론하고 고대 문화에서 이러한 성적인 표현은 대체로 다산과 풍요를 상징한다. 이런 문화가 신라에도 이어진 것이다. 그럼에도 토우를 볼 때마다 의문이 남는다. 성적인 표현을 온전히 '다산과 풍요와 영생에 대한 갈망'으로만 해석해야 할까. 그렇다면 왜 고구려, 백제, 가야에서는 이런 모습의 토우가 나타나지 않는 것일까. 성적 표현의 토우가 왜 이렇게 유독 신라에서 성행한 것일까.

　　이 대목에서 신라인들의 '개방적인 성'을 생각하지 않을 수 없다. 『삼국유사』의 지증왕 대목에는 이런 기록이 나온다. "왕은 음경의 길이가 한 자 다섯 치나 되어 훌륭한 배필을 얻기가 어려웠다. 그래서 사자(使者)를 삼도(三道)에 보내 배필을 구했다. … 그 집을 찾아가 살펴보니 그 여자는 키가 7척 5촌이나 된다. 이 사실을 왕에

게 아뢰었더니 왕은 수레를 보내 그 여자를 궁중으로 들여 황후로 봉하니…" 지증왕의 음경이 한 자 다섯 치라고 했다. 그렇다면 그 크기가 40cm가 넘는다. 참 재미있는 기록이다. 성기를 과장해 표현한 토우를 보면 지증왕에 관한 이 기록이 떠오른다. 이런 것이 신라 문화의 한 단면이 아니었을까.

사실 신라의 성 문화는 대담하고 개방적이었던 것으로 알려져 있다. 『화랑세기』에는 신라인들의 근친혼 얘기가 나오고, 신라 화랑들이 여자 못지않게 예쁘게 치장하고 화장했다는 이야기도 전한다. 이런 정황들은 신라가 고구려, 백제에 비해 개방적이었음을 암시한다. 이 같은 신라의 성 문화가 토우의 대담한 표현에 영향을 주었을 가능성이 높다.

신라인들의 삶

앞서 말했듯 신라 토우에는 다양한 일상이 담겨 있다. 악기를 연주하는 모습, 짐을 나르는 모습, 말 탄 모습, 노 젓는 모습, 사랑하는 모습 등등. 어느 토기 뚜껑에 붙어 있는 활 쏘는 사람도 인상적이다. 그 앞에 어미 멧돼지와 새끼 멧돼지가 있는 것으로 보아 이 사람은 사냥을 하고 있다. 신라인들이 활 쏘고 사냥하는 모양새가 단순하지만 힘 있게 표현되어 있다. 활 쏘는 사람이 메고 있는 화살통이 엉덩이까지 내려온 모습도 흥미롭다.

신라 토우에서는 모자, 바지, 치마 등 신라인의 다양한 옷차

● 활쏘는 사람 토우

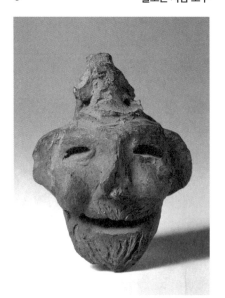

● 할아버지 얼굴 토우

림도 만날 수 있다. 인물들의 얼굴 표정도 무척이나 다채롭다. 그 모습과 표정은 단순하지만 생생하게 다가온다. 할아버지 얼굴 토우를 보자. 쓱쓱 주무른 흙덩이에 눈과 입을 슬쩍 파놓고 수염 몇 가닥 그어 노인의 얼굴을 완성했다. 단순한 흙덩이 토우지만 노인의 푸근한 얼굴이 그대로 살아서 전해온다. 노래하는 토우, 연주하는 토우 등은 흥과 익살이 얼굴에 그대로 드러나 있다. 두 손을 모으고 얼굴을 약간 치켜든 채 목청껏 노래 부르는 모습, 엉거주춤 서서 악기를 연주하는 모습, 그들의 일상을 상상하게 만드는 참으로 낭만적인 신라인의 일상이다.

신라 토우는 적나라한 성을 표현한 것이든 일상을 표현한 것이든, 동물의 모습을 표현한 것이든 모두 하나같이 단순하다. 신라 사람들은 이러한 표정과 몸짓을 쓱쓱 손질 몇 번으로 완성했다. 손톱으로 슬쩍 찍어 넣어 슬픔을 나타내고 눈과 입을 동그랗게 파내서 기쁨을 표현했다. 금령총에서 출토된 배 모양 토기에 붙어 있는 남성 토우는 쓱 내민 헛바닥 하나로 노 젓기의 피곤함을 잘 전달한다. 얼굴에 표정이 없을지라도 상체를 쪼그려 엎드린 모습이나 머리를 푹 숙인 자세만으로 인물이 슬픔에 빠져 통곡하고 있음을 잘 보여 준다.

신라 토우의 이런 특징을 두고 미니멀리즘이라 불러도 좋을 것 같다. 5~10cm 정도이지만 생명력이 넘친다. 단순하지만 생명력 넘치는 이러한 표현은 삶에 대한 애정과 관찰이 없으면 불가능한 일이다. 토우는 결국 삶에서 나온 것이다.

삶과 죽음에 관한 성찰을 담다

토우는 한반도 고대 국가 가운데 신라에서 집중적으로 발견된다. 토우를 만들어 무덤에 집어넣는 건 신라의 독특한 문화였다. 신라인들은 탄생과 죽음을 순간을 모두 토우에 담아 무덤 속에 집어넣었다. 신라인들에게 삶과 죽음은 하나였다. 탄생과 죽음과 관련해 토우에 나타난 표정과 몸짓은 무척이나 인상적이다. 뚜껑 위에 드러누운 채 다리를 벌리고 있는 배부른 여인, 출산 직전 또는 출산 중인 여인, 시신 앞에서 고개를 숙인 채 죽음을 슬퍼하는 여인…. 출산 중인 여인 토우는 입과 눈을 과장해 표현함으로써 출산의 고통을 극적으로 드러냈다. 출산은 인간의 삶에서 가장 소중하고 성스러운 일이다. 동시에 고통의 과정이면서 내밀한 순간이기도 하다. 그렇기에 출산의 모습을 있는 그대로 노출시켜 표현한다는 것은 예나 지금이나 그리 쉬운 일은 아니다. 하지만 신라인들은 달랐다. 출산의 장면을 감춤 없이 드러냈다. 그 과감하고 직설적인 표현이 신선한 감동을 준다.

죽음을 슬퍼하는 여인 토우를 보자. 사실 이것이 죽음을 슬퍼하는 것인지 확실하게 알 방법은 없지만 정황상 이렇게 해석하는 것이 가장 합당하다고 본다. 한 여인이 고개를 떨군 채 누군가의 죽음을 슬퍼하고 있다. 그 앞의 작은 천 조각은 죽은 이의 얼굴을 가린 것으로 보인다. 이 여인은 죽은 자의 어머니일 수도 있고 아내일 수도 있으리라. 저 작은 흙 인형을 통해 죽음을 슬퍼하고 있다니, 단순한 흙 인형의 차원을 넘어선다. 그 용도로만 따져보면 무덤의 부장

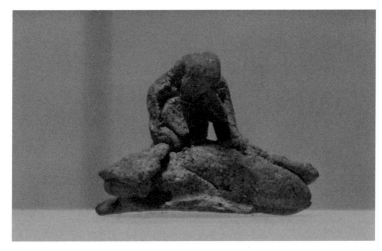

죽음을 슬퍼하는 여인 토우

품이겠지만, 죽음에 대한 성찰이라는 측면에 주목한다면 그것은 보는 이에게 깊은 감동을 제공한다. 그런 점에서 죽음을 슬퍼하는 여인 토우는 단순한 부장품을 넘어 예술의 경지에 이르렀다고 봐도 좋을 듯하다.

신라인들의 소리 없는 아우성

신라 토우를 볼 때마다 궁금증이 남는다. 성적 표현과 인간적인 일상의 모습들. 그 두 측면은 어울릴 듯 어울리지 않아 보인다. 전혀 다른 세계로 느껴진다. 그 둘 사이에 존재하는 간극을 어떻게 이해해야 할 것일까. 국보 토우 장식 항아리 속의 인물들을 다시 보

자. 임신부가 가야금을 타고 있고, 그 옆에선 두 남녀가 적나라하게 성행위를 하고 있다. 엎드려 있는 여성은 전혀 부끄러워하지 않는다. 그 낯선 풍경이 우리를 놀라게 하지만, 1500년 전 그들은 아무렇지 않았다. 주변의 시선을 의식하지 않았다. 신라인들에겐 간극이 아니라 풍요로운 공존이었다.

신라 고분에서는 금관, 금귀걸이, 금제 허리띠, 둥근고리 큰 칼(환두대도, 環頭大刀), 수입한 로마 유리그릇 등 화려하고 값비싼 유물들이 대량으로 출토되었다. 우리는 그런 것들에 익숙하다. 그에 비하면 토우는 작고 초라하고 볼품도 없다. 그런데도 우리는 신라 토우 앞에서 신선한 충격을 받는다. 보고 나서 돌아서려 하면 다시 발길을 끌어당기는 묘한 매력이 있다. 거기 신라인들의 욕망과 쾌락, 다산과 영생에 대한 기원, 나아가 삶과 죽음에 대한 성찰이 숨쉬고 있다. 신라 토우의 표정과 몸짓. 그것은 우리의 판에 박힌 예상을 보기 좋게 뒤집어 놓는다. 신라 토우를 보면 청마 유치환의 시 「깃발」의 한 구절이 생각난다. "저것은 소리 없는 아우성." 그들은 표정과 몸짓만으로 내면의 삶과 욕망을 웅변하고 있다.

1926년 당시 일본인 발굴자의 증언에 따르면 "대체로 항아리와 굽다리접시 등의 어깨, 목 또는 뚜껑에 붙어 있었고, 더러 그릇 받침에도 부착되어 있던 것을 발굴 당시 뜯어낸 것"이다(『신라 토우, 영원을 꿈꾸다』, 국립중앙박물관, 2009). 토기에 붙어 있던 것을 뜯어냈다고 하니, 그건 분명 유물 파괴 행위였다. 토우는 아주 많았고, 많다 보니 발굴과정에서 마구잡이로 수습한 것이다. 식민지 시대의 서글픈 비극이었다. 그럼에도, 토우들은 살아남아 지금 우리 앞에

있다. 신라 토우가 모습을 드러낸 지 100년이 되어 간다. 그들의 표정과 몸짓을 보면, 지금 우리에게 무언가를 말하고 싶어 하는 것 같다. 소리 없는 아우성. 과연 그게 무얼까.

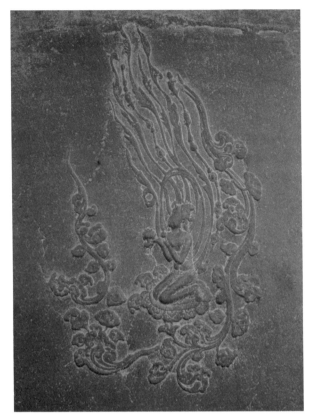

성덕대왕신종의 천인상, 771

**이제는 울리지 않는
에밀레종**

성덕대왕신종의 종소리를 실제로 들어본 사람은 아마 많지 않을 것이다. 종을 계속 치면 이상이 생길 수 있다는 판단으로 2004년 이후 타종을 중단했기 때문이다. 이 종은 1975년 현재의 국립경주박물관 야외로 옮겨졌다. 그전까지는 매년 1800여 차례 타종을 했다고 한다. 옮긴 뒤부터는 '제야의 종' 타종을 위해 매년 33차례만 치다가, 2004년 이후는 녹음한 종소리를 틀어준다.

그런데 이를 두고 논란이 끊이지 않는다. 누군가는 "종을 쳐야 한다"고 주장하고 누군가는 "치지 않는 것이 옳다"고 반박한다. 더 이상 종을 치지 않는 성덕대왕신종, 우리 시대에 과연 어떻게 존재해야 하는 걸까.

종을 칠 것인가, 말 것인가

성덕대왕신종의 존재 의미
3

　누군가는 심금을 울리는 소리라고 하고 누군가는 애끊는 소리라고 한다. 슬픈 전설이 담긴, 그래서 더 신비로운 소리. 깊고 그윽한 종소리로 유명한 국보 성덕대왕신종. 에밀레종이라는 이름으로 더 유명한 종. 우리는 지금 에밀레종 종소리를 직접 들을 수 없다. 2004년부터 타종을 중단했기 때문이다.

　성덕대왕신종은 국립경주박물관 경내의 종각에 걸려 있다. 요즘 국립경주박물관에서 듣는 성덕대왕신종의 종소리는 모두 녹음된 종소리다. 많은 이들에게 신비의 종소리로 기억되지만, 종의 안전을 위해 타종을 중단한 것이다. 그렇다면 종을 치지 않는 지금 성덕대왕신종은 우리에게 어떤 존재인가.

최고의 조형미와 창의성

　성덕대왕신종은 통일신라 때인 771년 만들어졌다. 경덕왕이

아버지 성덕왕의 위업을 기리고 명복을 빌기 위해 만들기 시작했으나 완성하지 못하고 혜공왕 때인 771년에 이르러 제작이 마무리되었다. 높이 3.66m, 아래쪽의 입구 지름 2.23m, 무게 18.9t. 처음엔 경주 봉덕사에 봉안했지만 이후 경주 영묘사, 경주 봉황대 앞, 경주 동부동 옛 경주박물관(당시 경주고적보존회 진열관)을 거쳐 지금은 경주 인왕동의 국립경주박물관 야외에 전시되어 있다.

성덕대왕신종은 우리나라 종 가운데 가장 크고 아름답다. 육중하고 웅장하면서도 전체적인 조형미가 단연 독보적이다. 우리의 전통 범종의 전형이면서도 다른 종들이 따라올 수 없는 독창성을 지니고 있다. 몸체 표면의 위쪽에는 사각형으로 구획된 연곽(蓮廓)이 4개 있고 각각의 연곽 내부에 연뢰(연꽃봉오리, 蓮蕾)가 9개씩 표현되어 있다. 그런데 한국 종은 모두 연뢰가 돌출되어 있는데 이 성덕대왕신종만 연뢰가 돌출되지 않고 납작하다. 종의 몸체 표면의 맨 위와 아래에는 띠를 둘러가며 모란넝쿨무늬를 화려하게 장식했다. 한국 종은 모두 맨 아래 입구가 일자로 되어 있는데 성덕대왕 신종은 특이하게 종 입구에 8개의 굴곡을 만들어 놓았다. 이 같은 굴곡은 종 입구에 변화를 주어 세련된 아름다움을 연출한다. 다른 종들과 구별되는 성덕대왕신종만의 특징이자 매력이다.

몸체 표면에는 서로 마주 보는 공양천인상(供養天人像) 두 쌍이 표현되어 있다. 천인들의 모습을 간략하면서도 우아하고 생동감 넘치게 표현했다. 종 꼭대기의 용뉴(龍鈕)는 또 어떠한가. 용뉴는 종을 매달기 위해 만든 용 모양의 고리를 말한다. 직접 육안으로 확인하기는 어렵지만, 이 용뉴의 용은 그 모습이 매우 우렁차고 역동적이

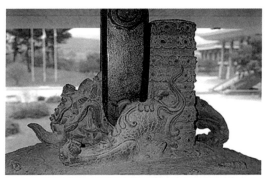

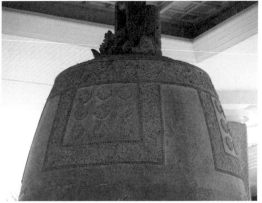

성덕대왕신종의 장식들.
위부터 용뉴, 연곽, 모란넝쿨무늬 장식

다. 그 용 모습을 보고 나면 오랫동안 머리에 남는다.

이렇게 멋진 성덕대왕신종은 주조 방식으로 제작되었다. 이 거대한 범종을 주조로 만든 것을 두고, 지금의 과학자들도 고개를 내젓는다. 엄청난 고난도 작업이기 때문이다. 주조 방식으로 만들었다는 사실만으로도 8세기 신라 과학기술의 수준을 가늠할 수 있다.

종소리의 신비⋯맥놀이

성덕대왕신종에서 빼놓을 수 없는 또 다른 매력은 종소리다. 깊고 그윽하며 여운이 긴 종소리를 두고 "최고의 종소리"라는 찬사가 그치지 않는다. 그렇다면 성덕대왕신종 종소리의 신비는 과연 어디에서 오는 것일까. 그동안 많은 음향공학자들이 그 비밀의 열쇠를 찾고자 도전해왔다. 지금까지의 연구 성과를 종합해볼 때, 비밀의 핵심은 다름 아닌 맥놀이 현상의 극대화에 있는 것 같다. 맥놀이는 '소리가 커졌다 작아졌다'를 반복하는 것을 말한다. 이 맥놀이가 길게 이어지면 이어질수록 종소리는 여운이 오래 가고 그로 인해 더욱 그윽해진다.

맥놀이 현상은 어떻게 구현되는 것일까. 8세기 신라 장인들은 종소리의 맥놀이를 어떻게 극대화할 수 있었을까. 성덕대왕신종에서 맥놀이가 어떻게 발생하고 지속되는지 규명하는 것이 종소리의 신비를 밝혀내는 관건이다. 그런데 이를 규명한다는 것이 보통 일이 아니다.

음향공학자들이 가장 주목하는 것은 성덕대왕신종 몸체의 비대칭이다. 성덕대왕신종의 몸체 안쪽 표면을 보면, 두께가 일정하지 않고 다소 불규칙하다. 안쪽에 부분적으로 덧댄 꺼칠꺼칠한 쇳덩어리, 바깥쪽 윗부분의 연뢰 36개가 몸체 두께의 비대칭 효과를 가져온다고 한다. 무늬, 두께, 무게의 비대칭에 힘입어 한 부위의 종소리가 다른 부위의 종소리와 교란을 일으키고 그로 인해 맥놀이가 발생한다는 것이다. 종소리를 분석한 전문가들에 따르면, 성덕대왕신종 종소리는 800Hz까지의 주파수 영역에 고르게 분포한다. 이 영역의 종소리는 타종 이후 10초 정도가 지나면 저주파 성분이 주로 남아더 오랫동안 지속된다. 주파수 영역에서 주요 성분은 64Hz, 168Hz, 360Hz, 477Hz라는 분석도 있다. 64Hz는 저음으로 땅을 타고 전파되며, 168Hz와 360Hz는 듣는 이의 심금을 울리는 소리나 애끓는 소리의 특성을 지닌다고 설명하기도 한다. 이 주파수 성분이 끊어질 듯 이어지면서 대략 3초마다 맥놀이가 지속된다.

음향공학자들의 치열한 탐구는 흥미로운 일이다. 그럼에도 성덕대왕신종의 종소리를 온전하게 주파수로 계량화할 수는 없다. 또한 계량화할 수 있다고 해도, 그것이 심금을 울리는 소리나 애끓는 소리를 온전하게 설명해줄 수는 없다. 하지만 이 종이 심금을 울리는 소리나 애끓는 소리의 주파수 영역의 특성을 지니고 있다는 점도 부인할 수는 없을 것이다.

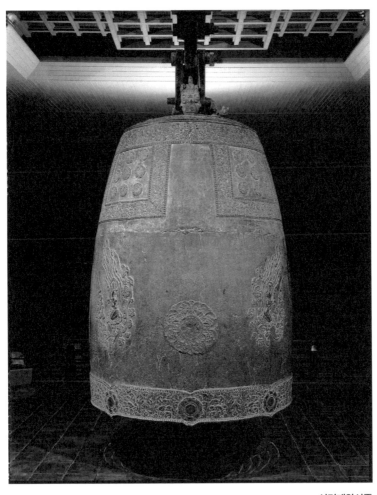

성덕대왕신종

타종에 대한 고민

그런데 이 같은 신비로운 종소리를 지금은 직접 들을 수 없다. 2004년부터 타종을 중단했기 때문이다. 타종을 할 경우, 종에 충격을 주어 자칫 심각한 훼손을 초래할 수 있다는 우려에 따른 것이다. 771년 제작된 성덕대왕신종은 1300년 가까운 세월이 흐르다 보니 점점 약해지고 있다. 따라서 타종에 신중을 기하는 것은 너무도 당연한 일이다. 강원도 평창 오대산의 국보 상원사종 역시 오랜 타종으로 균열이 생겨 타종을 중단한 상태다.

성덕대왕신종의 역사를 좀 더 자세히 들여다보면, 타종에 대한 고민은 1970년대부터 시작되었음을 알 수 있다. 성덕대왕신종은 원래 경주 봉덕사에 봉안되었다. 그러다 1460년 경주 영묘사로 옮겼고 1506년 경주 봉황대 앞으로 이전했다. 이어 1915년 경주 동부동의 경주고적보존회 진열관(훗날 조선총독부박물관 경주분관, 국립경주박물관)으로 옮겨 전시되었다. 그리고 1975년 5월 신축한 지금의 국립경주박물관 경내로 옮겨 오늘에 이르고 있다. 타종으로 인해 종이 훼손될 수 있다는 우려가 본격적으로 제기된 것은 1975년부터였다. 실제로 1975년 5월 지금의 국립경주박물관 경내로 성덕대왕신종을 옮기고 난 뒤 타종이 부쩍 줄어들었다. 그 해부터 제야의 타종만 남겨두고 일반 타종을 모두 중단한 것이다.

동부동 옛 국립경주박물관 시절(1915년부터 1975년 5월까지)에는 제야의 타종뿐만 아니라 수시로 타종을 했다. 외국에서 국빈이 방문하면 특별 타종을 했고 단체관람객에게 직접 타종을 하는 기회

를 제공하기도 했다. 동부동 옛 경주박물관 시절, 60년 동안 11만여 차례 타종이 이뤄졌다. 한 해에 1800여 차례, 한 달에 152차례, 하루에 5차례 타종한 셈이다. 이를 보면 동부동 박물관 시절까지는 타종에 대해 특별한 고민이 없었던 것 같다. 그러다 1975년 5월 지금의 국립경주박물관으로 종을 옮긴 후부터 타종에 대한 고민이 생긴 것이다. 종소리를 듣고 싶어 하는 사람, 타종을 지지하는 사람들로서는 아쉬운 일이겠지만, 어찌 보면 문화유산 보존에 대한 인식이 더 커졌기 때문에 발생한 고민이라고 할 수 있다.

어쨌든 1975년 5월 이후에는 매년 12월 31일 제야의 타종만 실시했다. 제야의 타종은 통상 33차례 종을 친다. 이를 계산해보면 매년 1800여 차례에서 33차례로 타종 횟수가 확 줄어든 것이다. 그러던 중 성덕대왕신종 종소리를 듣고 싶어 하는 시민들의 의견이 높아지자 1984년 한때 매일 새벽 일출시간에 3번 타종하는 일도 있었다.

국립경주박물관은 종의 안전을 위해 1992년 12월 31일 제야의 타종을 끝으로 1993년부터 타종을 중단했다. 하지만 그 후 다시 종을 쳐야 한다는 의견이 제기되면서 찬반 논란이 그치지 않았다.

"종은 종소리만 중요한 것이 아니다. 외관상의 미학적인 가치도 중요하다. 타종은 분명 종의 균열을 가져올 것이다. 타종을 중단하고 종을 보존해야 한다."(타종 반대론)

"종은 치기 위해 만든 것이다. 종은 소리가 날 때 존재 의미가 있다. 성덕대왕신종의 본질은 종소리이기 때문에 종을 치는 것이 바람직하다."(타종 찬성론)

1993년부터 타종이 완전히 중단되자 이 문제가 예전보다 더 뜨거운 관심거리로 부상했다. "종을 계속 치면 종이 훼손된다"는 의견과 "종을 쳐야 종의 존재 의미가 실현된다"라는 의견이 팽팽히 맞섰다. 국립경주박물관은 종의 안전 상태를 과학적으로 검증하기 위해 1996년부터 1999년까지 종합학술조사를 실시했다. 그 과정에서 1996년 9월에는 비공식적으로 47차례 타종하기도 했다. 이때의 타종은 연구 분석을 위한 음향 녹음이 주목적이었다. 학술조사 결과, 주조 당시 형성된 기포 문제와 약간의 부식 현상을 제외하곤 별다른 결함이 없는 것으로 밝혀졌다. 즉, 타종이 불가능할 정도의 결함은 발견되지 않은 것이다. 이에 따라 1999년 11월 국립경주박물관과 문화재청(국가유산청)은 문화재위원회의 승인을 얻어 2000년부터 매년 10월에 타종을 재개하기로 결정했다. 타종 시기는 종에 가해지는 부담을 최소화하기 위해 기온이 높지도 않고 낮지도 않은 10월 초로 잡았다. 단, 성덕대왕신종에 조금이라도 이상이 생기면 즉각 타종을 중단한다는 조건이 붙었다.

그런데 타종 재개일을 한 달 앞둔 2000년 9월 타종이 취소되었다. 종의 안전에 영향을 줄 수 있다는 우려가 다시 제기되었기 때문이다. 하지만 1년 뒤인 2001년 9월 타종을 재개하기로 했고 한 달 뒤인 2001년 10월 타종이 이뤄졌다. 타종을 중단한 지 9년만의 일이었다. 우여곡절 끝에 2001년 10월 9일, 2002년 10월 3일, 2003년 10월 3일 타종이 이뤄졌다. 그렇게 3년 동안 진행되다 2004년 다시 타종을 중단했다. 당시 국립경주박물관은 "2001년부터 2003년까지 타종하면서 표면의 균열 및 진동 음향 등에 관한 자료를 확보해놓았

고, 타종 과정에서 큰 문제점이 발견된 것은 아니지만 계속 타종할 경우 금속의 피로도가 증가할 수 있어 타종 행사를 중단하기로 했다"고 밝혔다. 타종 여부에 관한 깊은 고민이 잘 드러나는 대목이다.

1993년부터 2004년까지 10여 년 동안 타종을 둘러싼 논의는 이렇게 치열했다. 타종을 놓고 매번 고민에 고민을 거듭했다. 성덕대왕신종의 존재 가치를 어디에 두어야 하느냐에 따라 그 판단이 달라진다. 성덕대왕신종 타종이 워낙 민감하고 중요한 사안이기에 종의 보존을 위해 고민하고 결정을 번복하는 것은 문제가 되지 않는다. 하지만 실제 종소리를 듣고 싶어 하는 사람이 많은 것도 엄연한 현실이다.

성덕대왕신종의 존재 이유

1975년 5월 27일. 성덕대왕신종이 동부동의 옛 경주박물관에서 지금의 인왕동 국립경주박물관으로 이사했다. 옛 경주박물관 담장을 헐고 성덕대왕신종이 밖으로 모습을 드러내자 경주시민은 모두 한마음이 되어 동부동에서 인왕동까지 길가에 모여들었다. 그들은 긴 행렬을 이루며 성덕대왕신종의 이사를 지켜보았다. 일부 시민들은 성덕대왕신종의 뒤를 줄곧 따라갔다. 신종이 이사 가는 길을 함께하는 동안 그들은 깊고 그윽한 종소리를 떠올렸을 것이다.

어디 경주 사람들만 그럴까. 성덕대왕신종의 깊고 그윽한 종소리는 모든 이의 가슴 속에 신비롭게 자리 잡았다. 그런데도 실물의

종소리를 들을 수 없다는 것은 아쉬운 대목이 아닐 수 없다. 특히 젊은 세대는 성덕대왕신종의 실제 종소리를 전혀 들어보지 못했다. 성덕대왕신종의 종소리 실물을 직접 경험해보지 않고 종소리의 신비로움을 온전하게 받아들이기는 어려울 것이다. 녹음된 종소리는 어찌 보면 관념 속의 종소리에 불과하다. 많은 이들이 〈모나리자〉를 보기 위해 귀한 시간과 돈을 들여 루브르박물관에 간다. 책에서 이미 숱하게 보았음에도, 직접 실물을 경험하기 위함이다. 성덕대왕신종이 명작으로 우리에게 기억되는 것은 빼어난 조형미와 과학적 주조 기술 때문만이 아니다. 그윽하고 신비로운 종소리가 있기 때문이다.

타종을 중단한 지금의 상황은 우리에게 중요한 질문을 던진다. 한국 최고의 범종인 성덕대왕신종의 존재 의미는 무엇인지, 우리는 성덕대왕신종을 어떻게 인식하고 수용해야 하는지. 어느 한 쪽을 정답이라 말하기는 어렵다. 그럼에도 타종 중단이라는 현재 상황은 우리에게 성덕대왕신종을 어떻게 받아들여야 하는지에 대해 진지한 고민거리를 던져준다.

정약용, 「정부인전」과 「정효자전」, 1814, 국립중앙박물관

유배객 정약용의 내면

정약용의 강진 유배 생활 18년은 어떠했을까. 여러 흔적이 남아 있지만 정약용이 유배지에서 쓴 글씨와 그림에 자꾸만 눈길이 간다. 남양주에 두고 온 아들과 딸에게 보낸 것도 있고 강진 사람의 부탁을 받고 써준 것도 있다. 인상적인 것은 글씨체다. 약간 기우뚱한 글씨에서 맑고 따스하면서 아련함이 묻어난다. 바로 거기 유배객 정약용의 삶이 담겨 있다.

빛바랜 치마폭에 글씨로 남긴 마음

정약용의 유배 글씨
4

2022년 4월 국립중앙박물관에서 《어느 수집가의 초대-고 이건희 회장 기증 1주년 기념전》이 열렸다. 그 가운데 '어느 가족의 이야기를 다산 정약용이 전합니다'라는 코너가 있었다. 다산 정약용(1762~1836)이 강진 유배 시절에 쓴 두 편의 글 「정효자전(鄭孝子傳)」과 「정부인전(鄭婦人傳)」을 선보인 코너였다. 이 전시는 이건희 삼성그룹 회장의 유족들이 2021년 4월 기증한 문화유산과 미술품 2만 3000여 점 가운데 355점을 소개한 자리였다. 유명한 명작들이 즐비한데 여기 정약용의 글씨가 포함되었다는 사실이 다소 이색적이었다. 그 전시에서 국립중앙박물관은 「정효자전」과 「정부인전」을 두고 "유배기 정약용 서예작품의 전형"이라고 평가했다.

정약용이 전하는 어느 가족 이야기

강진 유배 시절, 정약용은 마을 사람 정여주의 부탁을 받고

두 편의 글을 써 주었다. 「정효자전」은 서른 살에 세상을 떠난 그의 아들 정관일의 효행을 기록한 것이고 「정부인전」은 정관일의 부인 김 씨가 홀로 아들을 키운 이야기를 기록한 것이다. 모두 1814년에 썼다. 정약용이 강진 다산초당에 기거할 때였다.

일찍 세상을 떠난 효자 아들, 그 어려운 여건에서도 손자를 잘 키워낸 며느리. 정여주는 아들의 죽음과 며느리의 삶을 오래도록 기억하고 싶었다. 방법을 찾던 중 강진에 유배를 와 있던 정약용을 떠올렸다. 정약용의 학식과 품성을 빌린다면 아들과 며느리를 제대로 기억할 수 있으리라고 생각한 것이다. 정여주는 정약용에게 부탁해 1811년 먼저 아들에 관한 글을 받았다. 그런데 3년 뒤인 1814년 정관일의 아들이 그 글을 들고 정약용을 찾아가 비단에 써달라고 했다. 그것이 바로 「정효자전」이다. 그러자 같은 해 정여주는 며느리(정관일의 부인)에 관한 글을 부탁했고 정약용은 비단에 「정부인전」을 써주었다. 정약용은 정여주의 아들과 며느리에 관한 내용을 그의 특유의 서체에 담아 담백하게 적었다.

그런데 이 두 작품은 서예 작품이 으레 그런 것처럼, 첫눈에 확 와 닿지는 않는다. 솔직히 말하면 보통 사람의 눈에는 따분하고 지루하다. 그래도 좀 끈기를 갖고 한동안 들여다보고 있노라면 글씨가 다소 특이하다는 느낌을 갖게 된다. 묘한 끌림이 지나가면 율동감 같은 것이 하나둘 밀려온다.

정약용이 기록한 효자의 행적엔 이런 대목이 있다.

몇 년 후에 그의 아버지가 멀리 장사하러 나갔을 때 편안히 지낸다

정약용, 「정효자전」의 글씨, 국립중앙박물관

는 편지를 집에 보냈다. 효자는 그 편지를 품에 안고 울었다. 어머니가 괴이하게 여겨 까닭을 물으니 효자가 대답했다. 아버지께서 병을 앓고 계시나 봅니다. 글자의 획이 떨렸지 않습니까? 아버지가 돌아왔을 때 물어보니, 과연 그때 병이 위독하였다.

後數年其父遠服賈 寄家書曰平安孝子抱書泣其母怪而問之曰家君殆有疾乎字畫其不顫乎及歸而問之病則危矣

아들 정관일의 효심이 참으로 담백하고 감동적이다. 「정효자전」의 내용을 알게 되면, 정약용의 글씨체가 좀 더 달리 보인다. 다시 한번 유심히 글씨체를 들여다보니, 정성이 가득하다. 정갈하면서도 투명해 보인다. 청순하고 경쾌해 보인다. 정약용의 글씨체가 정관일 부부의 담백한 심성과 참 잘 어울린다는 생각이 든다. 이런 점이 유배 시절 정약용 글씨의 특징이자 매력이다.

「정효자전」과 「정부인전」을 써주면서 정약용은 남양주에 두

고 온 아들과 딸, 부인을 떠올렸을 것이다. 유배 시절이었기에 가족과 떨어져 있는 정약용에게 더욱 절실하게 다가왔을 것이다. 그런 마음이 정약용의 글씨로 표현되었으니, 참으로 절묘한 만남이 아닐 수 없다. 「정효자전」과 「정부인전」은 이렇게 글의 내용과 마음과 글 쓰는 사람의 서체가 완벽하게 조화를 이룬 작품인 셈이다.

두 아들을 위한 메시지, 하피첩

「정효자전」과 「정부인전」을 써줄 무렵, 정약용은 아들과 딸을 위해 서첩을 만들고 그림을 그렸다. 강진 유배 생활 10년째인 1810년, 남양주에 있는 부인 홍 씨가 다산초당으로 빛바랜 치마를 보내왔다. 시집올 때 가져온 붉은 명주 치마였다. 다산은 14세 때인 1776년 풍산 홍 씨 홍화보의 딸과 결혼했다. 그러니 1810년에 아내가 강진으로 보내온 치마는 35년 된 것이다. 그 치마를 받아든 유배객 정약용의 마음이 어떠했을까. 정약용은 치마를 오려 두 아들 학연과 학유를 위해 작은 서첩 4권을 만들어 『하피첩(霞帔帖)』이라 이름 붙였다. 「정효자전」을 짓기 1년 전이다. 여기서 하피는 노을빛 치마라는 뜻이다. 『하피첩』 1첩의 머리말을 보자.

내가 탐진(耽津, 강진)에서 귀양살이하고 있는데 병든 아내가 낡은 치마 다섯 폭을 보내왔다. 그것은 시집올 때 가져온 훈염(纁袡, 시집 갈 때 입는 붉은 활옷)이다. 붉은빛은 이미 바랬고 황색마저 옅어져

정약용, 『하피첩』, 1810, 국립민속박물관

서첩으로 쓰기에 안성맞춤이었다. 이를 잘라 마름질하고 작은 첩을 만들어 붓 가는 대로 훈계의 말을 지어 두 아들에게 전한다. 훗날 이를 보고 감회가 일어 어버이의 자취와 흔적을 생각한다면 뭉클한 마음이 일지 않을 수 없을 것이다. 하피첩이라 이름 붙인 것은 '붉은 치마'라는 말을 바꾸고 숨기기 위해서다.

余在耽津謫中 病妻寄敝裙五幅 蓋其嫁時之纁神 紅已浣而黃亦淡 政中書本 遂剪裁爲小帖 隨手作戒語 以遺二子 庶幾異日覽書興懷 把二親之芳澤 不能不油然感發也 名之曰霞帔帖 是乃紅裙之轉讔也

유배 생활을 하면서 정약용이 가장 걱정한 것은 폐족(廢族)이었다. 서학(천주교)을 믿었다는 이유로 죽어야 했고 유배를 가야 했던 정약용 형제들(정약전, 정약종, 정약용)이었다. 이로 인해 집안

마저 풍비박산 난다면 이보다 더 큰 봉변이 어디 있을까. 이를 막을 수 있는 유일한 방법은 두 아들 학연과 학유가 열심히 공부하는 것이었다. 그래서 두 아들에게 늘 근면과 수양, 학문을 독려하는 편지를 보냈고 『하피첩』까지 만들었던 것이다.

『하피첩』에서 정약용은 이렇게 훈계했다. "경(敬)으로 마음을 바로잡고 의(義)로 일을 바르게 하라", "내가 너희에게 전답을 남겨 주지는 못하지만 평생을 살아가는 데 재물보다 소중한 두 글자를 주겠다. 하나는 근(勤)이요, 또 하나는 검(儉)이다. 근면과 검소, 이 두 가지는 좋은 전답보다도 나아서 한평생 쓰고도 남는다", "포목 몇 자 동전 몇 닢 때문에 잠깐이라도 양심을 저버리는 일이 있으면 안 된다", "사대부가의 법도는, 벼슬에 나아갔을 때는 바로 산기슭에 거처를 얻어 처사(處士)의 본색을 잃지 않아야 하고, 만약 벼슬이 끊어지면 바로 서울에 살 곳을 정해 세련된 문화적 안목을 떨어뜨리지 말아야 한다" 등등. 그야말로 유배객 아비의 절절함이었다.

딸을 향한 그리움, 매조도

『하피첩』을 만들고 3년이 지난 1813년, 정약용은 명주 치마 남은 것으로 딸을 위해 그림을 그렸다. 〈매조도(梅鳥圖)〉이다. 매화나무 가지에 앉아 있는 작고 단정한 새 두 마리. 정약용은 화폭 맨 위에 아담하게 그림을 그리곤 그 아래 큼지막한 글씨로 시를 쓰고 그 옆에 그림을 그리게 된 사연을 적었다.

정약용, 〈매조도〉, 1813, 고려대 박물관

강진에서 귀양살이한 지 몇 해 지나 부인 홍 씨가 해진 치마 6폭을 보내왔다. 너무 오래되어 붉은색이 다 바랬다. 그걸 오려 서첩 4권을 만들어 두 아들에게 주고, 그 나머지로 이 작은 그림을 그려 딸아이에게 전하노라. 가경(嘉慶) 18년 계유년(癸酉年) 7월 14일에 열수옹(洌水翁)이 다산동암(茶山東菴)에서 쓰다.

余謫居康津之越數年 洪夫人寄候裙六幅 歲久紅琥剪之爲四帖 以遺二子 用其餘爲小障 以遺女兒 嘉慶十八年癸酉七月十四日洌水翁書于茶山東菴

『하피첩』의 머리말과 내용이 흡사하다. 정약용은 왜 이렇게 딸을 위해 그림을 그린 걸까. 정약용은 원래 6남 3녀를 두었다. 그러나 천연두 등의 질병으로 인해 4남 2녀가 어린 나이에 목숨을 잃고 2남 1녀만 살아남았다. 정약용이 1801년 강진으로 유배를 떠날 때 막내딸은 8살이었다. 그런 딸을 두고 귀양살이 떠나는 아비의 마음은 어떠했을까. 정약용은 강진에서 늘 딸에게 미안한 마음이었다. 그런 딸이 잘 자라 1812년 드디어 시집을 갔다. 귀양살이 12년째, 딸의 나이 열아홉. 신랑은 정약용의 친구 윤서유의 아들이자 제자인 윤창모였다. 아비의 처지에서 보면, 참으로 고마운 일이었다. 그런 딸을 위해 그린 것이 바로 〈매조도〉이다. 강진 사람 정여주에게 「정효자전」을 지어주고 2년 후, 「정효자전」과 「정부인전」을 써주기 1년 전이다.

이번엔 그림에 적힌 시를 감상해보자.

저 새들 우리 집 뜰에 날아와

매화나무 가지에서 쉬고 있네

매화향 짙게 풍기니

그 향기 사랑스러워 여기 날아왔구나

이제 여기 머물며

가정 이루고 즐겁게 살거라

꽃도 이미 활짝 피었으니

주렁주렁 매실도 열리겠지

翩翩飛鳥 息我庭梅 有烈其芳 惠然其來

爰止爰棲 樂爾家室 華之旣榮 有蕡其實

　　결혼한 딸과 사위가 자식을 많이 낳고 행복하게 잘 살길 바라는 아버지의 마음이 애틋하면서도 따스하다. 그림 속 참새 두 마리는 딸과 사위를 상징한다.

　　그런데 이 〈매조도〉는 그림인지 서예인지 다소 헷갈린다. 글씨가 화면의 대부분을 차지하기 때문이다. 그렇다 보니 그림보다 글씨가 더 눈에 들어온다. 글씨는 전체적으로 단아하고 깔끔하면서도 기우뚱한 모습이 두드러져 보인다. 그 기우뚱한 모습에서 아련함 같은 것이 짙게 묻어난다. 이러한 글씨 분위기가 화면 위쪽의 매화 그림, 참새 그림과 잘 어울린다. 그래서 보는 이를 더 슬프게 한다. 조선시대 그림과 글씨 가운데 이보다 더 보는 이의 가슴을 아련하게 적셔주는 작품이 또 어디 있을까. 그림보다 글씨가 이 〈매조도〉의 분위기를 이끌고 있다고 보아도 좋을 듯하다. 그런데 〈매조도〉의 글씨체는 「정효자전」과 「정부인전」의 글씨체와 거의 흡사하다. 정갈

함, 담백함, 애틋함 그리고 물결치듯 다가오는 율동감까지 말이다.

정약용은 〈매조도〉를 그려 딸과 사위에게 주었다. 그림은 이후 사위와 외손자의 집안(윤창모 가문)을 거쳐 고려대 박물관으로 들어갔다. 『하피첩』은 정약용의 후손들이 남양주의 정약용 생가 여유당(與猶堂)에 보관했다. 그러던 중 1925년 을축년 대홍수가 일어났다. 한강 주변이 모두 범람했다. 한강변 여유당에도 물이 넘쳤고 그 위기 속에서 정약용의 4대손이 천신만고 끝에 『하피첩』을 지켰다. 하지만 6·25전쟁 때 또다시 위기가 찾아왔다. 정약용의 5대손은 정성 들여 『하피첩』을 피란 보따리에 싸고 수원역으로 피란길에 올랐으나, 수많은 사람들 틈바구니에서 그만 잃어버리고 말았다. 이후 사람들의 머릿속에서 잊혀져갔다.

그리고 2004년 어느 날 수원의 주택 철거현장 쓰레기 더미. 인테리어업을 하는 이 모 씨는 폐지 줍는 할머니를 만났다. 할머니의 리어카 바닥에 깔려있는 고문서 세 권이 눈에 들어왔다. 이 씨는 고문서에 대해선 아는 바 없었지만 혹시나 하는 마음에 할머니에게 "폐지를 내줄 테니 그 고문서를 달라"고 했다. 이 씨는 그렇게 고문서 세 권을 손에 넣었다.

그는 2006년 4월 KBS 〈진품명품〉 프로그램에 감정을 의뢰했다. 그 과정에서 이것이 정약용의 『하피첩』이라는 사실이 세상에 알려졌다. 이 씨는 감정가로 15만 원 정도 예상했지만 감정위원들은 1억 원을 제시했다. 얼마 후 『하피첩』은 김민영 당시 부산저축은행 대표에게 넘어갔다. 김 대표는 유명한 고서전적류 컬렉터였다. 김민영 대표가 구입한 후인 2010년 『하피첩』은 보물로 지정되었다.

그러나 문제가 생겼다. 2011년 부산저축은행이 파산하면서 김 대표의 재산 가운데 하나인 『하피첩』이 예금보험공사에 압류된 것이다. 우여곡절 끝에 결국 2015년 9월 서울옥션 미술품 경매에 부쳐졌다. 『하피첩』의 존재 의미와 공공적 가치를 고려해 경매 응찰자는 공공기관으로 제한되었다. 결국 치열한 경합 끝에 국립민속박물관이 7억 5000만 원에 낙찰받았다.

윤지충의 순교와 정약용

2021년 9월 놀라운 뉴스가 보도되었다. 6개월 전인 2021년 3월 전북 완주의 초남이 성지를 조성하는 과정에서 우리나라 최초의 천주교 순교자인 윤지충의 유해와 백자 사발 묘지명이 발굴되었다는 소식이었다. 백자 사발 묘지명엔 윤지충의 이름과 인적사항 등이 쓰여 있었다. 방사성탄소연대측정과 DNA 검사 결과, 윤지충이 순교한 1791년과 일치했다. 목뼈엔 참수형의 흔적이 남아 있었다.

이 같은 소식이 알려지고 얼마 뒤인 2021년 10월, 정민 한양대 교수는 백자 사발에 쓰여 있는 글씨가 정약용의 글씨라는 견해를 내놓았다. 백자 사발 묘지명의 글씨와 정약용의 생전 필체를 비교 분석한 결과, 정약용의 해서체(楷書體)와 흡사하다는 것이다.

정약용 형제들은 천주교와 깊은 관계를 맺었다. 그 때문에 정약종은 순교를 했고 정약전과 정약용은 유배를 갔다. 정약용의 어머니가 윤지충의 고모였으니, 정약용은 윤지충과 사촌 사이였다. 윤지

충의 참형에 정약용은 매우 슬퍼했을 것이고, 애도의 마음을 담아 백자 사발에 글씨를 써주었을 것으로 정민 교수는 추정했다. 이에 대한 연구는 더 진행되어야겠지만 정민 교수의 주장은 일단 관심을 끈다. 그런데 백자 사발에 쓰여진 해서체는 강진 시기의 정약용 글씨체와는 좀 다르다. 백자 사발 글씨가 좀 더 격식을 갖추고 있다고 할까. 이런 사실은 정약용의 유배 시절 글씨체가 매우 특징적이라는 점을 보여주는 것이기도 하다.

정약용의 그리움, 정약용의 글씨

남양주의 부인 홍 씨는 왜 유배 간 남편에게 자신의 치마를 보냈던 것일까. 정약용은 남양주 시절부터 비단으로 책 표지를 종종 만들었다고 한다. 오래된 천이나 치마에 글씨를 쓰고 이를 아담한 서첩으로 만들어 종종 지인들에게 선물하기도 했다. 그래서 부인이 강진 유배지로 자신의 해진 치마를 보낸 것이 아닐까. 남편의 글쓰기 습관을 잘 알고 있던 부인은 글쓰기로 시련을 견디는 남편을 위해 빛바랜 치마를 보낸 것으로 추정해볼 수 있다.

정약용은 그 치마를 오려 글씨를 쓰고 그림을 그렸다. 1810년『하피첩』을 만들고 1813년 〈매조도〉를 그렸다. 아들과 딸이 무척이나 그리웠을 것이다. 그 사이사이 1811년과 1814년, 정약용은 강진 사람 정여주의 아들과 며느리에 대한 글을 지어주고 다시 비단에 써주었다. 정여주의 자식에 대한 그리움을 글로 옮겨준 것이

다. 이러한 마음은 정약용의 글씨체에 그대로 묻어났다.

　　그렇기에 이 글씨체의 분위기는 흡사할 수밖에 없다. 여기 쓰인 글씨는 모두 담백하고 애틋하다. 어떤 글씨는 가분수 같기도 하고 어떤 글씨는 뒤뚱거리는 오리 같기도 하다. 다소 힘겨운 듯하지만 그런 글자들이 여럿 모여 있으니 싱그러운 율동감으로 다가온다. 보고 또 보노라면 정약용의 삶과 흡사하다는 생각을 지울 수 없다. 이렇게 강진 유배 시절 정약용의 글씨엔 그의 내면이 담겨 있다. 그리움, 미안함 같은 것이라고 할까.

이유태, 〈이황 영정〉, 1974, 한국은행

천 원 지폐 속 이황의 얼굴

우리나라 화폐에 등장하는 인물들은 모두 넉넉한 얼굴인데, 천 원권 속 이퇴계의 얼굴만 핼쑥하고 파리하다. 실제로 이퇴계의 노년 얼굴이 저러했던 걸까. 설령 그렇다고 해도 왜 대한민국의 화폐에 병색 가득한 얼굴로 표현했는지는 아무도 모른다. 초상을 그린 이유태 화백이 기록을 남기지 않고 세상을 떠났기 때문이다.

그래서인지 그 얼굴은 보는 이의 상상력을 자극한다. "화백이 자신의 얼굴을 그린 것이다" "박정희 시대의 이미지가 반영된 것 같다" 등등. 정답은 없겠지만 이런 추론들이 쌓여 훗날 이 작품의 또 다른 스토리가 될지도 모른다.

지폐 속 퇴계 얼굴에 병색이 가득한 이유

지폐 속 초상화
5

우리나라 화폐에는 대부분 역사 위인의 초상이 도안되어 있다. 그 인물과 관련된 문화유산도 함께 디자인해 넣는다. 오만 원권에는 신사임당 초상이, 만 원권에는 세종대왕의 초상이, 오천 원권에는 퇴계 이황의 초상이, 천 원권엔 율곡 이이의 초상이, 백 원 주화엔 충무공 이순신의 초상이 등장한다. 그런데 여기 들어가는 인물 초상화를 놓고 심심치 않게 논란이 일어난다. 인물의 얼굴 모습을 문제 삼기도 하고, 관련 문화유산이 적절한지에 대한 논란도 생긴다. 등장인물을 두고 찬반 의견이 갈리기도 한다.

끊이지 않는 화폐 디자인 논란

백 원 주화에 등장하는 이순신의 초상화를 둘러싸고 저작권 침해 소송이 진행 중이었다는 사실이 2023년 알려졌다. 이 이순신 초상은 한국화가 장우성이 1975년에 그린 것으로, 1973년~1993년

오백 원 권에 사용되었고 1983년부터 백 원짜리 주화에 사용되고 있다. 그런데 후손들이 "한국은행이 동의 없이 그림을 사용했다"며 소송을 제기한 것이다. 그러나 한국은행은 1975년 당시 이미 제작비를 지급했다고 반박했다. 화제와 논란 속에 재판이 진행되었고 1심에서 원고인 후손들이 패했다.

　　우리나라 최고액권인 오만 원권의 신사임당 초상을 두고는 이런 일이 있었다. 오만 원권은 2009년 6월 처음 발행되었고 신사임당 초상은 한국화가인 이종상 전 서울대 교수가 그렸다. 발행에 앞서 5만 원권 디자인이 공개되었는데 2009년 3월 서지문 당시 고려대 교수가 한 일간지에 신사임당 초상을 문제 삼는 칼럼을 게재했다. 그 칼럼에 이런 대목이 나온다.

　　최근에 공개된 새 오만 원권에 쓰일 신사임당의 초상화를 보고 매우 충격을 받았다. 인품과 아량과 재능과 덕성이 저절로 배어 나오는, 이상화된 모든 한국 여성의 모습이 전혀 아니라고 생각되어서였다. 나의 느낌으로는 그 초상화는 이렇다 할 개성이나 매력이 없는, 텔레비전 사극에 '동네 아낙'이나 주막집 주모역으로 나오면 알맞을 여성의 얼굴이다. … 또 한 사람의 위인이 격하되어 버린 것 같아 마음이 아프다.

　　서 교수는 이 글에서 이종상 화백의 신사임당 초상화를 형편없는 작품으로 평가했다. 신사임당의 품격과 어울리지 않는다는 것이었다. 당시 서 교수에게는 머릿속에 그려왔던 신사임당의 이

미지가 있었던 모양이다. 인품 있고 덕성 있고 아량 있는 이미지였을 것이다. 그런데 이종상 화백이 그려낸 모습이 자신이 생각했던 이미지와 달랐고 그래서 동네 아낙이나 주모 같다고 비판했을 것이다.

　하지만 이러한 비판은 사람들을 난감하게 했다. 이종상 화백의 신사임당 초상이 어떤 점에서 인품이 없고 덕성이 없으며 아량이 없는지 알 수가 없다. 동네 아낙이나 주모는 품격이 없고 아량이 없는 사람이라는 말인데, 이런 말을 들어야 하는 동네 아낙이나 주모들은 매우 섭섭하지 않을까. 대체 어떤 얼굴이 인품 있고 덕성 있는 얼굴인지, 어떤 얼굴이 품격 없는 주모의 얼굴인지. 이에 대한 객관적인 기준이나 샘플이 있어야 할텐데 이는 거의 불가능하다. 서 교수의 견해를 어떻게 받아들일지는 사람마다 다르겠지만, 나로서는 쉽게 받아들이기 어려운 칼럼이었다.

　1972년 처음으로 만 원권을 만들 때였다. 한국은행은 고심 끝에 우리나라 최고의 문화재인 석굴암 본존불과 불국사의 모습을 넣기로 결정했다. 당시는 화폐에 문화유산 도안을 넣는 것이 관행이었다. 디자인을 마치고 시쇄품(試刷品)을 만들어 박정희 대통령의 서명을 받았다. 이어 발행 공고까지 마쳤다. 그런데 예상치 못한 일이 일어났다. 기독교계에서 "불교 문화유산인 석굴암과 불국사를 만 원권에 표현하는 것은 특정 종교를 두둔하는 일"이라고 반발하고 나선 것이다. 기독교계의 반대가 그치지 않자 한국은행은 결국 발행을 포기했다.

　국내 최초의 만 원권 발행은 어이없이 무산되었고 이듬해인

1973년 세종대왕 초상과 경복궁 근정전을 넣는 것으로 바꾸어 새 만 원권을 만들었다. 그런데 또다시 일이 터졌다. 당시엔 국내의 화폐 제작 기술이 부족해 영국의 전문업체인 토머스 델라루에 오천 원권과 만 원권의 제작을 의뢰했다. 그런데 이 영국 업체는 세종대왕과 이이의 얼굴을 서구적으로 표현하고 말았다. 영국인 시각으로 한국인을 그리다 보니 영국인처럼 표현한 것이다. 웃지 못할 해프닝이었다. 반발이 거세자 한국은행은 1975년 김기창 화백에게 세종대왕 초상을 의뢰해 만 원권을 다시 만들었고 이종상 화백에게 율곡 이이 초상을 의뢰해 오천 원권을 다시 제작했다.

1972년 박정희 대통령의 사인이 들어가 있는 석굴암이 그려진 만 원권 시쇄품은 현재 서울의 한국은행 화폐박물관에 전시되어 있다. 새로운 화폐를 발행할 때는 시쇄품에 대통령이 기념 사인을 한다. 한국은행 화폐박물관엔 노무현 대통령 사인이 들어간 천 원권, 오천 원권, 만 원 권, 이명박 대통령의 사인이 들어간 오만 원권이 전시되어 있다.

병색 완연한 천 원권 퇴계의 얼굴

우리의 화폐를 보면 모두 조선시대 인물의 초상이 등장한다. 이순신, 이이, 이황, 세종대왕, 신사임당. 이 가운데 신사임당과 이이는 모자(母子) 사이다. 우리나라 현행 화폐에 등장하는 인물이 다섯 명인데 그 가운데 두 명이 어머니와 아들 사이라는 건, 그 모자가

아무리 위대한 인물들이라고 해도 그 선정 범위가 다소 좁다는 생각을 지울 수 없다.

　등장인물 다섯 명에는 공통점이 있다. 현재의 우리가 실제 얼굴을 알 수 없다는 점이다. 그들의 실물 초상화나 사진이 전해오지 않았기 때문이다. 그래서 화폐에 등장하는 얼굴은 모두 상상으로 그린 것이다. 상상의 얼굴이다 보니 논란이 일 수밖에 없다. 오만 원권 신사임당 초상은 2009년 이종상 화백이, 만 원권 세종대왕 초상은 1975년 김기창 화백이, 오천 원권 이이 초상은 1975년 이종상 화백이, 천 원권 이황 초상은 1974년 이유태 화백이, 백 원 주화 이순신 초상은 1975년 장우성 화백이 그렸다.

　화폐는 수많은 사람들이 매일매일 사용하는 소중한 존재다. 그리고 대한민국 화폐는 대한민국의 상징적으로 보여준다. 그렇기에 화폐에 등장하는 인물은 역사 속 위대한 인물이어야 하고 그 인물의 초상도 위엄과 권위를 담고 있어야 한다. 이것이 통념이고 관례다. 그런데 우리나라 화폐에 등장하는 5명의 인물은 모두 얼굴을 알 수가 없다. 실물이 확인된 인물이라면 그 실물에 맞게 그리면 될 텐데, 우리는 그럴 수가 없다. 화가가 상상력을 동원해 그려야 한다. 그럴려면 화가는 대상 인물의 업적과 품성 등을 연구해야 한다. 그 인물에 대한 신체적 특징에 관한 기록이 남아 있다면 당연히 그것도 참고해야 한다. 또한 화가 자신이 생각하는 대상 인물의 특징과 매력, 대중(국민)들이 생각하는 특징과 매력, 역사적인 위상 등도 고려해야 한다.

　이런 과정을 거쳐 탄생한 화폐 속 인물 초상은 대체로 위엄

이 있고 넉넉하다. 이순신, 이이, 세종대왕, 신사임당 얼굴은 분명 서로 다르지만 그러한 분위기가 비슷하다. 그런데 천 원권은 다르다. 여기 등장하는 이황의 얼굴은 분위기가 전혀 다르다. 얼굴은 창백하고 해쓱하다. 어떤 기운(힘)을 느낄 수가 없다. 심지어 병색이 있어 보일 정도다.

얼굴 형태도 형태이지만 시선에서도 그런 점을 느낄 수 있다. 이순신, 이이, 세종대왕, 신사임당 4인의 시선은 모두 정면 또는 약간 위쪽을 향하고 있고 그 시선은 비교적 당당해 보인다. 그러나 이황의 시선은 살짝 아래쪽을 향하고 있다. 어딘가 모르게 지쳐있는 시선이라고 할까. 그렇다 보니 우리가 생각해온 퇴계 이황의 위엄과 근엄은 찾아볼 수 없다. 조선시대 최고 성리학자 이황의 얼굴이, 벼슬을 마다하고 안동에서 학문에 정진했던 이황의 얼굴이 이렇게 해쓱하고 지쳐있는 모습이란 말인가. 천 원권에서 만나는 이황의 모습은 우리가 위인에게 기대하는 통념에서 완전히 벗어나 있다.

화가와 꼭 닮은 퇴계

천 원권 이황 초상화를 그린 사람은 한국화가 이유태 (1916~1999)이다. 이유태는 1940년대 채색 인물화를 즐겨 그렸다. 특히 새로운 관점과 신선한 구도로 근대기 여성들의 일상을 세련되고 섬세하게 표현한 채색화가 두드러진다. 우리에게 가장 익숙한 그

의 대표작으로 〈화음〉(1944), 〈탐구〉(1944)를 들 수 있다. 모두 국립현대미술관 소장품으로, 한국 근대미술사 전시에 단골로 소개되는 작품들이다. 〈화음〉은 서구식 실내공간에 앉아 있는 한복 입은 여성의 모습을 담았고 〈탐구〉는 대학병원 실험실에서 일하는 가운 입은 여성을 표현했다. 20세기 전반 근대기 여성들의 변화하는 일상을 보여주는 흥미롭고 매력적인 작품들이다.

이황 초상은 이유태가 1974년 천 원권 화폐 도안용으로 그린 것이다. 자신의 상상력과 고증 등을 토대로 그렸을 텐데, 이황의 얼굴은 생기가 부족하고 지쳐 보인다. 〈화음〉, 〈탐구〉처럼 신선하

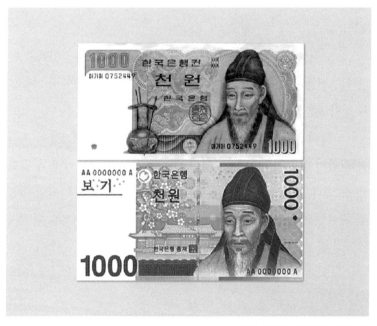

이황의 초상이 담긴 천 원권 지폐

고 도전적인 그림을 그렸던 이유태였다. 하지만 이황 초상에서는 그런 면모를 찾아볼 수가 없다. 〈화음〉과 〈탐구〉를 그릴 때는 그의 나이가 30대 말이었지만 이황 초상을 그릴 때는 60대 말이었기 때문일까.

천 원권 이황 초상과 관련해 흥미로운 사실이 있다. 이황의 얼굴이 이유태의 말년의 모습(옆모습 사진)과 상당히 흡사하다는 점이다. 이 대목에서 "화가들이 불특정 얼굴을 그릴 때 자신의 얼굴을 담아내는 경향이 있다"는 얘기가 떠오른다. 물론 반문하는 사람도 있을 것이다. 이에 대한 객관적인 근거를 명확히 제시하기는 어렵지만, 작품들을 둘러보면 그런 사례를 종종 발견하게 된다. 심지어 어떤 화가가 그린 반려 동물에서도 그 화가의 얼굴이 드러나는 경우도 있다.

그래서인지 천 원권 이황의 얼굴이 이유태의 얼굴이라고 단언하는 이들도 있다. 어떻게 이런 의혹이 생긴 것일까. 여러 가능성을 생각해볼 수 있다.

첫째, 이유태가 이황의 모습을 탐구해 판단한 결과물이 지금 천 원권의 얼굴일 가능성. 그것이 우연히 자신의 얼굴 모습과 닮았을 수 있다. 둘째, 이유태가 의도적으로 자신의 얼굴을 이황의 얼굴로 표현했을 가능성. 그러나 이유태가 이와 관련해 기록을 남기지 않았기에 무엇이라고 단언할 수는 없다.

박정희 정권의 문인 이미지?

그런데 천 원권 이황의 이 얼굴을 두고 박정희 정권의 문인 이미지를 표현한 것으로 보는 견해도 있다. 최재목 영남대 교수는 "강인, 강건, 엄숙, 엄격 혹은 온화 등과는 좀 거리가 있어 보이며, 병색이 짙고 피곤해 보이고 문약, 겸손 등의 개념과 통하는 듯하다"라고 지적한 바 있다(최재목, 「퇴계상의 변모」, 『퇴계학보』 제130집, 퇴계학연구원, 2011). 여기서 '문약'이라는 단어가 특히 눈길을 끈다. 문약은 '글에만 열중하여 정신적으로나 신체적으로 나약한 상태'를 뜻한다. 최 교수의 설명을 좀 더 들어보자.

아마도 이 표준 영정이 만들어진 70년대 박정희 정권기에는 무인으로서 이순신, 문인으로서 이퇴계처럼, 일단 文武의 구분이 뚜렷이 반영되어 있었다. 文人은 문인 나름의 아이덴티티를 가져야 하는데 그것은 武的 요소와 거리를 두는 데서 출발했는지도 모른다. 예컨대 일제강점기나 해방 직후의 초상화를 통해서 보았던, 기백, 웅장함, 강건함은 모두 군인-무인 쪽으로 흡수돼 버렸고, 그런 상태에서 요청·기획된 퇴계의 이미지는 오히려 武나 권력, 정치적 파당과 관련이 없는 (그런 경지를 넘어선) '국민적 노인·어른=國老'로서, 더욱이 '무언=침묵'으로서만 그 자리를 지켜야 할 분이 아니었을까. 아마 그는 이 당시 그런 위상에 맞는 유자·선비로서 공감하였음에 틀림없다. (최재목, 「퇴계상의 변모」, 『퇴계학보』 제130집, 퇴계학연구원, 2011)

이유태가 이 초상을 그린 1974년은 박정희 정권이 충무공 이순신을 민족의 영웅으로 드높일 때다. 최 교수의 견해에 따르면, 당시 정권은 기백, 강건, 위엄의 이미지는 이순신(무)에게 넘기고 대신 이황(문)은 어른(노인), 침묵의 이미지로 표현했다는 것이다. 그래서 이황의 얼굴이 저렇게 옹색하고 지친 모습이라는 설명이다. 이는 흥미로운 해석이다. 정치적·이념적으로 보면 이러한 해석이 적절해 보이기도 한다. 그러나 이런 해석이 가능하려면 이유태가 박정희 정권이나 한국은행으로부터 그런 주문을 받았다는 사실이 입증되어야 한다. 그런데 현재로선 확인할 길이 없다. 천 원권 화폐의 이황 초상은 이렇게 우리의 호기심을 자극하며 다양한 논란을 불러일으킨다.

이런 논란은 기본적으로 화폐 속 위인의 얼굴을 우리가 모르기 때문에 생긴다. 우리의 화폐 속 인물은 너무 조선시대로 국한되어 있다. 게다가 실제 얼굴을 알 수 없는 인물들이다. 그들의 얼굴을 상상으로 그려야 하니 이런저런 논란이 터져 나오는 것은 어쩌면 당연한 일. 우리도 앞으로는 화폐 등장인물의 시대적 범위를 더 넓혀야 하지 않을까. 얼굴을 훤히 알 수 있는 20세기까지 말이다. 20세기까지 내려온다고 해서 초상화 논란이 완전히 해소될지는 의문이지만 말이다.

천 원권 이황의 초상으로 돌아가 보자. 〈화음〉과 〈탐구〉에서 도전적인 인물을 그렸던 화가 이유태는 이황의 얼굴을 왜 저리도 옹색하게 그렸을까. 저 얼굴은 정말로 이유태 자신의 얼굴일까. 참으로 궁금한 일이다. 혹시 평생 학문에 매진한 조선시대 노학자의

얼굴이 실제로 저렇게 지친 모습인 건 아닐까. 그렇다면 이런 모습이 더 진솔하고 인간적인 것은 아닐까. 이런저런 생각이 꼬리를 물고 이어진다. 알 듯 모를 듯하다. 대체 저 얼굴의 실체는 무엇이란 말인가.

●ⓒ박수근연구소 박수근, 〈나무와 두 여인〉, 1962
 삼성미술관 리움

가장 사랑받는
한국의 예술가

　　이중섭, 박수근, 김환기는 한국인이 가장 좋아하는 화가들이다. 이들은
앞서거니 뒤서거니 1910년대 비슷한 시기에 태어났다. 모두 예술에 자신의
일생을 걸었다. 하지만 화풍은 서로 달랐다. 이중섭의 '가족을 향한 그리움',
박수근의 '가난한 이웃에 대한 사랑', 김환기의 '세련된 철학적 사유'. 이들의
삶과 예술을 서로 비교해보면 어떨까. 출신배경과 성장과정, 독학과 유학,
사랑과 이별, 국제경험 등등. 한 시대의 예술을 제대로 만날 수 있을 것이다.

예술이 된 삶

김환기, 박수근, 이중섭
6

　　세계에서 가장 인기 있는 미술 작품을 꼽으라면, 단연 레오나르도 다빈치의 〈모나리자〉일 것이다. 세계에서 가장 인기 있는 화가를 꼽으라면 빈센트 반 고흐일 것이다. 유파로는 인상파를 거론하는 사람들이 많을 것이다. 그럼 국내 예술가의 경우는 어떨까. 최고 인기작 하나를 꼽는 것은 쉽지 않은 일이지만 가장 인기 있는 화가를 꼽으라고 한다면 어느 정도 가능할 것 같다. 아마도 박수근, 이중섭이 자웅을 겨루지 않을까. 그런데 최근 새로운 강자가 나타났다. 김환기이다.

　　박수근(1914~1965), 이중섭(1916~1956), 김환기(1913~1974). 이들은 비슷한 점이 많다. 1910년대 초중반에 태어났고 미술을 위해 인생을 걸었으며 창의적이고 매력적인 미술 세계를 구축해 한국 근현대미술사에서 가장 인기 있는 화가가 되었다. 미술시장에서도 가장 비싼 값에 작품이 팔린다. 물론 차이점도 적지 않다. 그 공통점과 차이점은 그들의 미술 세계(박수근의 한국적 소박함, 이중섭의 격정적인 그리움, 김환기의 철학적 사유)와 어떤 영향을 주고받았을까.

박수근과 박완서

박수근은 1914년 강원도 양구의 가난한 집에서 태어났다. 가난 때문에 중학교에 진학하지 못했고, 혼자서 돈을 벌어가며 장 프랑수아 밀레를 롤모델 삼아 독학으로 미술 공부를 했다. 광복 직후 박수근은 강원도 금성(지금의 북한 김화)의 중학교에서 미술 교사로 일했다. 그러던 중 6·25전쟁이 발발하자 가족과 함께 남쪽으로 탈출을 시도했다. 그러나 상황이 여의치 않아 아내와 아이들은 금성으로 돌아갔고 박수근 홀로 탈출해야 했다. 이후 군산 등지에서 부두 노동을 하며 가족과의 재회를 갈망했다. 1952년 드디어 아내가 두 자녀와 함께 탈출에 성공했고 박수근은 서울 창신동에서 가족과 극적으로 다시 만났다. 궁핍한 시절이었지만, 마음의 안정을 찾은 박수근은 열심히 그림을 그렸다.

박수근은 지인의 소개로 1953년 미군부대 PX(지금의 신세계 백화점 건물)에서 1년 동안 미군의 초상화를 그렸다. 그 무렵 PX에서 점원으로 근무했던 사람 중에 박완서가 있었다. 가난하고 힘겨웠던 6·25전쟁기, 박수근과 박완서는 같은 곳에서 일하며 그 시기를 보냈다. 열심히 그림을 그린 박수근은 건강 악화로 인해 1965년 5월 세상을 떠났다. 그해 10월 박수근 유작전이 열렸다.

평범한 가정주부였던 박완서는 우연히 신문 기사를 통해 박수근의 유작전 소식을 접했다. 유작전은 서울 소공동 중앙공보관에서 열렸다. 박완서는 미군 부대 PX 시절을 떠올리며 그 전시를 보러 갔다. 박수근 특유의 앙상한 나무 그림을 다시 만났다. 박완서는 같

이 일했던 시절 박수근의 나무 그림을 보았을 때 그것들은 모두 죽어가는 앙상한 나무라고 생각했었다. 그런데 10여 년이 지나고 유작전에서 만난 박수근의 나무는 새로운 모습으로 다가왔다. 박완서는 그 나무를 보고 '말라 죽어가는 고목(枯木)이 아니라 곧 싹이 올라올 나목(裸木)'이라고 생각했다. 절망이 아니라 희망이었다. 유작전에서 만난 박수근의 나무 그림은 깊은 곳에 잠자고 있던 박완서의 창작욕을 자극했다. 박완서는 박수근과 나무 그림을 모티프 삼아 장편소설을 썼다. 그것이 바로 1970년《여성동아》장편소설 공모 당선작 「나목」이다. 그때 박완서의 나이는 마흔이었다.

박수근의 그림과 박완서의 「나목」은 닮은꼴이다. 반듯하고 정갈하다고 할까. 박완서가 소설가가 된 것은 박수근의 그림을 보고 나서였고, 박수근은 박완서 덕분에 더 유명해졌다.

이중섭과 마사코

1916년 평안남도 평원의 부유한 가정에서 태어난 이중섭은 1936년 일본으로 유학을 떠났다. 데이코쿠미술학교(지금의 무사시노미술대학) 서양화과를 다니다 1년 뒤 자유분방한 분위기의 도쿄문화학원으로 옮겼다. 이곳에서 일본인 후배 야마모토 마사코를 만났다. 이들은 1945년 강원도 원산에서 결혼식을 올렸다. 이중섭은 마사코에게 이덕남(李德南)이라는 한국 이름을 붙여주었다. 남쪽에서 온 덕이 많은 여성이라는 뜻이다. 6·25전쟁이 발발하자 이중섭

은 가족과 함께 월남했다. 부산을 거쳐 1951년 제주도 서귀포로 들어갔다. 푸른 바다가 보이는 서귀포의 단칸방에서, 가난했지만 가족과 함께 행복하게 그림을 그렸다. 그러나 혹독한 가난을 이겨내기는 참으로 어려웠다. 부산으로 다시 나온 이중섭은 1952년 생활고 때문에 부인과 두 아들을 일본으로 보내야 했다.

그 후 이중섭은 통영, 대구 등지를 전전하면서 어렵게 그림을 그렸다. 일본의 가족을 만나러 갈 희망으로 그림을 그렸고 그림을 팔아 여비를 마련하고자 했다. 그러나 그 뜻은 이뤄지지 않았다. 1953년 겨우 며칠 농안만 일본에 다녀왔을 뿐이었다. 지독한 그리움 속에서 가난과 병을 이겨내지 못하고 1956년 비극적으로 삶을 마감했다. 서울 적십자병원에서 무연고자로 생을 마친 것이다. 이중

이중섭, 〈황소〉, 1954년경, 개인 소장

섭은 서울 중랑구 망우역사문화공원(옛 망우리공동묘지)에 묻혀 있다. 부인 이덕남은 2022년 일본에서 생을 마쳤다.

박수근은 1952년 서울에서 가족을 다시 만났다. 그러나 같은 해 이중섭은 일본으로 가족을 떠나보내야 했다. 박수근과 이중섭에게 1952년은 극명하게 엇갈리는 운명의 시간이었다.

김환기와 김향안

김환기는 1913년 전라남도 신안 안좌도의 부잣집에서 태어나 10대 때 일본으로 유학을 떠났다. 유학 중이던 1932년, 김환기는 고향으로 잠시 돌아와 혼례를 치렀다. 아버지의 강요에 따른 결혼이었다. 다시 일본으로 건너간 그는 니혼대학 예술과를 다니면서 미술 창작에 매진했다. 1942년 김환기는 부인과 헤어졌고 이후 서울에서 엘리트 신여성 김향안을 만나 1944년 재혼했다. 김향안의 본명은 변동림이었다. 변동림도 재혼이었다. 변동림은 1936년 시인 이상과 결혼했지만 이상의 갑작스런 일본행과 죽음으로 혼자가 되었다. 이후 변동림은 김환기와 사랑에 빠졌고 결혼 후엔 이름을 김향안으로 바꾸었다. 6·25전쟁이 끝나자 김환기는 서양미술의 본고장 프랑스를 꿈꾸기 시작했다. 아내 김향안은 그 꿈을 실현시켜 주고자 했다. 프랑스어를 공부하고 1955년 먼저 프랑스로 건너가 아틀리에를 마련하는 등 김환기가 파리에서 미술 활동을 할 수 있는 토대를 마련해주었다. 김환기의 파리시대는 그렇게 시작되었다. 김향안의 적

김환기, 〈16-IX-73 #318〉, 1973, 환기미술관

극적인 지원에 힘입어 김환기의 뉴욕시대와 점 추상화도 탄생할 수 있었다.

　김환기는 1974년 뉴욕에서 생을 마쳤다. 이후 김향안은 환기 미술재단을 설립하고 1992년 서울 부암동에 환기미술관을 세웠다. 김환기의 미술과 현재 인기는 부인 김향안이 없었다면 불가능했을 것이다. 김향안은 2004년 뉴욕에서 생을 마치고 뉴욕의 김환기 옆에 묻혔다.

삶의 인연과 작품의 미학

　세 사람의 삶의 내력과 인연의 흔적들은 그들의 작품에 그대로 나타난다. 박수근의 그림은 소박하고 정갈하다. 가난한 이웃에 대한 애정과 연민이 잘 드러난다. 그러한 마음과 분위기를 바위 질감을 통해 표현했다. 거칠지만 편안한 저 화강암의 표면. 바위의 질감은 한국적 서민 정서를 극대화한다.

　이중섭의 그림은 도처에 그리움이다. 가족에 대한 이중섭의 그리움은 종종 격정적이다. 그리움 때문인지, 특유의 붓 터치는 개성적이고 강렬하다. 이중섭이 즐겨 그린 황소를 두고 한민족을 상징한다고 보는 사람이 많다. 그럴 지도 모른다. 하지만 그 황소 그림마저 이중섭의 그리운 내면을 표현한 것이다. 이중섭이 소 연작을 열심히 그리던 1953~1954년 무렵은 전쟁이 끝나고 제주와 부산 피란 생활도 끝났을 때다. 하지만 가난은 여전했고 결국 이중섭은 부

인과 어린 자식들을 일본으로 보내야 했다. 예상치 못한 가족과의 이별, 계속되는 가난. 어려운 시기였지만 이중섭은 풍광 좋은 통영에서 그림에 전념할 기회를 얻었고 그곳에서 다시 소를 떠올렸다.

이중섭은 1940년대에도 소를 그렸었다. 그런데 그 시기의 소는 초현실적이고 신화적이었다. 그랬던 이중섭의 소 그림은 1950년대 중반에 완숙한 단계로 접어들었다. 그림 자체도 능숙해졌지만 전쟁을 거치며 많은 것을 경험했기 때문이다. 전쟁과 죽음, 고독과 가난, 가족과의 이별, 지독한 그리움, 재회에 대한 갈망…. 이것이 그림에 대한 열망과 한데 어우러져 황소 그림으로 재탄생한 것이다. 어딘가로 향하는 소, 가족이 탄 달구지를 끌고 가는 소. 모두 가족을 향한 그리움이다. 싸우는 소, 지쳐 있는 소도 그렇고 황소의 슬픈 눈망울도 그리움에 지쳐가는 이중섭의 자화상이라고 할 수 있다.

김환기의 그림은 박수근, 이중섭 그림과 분위기가 다르다. 김환기 작품에서는 동양과 서양이 만나고 구상과 추상이 만난다. 또한 인간 존재에 대한 철학적 탐구가 두드러진다. 그 성찰과 탐구의 결과물이 바로 점의 추상화이다. 그에게 점은 인간이고 생명이며 별이고 우주이다. 또한 그가 나고 자랐던 신안 지역의 무수한 섬들이기도 하다. 그렇기에 김환기의 점은 다분 성찰적이다.

박수근, 이중섭, 김환기의 그림은 모두 인간적이고 원초적이다. 하지만 구체적으로 발현하는 방식은 서로 달랐다. 박수근은 우리의 가난한 이웃으로 드러냈고 이중섭은 지독한 그리움으로 표현했다. 김환기는 그것을 철학적 사유와 점으로 구현했다. 그들의 삶의 내력과 인연의 흔적이 다른 방식으로 반영된 것이다.

박수근의 그림은 보는 이의 마음을 아련하게 한다. 이중섭의 그림은 무언가 우리의 내면을 꿈틀거리게 한다. 김환기의 그림은 철학적인 성찰을 하게 한다. 보통 사람들에겐 김환기의 작품보다 이중섭이나 박수근의 그림이 좀 더 편안하게 다가온다. 그래서 이중섭, 박수근이 더 대중적인 것도 사실이다. 그러나 최근 들어 김환기에 대한 인식이 많이 달라졌다. 김환기 그림의 매력을 새롭게 발견하게 된 것이다. 이러한 양상은 최근의 미술 경매시장에서 극명하게 나타나고 있다.

미술시장의 3대 블루칩

서울옥션은 우리나라의 대표적인 미술 경매회사다. 서울옥션이 생긴 것은 1998년. 이 덕분에 2000년대 들어 미술품·문화유산 경매라는 것이 조금씩 익숙해지기 시작했다. 2001년 4월, 겸재 정선의 1755년 작 〈노송영지도〉가 서울옥션 경매에서 7억 원에 낙찰되었다. 당시 국내 미술품 경매 최고가 신기록이었다. 이 소식은 세상을 놀라게 하면서 화제가 되었다. 당시 미술경매시장은 고미술이 주도했고 최고가 신기록도 당연히 고미술 차지였다. 2004년 12월 청자 상감매화대나무새무늬 매병이 10억 9000만 원, 2006년 2월 백자 철화구름용무늬 항아리가 16억 2000만 원으로 경매 최고가 신기록을 세웠다.

이렇게 고미술이 주도하던 미술 경매시장은 박수근의 작

품에 의해 재편되기 시작했다. 〈노송영지도〉가 7억 원으로 세상을 놀라게 했던 바로 그 해 9월, 박수근의 〈앉아있는 여인〉이 4억 6000만 원에 낙찰되었다. 박수근의 인기를 보여주는 만만치 않은 가격이었다. 이후 박수근 작품의 경매 낙찰가는 꾸준히 상승했다. 2002년 3월엔 〈초가〉가 4억 7500만 원에 낙찰되었고 같은 해 5월엔 〈아이 업은 소녀〉가 5억 500만 원에 낙찰되었다. 2005년 11월엔 〈나무와 사람들〉이 7억 1000만 원에, 2005년 12월엔 〈시장의 여인〉이 9억 원에 팔렸다. 이어 2007년 3월엔 〈시장의 사람들〉이 25억 원에 거래되어 당시 국내 미술품 경매 최고가 신기록을 작성했다. 그리곤 2007년 5월 〈빨래터〉가 45억 2000만 원에 낙찰되면서 두 달만에 최고가 신기록을 갈아치웠다. 이렇게 2000년대 전반기~중반기는 박수근 작품의 낙찰가가 급상승하면서 미술시장을 주도했던 시기였다.

이중섭 작품도 꾸준히 인기를 누렸다. 2007년 3월 서울옥션 경매에서 〈통영 앞바다〉가 9억 원에 낙찰되었고 2008년 3월엔 〈새와 아이들〉이 15억 원에 팔렸다. 2010년 〈황소〉가 35억 6000만 원에, 2018년엔 또 다른 〈황소〉가 47억 원에 거래되었다. 이와 함께 2018년 〈싸우는 소〉가 14억 6000만 원에 팔리기도 했다.

김환기 작품의 경매 인기는 좀 늦게 시동이 걸렸다. 김환기의 그림이 미술시장에서 두각을 나타내기 시작한 것은 2000년대 중반 무렵부터였다. 2007년 3월 〈15-XII-72 #305 NewYork〉이 10억 1000만 원에, 〈항아리〉가 12억 5000만 원에, 2007년 5월엔 〈꽃과 항아리〉가 30억 5000만 원에 거래되었다. 김환기의 강세는

2010년대 중반 들어 두드러졌다. 2015년 〈19-Ⅶ-71 #209〉가 47억 2000만 원으로 국내 미술품 경매 최고가 신기록을 작성했다. 박수근의 〈빨래터〉가 2007년 5월 작성한 신기록 45억 2000만 원을 경신한 것이다.

　김환기 작품은 이후에도 계속 신기록을 갈아치웠다. 2016년 잇따른 경매에서 48억 6000만 원, 54억 원, 63억 3000만 원에 낙찰되었고 2017년엔 65억 5000만 원에 낙찰되었다. 이어 2018년 5월 서울옥션 홍콩 경매에서 〈3-Ⅱ-72 #220〉이 85억 3000만 원에 낙찰되었고 급기야 2019년 1월 크리스티 홍콩 경매에서 〈우주 5-Ⅳ-71 #200〉이 132억 원에 거래되었다. 국내외 경매 통틀어 한국 미술품 가운데 최고가 신기록을 세운 것이다. 이렇게 엄청난 가격에 거래된 김환기의 작품은 대부분 뉴욕 시절(1969~1974)에 그린 점 추상화들이다.

　박수근, 이중섭, 김환기는 가짜 작품이 많기로도 유명하다. 위작이 많다는 것은 이들의 작품이 인기가 높다는 것을 반증한다. 특히 이중섭 위작이 가장 많다. 2002년 한국화랑협회가 "20년 동안 의뢰받은 작품 2500여 점의 진위를 감정한 결과, 이중섭의 그림 중 약 75%가, 박수근·김환기·천경자의 그림 중 약 40%가 가짜였다"고 발표한 바 있다. 위조범들은 이중섭 작품이 모방하기에 가장 쉽다고 여기는 것 같다.

　2005년 박수근과 이중섭 작품 가짜 사건이 터졌다. 당시 한 경매에 나온 이중섭의 작품 〈물고기와 아이〉에 대해 가짜라는 의혹이 제기되었다. 특히 문제의 작품을 이중섭의 아들이 소장해왔다는

점에서 세간의 이목이 집중되었다. 이중섭과 박수근의 작품을 대량으로 소장했던 김 모씨(당시 한국고서연구회 고문)가 연루되면서 파문은 더욱 확산되었다. 가짜라고 판단한 한국미술품감정협회와 박수근의 아들, 진짜라고 주장한 이중섭의 아들과 김 모씨가 서로를 검찰에 고소하는 지경에 이르렀다. 검찰의 수사 결과, 〈물고기와 아이〉는 가짜로 드러났다. 더더욱 놀라운 것은 김 모씨가 갖고 있던 이중섭과 박수근 작품 2800여 점이 모두 가짜로 밝혀졌다는 사실이다.

누군가는 끊임없이 위작을 만들어 세상을 속이고 일확천금을 노린다. 박수근, 이중섭, 김환기는 그 주요 대상이다. 인기 유명 화가의 숙명이라고 할까. 오랫동안 근현대미술을 감정해온 송향선 가람화랑 대표는 『미술품 감정과 위작』(아트북스, 2022)이라는 책을 냈다. 박수근, 이중섭, 김환기 위작의 감정 사례를 흥미롭게 소개한 책이다. 여기서 저자는 "위작에는 향기가 없다" "비슷한 것은 가짜다" "진작은 산처럼 높고 바다처럼 깊다"라고 했다. 뒤집어 말하면 박수근, 이중섭, 김환기의 진작들은 향기 그윽하며 산처럼 높고 바다처럼 깊다는 의미다.

예술이 된 삶

박수근, 이중섭, 김환기의 전시는 예나 지금이나 자주 열린다. 2021~2022년에도 국립현대미술관은 《박수근: 봄을 기다리는

나목》과《이건희 컬렉션 특별전: 이중섭》을 개최한 바 있다. 모두 성황이었다. 2023년엔 경기도 용인의 호암미술관에서 특별전《한 점 하늘 김환기》가 열렸다. 관객들의 반응도 뜨거웠다. 급상승한 김환기의 인기를 실감할 수 있는 기회였다.

바위의 질감으로 평범하고 가난한 한국인의 정서를 표현한 박수근, 특유의 힘찬 붓 터치를 통해 지독한 그리움을 노래한 이중섭, 동양적 정서가 담긴 점 추상화를 완성한 김환기. 이들은 어떻게 이토록 감동적인 예술을 창조할 수 있었을까. 1914년생 박수근, 1916년생 이중섭, 1913년생 김환기. 그들이 살았던 시대는 참으로 힘겨운 시대였다. 그 힘겨움 속에서도 예술을 위해 모든 열정을 바쳤고 그들의 삶과 열정은 작품 속에 고스란히 녹아들었다. 예술과 명작의 본질을 삶으로 보여준 경우라 할 수 있다.

3부

파격과 상상력의 결정체

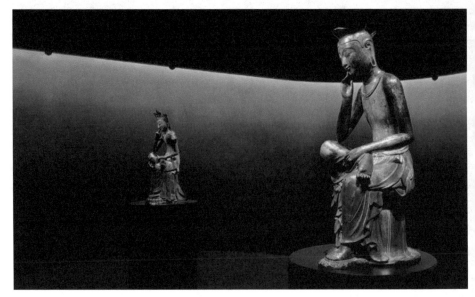

《사유의 방》, 국립중앙박물관

반가사유상의 매력

2013년 10월 뉴욕의 메트로폴리탄 박물관에서 《황금의 나라, 신라》 특별전이 열렸다. 많은 미국인들이 국보(옛 83호) 금동미륵보살반가사유상 앞에서 넋을 잃었다. 미국인들을 사로잡은 반가사유상의 매력은 무엇일까.

2021년 국립중앙박물관에 새로 조성된 《사유의 방》이 인기를 끌고 있다. 국보 반가사유상 두 점(옛 78호와 옛 83호)을 한자리에 전시하는 공간이다. 그전까지는 두 반가사유상을 교대로 전시했었다. 하나를 전시하면 다른 하나는 수장고에서 휴식을 취하는 방식이었다. 그러다 두 점을 동시에 전시하니 그 인기가 가히 폭발적이다. 2021년 이전과 이후, 그 차이는 과연 무엇일까.

종교적인 듯 인간적인 듯

국보 금동반가사유상
1

2021년 11월 국립중앙박물관에 《사유의 방》이 문을 열었다. 여기엔 국보 금동반가사유상(金銅半跏思惟像) 두 점이 전시되어 있다. 하나는 6세기 후반에 만들어진 금동미륵보살반가사유상(1962-1. 국보 옛 78호)이고 다른 하나는 7세기 전반에 만들어진 금동미륵보살반가사유상(1962-2, 국보 옛 83호)*이다.

국보 옛 78호 반가사유상을 언급할 때면 옛 83호가 빠지지 않고, 국보 옛 83호 반가사유상을 언급할 때도 옛 78호가 빠지지 않

* 문화재청(국가유산청)은 2021년 11월 국보 보물 등 지정문화유산의 지정번호를 폐지했다. 단순한 지정번호를 서열화해 받아들이는 경향이 강해 이를 개선하기 위해 번호를 폐지한 것이다. 이에 따라 국보 제1호 숭례문, 국보 제70호 훈민정음 해례본, 국보 제78호 금동미륵보살반가사유상, 국보 제83호 금동미륵보살반가사유상이 아니라 국보 숭례문, 국보 훈민정음 해례본, 국보 금동미륵보살반가사유상으로 공식 명칭이 바뀌었다. 그런데 금동미륵보살반가사유상처럼 명칭이 똑같은 것이 있다. 이런 경우엔 혼란을 초래할 수 있어 명칭 뒤에 국보 지정 연도를 부가하기로 했다. 따라서 이 글에서 다루는 국보 옛 78호 반가사유상은 1962-1을, 국보 옛 83호 반가사유상은 1962-2를 부가했다. 1962년 지정된 금동미륵보살반가사유상 가운데 첫 번째, 두 번째라는 뜻이다.

는다. 쌍벽(雙璧)은 이럴 때를 두고 하는 말이 아닐까. 두 불상을 한 자리에서 감상할 때, 일부 호사가들은 이렇게 중얼거린다. "어느 쪽이 더 아름다운가?" 혹은 "어느 쪽이 더 비쌀까?" 한국 최고의 불교 문화유산을 놓고 우열을 가리려 하다니 무례하고 속된 질문이 아닐 수 없다. 그럼에도 사람들은 비교하고 싶어 한다. 쌍벽의 불가피한 운명이라고 할까.

한국의 미를 대표하는 걸작

금동미륵보살반가사유상. 한 쪽 발을 올려놓았다고 해서 '반가', 깊이 생각하고 있다고 해서 '사유'라는 이름이 붙었다. 두 반가사유상은 포즈가 똑같다. 한쪽 다리를 무릎에 올려놓고 사색에 빠져 있는 모습. 오른뺨에 살짝 갖다 댄 손에서 깊은 사유의 분위기가 전해 온다. 두 반가사유상은 사색에 빠진 미륵보살의 모습을 표현한 것이다. 미륵보살은 석가모니가 입멸(入滅)하고 56억 7000만 년이 흐른 뒤 이 세상에 찾아와 부처가 되고 많은 중생들을 구제하게 될 보살을 말한다. 그 책임감이 막중하지 않을 수 없다. 도솔천에서 수행하면서 깨달음을 위해 고뇌하고 사유하는 까닭이다. 어떻게 하면 이 땅의 중생들을 불교의 가르침으로 이끌 것인지.

국보 옛 78호 금동반가사유상(높이 80cm)은 태양과 초승달이 결합된 모양의 보관을 쓰고 있다. 몸에 걸친 천의는 경쾌하다. 전체적으로 장식이 화려하다. 미소는 신비롭고 그윽하여 여운이 깊다.

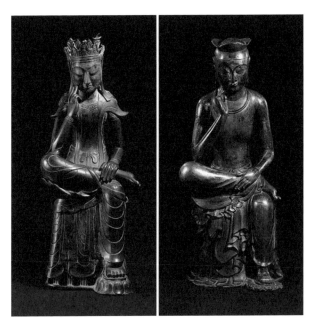

● 국보 옛 78호(왼쪽)와 국보 옛 83호 반가사유상, 국립중앙박물관

보관에 등장하는 태양과 초승달, 새의 날개, 꽃잎 등에서 페르시아
분위기가 풍긴다. 국보 옛 83호 금동반가사유상(높이 93.5cm)은 봉
우리가 셋인 산 모습의 보관을 쓰고 있다. 목에 두 줄의 목걸이만 있
을 뿐 옛 국보 78호 반가사유상에 비해 별다른 장식이 없다. 단순해
서 더 부드러운 힘을 보여준다. 치마 주름이 사실적이고 입체적이다.

　　2021년 국립중앙박물관에 《사유의 방》이 조성되기 전까지
두 반가사유상은 독립된 전시실에서 서로 교대로 전시되었다. 이
례적으로 두 점을 한 자리에 전시한 적이 딱 두 번 있었다. 한 번은
국립중앙박물관이 2004년 경복궁시대를 마감하면서 기획한 고별

특별전이었고 또 한 번은 2015년 국립중앙박물관 용산 이전 10주년 기념《고대불교조각대전》에서였다. 그러다 이제 상설전시실에서 한꺼번에 두 반가사유상을 감상할 수 있게 되었다. 그건 분명 황홀한 경험이다.

2013년 10월~2014년 2월, 미국 뉴욕 메트로폴리탄 박물관에서《황금의 나라, 신라》특별전이 열렸다. 신라인들이 황금으로 만든 금관과 장신구, 불상, 토기, 공예품 등 신라의 문화유산 130여 점을 선보이는 자리였다. 신라의 많은 문화유산이 관람객들을 사로잡았지만 단연 압권은 국보 옛 83호 반가사유상이었다. 미국 언론은 이 반가사유상을 두고 "세계적 수준의 세련미, 그 아름다움이 할 말을 잃게 만든다"고 평가했다.

그런데 전시를 앞두고 국보 옛 83호 반가사유상을 메트로폴리탄 박물관 전시에 출품할 것이지를 놓고 찬반 논란이 있었다. "세계 최고 수준의 박물관에 우리 문화유산을 출품해 그 우수성을 널리 알려야 한다"는 찬성론과 "해외 전시가 너무 잦아 훼손의 우려가 크다"는 반대론이 맞섰다. 국보나 보물이 해외전시에 나가려면 문화재위원회의 심의를 거쳐야 한다. 당시 문화재위원회는 "미국으로 나가는 우리의 국보 보물 건수가 너무 많은 데다 빌려주는 기간도 너무 길다"는 이유로 반출 보류 결정을 내렸다. 그러자 국립중앙박물관은 "메트로폴리탄 박물관은 한 해 600만 명이 찾는 세계 최고 수준의 박물관이다. 이곳에 옛 국보 83호를 내보내는 것은 우리 전통문화의 우수성을 세계에 널리 알릴 수 있는 좋은 기회다. 해외 반출을 승인해 달라"고 여러 차례 요청했다. 문화재위원회는 "유물 운송

과 포장에 관한 서류를 보완하고 앞으로는 장기간 혹은 대량으로 해외에 반출하는 것은 자제한다"는 조건으로 반출을 승인했다. 이렇게 해서 국보 옛 83호 반출 논란이 일단락되는 듯했다. 그런데 그 무렵 새로 부임한 문화재청장이 문제를 제기했다. 그는 이렇게 말했다. "해외 전시가 잦은 국보 83호 반가사유상은 밖으로 나갈 수 없다. 2008~2009년에도 4개월 10일 동안이나 벨기에로 해외전시를 다녀온 적이 있다. 국보 83호처럼 세계에서 하나밖에 없는 반가사유상 걸작이 해외전시를 위해 수시로 짐을 풀고 싸는 일을 반복해선 안 된다."

예상치 않은 돌발 상황이었다. 급기야 메트로폴리탄 박물관은 청와대에 "국보 83호를 꼭 보내 달라"는 탄원 편지까지 보냈다. 이어 문화체육관광부가 중재에 나섰고 우여곡절 끝에 결국 국보 옛 83호 반가사유상은 메트로폴리탄 박물관 전시에 나갈 수 있었다. 흥미로운 논란이었다. 반출을 허가하자는 쪽이나 반대하는 쪽 모두 근본적인 생각은 다르지 않았다. 국보 옛 83호 반가사유상이 한국미를 대표하는 걸작이라는 사실을 인정한 셈이다.

쟁점은 또 있었다. 왜 우리 것만 나가야 하느냐는 것이었다. 이제 우리의 국력도 크게 신장했는데, 우리의 명품을 보려면 외국인들이 한국에 와야 하는 것 아니냐는 목소리였다. 국보 옛 83호는 1960년 이후 7번에 걸쳐 2255일 동안 해외 나들이를 했으니 사실 상당히 오래 외국에 나가 있었음을 부인할 수 없다. 반면 국보 옛 78호는 단 2회에 366일 동안 해외 나들이를 했다.

백제인가 신라인가, 국적 미스터리

두 반가사유상은 어느 시대 불상일까. 아쉽게도 제작 시대나 국적은 정확하게 단정할 수 없다. 연구자마다 의견이 분분하지만 대체로 국보 옛 78호는 6세기 후반, 국보 옛 83호는 7세기 전반에 제작된 것으로 본다. 국적이 베일에 가려 있게 된 것은 기본적으로 출토지 또는 전래 경위가 명확하게 알려지지 않았기 때문이다.

국보 옛 78호는 1912년 조선총독부의 데라우치 총독이 일본인으로부터 입수했고 이후 총독부박물관에 기증했다. 그것이 국립중앙박물관 소장품으로 이어진 것이다. 경북 안동 지역에서 발견되었다는 얘기가 있지만 확실하지 않다. 국보 옛 78호의 국적에 관해선 고구려설, 백제설, 신라설로 나뉜다. 그렇다 보니 제작 시기는 삼국시대로 보는 것이 일반적이다. 균형 잡힌 자세, 아름다운 옷 주름, 명상에 잠긴 깊고 그윽한 얼굴 표정 등으로 보아 한국적 보살상이 성숙기에 접어든 6세기 후반에 제작되었을 것이란 견해가 많다.

국보 옛 83호는 일제강점기 초기 일본인들이 경주에서 약탈한 것으로 알려져 있다. 일본인들은 그 후 서울로 옮겨 놓았고 1912년 이왕가(李王家) 박물관이 일본인 골동상으로부터 2600원을 주고 구입했다. 그것이 국립중앙박물관 소장품으로 이어졌다. 국보 옛 83호의 출토지에 대해선 "경주의 오릉 근처에서 출토된 것", "경주 남산에서 나온 것"이라는 말이 전한다. 충청도라는 말도 있고, 경북 안동지방이라는 말도 있다. 모두 전언일 뿐 구체적인 물증이 있는 것은 아니다. 국보 옛 83호의 국적에 관해선 신라설이 가장 우

세하다. 경북 봉화군 북지리에서 출토된 신라의 반가사유상(상체는 사라졌고 하체 부분만 남아 있음)과 양식적으로 유사해 신라 불상일 가능성이 높다는 견해다. 각종 증언이나 화랑도와의 연관성을 근거로 신라 불상으로 보는 학자도 있다.

물론 백제설과 통일신라설도 있다. 백제설은 6세기 후반 ~7세기 전반에는 삼국 가운데 국보 83호 같은 걸작을 만들 수 있는 나라는 백제밖에 없었다는 견해다. 한편 통일신라설은 다소 파격적이다. "한국의 반가사유상 발전 과정에서 7세기 초반에 이같이 진보된 반가상이 제작되었다고는 도저히 생각하기 어렵다. 국보 옛 83호는 삼국 통일 후 백제의 장인들이 경주 조각계에 편입되면서 제작한 반가사유상이다." 백제설에 뿌리를 둔 통일신라설이라는 점이 흥미롭다.

이렇게 국적과 관련해 무엇이 명쾌한 정답이라고 말하기는 어려운 상황이다. 아쉽지만 영영 그 비밀을 밝혀내지 못할 수도 있다. 하지만 역설적으로 그 비밀은 두 반가사유상을 더욱 매력적으로 만들어 준다.

국보 옛 83호와 일본 고류지 반가사유상

2005년 10월 서울 용산에 국립중앙박물관이 새로 문을 열었을 때, 국보 옛 83호 반가사유상의 영문 설명문을 놓고 논란이 일었다. 논란을 초래한 문장은 "This statue has remarkable similari-

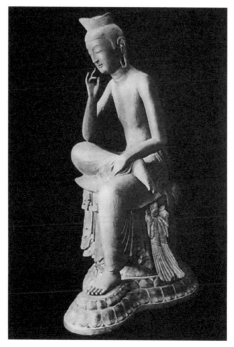

고류지 목조 반가사유상

ties with a wooden statue at the Koryuji in Kyoto, Japan"이었다. 이 문장을 해석하면 '이 불상은 일본 교토에 있는 고류지(廣隆寺) 목조반가사유상과 놀랍도록 흡사하다'란 뜻이다.

이를 놓고 일부 관람객이 "한국의 불상이 일본의 영향을 받은 것으로 외국인들이 오해할 수 있다"면서 중앙박물관 측에 정정을 요구했다. "고류지 목조반가사유상은 한국에서 만들었거나 한국의 영향을 받은 것인데 이렇게 설명해놓는 건 곤란하다"는 지적이었다. 국립중앙박물관은 처음에 두 불상이 흡사하다는 객관적인 사

실을 소개했을 뿐이라고 해명했지만 그럼에도 오해를 불러일으킬 소지가 있다고 판단해 영문 설명문을 수정했다.

사실 많은 사람들은 일본 고류지 반가사유상이 삼국시대 때 한국에서 넘어간 것으로 알고 있다. 우리의 국보 옛 83호 반가사유상과 거의 똑같기 때문이다. 그래서 고류지 반가사유상을 한국에서 만들었다고 보는 견해가 있다. 고류지 반가사유상의 재료가 한반도에는 많지만 일본에는 별로 없는 붉은 소나무, 즉 적송(赤松)이라는 점, 일본의 고대 역사서인 『일본서기』에 "623년 신라의 사신이 불상과 금탑 등을 가져와 불상을 하테데라(秦寺, 고류지의 다른 이름)에 안치했다"는 내용이 나오는 점 등이 그 근거다. 하지만 고류지 반가사유상이 한반도에서 제작했다고 단정짓기에 이 근거만으로는 다소 부족하다. 적송은 일본에도 있으며 『일본서기』에 나오는 그 불상이 지금의 고류지 반가사유상이라고 단정할 수도 없다.

하지만 6~7세기 한국과 일본의 불상 제작 기법 및 수준이나 문화교류 양상으로 볼 때 일본이 독자적으로 고류지 반가사유상을 만들었다고 보기는 어렵다. 따라서 일본의 반가사유상은 어떤 식으로든지 우리나라의 영향을 받았다는 것이 한국과 일본 전문가 대부분의 견해. 어쨌든 일본이 자랑하는 고류지 반가사유상은 우리의 국보 옛 83호 반가사유상의 지대한 영향을 받은 것은 객관적인 사실이다.

깨달음의 순간, 오묘한 엄지발가락

한편, 두 반가사유상의 발가락을 눈여겨보는 사람들도 있다. 국보 옛 83호 반가사유상의 오른발 엄지발가락이 아주 특이하기 때문이다. 정상적인 발가락의 모습이 아니라 발가락이 긴장된 상태로 위쪽으로 톡 튀어 올라와 있다. 국보 옛 83호 반가사유상의

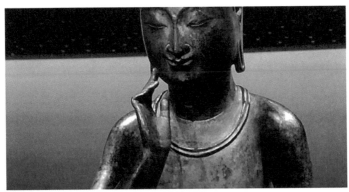

국보 옛 83호 반가사유상의 새끼손가락(위)과 엄지발가락

엄지발가락에 주목하는 사람들은 이를 "깨달음의 표현"으로 본다. 극적인 깨달음의 순간, 그 통찰과 희열이 신체에 물리적인 영향을 주어 발가락 동작의 변화로 나타났을 것이란 얘기다.

여기서 궁금증이 이어진다. 깨달음이란 과연 무엇인가. 어느 정도 깨달아야 발가락이 긴장하는 걸까. 저 굽은 발가락은 정말로 깨달음이 신체적으로 구체화된 것일까. 그렇다면 뇌와 발가락이 신경학적으로 연관되어 있다는 얘기인데 7세기 불교 장인은 그걸 어떻게 알았던 것일까. 이와 관련해 학술적인 연구는 아직 찾아볼 수 없다. 그러나 이에 관한 대중들의 관심은 적지 않다.

『부처님의 밥맛』이라는 책에 다음과 같은 내용이 나온다. 한 시절 야구중계 캐스터로 이름을 날렸던 이규항 전 KBS 아나운서가 쓴 책이다. 그는 지나친 음주로 인해 갑자기 쓰러졌고, 그 후 불교에 빠져 이 책을 쓰게 되었다고 한다.

왼쪽 무릎 위에 올라간 오른발의 엄지발가락은 발등 쪽으로 완전히 뒤로 젖혀져 있다. 몸 전체의 이완된 분위기와 달리 이 발가락만큼은 대조적으로 긴장되어 있다는 말이다. … 역사학자인 안병욱 교수는 이렇게 말한 바 있다. "78호는 곰 발바닥처럼 평발인데 83호는 엄지발가락을 살짝 비튼 가벼운 움직임이 있다. 얼굴에 손을 대고 명상하다가 법열에 들면서 입가에 미소가 감돌고 발가락은 살짝 움직이고 손가락은 뺨에서 막 떨어지는 순간을 나타냈다."

2022년 인터넷 경제신문 《데일리임팩트》에 이성낙 전 가천

대 총장의 칼럼 「반가사유상, 그 엄지발가락」이 실렸다. 이 전 총장은 피부과 전문의이자 미술사 연구자이다. 그의 박사논문은 「조선시대 초상화에 나타난 피부 병변(皮膚 病變) 연구」(2014). 그는 이규항 아나운서와 친한 친구 사이라고 한다. 그의 칼럼 일부를 인용해 본다.

> 안병욱 교수가 지적했듯이 "법열에 들면서 입가에 미소가 감돌고 발가락은 살짝 움직이고 손가락은 뺨에서 막 떨어지는 순간을 나타냈다"라는 내용을 의학적 시각에서 살펴보면, 깨달음이 혹시 '뇌의 움직임'과 입가의 미소와 발가락 사이의 어떤 신경생물학적 반응과 관련이 있는 것 아닐까 생각하게 됩니다. 병원 응급실에 실려 온 중환자가 사망한 상태, 즉 뇌사(腦死) 상태인지를 감별하는 첫 검사는 바로 '바빈스키 반사(Babinski reflex)'입니다. 압설자(押舌子, tongue depressor)로 환자의 발바닥에 자극을 가한 후 얼굴에 나타나는 반응에 따라 일차 감별을 하는 것입니다. '뇌와 발바닥 사이'의 그러한 생물학적 연결성을 알고 있기에 친구가 지적한 반가사유상의 '굽어진 엄지발가락'이 예사롭지 않게 다가왔습니다. 필자는 우리 반가사유상에 나타난 '굽어진 발가락'이 깨침의 순간 중추신경계에 나타나는 현상과 무관하지 않다는 것을 PET-CT 또는 PET-MRI와 같은 최첨단 영상 검사 기법으로 규명할 수 있을 것이라는 생각에, 그에 관한 연구를 진행하고 있습니다.

흥미로운 설명이다. 정말로 극적인 깨달음의 순간, 인간의 발가락은 잔뜩 긴장하는 동작을 취하게 되는 걸까. 다시 한 번 국보 옛

83호 반가사유상의 엄지발가락을 찬찬히 들여다본다. 지렛대 올라가듯이 반듯하게 올라간 것이 아니라 직각으로 굽혀진 채 돌출되었다. 계단처럼 직각으로 꺾여 돌출된 모습이라고 해도 좋을 듯하다. 참으로 흉내 내기 어려운 발가락 동작이다. 저런 발가락 동작이 가능한지 여부를 떠나, 이 반가사유상의 엄지발가락은 지극히 종교적인 표현이라고 할 수 있지 않을까, 하는 생각이 들었다.

엄지발가락을 염두에 두고 국보 옛 83호 반가사유상의 손가락도 살펴보았다. 그런데 손가락도 직각으로 굽혀져 있다. 뺨에 살짝 댄 오른손을 보면 새끼손가락이 직각으로 굽혀져 있다. 새끼손가락 세 개 마디 가운데 첫째와 둘째 마디는 일직선으로 펴져 있고 둘째와 셋째 마디 사이가 직각으로 굽혀져 있다, 그런데 보통 손가락을 이렇게 움직이기는 쉽지 않다. 엄지발가락과 마찬가지로 새끼손가락도 일상적이지 않다. 손가락에도 종교적 깨달음의 순간이 반영된 것은 아닐까.

그럼 여기서 국보 옛 78호 반가사유상의 손가락을 보자. 이 반가사유상은 새끼손가락과 약지가 타원형처럼 굽혀져 있다. 손가락 마디마디가 각지지 않고 곡선으로 이어져 있는데, 보통의 경우에 동작이 가능한 모습이다.

비슷한 듯 다른 두 명작을 보며

대중들 사이의 화제는 국보 옛 78호보다는 국보 옛 83호에

좀 더 집중되는 것 같다. 그렇다 보니 해외 진출도 더 많이 하게 되고 스토리도 더 축적되는 것 아닐까. 게다가 외국인들은 국보 옛 83호와 일본의 고류지 반가사유상을 연결시켜 보려는 경향도 강하다. 우리가 영향을 주었다는 사실은 세계도 인정하고 일본도 인정한다. 그래서 국보 옛 83호를 외국에서 더 선호하는 것인지도 모른다. 그러던 차에 2016년 국보 옛 83호 반가사유상이 국보 옛 78호 반가사유상에 비해 훨씬 더 발전된 기술로 제작되었다는 연구 결과가 나왔다(민병찬, 「금동반가사유상의 제작 방법 연구」, 《미술자료》 제89호, 국립중앙박물관, 2016). 국보 옛 78호와 국보 옛 83호 모두 밀랍주조법으로 만들었지만 국보 옛 83호의 완성도가 국보 옛 78호보다 높다는 것이다. 국보 옛 78호는 주조틀에 청동 쇳물을 부을 때 공기가 제대로 밖으로 빠져나오지 못해 주조상의 결함이 나타났다고 한다. 물론 다시 수리하고 표면을 도금하여 지금의 우리 육안에는 보이지 않는다. 반면 국보 옛 83호는 좀 더 발전한 기술력으로 주조를 마무리해 결함이 거의 없다고 한다. 주조기술상의 이러한 차이는 국보 옛 83호가 국보 옛 78호보다 후대에 제작되었음을 시사하는 것이기도 하다.

두 반가사유상을 좀 더 들여다보자. 보는 사람의 생각에 따라 다르겠지만, 사실 국보 옛 78호의 허리는 다소 가늘다는 생각이 든다. 이에 비해 국보 옛 83호는 좀 더 안정적이고 조화로운 분위기이다. 크기는 국보 옛 78호는 높이 80cm이고 국보 옛 83호는 높이 93.5cm이다. 국보 옛 83호가 더 크다 보니 시각적으로 안정감을 준다. 상대적으로 좀 더 편안하게 다가온다는 말이다. 어쩌다 보

니 국보 옛 78호에게는 송구한 얘기가 되고 말았다. 그러나 국보 옛 78호와 국보 옛 83호 반가사유상 모두 실물의 매력은 대단하다. 그중에서도 압권은 역시 얼굴의 미소다. 이 대목에 이르면 국보 옛 78호와 옛 83호를 비교한다는 것 자체가 무의미해진다.

아름다움과 종교성을 판단하는 것은 그 자체로 지극히 주관적이다. 사람마다 스스로의 느낌으로 받아들이면 된다. 그럼에도 대중들은 묻고 비교하고 싶어 한다. 그 또한 불가피한 일이다. 어찌 보면 두 명작을 갖고 있는 우리의 행복한 고민이기도 하다.

2008년 간송미술관 특별전에 〈미인도〉 등의 신윤복 그림이 출품되었다. 이 전시를 보기 위해 수백미터의 긴 줄이 늘어섰으며 〈미인도〉 앞은 관람객들로 발 디딜 틈이 없었다. 그전에도 간송미술관에서 신윤복 그림이 전시되었는데, 왜 2008년 전시에 사람들이 이렇게 많이 몰렸던 걸까.

2008년 간송미술관의 긴 줄은 한 해 전에 나온 『바람의 화원』이라는 소설과 드라마의 인기와 밀접하게 연결되어 있다. 작가는 어떻게 남장 여자라는 도발적 상상을 할 수 있었을까. 신윤복의 그림 속에 답이 숨어 있다.

신윤복, 〈미인도〉
18세기 말~19세기 초, 간송미술관

욕망과 낭만의 주체로서
조선시대 여성

금기에 도전한 신윤복
2

2007년 단원 김홍도와 혜원 신윤복을 주인공으로 한 소설 『바람의 화원』이 출간됐다. 소설 속에서 신윤복은 남장(男裝) 여자로 나온다. 소설은 큰 인기를 끌었고, 드라마와 영화로 이어졌다. 화제와 인기의 여파로 신윤복의 〈미인도(美人圖)〉가 그의 자화상일지 모른다는 추정까지 나왔다. 2011년 한 천문학자는 신윤복의 〈월하정인(月下情人)〉에 나오는 달을 두고 "그건 초승달이 아니라 1793년 8월 21일 한양의 월식을 표현한 것"이라는 흥미진진한 주장을 내놓기도 했다. 미술 애호가들을 자극하기에 충분한 상상력과 파격. 소설가, 영화감독, 과학자들은 왜 이렇게 신윤복(1758~1813 이후)의 그림에 몰입하는 것일까.

〈미인도〉와 〈월하정인〉 속 여인은 누구일까

아담한 얼굴에 작은 아래턱, 좁고 긴 코에 다소곳한 콧날, 약간 통통한 뺨과 작은 입, 흐릿한 실눈썹에 쌍꺼풀 없는 가는 눈, 갸녀린 어깨선과 풍만하게 부풀어 오른 치마, 치마 밑으로 살짝 내민 왼쪽 버선발…. 신윤복의 〈미인도〉는 보는 이를 설레게 한다. 신윤복은 화면에 이렇게 적었다. '盤礴胸中萬化春 筆端能與物傳神(반박흉중만화춘 필단능여물전신)'. 그 뜻을 풀어보면 이렇다. '가슴 속 깊은 곳에 서려 있는 춘정, 붓끝으로 능히 그 마음 전하도다.'

누군가에 대한 그리움과 아련함이 묻어나는 눈빛. 이 여인의 눈은 작고 쌍꺼풀이 없다. 요즘엔 사람들이 쌍꺼풀이 있는 큰 눈을 좋아하지만 조선시대엔 쌍꺼풀 없는 작은 눈을 미인의 눈으로 여겼다고 한다. 머리엔 큼지막하게 머리카락을 틀어 올렸다. 이런 머리를 트레머리라고 하는데 일종의 장식용 가발이다. 조선 후기엔 부녀자들 사이에서 이 트레머리가 크게 유행했는데 그 사치가 너무 심해 영조는 금지령을 내리기도 했다.

여인의 저고리는 짧고 치마는 배추포기처럼 부풀어 올라 있다. 고개를 약간 앞으로 숙인 채 옷고름에 달아 놓은 삼작노리개를 만지작거리고 있다. 노리개는 한복 저고리의 고름이나 치마의 허리에 다는 장신구를 말한다. 장신구를 다는 술이 하나면 단작노리개, 술이 세 개이면 삼작노리개라고 한다. 그럼 화면 속 여인은 누구일까. 전문가들은 일단 기생일 가능성이 높다고 본다. 기생이든 아니든 그 우아함과 품격은 대단하다. 〈미인도〉는 조선시대에 어떤 사람을

신윤복, 〈월하정인〉, 18세기 말~19세기 초, 간송미술관

미인으로 생각했는지, 당시 여인들의 패션은 어떠했는지 잘 보여주는 그림이다.

　　신윤복의 그림은 산뜻하고 세련된 색감이 두드러진다. 18세기 말~19세기 초 조선시대의 그림치고는 이례적이다. 〈월하정인〉은 신윤복 그림 가운데에서도 단연 돋보이는 명작이다. 초승달인 듯

어스름 달빛 아래, 담 모퉁이에 숨어 한 쌍의 남녀가 밀애를 나누고 있다. 쓰개치마를 쓴 젊은 여인과 초롱을 들고 허리춤을 뒤적이는 총각. 총각은 수염도 나지 않은 앳된 양반이다. 밀회를 즐기기 위해 의관을 정제했는데 어딘가 서툴러 보인다. 어색하고 쑥스러워하는 표정에서 그의 연정이 더 애틋하게 느껴진다. 여인은 총각보다는 다소 여유가 있어 보인다. 여인이 입은 저고리는 삼회장이다. 소매 끝동, 깃, 고름을 자주색으로 꾸민 삼회장 저고리. 고급스러운 데다 그 멋스러움이 여간 아니다.

뽀얀 얼굴에 붉은색 입술, 옥색 치마와 흰색 속바지, 자주색 신발과 저고리 소매끝 등 옥색과 흰색과 자주색이 어우러지면서 분위기를 한껏 고조시킨다. 여기에 여인의 속바지와 신발코의 곡선 또한 은근히 관능미를 자극한다. 신윤복은 여기에 한 편의 시를 적어 넣었다. '달은 기울어 삼경(밤 11시~새벽 1시)인데/두 사람의 속마음이야 두 사람만 알 뿐'(月沈沈夜三更 兩人心事兩人知). 그야말로 이 그림의 화룡점정이 아닐 수 없다.

달밤에 밀애를 나누는 남녀의 정념이 은근하면서도 농염하다. 조선시대 통행금지의 긴장과 정적, 그 이면에 꿈틀거리는 인간의 욕망이 기막힌 대비를 이룬다. 남녀의 사랑을 표현한 조선시대 그림 가운데 이보다 더 매력적인 작품이 어디 있을까.

〈월하정인〉에서 신윤복은 감추기와 훔쳐보기를 절묘하게 살려냈다. 그림 속 담장은 일자가 아니라 꺾여 있다. 그림에 담 모퉁이를 등장시켰고 두 남녀는 꺾여 있는 곳 모퉁이 한 쪽에 있다. 모퉁이 반대편에서는 보이지 않는다. 두 남녀가 남의 눈을 피해 숨어 있다

는 분위기를 연출하기 위한 장치라고 할까. 신윤복은 여기에 그치지 않고 위에서 내려다보는 부감법을 택했다. 부감의 시선은 두 남녀의 은밀한 행동을 위에서 훔쳐보고 있다는 느낌을 준다. 이 그림의 또 다른 매력이다. 신윤복은 이 그림을 통해 18세기 말~19세기 초 조선 사람들 특히 양반과 기생의 유희와 연애를 가감 없이 아름답게 표현해냈다.

신윤복이 여자였다고?

신윤복은 이렇게 〈월하정인〉이나 〈미인도〉와 같은 분위기의 그림을 주로 그렸다. 〈월하정인〉은 국보 『신윤복 풍속도화첩』에 수록된 작품 가운데 하나다. 이 화첩엔 〈단오풍정(端午風情)〉, 〈상춘야흥(賞春野興)〉, 〈춘색만원(春色滿園)〉, 〈홍루대주(紅樓待酒)〉 등 우리 눈에 익숙한 풍속화 30점이 들어 있다. 주로 남녀(양반과 기생)의 연애와 유흥 문화를 그린 것들이다. 〈미인도〉는 보물로 지정되어 있다. 〈미인도〉와 『신윤복 풍속도화첩』 모두 간송 전형필 컬렉션으로, 서울 성북구 간송미술관이 소장하고 있다.

신윤복에 대해선 알려진 바가 거의 없다. 1758년경 태어나 1813년 이후에 세상을 떠났다는 사실과 그가 남긴 그림 뿐. 신윤복의 자(字)는 입부(笠父)이고 호는 혜원이다. 입부는 '갓을 쓴 사내'라는 뜻이고 혜원은 '난초가 있는 정원'이라는 뜻이다. 한국회화사 전문가인 이원복 전 국립중앙박물관 학예연구실장의 연구 결과, 신윤

복의 본명은 가권(可權)으로 확인되었다. 그렇다면 윤복은 예명일지도 모른다. 신윤복은 고령 신씨 신숙주의 동생인 신말주의 11대손이다. 신말주는 단종에 대한 충성심과 곧은 절개 덕분에 조선시대부터 명망이 높았던 인물이다. 신윤복은 명문가의 후손이었고, 신윤복의 아버지인 신한평은 조선시대의 유명한 화원이었다. 화원은 왕실 직속으로 또는 도화서에서 그림을 그리던 직업 화가를 말한다.

신윤복에 대한 정보는 이 정도가 전부다. 정보가 부족하다는 점이 오히려 소설가들의 상상력을 자극하는 것 같다. 2007년, 2008년 김홍도와 신윤복을 주인공으로 한 팩션 소설들이 인기를 끌었다. 『바람의 화원』이나 『색, 샤라쿠(色, 寫樂)』 같은 소설이었다. 『바람의 화원』은 같은 이름의 TV 드라마로 만들어졌고 신윤복을 소재로 한 영화 〈미인도〉도 개봉했다. 흥미로운 점은 소설과 드라마, 영화가 대부분 신윤복을 여자로 설정했다는 사실이다.

신윤복의 그림엔 기방(妓房)과 같은 유흥가의 공간과 그곳 사람들의 일상이 구체적으로 등장한다. 이를 두고 "신윤복이 유흥가를 실제로 가보지 않고선 이런 그림을 그릴 수 없었을 것"이라고 생각하는 연구자도 있다. 심지어 "한두 번 기방에 가본 것 정도가 아니라 아예 기방에서 자리 잡고 먹고 잤을 수도 있다"고 보는 견해도 있다. 또한 "신윤복이 애초 화원이었지만 너무 에로틱한 그림을 그려 화원의 품위와 위신을 추락시켰다는 이유로 도화서에서 추방되었다"고 보는 이도 있다. 모두 물증이 있는 것은 아니지만 흥미로운 추정이 아닐 수 없다. 정보 부족의 빈 공간을 채우고 싶어 하는 상상력의 산물인 셈이다.

신윤복을 남장여자로 설정하고픈 도발적 상상력 덕분에 소설 『바람의 화원』과 이를 원작으로 한 드라마와 영화는 인기를 끌었고, 신윤복과 그의 그림 〈미인도〉에 대한 관심도 크게 늘어났다. 당시 서울 성북동 간송미술관의 봄·가을 기획전에 〈미인도〉가 출품된다는 소식이 알려지자 간송미술관 입구엔 관람객들이 몰려 수백 미터씩이나 길게 줄을 서야 했다. 그렇게 긴 줄은 간송미술관에서 처음 보는 새로운 관람 풍경이었다. 그때까지 간송미술관 기획전엔 주로 전문가나 마니아들이 찾았는데, 〈미인도〉를 보기 위해 일반 대중들까지 간송미술관에 몰리면서 긴 줄이 생긴 것이다. 간송미술관을 찾은 사람들 가운데 일부는 "미인도가 신윤복의 자화상일지도 모른다"는 얘기를 주고받기도 했다.

신윤복과 〈미인도〉를 향한 사람들의 긴 행렬. 물론 신윤복이 여자였다고 믿는 사람은 별로 없을 것이다. 사실 신윤복이 남자라는 건 그의 자인 '입부'에서 이미 드러났다. '갓 쓴 사내'라는 뜻이니 당연히 남자다. 그런데도 사람들은 〈미인도〉가 '여자 신윤복'의 자화상일지도 모른다는 얘기에 솔깃하게 된다. 누군가는 지나치다고 말하겠지만, 그래도 재미있는 현상이다. 보는 이, 듣는 이를 즐겁게 한다. 나아가 사람들에게 〈미인도〉를 직접 보고 싶은 욕망을 불러일으킨다.

〈미인도〉는 물론 이전에도 유명한 작품이었다. 그러나 많은 대중들이 미술관을 찾아서 관람할 정도는 아니었다. 하지만 이러한 상상력은 〈미인도〉를 바라보는 대중들의 생각을 바꿔놓았다. 줄을 서서라도 〈미인도〉를 감상하고 소비하고 싶은 욕망을 자극

했다. 소설가의 도발적 상상력과 대중문화가 신윤복의 〈미인도〉를 다시 보게 한 것이다. 〈미인도〉는 그렇게 더욱 대중적인 명작이 되었다.

미술사가의 달 vs 천문학자의 달

〈월하정인〉에는 달이 등장한다. 몸통은 모두 사라진 채 윗부분만 볼록하게 살짝 남아 있는 달. 초승달인 것 같기도 하고 아닌 것 같기도 하다. 미술사 전공자들은 이를 초승달이라고 보는 경향이 강하다. 윗부분만 볼록하게 남아 있는 형태로 보아 〈월하정인〉 속의 달은 마치 여인의 아름다운 눈썹 같다고 해석하기도 한다. 신윤복이 이토록 고품격의 그림을 남겼으니 거기 그려 넣은 달 또한 문학적·낭만적 의미가 담겨 있을 것이란 생각이다. 미술사 전문가들 사이에선 신윤복의 달을 은유적·문학적으로 해석하려는 경향이 일반적이다.

그런데 2011년 7월 흥미로운 뉴스가 나왔다. 천문학자인 이태형 당시 충남대 겸임교수가 〈월하정인〉 속 달의 실체와 〈월하정인〉 제작 시기를 밝혀냈다는 내용이었다. 그의 견해를 요약해보자.

그림에 나오는 달은 위로 볼록한 모습이다. 밤에는 태양이 떠 있지 않아 달의 볼록한 면이 위를 향할 수 없다. 달이 지구 그림자에 의해 가려지는 월식일 경우에만 가능하다. 그림 속의 월식은 부분월식이

다. 지구의 그림자가 달 아랫부분만 가리고 지나가는 부분월식…신
윤복은 18세기 중반부터 19세기 중반까지 활동했다. 그 100년 동
안 일어난 월식 가운데 서울에서 관측 가능한 부분월식을 조사한
결과, 1784년 8월 30일과 1793년 8월 21일 두 차례 그림과 같은 부
분월식이 있었다. 그런데 『승정원일기』 등 당시 기록을 확인해보니
1784년에는 8월 29일부터 31일까지 한양(서울)에 비가 내렸다. 따
라서 이 때는 월식을 관측할 수 없었다. 1793년 8월 21일에는 오후
까지 비가 오다 그쳤기에 월식을 관측할 수 있었다. 결국 신윤복은
1793년 8월 21일 밤 11시 50분경 부분월식을 보고 이 작품을 그린
것이다.

천문학자의 시각은 완전히 달랐다. 미술사가에겐 그 달이
초승달이거나 문학적 은유였지만, 천문학자에겐 부분월식이 진행
중인 달이었다. 월식의 시점이 1793년 8월 21일 밤 11시 50분경이
라고 하니, 신윤복이 그림에 적어 넣은 "달은 기울어 삼경인데" 라
는 구절과 잘 맞아떨어진다. 천문학자의 이 가설은 신윤복에 관한
미술사가들의 생각을 통렬하게 뒤집어 버렸다. 당시 신문과 방송
은 이 소식을 모두 주요 뉴스로 다루었고, 호사가들 사이에선 커다
란 화제가 되었다.

물론 궁금증이 남는다. 1793년 8월 21일 밤 11시 50분 신윤
복이 한양에서 이 달을 보았다는 말인데, 과연 그 증거가 있는 것일
까. 이런저런 반론이 터져 나왔다. 어느 쪽이 정답인지 알 수는 없지
만, 천문학자의 주장이 흥미진진한 것은 부인할 수 없다. 신윤복의

그림은 천문학자의 호기심을 자극했고 천문학자의 탐구는 새로운 논란을 불러일으켰다. 호기심이 호기심을 낳았고 논란이 논란을 증폭시키면서 우리는 점점 더 신윤복 그림에 빠져 들었다.

금기에 대한 도전

그렇다면 소설가, 영화감독, 천문학자는 왜 이렇게 신윤복과 그의 그림에 몰입하는 것일까. 그건 신윤복의 인물화, 풍속화가 독특하기 때문이다. 신윤복의 그림은 당시까지의 조선시대 그림에서 전혀 볼 수 없는 작품이었다. 신윤복 그림에는 여성이 등장하는데 신윤복은 조선시대 여성을 화폭의 주인공으로 당당하게 등장시킨 첫 화가였다. 신윤복 이전에도 간혹 풍속화에 여인이 등장했지만 대개 노동하는 여성이었다. 그러나 신윤복은 달랐다. 수동적인 여성이 아니라, 욕망과 낭만의 주체로서 과감하게 드러냈다. 욕망과 에로티시즘을 상징하는 기생을 등장시킨 것이 그런 맥락이다.

신윤복은 수묵 단색 중심의 그림에서 벗어나 과감하게 색을 넣었다. 조선시대에 이처럼 아름답고 화사하게 색을 구사한 화가는 없다. 색채 감각에 있어 신윤복은 단연 독보적이었다. 신윤복은 색을 다시 발견한 화가였다. 또한 신윤복은 그림을 그리면서 사람들의 옷차림을 생생하게 표현하는 데 각별히 신경을 썼다. 그림 속에서 놀라울 정도로 패션의 디테일을 잘 살렸다.

신윤복은 왜 이렇게 기생과 여성을 그림의 주인공으로 등장

시킨 것일까. 왜 대담하게 에로틱한 그림을 그린 것일까. 관련 기록이나 흔적이 전혀 남아있지 않아 이에 대해 무어라 단정할 수는 없다. 하지만 추론은 가능하다. 첫째, 신윤복의 개인적 취향에 따른 것으로 볼 수 있다. 둘째, 사회적으로 어떤 메시지를 전하기 위해 일부러 기생과 양반의 유흥을 그렸을 수도 있다. 남성과 양반 중심 가부장제의 위선을 그림으로 폭로하고 비판하려 했던 것은 아닐까.

신윤복은 여성을 그림의 주인공으로 이끌어 냈고, 욕망과 에로티시즘을 감추지 않았고, 색과 패션을 그림으로 구현했다. 신윤복의 미술은 시종 파격과 실험의 연속이었다. 그것은 시대의 금기에 대한 과감한 도전이었다.

조선시대 화가로서의 신윤복은 아무도 가보지 않은 길을 걸었다. 그렇기에 탐구할 거리가 많고 우리의 호기심을 끝없이 자극한다. 그런데 신윤복에 관한 자료는 거의 없다. 우리 시대의 상상력이 작동하기에 제격이 아닐 수 없다. 그래서 신윤복을 여성으로 상상해보기도 하고, 그림 속 달이 초승달인지 월식인지 탐구해보기도 한다. 소설가든 PD든 영화감독이든 천문학자든 상관없다. 누구나 신윤복의 그림 속으로 들어가 마음대로 활보할 수 있다.

신윤복의 그림은 다양한 상상력이 충돌하는 공간이다. 천문학자와 미술사가의 견해가 부딪혀도 좋다. 소설가와 PD와 영화감독의 상상력이 너무 멀리 가도 괜찮다. 그 덕분에 신윤복의 그림은 또 다른 이야기를 얻게 된다. 그 충돌과 간극은 외려 신윤복 작품이 명작이라는 사실을 역설적으로 입증하는 셈이다.

명작은 보는 이의 호기심을 자극하고 탐구하게 만든다. 기존

신윤복, 〈단오풍정〉, 18세기 말~19세기 초, 간송미술관

의 생각을 의심하도록 한다. 그래서 새로운 이야기를 만들어낸다. 명작은 쉼 없이 소란을 일으킨다. 그 소란은 다양한 생각을 배양하는 토양이 된다. 이렇게 신윤복의 그림은 더욱 풍성해지고 있다.


● 나혜석, 〈자화상〉, 1928, 수원시립미술관

**나혜석 〈자화상〉의
우울과 불안**

 남녀평등과 자유연애의 깃발을 들고 한 시대를 풍미했던 신여성 나혜석. 그는 세 자녀를 시부모에게 맡기고 남편과 함께 1년 9개월 동안 세계 일주를 했다. 1927년 6월~1929년 2월이었다.

 나혜석은 여행 도중인 1928년 파리에서 〈자화상〉을 그렸다. 그런데 작품 속 나혜석의 얼굴은 우울과 불안으로 가득하다. 미래에 대한 희망으로 충만했던 시기였을 텐데 표정이 왜 이렇게 우울한 걸까. 게다가 이 얼굴은 나혜석의 얼굴이라기보다는 중성적 마스크에 가깝다. 대체 이런 그림은 어떻게 나온 걸까. 미스터리로 가득한 그의 얼굴. 이 미스터리와 마주하지 않고선 나혜석의 〈자화상〉을 온전히 이해할 수 없을 것 같다.

그림 속 나혜석의 얼굴이
던지는 질문들

나혜석의 〈자화상〉
3

우울한 저 눈빛. 불안하고 절망적이다. 정월 나혜석(1896~1948)의 〈자화상〉은 보는 이를 망연하게 한다. 그의 삶 자체가 비극적이었다고 해도, 이토록 서글픈 표정의 그림이 또 어디 있을까. 대체 저 지친 눈빛의 정체는 무엇인가. 보는 이에게 무슨 말을 걸고 싶어 하는 것 같은데, 그래서인지 이 작품은 한 번 보고 나면 오랫동안 잊혀지지 않는다. 2015년 나혜석의 유족들은 비장(祕藏)하고 있던 나혜석의 〈자화상〉을 세상에 내놓았다. 그 덕분에 우리는 직접 나혜석을 만나 대화를 나눌 수 있게 되었다. 나혜석은 이 〈자화상〉을 통해 무슨 말을 하고 싶었던 것일까.

어느 부고

2015년 4월 어느 날, 한 통의 부고가 세상에 날아들었다. 한 신문은 이렇게 썼다.

한국은행 독립의 토대를 닦은 것으로 평가받는 김건(金建) 전 한은 총재가 지난 17일 숙환으로 별세했다. 고인은 한국 최초 여성화가 고 나혜석 씨의 막내아들로 서울대 정치학과 졸업 후 1951년 한은 에 입행한 뒤 … 1988년 17대 한은 총재로 임명돼 4년간 한은을 이 끌었다 … '한국은행 독립을 위한 100만인 서명운동'을 펼치는 등 한은 독립성 확보를 위해 애썼고…

부고를 접한 사람들은 대부분 "뭐? 나혜석의 아들이라고?"라 는 반응을 보였다. 한국은행 총재였다는 사실보다 나혜석의 아들이 라는 사실이 더 세간의 관심을 끈 것이다. 그런데 김건 전 총재는 생 전에 자신이 나혜석의 아들이라는 사실을 외부에 발설하지 않았다. 심지어 부정하는 경우까지 있었다고 한다. 너무나 선구적이고 전위 적이었기에 끝내 비극적으로 삶을 마감해야 했던, 그래서 여전히 문 제적인 예술가로 받아들여지는 나혜석. 세상에는 여전히 그를 가부 장제에 가두어두려는 시선이 존재한다. 그렇기에 막내 아들 김건은 어머니 나혜석을 드러내기 어려웠을 것이다.

김건 전 총재가 세상을 떠나고 7개월이 흐른 2015년 11월. 김건 전 총재의 부인 이광일 씨가 나혜석의 〈자화상〉을 수원시에 기

증했다. 나혜석이 그린 〈김우영 초상〉도 함께 기증했다. "어머니의 자화상과 아버지의 초상을 기증하라"는 김건 전 총재의 유언에 따른 것이다. 어머니 나혜석의 존재를 평생 감추고 또 감추었던 막내아들 김건이었기에, 기증 소식은 세상을 놀라게 했다. 그 후 작품을 소장 전시하고 있는 수원시립미술관으로 많은 사람들의 발길이 몰리고 있다. 김건 전 총재는 왜 뒤늦게 어머니의 존재를 세상에 드러낸 것일까.

뛰어난 재능 뒤의 비극적인 삶

한국 최초의 여성화가 나혜석. 그 이름은 여전히 문제적이고 여전히 비극적이다. 그래서일까, 나혜석이란 이름은 한편으로 신비롭기까지 하다. 1913년 일본으로 유학을 떠난 나혜석은 1918년 도쿄의 사립여자미술학교를 졸업했다. 뛰어난 문재(文才)를 바탕으로 일본 유학시절 이미 가부장제의 이중성을 신랄하게 고발하는 글을 발표해 세간의 주목을 끌었다. 한국에 돌아온 나혜석은 1921년 3월 경성(서울)의 경성일보 내청각(來靑閣)에서 유화 전시회를 열었다. 서울에서 열린 우리나라 최초의 개인전이었다. 이틀 동안 관람객 5000여 명이 찾았다. 상상하기 어려울 정도의 엄청난 인파였다. 이 전시에 힘입어 나혜석의 존재감은 더욱 빛을 발했고 신문과 잡지는 나혜석의 글과 그림을 앞다퉈 소개했다.

파격적인 행보는 계속되었다. 나혜석은 1920년 김우영과 결

● 나혜석

혼했다. 김우영은 전처와 사별하고 딸이 하나 있는 열 살 연상의 변호사였다. 당시 나혜석은 결혼 조건으로 미술활동을 방해하지 말 것, 시어머니와 전처 딸과는 별거하게 해줄 것 등을 요구하기도 했다. 나혜석은 1927년 6월부터 1년 9개월에 걸쳐 남편과 함께 유럽과 미국을 여행했다. 자녀들(당시는 1녀 2남이었음)을 부산에 있는 시부모에게 맡기고 세계 일주 여행을 떠난 것이다. 여행 도중 파리에서 남편의 친구이자 3 1독립운동 민족대표 33인의 한 사람이었던 최린을 만나게 되었고 곧바로 깊은 연애에 빠졌다. 불륜이었다. 이 사실이 뒤늦게 알려지면서 결국 1930년 남편으로부터 이혼을 당한 채 빈 손으로 쫓겨나게 되었다.

이 사건 이후 세상의 시선은 변해갔다. 나혜석의 근대의식과 예술혼을 찬양하던 언론과 세인들은 나혜석을 부도덕한 여인으로 몰아갔다. 나혜석은 이에 맞서 1934년 「이혼고백서」를 발표해 또 한 번 이슈를 제기했다. 자신의 약혼과 결혼 그리고 이혼의 과정, 최린과의 관계에 관한 내용과 함께 한국 남성의 이중성을 신랄하게 비판하는 내용을 담았다. 그러나 세상과 싸우기에는 역부족이었다.

나혜석은 경제적으로 궁핍해졌고 사람들로부터 소외되었다.

이혼 후 잠시 고향인 수원에서 심신의 치료를 받으며 몸을 추스르고 글과 그림 작업을 했다. 하지만 그의 삶은 더욱 피폐해졌고 세상 사람들의 야유와 외면 속에 예산 수덕사, 합천 해인사 등지를 전전했다. 나혜석이 수덕사로 일엽 스님(김원주)을 찾아간 것은 1937년 말이었다. 나혜석과 동갑내기인 일엽 스님은 당시 신여성의 선두에서 나혜석과 함께 여성해방을 외쳤으나, 모든 것을 내려놓고 1933년 수덕사로 출가한 상태였다. 나혜석은 불가(佛家)에 귀의하고자 했으나 뜻을 이루지 못했고 수덕사 초입의 수덕여관에서 생활했다. 글도 쓰고 종종 해인사, 공주 마곡사, 양산 통도사 등지를 순례하면서 작품 활동을 이어갔다. 하지만 중풍에 정신이상 증세까지 보이면서 심신은 점점 더 파탄에 이르렀다. 서울과 수원으로 나가 가족이나 지인들을 찾아갔지만 그에게 돌아온 것은 시종 냉대였다. 친정 오빠로부터도 외면을 당했다. 아이들이 보고 싶을 때 쇠약해진 몸을 이끌고 대전으로 갔으나 전 남편 김우영으로부터 수모를 당하기 일쑤였다.

나혜석은 비극의 바닥으로 빠져들었다. 동공은 풀어지고, 손은 떨렸다. 뇌졸중이 심해 잘 걷지도 못했다. 48세 되던 1944년 10월엔 서울 인왕산 아래 청운양로원에 들어갔다. 나혜석의 올케가 남편(나혜석의 오빠)의 반대로 나혜석을 거둘 수 없게 되자 최후의 수단으로 양로원에 들여보낸 것이다. 자칫 길에서 객사할지도 모른다는 불안감 때문이었다. 나혜석은 그러나 거의 불구가 된 몸을 이끌고 자꾸만 밖으로 나갔다. 1945년에는 잠시 수덕사 인근의 허름한 주막에서 주모로 일하기도 했다.

그 후 안양의 한 보육원에 감시 머물렀던 나혜석은 1948년

말 서울 원효로 노상에서 쓰러진 채 발견되었다. 행려병자로 처리되어 서울 용산구에 있는 시립병원 자제원(慈濟院)의 무연고 병실로 옮겨졌다. 그리곤 그해 12월 10일 그곳에서 생을 마감했다. 53세였다. 자제원은 훗날 서울시립남부병원으로 이름이 바뀌었고 1977년 다시 서울시립강남병원으로 통합되었다. 지금의 용산경찰서가 있는 곳이 자제원이 위치했던 자리다. 한국 최초의 여성 서양화가로, 가부장적 관습에 맞서며 한 시대를 풍미한 선구적 여성이었지만 생의 마지막은 절망적이었다.

음울한 눈빛과 중성적 마스크의 미스터리

나혜석 〈자화상〉은 어둡고 무겁다. 눈빛과 표정은 처연하고 우울하며 고독과 좌절감이 가득하다. 보는 이가 그 시선을 마주하기조차 불편한 마음이 들 정도다. 인물은 배경으로부터 부각되지 않는다. 배경 속으로 빨려들어갈 뿐이다. 그렇지만 깊은 고민 속에서 무언가 우리에게 말을 건네고 싶어 한다. 나혜석은 세계여행 도중 파리에 체류할 때인 1928년 〈자화상〉을 그린 것으로 알려져 있다. 그때 남편 김우영의 초상도 함께 그렸다. 〈김우영 초상〉을 두고는 미완성작이라고 말하기도 한다. 그렇다면 나혜석은 파리에서 왜 이렇게 우울한 자화상을 그린 것일까. 이 시기는 그가 이혼의 파탄으로 접어들기 전이다. 파탄은커녕 새로운 세상에 대한 도전과 의욕이 충만하던 시절이었다.

● 나혜석, 〈김우영 초상〉, 1928, 수원시립미술관

물론 파리에서 나혜석은 최린과 위태로운 밀회를 즐겼었다. 이것이 결국 남편 김우영과의 이혼으로 이어졌고 끝내 비극과 파탄의 도화선이 되었지만 그것이 들통나지는 않았을 때였다. 여전히 희망적이었던 시기였다고 보는 것이 합당하다. 그때 그린 자화상치고는 너무나 우울하고 불안하다. 눈빛은 전혀 희망적이지 않다. 어떻게 이해해야 할까. 다가올 미래에 대한 예술가의 운명적인 예감인가. 혹시 지금까지 알려진 〈자화상〉 제작 연도에 오류가 있는 것은 아닐까. 사실, 나혜석이 이 작품을 1928년에 그렸다는 물증이 있는 건 아니다. 다만 그렇게 전해올 따름이다. 어쨌든 〈자화상〉 속 나혜석의 망연한 눈빛은 미스터리가 아닐 수 없다.

미스터리는 또 있다. 〈자화상〉 속의 얼굴을 나혜석의 당시 사진

과 비교해볼 때, 나혜석의 얼굴과는 많이 다르다. 게다가 그 얼굴은 한국인의 얼굴이라고 보기 어렵다. 무척이나 이국적이다. 이를 두고 모딜리아니 풍이라고 해석하기도 한다. 1928년 파리에서 모딜리아니 화풍의 영향을 받았다는 것인데, 일리가 있어 보인다. 그러나 이 또한 추론일 뿐, 물증이 있는 것은 아니다. 나혜석의 기록이나 증언은 없다.

〈자화상〉의 얼굴이 중성적이라는 견해도 있다. 남성도 아니고 여성도 아니라는 말이다. 중성적이어서 더 슬퍼 보이는 걸까. 성의 구분이나 성의 차별을 뛰어넘겠다는 나혜석의 의도가 반영된 것일 수 있다. 나혜석은 이 그림을 통해 남녀 구분 없는 세상을 꿈꾸었던 것일까. "서양과 일본, 남성에 의해 이중 삼중으로 타자화된 나혜석 자신의 현실을 직시하는 것 같다", "나혜석은 이중적 타자인 한국의 여성이라는 위치를 벗어나기 위해 성과 민족성이 모호한 자화상을 그렸다"(이문정, 「한국 근대여성미술가의 작품에 나타는 여성성 연구」, 이화여대 대학원 석사논문, 2004)는 주장이 설득력 있게 다가온다. 이 같은 해석에 따르면, 남성 여성이라는 이분법적 구별과 한국의 가부장제를 통째로 극복하고자 했던 나혜석의 철학을 이국적이고 중성적 마스크로 구현한 것이다. 실천적 예술가다운 탁월하고 절묘한 선택이 아닐 수 없다.

나는 네 에미였느니라

나혜석은 몸과 마음이 다 지쳐 망가졌을 때, 인생의 마지막

순간까지도 자신의 가치관과 자존감을 버리지 않았다. 그래서 끝내 행려병자로 처절하게 막을 내린 것이다. 그의 불행했던 삶과 행려병자로서의 죽음은 기존 가치관이나 일상과의 타협을 거부한 하나의 상징이다.

나혜석은 1녀 3남을 두었다. 딸 하나와 아들 셋이다. 큰 아들은 어려서 죽었고 둘째 아들 김진은 서울대 법대 교수, 막내 아들 김건은 한국은행 총재를 지냈다. 나혜석은 이혼 5년 뒤인 1935년 이렇게 외쳤다. 「이혼고백서」를 발표한 이듬해였다. 그때 막내 아들 김건은 일곱 살이었다.

"사남매 아이들아, 어미를 원망치 말고 사회제도와 도덕과 법률과 인습을 원망하라. 네 어미는 과도기에 선각자로 그 운명의 줄에 희생된 자였더니라."(「신생활에 들면서」, 『삼천리』 1935년 2월호)

일곱 살짜리 어린 아들이 어머니의 외침을 제대로 알아듣기나 했을까. 하지만 훗날 성장하며 막내 아들 김건은 어머니의 〈자화상〉을 볼 때마다 그 목소리를 들었을 것이다. 견디기 힘든 과정이었으리라. 어머니의 불륜과 이혼, 아버지의 어머니 학대, 어머니의 처참한 최후, 가족 친지와 세상 사람들의 수군거림…. 김건 전 총재가 어머니 나혜석의 존재를 외면하고 부정하고 싶었던 것은 어쩌면 당연한 일인지도 모른다. 나혜석이 1928년 이미 이런 상황을 예감했던 건 아닐까. 그것이 저 망연한 눈빛의 정체가 아닐까. 훗날 자신의 삶을 한 컷의 눈빛과 표정으로 기록한 것이라면, 예술가의 운명적인 직관이라는 것이 섬칫하게 다가온다. 그렇기에 저 눈빛이 더 슬프다. 물론 이 또한 추정일 뿐이다. 눈빛과 중성적 얼굴의 미스터리는

풀고 싶지만 잘 풀리지 않는다. 그런데 풀리지 않기에 더 매력적이다. 100년 전 시대를 앞서간 나혜석을 만나는 일이 그리 간단치 않다는 것을 이 작품은 말해준다.

나혜석은 〈자화상〉에서 자신의 자녀들에게 이렇게 말하는 것 같다. "나는 네 에미였느니라", "이제 내가 에미라는 사실을 자신 있게 밝혀도 되느니라. 비록 죽음은 누추했으나, 나의 삶은 당당했다"고. "나의 아들아, 나를 바라보라. 내가 여기 있다"고.

죽어서야 이뤄진 귀향

막내 아들이 기증한 나혜석 〈자화상〉과 〈김우영 초상〉은 수원시립미술관에서 전시 중이다. 미술관 바로 옆은 화성 행궁이다. 수원에서 가장 운치 있는 곳, 거기서 길 하나 건너면 행궁마을이 있다. 사방으로 골목들이 예쁘게 펼쳐진 고즈넉한 마을이다. 이리저리 얽힌 골목길을 걷다 보면 '정월 나혜석 생가터' 표석이 눈에 들어온다. 나혜석이 태어난 곳, 집은 사라졌고 터만 남아 있다. 요즘엔 이 골목길을 나혜석 옛길이라 부른다.

이런 명칭은 나혜석에 대한 수원 시민들의 관심의 표현이기도 하다. 골목길 담장 곳곳에 나혜석의 그림들을 그려 놓았다. 나혜석을 기억하려는 글과 그림도 있다. "남녀 불평등한 사회 구조에 맞섰던 예술가. 꽃보다 더 붉은 영혼을 지닌 예술가"라는 안내판이 사람들을 맞이한다. 나혜석 생가 터에서 수원시립미술관까지는 걸

어서 불과 5분 정도. 젊은 시절, 나혜석은 이 길을 오가며 평등의 세상을 꿈꾸었을 것이다. 하지만 그 꿈은 이루지 못했다.

막내 아들 김건은 생의 마지막 순간, 어머니의 〈자화상〉을 세상에 기증하라고 유언을 남겼다. 그건 어머니를 인정하겠다는 것이다. 어머니 나혜석과 막내 아들 김건의 화해는 두 사람이 모두 세상을 떠나고 나서야 이뤄졌다. 나혜석 가족사의 해원(解冤)이기도 했고, 나혜석과 세상의 화해이기도 했다. 나혜석은 비로소 고향으로 돌아왔고, 세상 사람들은 김건 전 한국은행 총재가 나혜석의 아들임을 알게 되었다.

나혜석의 〈자화상〉은 〈김우영 초상〉과 함께 미술관의 독립 공간에 전시되어 있다. 한때는 사랑하는 남편이었으나, 이혼 이후 자신을 파탄으로 몰아넣은 사내와 한 자리에 있다니, 이 상황을 나혜석은 어떻게 생각할까. 〈자화상〉 속 나혜석의 눈빛은 우리에게 끝없이 질문을 던진다. 그 우울한 눈빛의 정체는 무엇인지, 중성적 마스크의 본질은 대체 무엇인지.

강화도 강화성당, 1900

**근대기 강화의
빛과 그림자**

　　강화도는 근대기 서양 문물 유입의 최전선이었다. 그 흔적 가운데 하나
가 근대기 한옥 교회로, 한국 전통과 서양 종교의 만남이라고 할 수 있다. 강화
성당(영국성공회)도 한옥교회다. 하지만 일반적인 한옥교회와 완전히 다르
다. 한옥 곳곳에 영국성공회의 종교성을 구현해 놓았는데 그 모습이 무척이
나 치밀하고 집요하다.

　　1900년 강화도에서 어떻게 이런 건물을 지을 수 있었던 걸까. 여기엔
고종의 정치와 영국성공회의 욕망, 강화의 지역성이 깔려 있다. 이러한 내력
을 알면 근대기 강화의 빛과 그림자를 더욱 선명하게 이해할 수 있을 것이다.

아름다우면서도 정치적인

강화도 강화성당
4

1900년 11월, 강화도 도심 한복판 관청리의 야트막한 언덕에 서양 교회가 하나 들어섰다. 개화의 물결을 따라 들어온 서양 교회라고 하면 뾰족지붕 첨탑에 십자가가 우뚝 서있어야 할텐데 그 모습은 한옥이었다. 예상을 벗어난 외관에 강화 사람들은 놀라움을 금치 못했다. 서양교회와 한옥, 그 이질적인 만남은 분명 낯선 풍경이었다.

대한성공회 강화성당은 우리나라에서 가장 오래된 한옥 교회건물이다. 사실 한옥교회는 곳곳에 있다. 그런데 강화성당은 통상적인 한옥교회와 좀 다르다. 낯선 것과 만남의 양상이 좀 더 복잡하고 내밀하다.

섬, 근대, 서양 종교

강화도는 섬이다. 바다로 둘러싸인 섬은 고립과 소통의 양면을 지닌다. 섬은 바다에 갇혀 있지만 바다를 건너 육지나 또 다른 섬으로 이동하는 통로가 된다. 그러나 일반적으로는 소통(개방)보다는 고립(폐쇄)의 관점으로 섬 지역을 바라보려는 경향이 강하다. 섬을 고립과 단절의 공간으로 여겨온 것은 바다를 위험한 장애물로, 섬을 바다에 의해 단절된 고립 공간으로 인식해왔기 때문이다. 그러나 섬의 고립과 소통은 배타적인 건 아니다. 바다와 섬에서 고립과 소통은 운명적으로 공존할 수밖에 없다.

섬과 바다는 세계로 진출하는 통로였지만 외부세력이 침투하는 침략의 교두보로 악용되는 경우도 많았다. 근대기 한반도의 섬들이 특히 그러했다. 근대기 외부 세력으로부터 침략 당한 섬들은 대부분 정치적·군사적 요충지였다. 요충지는 소통성이 강하다는 걸 의미한다. 결국 섬의 소통에는 안타깝게도 침략이라는 요소가 숨어 있는 셈이다.

서울의 관문인 강화도. 1876년 강화도조약 이후 20세기 초까지 강화도는 서구 근대문물 유입의 최전선이었다. 그렇기에 강화도에는 이런저런 근대유산이 많이 남아 있다. 하지만 그만큼 상처도 많다. 시대를 조금만 더 거슬러 올라가면 강화도 도처엔 병인양요(丙寅洋擾)와 신미양요(辛未洋擾)의 흔적들이다. 우리에게 익숙한 프랑스군의 '외규장각 의궤 약탈'도 이곳 강화도에서 벌어진 일이다. 강화도 해안을 따라 조성된 광성보, 초지진 등의 군사유적도 그

뼈아픈 상흔 가운데 하나다.

　서양 종교는 근대기 강화 사람들이 만난 이국 문물 가운데 하나였다. 그 무렵, 서양 종교 유입은 강화도만의 일은 아니었다. 종교의 측면에서 봤을 때, 우리의 근대는 서구 사회의 종교들이 조선 사회에 '합법적'으로 유입되는 과정이었다. 불과 수십 년 전만 해도 혹독했던 천주교 박해가 벌어졌으니, 격세지감도 이런 격세지감은 없었을 것이다.

　강화도 지역에선 어느 곳보다 개신교의 선교가 활발했다. 강화도의 정치지리적 특성 덕분이었다. 감리교, 장로교, 영국성공회의 선교사들이 강화도로 들어왔고 강화도는 초창기 개신교의 전파 과정에서 핵심적인 역할을 했다. 개신교의 인천 선교는 1880년대 후반 시작되었고 강화도 선교는 1893년 처음 시작되었다. 이듬해인 1894년 강화도에 최초의 개신교 예배당인 교산교회(감리교)가 생겼고 이후 선교 활동이 확산되면서 1896년 홍의교회(감리교)가 들어섰다. 강화도의 부속 도서인 석모도에도 1898년 첫 개신교회인 삼남교회(감리교)가 설립되었다. 당시 개신교는 강화도 주민들과 갈등도 겪었지만 지역의 유력 인사들과 손잡고 신교육을 실시하고 계몽운동을 이끌면서 지역과 조화를 이뤄나갔다.

　근대기 개신교의 강화도 선교 과정을 보면, 특히 영국성공회가 두드러졌다. 영국성공회는 초기에 서울과 인천 중심으로 선교를 전개했다. 1891년 서울보다 먼저 인천에 최초의 예배당인 내동교회(미카엘성당)를 세운 성공회는 1893년부터 강화도 지역에서 선교를

시작했다. 예비 신자가 생기고 예배에 참여하는 사람들이 늘어났다. 성공회는 1897년 강화성당(성 베드로와 바우로 성당)을 설립했고 이어 1900년 한옥으로 교회건물을 신축했다. 그것이 바로 지금의 강화성당이다.

이어 1906년에 한옥으로 온수리 성당을 신축했으며 이후 1936년까지 계속 한옥으로 교회를 지었다. 1910년에도 석모도 석포리에 한옥으로 석포리교회(성모마리아회당)를 지었다. 이 같은 한옥교회 신축 분위기는 감리교에도 영향을 주어 1923년 강화도의 부속 도서인 주문도에 감리교 서도중앙교회가 한옥으로 지어졌다.

강화도 온수리 성당, 1906

물론, 한옥교회가 강화도에만 있는 것은 아니다. 전북 김제의 금산교회(1908), 충남 논산 강경의 북옥감리교회(1923), 충북 진천의 진천성당(1923) 등 여러 곳에 있지만 강화도처럼 한 지역에 집중적으로 한옥 교회가 조성되는 사례는 드물다.

　　강화도에는 성공회 신자도 많았고 교회도 많았다. 1907년 한국의 성공회 전체 신자 가운데 강화도 지역의 신자가 73.9%를 차지할 정도였다. 1910년엔 강화도에 있는 성공회 교회가 전국 성공회 교회의 37.5%를 차지했다. 강화도가 서울의 관문이었다고 해도 성공회 신자가 이렇게 많았다는 사실을 어떻게 이해해야 할까. 이를 두고, 성공회의 '강화도 토착화'라고 설명하는 이들이 많다. 여기 어떤 배경이 깔려 있는 것일까.

강화도 성공회의 뿌리, 해군사관학교

　　우선 강화도 특유의 사상적 정서를 꼽아야 할 것이다. 그것은 다름 아닌 하곡학(霞谷學)으로 대표되는 강화학파의 사상이다. 하곡학이라고 하면, 하곡 정제두와 그 후학들의 학문 세계를 말한다. 이들은 성리학의 명분론에서 벗어나 현실 중심의 양명학을 토대로 조선 사회의 모순을 극복하고자 했다. 강화도의 이 같은 분위기는 강화 사람들이 서양 종교를 거부감 없이 받아들이는 데 적잖은 영향을 미쳤다.

　　선교사들은 이런 분위기를 적극 활용했다. 강화도와 한국의

전통 문화를 이해하고 접목하고자 한 것이다. 그래서인지 강화 지역에서 활동한 선교사들은 선교 과정에서 강화도의 교육사업과 계몽운동에 적극 참여했다. 그중에서도 영국 성공회 선교사들은 한국의 문화와 전통에 더욱 각별한 관심을 쏟았다. 강화도의 역사와 문화, 샤머니즘, 풍수지리, 불교 같은 전통 신앙에도 관심을 가졌다. 성공회 선교사들은 한국 선교를 시작하기 전 영국에서 한국 선교 잡지 《The Morning Calm》을 창간했다. 이 잡지에 강화도의 문화와 전통, 선교 소감 등을 지속적으로 기고했다. 이 잡지에 열심히 기고한 선교사 가운데 한 명이 M. N. 트롤로프였는데 그가 바로 강화성당 건축을 주도한 인물이다.

그런데 이것이 전부가 아니다. 영국성공회의 유입과 선교는 당시 고종의 해군 양성 정책과 밀접한 관련이 있다. 1893년 고종 정부는 해군의 역량을 강화하기 위해 영국 해군의 도움을 받아 해군의 간부양성 학교를 강화도에 설립했다. 총제영학당(總制營學堂)으로, 지금의 해군사관학교인 셈이다. 영국 해군의 지원을 받았으니 교관은 당연히 영국 해군 장교들이었다. 이렇게 해서 해군 장교를 꿈꾸는 젊은이들이 강화도에 몰렸고 총제영학당에 대한 강화 주민들의 기대도 높아졌다. 이러한 분위기는 영국 성공회의 선교에 긍정적으로 작용했다. 총제영학당은 이듬해 폐교됐지만, 1897년 성공회가 총제영학당의 교관 관사와 땅을 매입해 선교 본부로 활용함으로써 성공회의 강화도 선교는 더욱 활성화되었다. 고종의 정치적·군사적·외교적 판단이 결과적으로 성공회 선교에 커다란 영향을 미친 셈이다.

유교, 불교까지 끌어안은 성공회의 집요함

영국성공회는 이러한 여세를 몰아 강화성당을 짓기로 했다. 야심찬 프로젝트였다. 1899년 이 프로젝트를 주도한 사람은 한국 문화와 전통에 관심 많은 선교사 트롤로프였다. 그는 강화읍 도심의 야트막한 경사지를 구해 배 모양으로 조성했다. 노아의 방주를 상징하고자 한 것이다. 건물은 한옥의 형태를 취하기로 했다. 파격적인 선교 전략이었다. 100년 된 백두산 소나무를 구해 압록강 뱃길로 운반해 들어왔으며 경복궁 중수에 참여했던 일급 도편수를 초빙했다고 한다. 그 도편수가 누구인지는 알 수 없지만, 트롤로프가 최고의 건축물을 짓기 위해 어느 정도 심혈을 기울였는지 보여주는 대목이다.

1900년 11월 완공된 강화성당은 국내에 현존하는 한옥 교회 가운데 가장 오래되었다. 경사진 길을 따라 석축 계단을 지나면 정문(외삼문)-내삼문(종각)-성당 본당-사제관으로 이어진다. 본당 건물은 중층(重層) 구조의 한옥으로, 동서 10칸, 남북 4칸이다. 통상적인 방식과 달리 측면을 정면 출입구로 활용함으로써 길쭉한 예배당으로 기능할 수 있도록 했다. 외관과 기본 목가구(木架構)는 전통 한옥양식이지만 내부는 바실리카 교회 양식을 취하고 있다. 바실리카 양식의 가장 큰 특징은 두 줄의 기둥을 세워 내부 공간을 3분할하는 것이다.

건물은 곳곳에 한옥의 요소를 살렸다. 성당 지붕 용마루에 올라앉은 십자가가 인상적이다. 그 팔작지붕 합각 아래에 '天主聖殿

강화성당 내부

(천주성전)'이라는 한자 현판이 있고, 정면 기둥에는 주련(柱聯, 기둥이나 벽에 걸어두는 문구)을 걸었다. 모두 성경 문구를 한자로 해석한 것이다. 내부의 제단 중앙 위엔 하느님을 의미하는 '萬有眞原(만유진원)' 현판이 걸려 있다. 설교대와 세례대 위에도 성경의 의미를 표현한 한자 문구들이 여럿 새겨져 있다.

내부 천장 공간은 서로 넘나드는 목가구 부재들이 어우러지면서 기하학적·입체적 분위기를 연출한다. 이렇게 강화성당은 여러모로 이색적이다. 건물 구석구석에 그 낯섦이 살아서 꿈틀거린다. 묘한 매력이다.

트롤로프는 이런 모습을 통해 이질적 서구 종교에 대한 강화 사람들의 거부감을 희석하려했을 것이다. 그런데 한옥교회 강화성당의 낯섦은 근대기에 들어섰던 여러 한옥교회와 질적으로 차이가 난다. 한국적 전통의 차용과 활용이 좀 더 깊고 집요했기 때문이다. 동서양의 단순한 만남의 차원을 넘어서는 것이다. 그건 입지와 건물 배치에서 잘 드러난다. 강화성당에 가면 예배당 건물에만 머물러선 곤란하다. 주변을 꼼꼼히 둘러보아야 한다. 그러면 예상치 못한 그어떤 것들을 만나게 된다.

우선, 유교적 분위기를 들 수 있다. 강화성당은 입지와 건물 배치에서 한국의 전통 향교(鄕校)와 매우 흡사하다. 마을이 내려다보이는 언덕에 위치하고 있으며 계단-외삼문-내삼문(종각)-성당 순으로 건물을 배치한 점이 그렇다. 이런 구성은 마을 어귀에 위치한 향교의 분위기를 풍긴다. 경사지의 이런 배치는 사찰과 비슷한 점이기도 하다. 하지만 출입문(외삼문)을 보면 영락없는 향교의 분위기다.

강화성당은 또한 불교적이다. 이는 보리수와 동종(銅鐘)에서 극명하게 드러난다. 강화성당의 경내에는 보리수가 있다. 보리수는 불교의 상징이다. 이 보리수는 트롤로프가 인도에 묘목을 직접 주문해 들여와 심은 것이라고 한다. 놀라운 일이다. 동종은 1914년 영국에서 만들어 가져온 것으로, 서양식 교회종이 아니라 우리네 사찰의 종 모양이다. 그 동종을 내삼문 종각(鐘閣)에 걸어 놓았다. 이런 지점에서 트롤로프가 건축 공간 곳곳에 유교, 불교 등 한국의 전통 요소를 적극적으로 도입하려 했음을 알 수 있다. 그 이질적인 것의 조

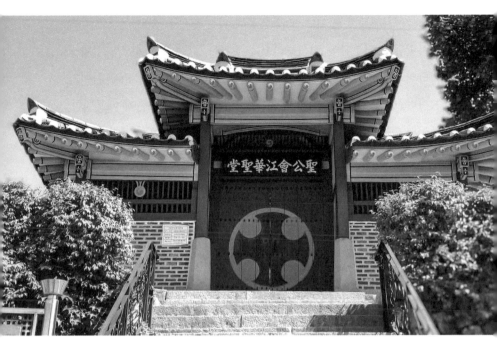

강화성당의 정문 외삼문

화는 우리의 상상을 뛰어넘는다. 트롤로프의 치밀함과 집요함에 놀라지 않을 수 없다.

강화성당 파격의 내밀한 비밀

강화성당 입구 계단에는 이런 안내판이 세워져 있다.

1910년 한국을 강제로 병합한 일본제국은 식민통치 말기인

1943년, 대동아전쟁 수행을 위해 국민총동원령과 더불어 전쟁 물자 공출을 이유로 강화읍 교회의 정문 계단 난간과 종을 강제로 압수했다. 한일성공회의 교류를 통해 이러한 사실을 알게 된 일본성공회의 성직자와 신자들은 과거 일제가 일으킨 침략 전쟁을 참회하고 한일 양국의 진정한 화해와 동아시아의 평화 공존을 염원하는 마음을 담아 한일강제병합 100년을 맞이한 2010년 11월, 강화읍 교회 축성 110주년 기념일에 정문 계단 난간을 복원하여 봉헌하였다. 이에 대한성공에는 지난 과거의 과오를 참회하고 평화를 향한 교회의 영원한 사명을 역사 속에서 실천한 일본성공회의 용기에 감사와 연대의 뜻을 표한다.

안내문의 내용은 감동적이다. 식민지 통치 시절 일본의 전쟁으로 없어졌던 난간은 이렇게 되살아났다. 동종의 경우, 1989년 성당의 신자들이 힘을 합해 다시 만들어 설치해 놓았다.

그런데 강화성당을 보는 눈은 사람마다 조금씩 다른 것 같다. 강화성당이 건립된 이듬해인 1901년 대한성공회의 1대 주교 C. J. 코프는 이렇게 말했다. "새 성당은 다른 건물들과 조화롭게 위치하였으며 시내를 품격 있게 내려 보고 있었습니다. 하지만 성당의 모습이 두드러지거나 오만함은 없습니다."(《The Morning Calm》, N. 87, 1901. 박장희, 「영국성공회의 강화도 선교와 특징」, 동국대 대학원 석사논문, 2018에서 재인용) 누군가는 이 말에 고개를 끄덕이고 누군가는 고개를 가로젓는다. 고개를 가로젓는 이들은 "강화 도심 한복판 높은 언덕에서 주변 건물을 내려다보는 것은 그 자체로 오만함

이 아닐 수 없다"고 비판한다.

저마다 생각은 다르겠지만, 트롤로프의 시도는 매우 과감한 것이었다. 그 과감함은 다른 한옥 교회들과 비교할 때 뚜렷이 드러난다. 근대기 다른 지역의 한옥교회는 대개 밋밋하다. 그러나 강화성당은 전체적인 배치는 물론이고 구석구석 디테일에서 치밀함을 보여준다. 이러한 모습은 1906년 건축된 성공회의 강화도 온수리성당에서도 발견된다. 온수리성당은 솟을대문의 가운데 칸을 높게 올려 종각으로 활용하고 있다. 놀라운 파격이다. 이 또한 트롤로프가 건축한 한옥교회다.

어떻게 이런 과감함과 치밀함이 가능했을까. 그것은 트롤로프 개인의 의지와 열정도 작용했겠지만, 강화도 정착 과정에서 영국성공회가 확보한 자신감이 한몫했기 때문이다. 영국성공회는 《The Morning Calm》이라는 잡지를 만들 정도의 한국 문화에 깊은 관심을 가지고 있었다. 해군사관학교인 총제영학당 설립에 영향을 미치고 그 교관을 배출한 영국이었고 그렇기에 강화도에서 정치적 이점을 누렸다. 그리고 이에 대해 강화도 사람들은 우호적인 반응을 보였다. 이런 상황을 정확하게 파악한 트롤로프는 치밀하고 구체적인 계획을 세워 선교를 하고 강화성당을 지은 것이다. 이 과정에서 결과적으로 고종이 중요한 한 축을 담당한 것이라고 볼 수도 있다.

강화성당은 단순한 한옥교회가 아니다. 겉으로 보면 한옥과 서양 교회의 평범한 만남이지만 그 이면엔 이렇게 복합적인 양상이 중첩되어 있다. 시대 흐름의 자연스런 산물처럼 보이지만

한편 거기에는 정치적인 의미가 숨어 있었다. 또 마냥 정치적인 것 같지만 선교사들의 치밀한 열정이 녹아 있다. 이것이 19세기 말~20세기 초 강화도의 분위기였을 것이다. 그 복잡다단한 상황이 교회 건축으로 절묘하게 구현된 것이 바로 강화성당이다.

국내 최고의 거리미술

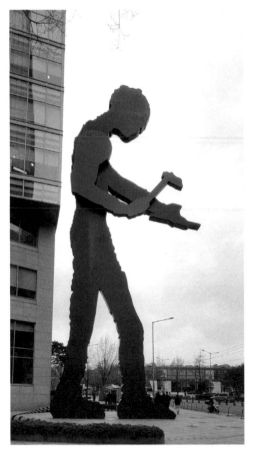

서울 새문안로 흥국생명 사옥 앞에는 〈망치질 하는 사람〉이 서 있다. 거대한 사람이 망치질 하는 모습을 형상화한 것으로, 실제로 망치를 든 한 손이 오르내리며 망치질을 한다. 하루 종일 노동을 하는 이 사람. 나는 국내 거리미술 중 이 작품을 가장 좋아한다.

이 작품은 노동을 통해 삶을 성찰하게 해준다. 이보다 더한 예술의 가치가 어디 있을까.

조나단 브로프스키, 〈망치질 하는 사람〉, 2002

예술로 구현된 노동의 의미

〈망치질 하는 사람〉
5

한일 월드컵이 한창이던 2002년 6월. 당시 서울 광화문 일대는 연일 붉은 악마의 물결로 뒤덮였다. 그때 광화문 네거리 인근 새문안로의 홍국생명 사옥 앞에 특이한 조형물이 하나 들어섰다. 키 22m에 몸무게 50t. 거대한 인간이 목을 약간 숙인 채 다소 구부정한 자세로 망치질하는 모습을 형상화한 작품이었다. 작품 이름은 〈망치질 하는 사람(Hammering Man)〉. 태광그룹이 홍국생명빌딩을 건립하면서 미국의 설치미술가 조나단 브로프스키에게 주문 제작한 것이다.

이 조형물의 특징은 망치를 든 팔이 실제로 움직인다는 점이다. 작품에 모터를 설치해 망치를 든 손이 위아래로 움직이도록 했다. 가까이서 잠시 멈춰 눈여겨보면 망치를 든 오른손이 위아래로 움직이는 것을 확인할 수 있다. 위아래로 움직이는 속도는 35초에 한 번이다. 광화문 일대의 직장인이나 자주 오가는 사람들에겐 꽤 익숙하겠지만, 길을 걷다 거대한 인간의 망치질을 구경할 수 있다는 건 신선한 만남이고 흥미로운 경험이다. 저 거인의 망치질을 보

면 여러 궁금증이 밀려온다. 저 사람은 누구인지, 왜 망치질을 하는 것인지, 대장장이의 망치질인지 목공의 망치질인지 아니면 구두 수선공의 망치질인지, 지금 즐거운 마음인지 고통스러운 마음인지, 저 높은 곳에 매달려 있는 얼굴은 어떤 표정인지, 오늘 밤엔 평화로운 휴식을 취할 수 있을지….

　　최근 들어 좀 나아졌다고 하지만 우리의 거리 조형물(거리미술, 공공미술)은 대부분 뻔하고 상투적이다. 서울과 지방, 예외가 없다. 서울 도심의 한 언론사 앞의 조형물은 넥타이를 맨 남성이 노트북을 들고 달려가는 모습이다. 언론사와 노트북이라니, 좀 구태의연하지 않은가. 한때 서울의 어느 박물관 앞에는 두 남녀가 벤치에 앉아 행복하게 담소를 나누는 모습의 조형물이 설치되어 있었다. 좀 유치하지 않은가. 이렇게 우리나라의 거리 미술은 대체로 창의성이 부족하고 획일적이다. 그렇다 보니 감동을 주지 못한다. 원이나 곡선, 직선으로 구성한 추상적 조형물도 마찬가지다. 그런데 〈망치질 하는 사람〉은 다르다. 이 작품은 우리의 거리 조형물 가운데 단연 독보적이다. 월드컵의 열기에 묻혀 이 작품이 당시에 그리 부각되지 못했지만, 2002년 〈망치질 하는 사람〉의 서울 출현은 국내 거리미술의 역사에서 일대 사건이었다.

　　이것이 설치된 지 이제 22년이 지났다. 22년 동안 광화문과 새문안로를 지켜보며 쉼없이 망치질을 해온 저 사람. 때로는 힘들고 지루해 망치를 집어 던지고 싶었을 텐데. 스물두 살의 이 청년은 이제 우리의 이웃이 되었다. 어엿한 서울 시민이 된 것이다. 그는 때로는 용기를 주고 때로는 마음을 서글프게 한다. 오묘한 감정이다. 저

오묘한 감정은 어디서 오는 것일까. 망치질이라고 하는 인간의 노동을 표현했기 때문일까. 노동을 표현한 작품들은 많은데, 왜 그중에서도 이 작품이 우리의 마음을 파고드는 것일까.

가장 크고, 가장 힘세고, 가장 빠른 서울의 망치질

〈망치질 하는 사람〉의 시발점은 1979년 뉴욕에서 열린 조나단 브로프스키의 개인전이었다. 브로프스키는 이 전시에 3.4m 높이의 나무 조각 작품인 〈워커(Worker)〉를 선보였다. 당시 신선하다는 반응을 얻었고, 그는 이후 재료를 나무에서 강철과 알루미늄으로 바꾸고 작품의 크기도 키웠다. 그리고 작품 이름을 〈망치질 하는 사람〉으로 바꾸었다. 금속 재질의 〈망치질 하는 사람〉은 그 해 미국 뉴욕에 처음 설치되었고 이후 미국 시애틀, 로스앤젤레스, 미니애폴리스, 독일 프랑크푸르트, 일본 나고야, 스위스 바젤, 노르웨이 릴레스톰 등 11개 도시에 설치되었다. 서울 흥국생명 앞에 설치된 〈망치질 하는 사람〉은 그 가운데 8번째 작품이다.

세계 곳곳에 서 있는 〈망치질 하는 사람〉은 그 크기와 무게가 모두 다르다. 서울 광화문의 〈망치질 하는 사람〉이 가장 크고 무겁다. 전체 무게 50t에 망치를 든 오른팔 무게만 4t에 달한다. 그래서 전체적으로 육중하고 웅장하다. 망치를 쥐고 서서히 오르내리는 팔의 움직임도 드라마틱한 느낌을 준다. 이 작품의 소장자는 태광그룹의 세화미술관(흥국생명빌딩 3층)이다.

홍국생명은 2008년에 〈망치질 하는 사람〉을 도로 쪽으로 4.8m 내어 옮겼다. 시민들에게 한 걸음 더 가까이 다가가기 위해서였다. 처음에는 조형물이 건물에 바짝 붙어 있었다. 그렇다 보니 광화문 네거리 쪽(동쪽)에서는 잘 보이지만 서대문 네거리 쪽(서쪽)에선 잘 보이지 않았다. 이러한 아쉬움을 해결하기 위해 5m 정도 도로 쪽으로 빼낸 것이다. 원래는 전체를 철제로 제작했지만, 망치질의 부담을 줄이고자 망치와 망치를 든 오른팔을 가벼운 알루미늄 재질로 교체하기도 했다. 2002년 처음 설치되었을 때는 1분에 한차례 망치질을 했다. 그러나 "망치질 속도가 너무 느린 것 아니냐. 답답하다"는 얘기가 나왔다. 홍국생명은 이런 의견을 반영해 60초에서 35초로 단축해 망치질 속도를 빠르게 했다. 우리의 '빨리빨리' 문화가 망치질의 속도에 영향을 미친 셈이다.

〈망치질 하는 사람〉은 실제 노동자와 비슷한 삶을 살고 있다. 지금은 매일 오전 8시부터 저녁 7시까지 망치질을 하고 주말과 공휴일엔 쉰다. 5월 1일 노동절에도 망치질을 쉰다. 점검 비용, 와이어와 같은 소모품 교체 비용, 전기료 등 유지 관리 비용으로 1년에 7000만 원 정도가 들어간다고 한다.

구두, 구두 수선공, 망치질

브로프스키는 20대 시절 미니멀리즘과 팝아트에 빠졌다. 그러나 40대 들어서면서 사람의 인체에 관심을 갖게 되었고 인체 표

현을 통해 자신의 독자적인 미술 세계를 구축해 나갔다. 그림에서의 〈달리는 사람(Running Man)〉 연작, 조각에서의 〈망치질 하는 사람〉 연작이 대표적이다.

〈망치질 하는 사람〉의 탄생 과정이 흥미롭다. 브로프스키는 어린 시절 아버지가 들려준 친절한 거인 이야기에서 이 작품의 영감을 얻었다고 한다. 이후 거인의 모습을 어떻게 시각적으로 구현할 수 있을까 고민을 했지만 구체적 형상이 쉽게 떠오르지 않았다. 계속 고민하던 중 1976년 한 장의 사진을 만나게 되었다. 튀니지의 구두 수선공이 망치질하는 모습을 찍은 사진이었다. 구두, 수선, 망치질…. 〈망치질 하는 사람〉의 형상은 이렇게 태어났다. 그렇다면 저 망치질은 튀니지 구두 수선공의 망치질일까. 이 대목에서 빈센트 반 고흐의 구두 그림이 떠오른다.

1880년대 고흐는 여러 점의 구두 그림을 그렸다. 고흐의 그림 속 구두들은 모두 오래되어 낡은 모습이다. 그래서 작품의 제목도 대부분 〈낡은 구두〉이다. 이 가운데 1886년 작 〈낡은 구두〉는 훗날 예술의 존재 의미에 대한 논쟁을 촉발했다. 논쟁에 참여한 사람은 독일의 실존주의 철학자 마르틴 하이데거, 미국의 미술사가 메이어 샤피로, 프랑스의 해체주의 철학자 자크 데리다였다. 모두 20세기의 쟁쟁한 철학자이고 미술사가이다.

고흐의 구두에 먼저 주목한 이는 하이데거였다. 그는 1935년 저서 『예술작품의 근원』을 통해 고흐의 구두 그림에 대해 철학적 해석을 내놓았다. 그 내용은 대략 이렇다. "이 구두의 주인은 농부 또는 농부의 아내이다. 고흐는 신발이라는 도구를 통해 농촌 사람들의

고단한 삶, 대지(大地)와의 연관성, 거기 깃든 존재의 진리(존재론적 진리)를 드러냈다. 구두 자체가 중요한 것이 아니라 구두라는 존재의 의미를 드러냈다는 것이 중요하다. 그것이 예술이다."

하이데거는 이런 논의를 거쳐 자신의 예술론을 피력했다. "예술 작품은 아름다움과 관계하는 것이 아니라 존재자(구두)가 자신의 존재 의미를 드러내는 것이다. 예술은 아름다움이 아니라 진리를 구현하는 하나의 방식이다." 고흐의 구두 그림을 통해 예술의 존재 의미를 이끌어낸 것이다.

그런데 고흐가 그린 구두가 정말로 농부(또는 농부의 아내)의 것인가. 그걸 어떻게 입증할 것인가. 30여 년이 흐른 1968년, 미술사가 메이어 샤피로는 이렇게 반박했다. "그림 속 구두는 농부의 것이 아니다. 반 고흐가 파리에서 생활할 때 신었던 것이다. 구두는 고

흐 자신이 걸어온 삶, 예술가로서의 고뇌와 좌절과 열정을 상징한다. 결국 구두 그림은 고흐의 초상화이자 자화상이다." 샤피로는 고흐가 파리 시절 구두를 즐겨 신었고 구두를 그리고 싶었다는 증언까지 인용했다. 그러나 이 주장 또한 샤피로의 주관적 주장일 수밖에 없었다. 10년 뒤인 1978년, 데리다는 해체주의자답게 제3의 시각을 제시했다. 데리다는 그림 속 구두가 누구의 것인지 확정할 수 없다고 보았다. "주인에 관한 논의나 해석은 무의미하다. 예술은 늘 다양한 해석을 가져오고, 다양한 생각을 생성하는 것이 예술이다."

브로프스키의 〈망치질 하는 사람〉을 얘기하면서 '고흐의 낡은 구두 논쟁'을 장황하게 소개한 것은 구두의 상징성 때문이다. 브로프스키는 구두 수선공이 망치질 하는 사진을 보고 이 작품을 구상했다. 구두를 수선하는 행위를 통해 무언가 깊은 통찰을 얻었기 때문일 것이다. 구두는 그런 것이고 망치질 또한 그런 것이다. 고흐 그림 속 구두의 실체를 놓고 논쟁이 있지만 그럼에도 불구하고, 고흐 그림이 보여주듯 구두에는 삶의 애환과 내력이 담겨 있게 마련이다. 그런 구두를 수선하기 위해 망치질을 한다는 것은 감동적인 일이 아닐 수 없다.

그럼 〈망치질 하는 사람〉이 구두 수선공이란 말일까. 그렇진 않다. 그것이 구두를 수선하는 망치질이든, 대장장이의 망치질이든, 목공의 망치질이든 상관이 없다. 구두 수선공의 망치질에서 시작되었지만 우리 일상의 고단한 망치질로 받아들여도 무방할 것이다. 망치질은 인간 실존의 삶 그 자체를 상징하는 동작인 셈이다. 그렇다 보니 다양한 노동으로 해석될 수 있다. 데리다의 견해처럼 말이다.

브로프스키가 만약 움직임 요소를 도입하지 않았다면 이 작품은 어떠했을까. 움직임이 없었으면 그저 관념적이고 상투적인 노동자상(像)으로 머물렀을 것이다. 움직임이 있었기에 인간의 본질, 삶의 의미에 다가갈 수 있었다. 〈망치질 하는 사람〉을 두고 "노동의 숭고함과 현대인의 고독을 잘 표현했다"는 평가가 많다. 이러한 평가 또한 망치질이 직접 이뤄지고 있기 때문에 가능한 것이다. 현대사회의 노동이라고 하는 무거운 이슈를 흥미로우면서도 여운이 깊게 구현할 수 있었던 것도 이 덕분이다. 그런데 하루 종일 망치질 하는 모습이 때론 엄숙하고 듬직하지만 때로는 한없이 쓸쓸해 보인다. 〈망치질 하는 사람〉은 다양한 관점으로 해석될 수 있도록 은유적이고 상징적이다. 그런데 그 은유나 상징이 복잡하지 않고 현학적이지도 않다. 어렵지 않고 단순 명쾌하다. 그건 삶 속에서 가져왔기 때문이다. 쉽고 편안하지만 여운이 깊으며 그 여운은 곧 성찰로 이어진다.

〈망치질 하는 사람〉은 또한 지나치게 멋내지 않아서 좋다. 어떤 거리 조형물의 경우, 작가의 철학을 과시라도 하려는 듯 지나치게 폼을 잡아서 보는 이에게 부담을 준다. 그러나 이 작품은 그런 폼을 잡지 않는다. 우리의 일상 속에서 인간 존재를 들여다보았기에 가능한 일이다. 그 핵심이 단순 명쾌한 망치질이다. 이 조형물은 그 모습이 평범하다면 평범하고 특이하다면 특이하다. 거창하게 말하면 노동하는 인간의 모습이고, 소박하게 말하면 그저 살아가는 모습이다. 예술이 삶이라고 할 때, 이 〈망치질하는 사람〉은 그 삶을 가장 육화적으로 보여준 것이다.

서울역 앞의 〈걸어가는 사람들〉

서울역 앞에는 서울스퀘어 빌딩이 있다. 예전의 대우센터빌 딩이다. 서울역 앞에 떡 하니 버티고 선 이 건물은 한 시절 서울의 상징이었다. 이 건물의 외벽 파사드에선 매일 밤 미디어아트가 펼 쳐진다. 서울스퀘어 빌딩의 4~23층 외벽 타일에 구멍을 뚫어 4만 2000여 개의 LED를 설치하고 그것을 캔버스 삼아 동영상을 선보 이는 형식이다. 가로 100m, 세로 78m 크기로, 세계 최대 규모의 미 디어 캔버스라고 한다. 가나아트센터는 2009년 이곳에서의 미디어 아트 프로젝트를 기획해 여러 편의 영상을 상영하고 있다. 그 가운 데 가장 두드러진 작품은 영국 미술가 줄리안 오피의 〈걸어가는 사

줄리안 오피, 〈걸어가는 사람들〉, 2009

람들(Walking People)〉이다.

영상 속에선 줄리안 오피가 만들어낸 단순화된 모습의 사람들이 부지런히 걸어간다. 수많은 사람들은 한 방향을 향해 걷고 또 걷는다. 그들의 걸음은 반복적이지만 지루하거나 느슨하지 않다. 시종 활기가 넘친다. 하지만 모두 한 쪽 방향을 향해 획일적으로 걷는다는 점에서 다소 서글프기도 하다. 어두운 밤, 서울역을 나서면 거대한 미디어 캔버스 위로 열심히 걸어가는 사람들의 모습이 펼쳐진다. 이 작품은 신선하고 성찰적이다. 어디로 가는지, 왜 가야 하는지. 저마다 사정은 다르지만 우리는 모두 어딘가로 가야 하고 그렇기 때문에 〈걸어가는 사람들〉은 더 인상 깊게 다가온다.

줄리안 오피는 영상 속 사람들을 최대한 단순하게 표현했다. 원으로 표현된 얼굴, 선으로만 표현된 몸체. 인간 삶의 군더더기를 모두 제거하고 최소한의 본질만 남긴 것이다. 그런 모습의 사람들이 걷고 또 걷는다. 여러모로 광화문의 〈망치질 하는 사람〉과 겹치는 대목이 많다. 작품이 위치한 곳 서울스퀘어빌딩이 서울역 바로 앞이라는 점에서 그 상징성은 더욱 크다. 서울역을 빠져나오는 수많은 사람들이 맞닥뜨린 예상치 않은 만남과 낯선 감동, 그건 새문안로에서 〈망치질 하는 사람〉을 만나는 신선함과 흡사하다. 예상치 못한 만남은 우리로 하여금 세상을 낯설고 새롭게 돌아보게 한다. 그것은 성찰로 이어진다. 그런데 그 성찰로 이르는 과정이 어렵지 않고 편안하며 재미있고 생동감 넘친다. 예술에 있어 이보다 더한 매력이 어디 있을까.

망치질 속도 60초 vs 35초

세계 곳곳에 서 있는 11명의 〈망치질 하는 사람〉들 가운데 서울 광화문의 것이 가장 크고 가장 힘이 세다. 망치질 속도도 가장 빠르다. 1분에 한 번이 아니라 35초에 한 번 망치질을 한다. 너무 느리다는 원성 때문에 망치질 속도를 조정했다는 일화는 흥미롭다. 주변 환경과 분위기, 사람들의 수용방식 등에 맞추어 망치질 속도를 조절할 수 있다는 얘기가 된다.

1분에 한 차례 망치질을 할 때엔 다소 느리다는 생각이 들었는데 35초에 한 차례 망치질을 하는 걸 보니 '저건 좀 빠르다'는 생각을 지우기 어렵다. 사립미술관 소장품이지만 거리에 설치한 공공미술이라는 점에서, 소장자가 사람들의 의견을 반영해 망치질 속도를 조정할 수도 있으리라. 더 빨라져야 할지, 좀 느리게 하는 게 좋을지. 우리 사회에 스트레스가 많은 때는 좀 빨리, 평화로울 때는 천천히, 이런 식으로 조절할 수 있다는 생각이 든다. 누군가 〈망치질하는 사람〉의 망치질 속도와 사회적 스트레스의 상관관계에 대해 글을 써볼 수도 있지 않을까. 누군가는 쓸데없는 소리라고 할지도 모르지만 상상만으로도 즐거운 일이다. 명작은 이렇게 사람들을 즐겁게 한다.

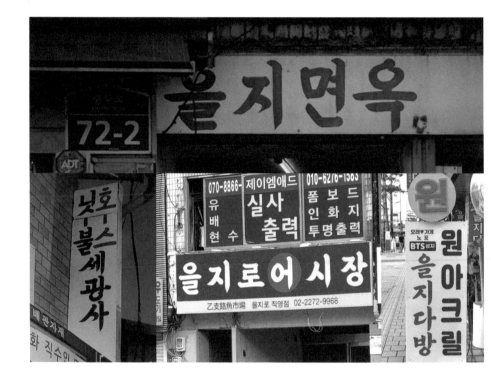

**을지로 뒷골목의
명작들**

　최근 서울의 핫플레이스로 떠오른 을지로. 그 핵심은 지하철 을지로3가역과 인근 인쇄 골목 일대다. 대체로 낡고 오래된 1970~1980년대 분위기의 골목들이다. 이곳은 오래된 흔적을 즐기려는 젊은이들로 늘 북적인다. 그들은 이곳에서 무엇을 기억하고 소비하고 향유하는 걸까.

　2019년 배달플랫폼 업체인 배달의민족이 '을지로체'라고 하는 글씨 폰트(총 2350자)를 개발했다. 옛날 페인트 간판 글씨를 토대로 개발한 이 글씨체는 보통 사람들의 삶의 애환과 날것의 힘을 고스란히 간직하고 있다. 젊은이들이 을지로를 찾는 것과 같은 이유다.

뒷골목에서 탄생한 새로운 명작

을지로 간판의 미학
6

을지로가 핫플레이스로 자리 잡아가던 2019년, 배달 플랫폼 업체 배달의민족은 '을지로체'라는 한글 폰트를 개발해 공개했다. 익숙한 듯 조금은 낯설고, 낯설면서 또 어딘가 친숙한 글씨체, 보면 볼수록 사람의 시선을 잡아끄는 글씨체.

을지로라는 거리 이름은 1946년에 생겼다. 고구려의 명장 을지문덕의 이름을 따서 붙인 것이다. 서울시청에서 동대문디자인 플라자(DDP) 일대까지 이어지는 을지로에서 가장 중심이 되는 번화가는 을지로 3가다. 지하철 2호선과 3호선이 교차하는 을지로 3가역을 중심으로 을지로 3가가 펼쳐진다. 을지로 3가역 근처엔 유명한 노포가 여전히 많다. 양미옥과 을지면옥이 문을 닫았지만 조선옥, 안동장 등 여전히 오래된 가게들이 건재하다. 한 시절 이곳은 영화 거리의 중심이기도 했다. 남쪽 충무로로 향하면 명보극장과 스카라극장이 있었고 북쪽으로 청계천을 지나면 서울극장이 나왔고 종로를 가로지르면 단성사와 피카디리로 연결되었다. 물론 지금은 모두 없어졌다. 그외에 인쇄소, 공구상과 철물상, 조명가게,

타일가게 등은 여전히 영업 중이고 골뱅이 골목과 노가리 골목도 성업 중이다.

을지로 3가를 밀도 있게 만나려면 인쇄 골목으로 들어가야 한다. 인쇄 골목이 을지로 3가의 핵심이기 때문이다. 인현동 인쇄 골목, 충무로 인쇄 골목으로 불리기도 하는 이곳에서 인쇄업은 1910년대 시작되었다. 경성고등연예관, 경성극장, 중앙관 등의 영화관이 을지로에 등장하면서 홍보 전단지를 찍기 위한 인쇄소들이 생겨난 것이다. 그러다 6·25전쟁 이후, 1960년대에 인쇄업이 충무로로 확산되어 인쇄 골목의 모습을 갖추기 시작했다. 1980년대 근처 장교동의 인쇄업체 500여 곳이 옮겨오면서 인쇄업은 성황을 이뤘다. 1980년대 후반부터 1990년대 중반 인쇄골목은 전성기를 구가했다.

그러나 늘 예전 같을 수는 없다. 2000년대 들어 인쇄업은 내리막길로 들어섰고 이곳의 인쇄업체들도 하나둘 떠나기 시작했다. 그 와중인 2017~2018년 무렵부터 인쇄업체가 떠난 빈자리에 카페와 술집, 고깃집과 식당들이 들어섰다. 그러자 1970~1980년대 분위기의 낡고 좁은 인쇄 골목에 젊은이들이 몰려들기 시작했다.

을지로에선 '가까운 과거'(1970~1980년대)와 현재가 만나고, 어울리지 않는 것들이 묘하게 어울린다. 무너져가는 낡고 허름한 인쇄 골목에 저녁이면, 주말이면 젊은이들이 몰린다. 이러한 야간 유흥의 시간에도 일부 인쇄업소는 불을 밝히고 인쇄 기계를 돌린다. 어느 건물의 경우, 외벽에는 분명 인쇄업 간판이 걸려 있는데 안으로 들어가면 술집이고 고깃집이다. 이 묘한 공존, 묘한 역동성! 이를 두

고 누군가는 레트로, 뉴트로라고 하고, 누군가는 조화와 소통이라고
한다.

공존은 가능할까

을지로 3가는 기본적으로 낡고 오래되었다. 그렇다 보니 사
라지는 것도 적지 않다. 을지면옥, 양미옥 등 오랜 세월 사람들과 애
환을 함께했던 노포들이 대표적이다. 양미옥은 2021년 화재로 인
해, 을지면옥은 2022년 재개발로 인해 문을 닫았다. 을지로에서의
과거와 현재의 공존은 사실 불안하다. 여기저기 재개발로 고층빌딩
이 하나둘 올라가면서 기존에 있던 인쇄 골목, 철물 골목과 공구 골
목, 노가리 골목과 골뱅이 골목을 서서히 에워싸는 형국이다. 이제
저 골목들은 머지않아 대부분 사라질 것이다.

재개발뿐만 아니라 사람들의 탐욕도 문제다. 2000년대 전
후, 을지로 3가 하면 노가리 골목이었다. 노가리 골목의 인기는 가
히 폭발적이었다. 이곳에서는 생맥주와 노가리를 판다. 그 원조는
1980년 영업을 시작한 '을지OB베어'였다. 이 집의 노가리가 인기를
끌고 주변에 노가리 호프집이 늘어나면서 1990년대 노가리 골목이
란 이름을 얻었다. 2000~2010년대 사람들이 몰리면서 낭만의 공간
으로 자리 잡았고 2015년엔 서울미래유산으로 지정되었다.

그러나 2010년대 중반부터 특정 가게의 간판이 노가리 골목
을 점령하기 시작했다. 한 곳이 몸집을 불리며 급기야 주변 가게들

을 대부분 접수해버렸다. 사람들이 여전히 많이 찾지만 노가리 골목의 취지와 공공성은 파괴되었다. 최근엔 재개발 사업으로 골목 한쪽편 건물이 모두 철거되고 가건물이 들어섰다. 외관상으로나 의미상으로나 노가리 골목은 예전의 분위기를 완전히 잃어버렸다. 근처의인도에 박혀 있는 '서울 미래유산 노가리골목' 명패가 무색할 따름이다. 노가리 골목이 호프집 한 곳에 의해 저렇게 망가지리라고 누가 생각이나 했을까.

이것이 을지로 3가이다. 역동적이고 힙하고 핫한 곳이지만, 여러 세대가 함께 드나드는 곳이지만, 탐욕과 갈등도 엄연히 존재하는 곳. 그렇다면 을지로 3가의 저 특징과 의미와 추억을 우리는 어떻게 기억할 수 있을까.

옛날 글씨체의 인기

최근 옛날 글씨체가 은근히 인기를 끌고 있다. 몇 개의 글자를 옛날 분위기로 디자인한 것도 있고, 아예 한 벌의 폰트로 만든 것도 있다. 옛 글씨체 폰트로는 격동명조체, 장미다방체, 옛날목욕탕체, 파도소리체, 을지로체, 응답하라체, 태극당체, 한나체, 도현체 등이 있다. 여러 폰트 가운데 옛날 분위기를 가장 잘 드러내는 것으로장미다방체, 옛날목욕탕체, 을지로체를 꼽을 수 있을 것 같다. 이 폰트들은 그 이름부터 사람들을 사로잡는다.

가장 감각적인 것은 장미다방체다. 이름에서 레트로 분위

기가 장미향처럼 짙게 풍긴다. 40~50년 전 장미다방은 청춘의 공간, 연애의 공간인 경우가 많았다. 그리운 사람을 기다리며 성냥으로 사랑탑을 쌓던 여러 청춘들의 모습이 떠오른다. 이참에 인터넷에서 장미다방을 검색해보았다. 그런데 이게 어찌된 일인가. 전국에서 30곳 정도 검색이 된다(2024년 초 현재). 전국 곳곳에 아직도 장미다방이 건재하다니, 놀랍다. 장미다방체는 어딘가에서 한 번은 본 듯하다. 옛날 다방 간판이나 성냥갑에서 보았던 글씨체였던가. 그래서인지 장미다방체는 친숙하면서도 낭만적이다. 옛날목욕탕체도 호감이 간다. 공중목욕탕에 가야만 제대로 목욕을 할 수 있었던 시절이 있었다. 가정에 목욕 시설이 없던 수십 년 전, 공중목욕탕에 때를 밀러 가는 건 큰 행사였다. 그래서인지 옛날목욕탕체는 적당히 우직하고 적당히 촌스럽다. 각이 진 글자의 획 하나하나가 그 시절을 떠올리게 한다.

을지로체는 배달의민족이 2019년 개발했다. 요즘 개발한 옛 글씨체가 많지만 을지로체는 서체 이름에 을지로 지명을 넣은 것이 이색적이다. 이름뿐만 아니라 글자의 형태도 궁서체도 아니고 명조체도 아닌, 이전에 보지 못했던 둔탁하고 묵직한 글씨체다. 그 분위기가 낯선 듯하면서도 어딘가 익숙하다.

을지로체는 1970~1980년대 을지로 일대 골목에서 성행했던 간판용 페인트 붓글씨체를 기본으로 삼았다. 을지면옥의 건물 입구에 걸려 있던 간판 글씨가 바로 을지로체의 뿌리다. 이런 간판 페인트 글씨를 체계적으로 정리해 을지로체 2350자를 만든 것이다. 물론 을지로에서 사용된 간판의 페인트 글씨체와 획의 비율이나 각

도 등이 조금씩은 다르다. 그러나 전체적으로는 매우 흡사하다.

지금도 을지로 3가 뒷골목을 걷다 보면 오래된 간판을 만난다. 그 사이사이로 이따금 을지로체가 보인다. 철거 중인 철물 골목과 공구 골목에서도 을지로체를 만난다. 을지로 3가 대로변 어느 식당의 간판에서도 을지로체가 눈에 들어온다. 그런데 저런 모양의 간판 글씨체가 어디 을지로뿐이랴. 1970~1980년대엔 전국 곳곳에서 을지로체가 성행했다. 지금도 오래된 열차역 근처에서, 재래시장 언저리에서 을지로체를 만날 수 있다. 을지로체는 을지로 지역구가 아니라 전국구 글씨체인 셈이다. 을지로체 개발 당시 배달의민족 관계자는 "을지로의 오래된 건물에 붙은 간판 글자를 보면서 수십 년 동안 간판과 함께 이곳을 지켜온 분들의 생존의 힘이 무엇일지 궁금했다"고 말한 바 있다. 이것이 바로 을지로체의 매력이다.

을지로체에는 현장이 녹아 있고 시대가 담겨 있다. 을지로의 일상과 애환, 다채로운 삶의 풍경이 꿈틀거린다. 옛날 페인트 간판 글씨가 을지로에 국한된 것이 아니듯, 을지로의 풍경과 애환은 을지로에 국한되지 않는다. 그런 점에서 을지로체는 을지로를 넘어 우리의 1970~1980년대를 상징한다. 을지로의 서사를 담아낸 글씨체라고 할 수 있다.

을지로 3가 곳곳엔, 특히 인쇄 골목의 가게들에는 흥미롭고 창의적이면서 레트로한 분위기의 글씨 간판이 많다. 물론 폰트화한 것은 아니고 간판에 들어갈 개별 글자를 레트로 분위기로 디자인한 것들이다. 모두 1970~1980년대를 즐기려는 레트로와 뉴트로 트렌드이다. 그런데 그 글자들은 힘이 약하다. 을지로의 역사와 삶이 결

배달의민족이 만든 을지로체

여된 글씨체 디자인이다. 그렇기에 눈길은 끌지만 여운을 남기지 못한다. 하지만 진짜 을지로체는 그렇지 않다. 실제 삶에서, 실제 을지로에서 나온 생생한 날것이기 때문이다.

20세기 을지로를 기억하는 사람들

을지로 3가는 여러모로 서울의 상징적인 공간이다. 특히 20세기 후반 일상사에서 더욱 그렇다. 을지로체는 을지로의 공공성과 상징성을 담아낸 글씨체이다. 이 대목에서 을지로체에 대한 우려

도 나온다. 을지로 간판 글씨는 공공의 산물로, 어느 개인의 것일 수 없다. 수많은 사람들이 오랜 시간 사용했던 글씨체를 특정 기업이 폰트화했다는 이유만으로 그것의 지적재산권을 소유한다는 건 문제가 있다는 비판이다. 적절한 지적이라고 본다. 그럼에도 이에 대해선 좀 더 정교한 논의가 필요해 보인다. 개별 기업이 만든 을지로체를 부정적으로 보는 사람도 있다. 결국엔 상업적인 것 아니냐는 견해다. 이러한 지적은 배달업체인 배달의민족에 대한 호오(好惡)가 반영된 것이기도 하다.

그럼에도 불구하고, 을지로체 개발은 탁월한 아이디어다. 모두 무관심했던 을지로 간판 글씨를 2350자로 폰트화했다는 것은 매우 흥미롭고 의미 있는 작업이다. 그 의미와 효과는 그저 옛 글씨체 하나를 개발한 것에 그치지 않는다. 을지로를 기억하는 데 매우 상징적이고 창의적인 결과물을 만들어냈기 때문이다.

을지로 3가에는 고층빌딩도 있지만 대체적으로 낡고 오래되었다. 인쇄 골목처럼 이면도로 쪽으로 들어가면 더욱 그렇다. 1970~1980년대 풍경이 그대로 펼쳐진다. 수십 년 전의 낯선 풍경을 젊은이들은 열심히 즐긴다. 인쇄 골목은 그 자체로 하나의 설치미술 같기도 하고 영화세트장 같기도 하다. 이렇게 을지로는 다채롭고 역동적이며 세대 소통적이다. 노포와 새로운 가게, 옛날 음식과 요즘 음식, 카페와 다방 등 어울릴 것 같지 않은 것들이 한데 어울리면서 공존하고 있다.

하지만 재개발은 거스를 수 없는 대세다. 재개발 공사로 인해 일부 골목들에선 이미 철거가 한창이고, 도로와 골목 곳곳엔 가

림막이 설치되어 있다. 고층 빌딩은 인쇄 골목, 노가리 골목, 골뱅이 골목을 포위하면서 압박하고 있다. 그래서 한편으로 쓸쓸하다. 재개발이 진행되면 될수록 그 공존과 소통은 사라질 가능성이 농후하기 때문이다.

을지면옥이 문을 닫고 나니 (을지면옥은 2024년 서울 낙원동에 다시 문을 연다)을지면옥 간판의 페인트 글씨가 더 정겨워졌다. 나는 이제 을지로체로 을지로를 기억한다. 아직 몇 개 남아 있는 페인트 간판 글씨를 보고 싶어 요즘 자주 을지로 3가를 걷는다.

명작은 스토리텔링이다

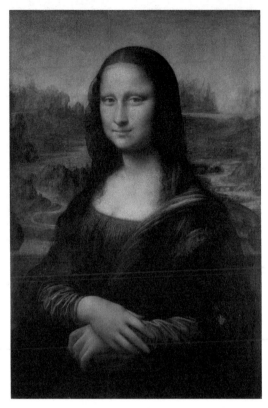

●레오나르도 다 빈치, 〈모나리자〉, 1503~1506, 루브르박물관

**〈모나리자〉는
언제부터 유명했을까**

　　루브르박물관의 〈모나리자〉 앞은 세계 곳곳에서 찾아온 사람들로 늘
북적인다. 우리 주변에 〈모나리자〉의 이미지가 넘쳐나는데도 사람들은 '리
자 부인'을 직접 만나기 위해 루브르를 찾아간다.
　　〈모나리자〉는 왜 이렇게 인기인 걸까. 16세기 초 레오나르도 다빈치가
그렸을 때부터 이렇게 인기였을까. 물론 아닐 것이다. 대체 언제부터 이렇게
압도적인 인기를 구가하기 시작한 걸까. 그 인기의 비결은 무엇일까. 정말로
신비의 미소 때문일까.

〈모나리자〉생애 500년, 그 결정적 순간

〈모나리자〉의 인생
1

프랑스 파리 루브르박물관의 〈모나리자〉앞은 늘 사람들로 넘쳐난다. 2022년 5월 29일, 그 인파를 뚫고 한 장애인 여성이 〈모나리자〉앞으로 다가왔다. 사람들은 그를 위해 길을 터주었다. 그런데 그가 갑자기 휠체어에서 내리더니 〈모나리자〉보호 난간을 뛰어넘어 그림을 향해 케이크를 던졌다. 입에는 장미꽃 한송이를 물고 있었다. 그는 경비원에게 끌려 나갔고 그 과정에서 가발이 벗겨졌다. 여성 장애인을 가장한 남성이었다. 그는 끌려가면서 "지구를 생각해야 한다. 사람들이 지구를 망친다"고 외쳤다. 〈모나리자〉는 방탄유리로 씌워져 있어 피해를 입지는 않았다. 잠시 후 다른 경비원이 유리에 묻은 케이크를 열심히 닦아냈다. 수많은 관람객들은 희대의 진풍경을 촬영하느라 여념이 없었다.

〈모나리자〉를 케이크 테러 대상으로 고른 이유는 세계에서 가장 인기 있는 미술품 가운데 하나이기 때문이다. 〈모나리자〉테러는 이번만이 아니다. 1950년대에 황산 테러를 당했고 루브르박

물관은 그 무렵부터 〈모나리자〉를 방탄유리로 보호하기 시작했다. 1974년엔 일본 순회전 도중 테러를 당했다. 당시 도쿄국립박물관에서 전시가 열렸는데, 박물관의 관람 방침에 불만을 품은 한 관람객이 〈모나리자〉에 빨간 페인트를 뿌린 것이다. 2009년에는 프랑스 시민권을 받지 못한 것에 불만을 품은 러시아 여성이 루브르박물관에서 〈모나리자〉에 찻잔을 던졌다. 테러 이유는 다양했지만 이러한 테러들은 〈모나리자〉의 명성을 반증하는 셈이다.

'모나리자 집단'이라는 말이 있다. 프랑스 루브르박물관을 방문해 〈모나리자〉 한 작품만 감상하고 전시실을 떠나는 사람들을 일컫는다. 루브르박물관의 방문객의 25% 정도가 〈모나리자〉 인증샷에 '목숨을 거는' 모나리자 집단에 속한다고 한다. 이들에겐 〈모나리자〉가 최우선이다. 인류가 남긴 미술품 가운데 독보적인 인기를 구가하는 〈모나리자〉. 그래서 루브르박물관의 〈모나리자〉 앞은 리자 부인의 고상한 미소를 보려는 사람들로 늘 인산인해다. 사람들은 감상에 그치지 않고 〈모나리자〉를 열심히 패러디한다. 벌거벗은 모나리자, 수염 난 모나리자, 뚱뚱한 모나리자, 담배 피우는 모나리자, 포탄 속의 모나리자….

복제품이나 사진, 영상, 문화상품 등 〈모나리자〉 이미지는 이미 우리 주변에 넘쳐나는데 왜 우리는 루브르로 가는 것일까. 사람들은 왜 이렇게 〈모나리자〉를 패러디하고 조롱하면서까지 소비하는 것일까.

국경을 넘어, 비너스와 한판 승부

1516년 〈모나리자〉는 레오나르도 다빈치(1452~1519)를 따라 이탈리아 국경을 넘어 프랑스 앙부아즈 지역으로 건너갔다. 레오나르도는 그곳에서 프랑수아 1세의 후원을 받아 작품활동을 하며 말년을 보냈다. 이 때 〈모나리자〉를 프랑수아 1세에게 넘겼다(선물했다는 얘기도 있고 돈을 받고 팔았다는 얘기도 있다). 그렇게 〈모나리자〉는 프랑스 왕실 소장품이 되었다. 베르사이유 궁에 머무르던 〈모나리자〉는 1797년 루브르박물관(1793년 개관)으로 넘어갔다. 그 후 1800년 나폴레옹 1세는 튈르리 궁 자신의 침실로 그림을 옮기기도 했다. 비난의 소리가 커지자 나폴레옹은 1804년 슬며시 루브르의 제자리에 돌려놓았다. 이 기간을 제외하고 〈모나리자〉는 늘 루브르에 있었다.

루브르의 대표작으로 자리 잡아가던 〈모나리자〉는 19세기 후반 자신의 위상을 위해 〈밀로의 비너스〉와 한 판 대결을 벌여야 했다. 1867년 『대중을 위한 루브르 안내서』라는 가이드북이 발간되었다. 이 책은 "〈모나리자〉는 루브르의 가장 소중한 보석 가운데 하나"이자 "영혼과 미소"라 칭송했다. 그러자 1878년 또 다른 여행 가이드북은 〈모나리자〉보다 〈밀로의 비너스〉에 더 많은 지면을 할애하고 "비너스는 루브르의 가장 유명한 보물"이라고 찬사를 보냈다. 〈모나리자〉와 〈밀로의 비너스〉 사이에 치열한 경쟁이 펼쳐진 것이다. 하지만 영국의 문학평론가 월터 페이터, 아일랜드의 극작가 오스카 와일드 등 당대의 유명 문예인들의 지지에 힘입어 〈모나리자〉는 〈밀로

의 비너스〉를 누르고 루브르의 대표작이 되었다.

이런 과정을 통해 그림 속 미소의 신비감도 더 증폭되어 갔다. 급기야 오스트리아의 정신분석학자 지그문트 프로이트는 레오나르도의 유년기 성적 무의식과 연결지어 〈모나리자〉의 미소를 분석하기에 이르렀다. 그 분석은 1910년 발표한 「레오나르도 다빈치: 유년시절의 기억」이라는 글에 담겨 있다. 프로이트는 "어린 시절 한 마리 독수리가 내 입에 꼬리를 집어 넣는 꿈을 꾸었다"는 레오나르도의 노트 한 대목에 주목했다. 프로이트가 볼 때 이것은 당연하게도 성적인 상징을 가진 행위였다. 프로이트는 여기서 사생아 레오나르도의 무의식 속 성적 억압을 발견했고 "〈모나리자〉의 미소는 다빈치의 무의식 속에 잠복해있던 미소"라고 설명했다. 논란은 있었지만 프로이트 덕분에 그 미소는 더욱 신비로운 존재로 자리 잡았다.

그래도 〈모나리자〉의 인기는 엘리트와 상류층 일부에 국한되어 있었다. 그때까지도 박물관은 여전히 장벽이 높은 곳이었다. 대중화가 좀 더 필요했다. 당시 성장세를 보이던 신문, 사진, 광고 등 대중매체와 호흡할 수 있는 뭔가가 부족했다.

〈모나리자〉 도난과 루브르의 치욕

1911년 8월 21일 월요일 오전. 루브르박물관의 휴관일이었다. 살롱 카레 전시실에 한 청년이 들어섰다. 그는 전시실 벽에 걸린 〈모나리자〉를 아무렇지 않게 떼어 냈다. 먼발치로 경비원이 이 모습

을 바라보았다. 계단 쪽으로 자리를 옮긴 청년은 액자를 뜯어낸 뒤 그림을 둘둘 말아 옷 속에 넣고 루브르를 빠져 나왔다. 모나리자가 걸렸던 벽에는 4개의 고리와 액자틀 자국만 남았다.

그날 오후 루브르는 발칵 뒤집혔다. 경찰 수사가 시작되었다. 경찰은 경비원을 취조했다. 경비원은 "박물관 큐레이터가 조사를 위해 모나리자를 잠시 연구실로 옮기는 줄 알았다"고 말했다. 그도 그럴 것이 루브르에서 누가 감히 〈모나리자〉를 훔쳐 가리라고 생각이나 했을까. 하지만 동서를 막론하고 명작들의 도난은 외려 이렇게 사람들의 허를 찌른다.

2004년 8월 22일 노르웨이 오슬로 뭉크미술관. 북적이는 전시실에 복면 괴한 두 명이 들이닥쳤다. 한 사람은 총으로 보안요원을 위협했고 한 사람은 벽에 걸린 에드바르트 뭉크의 걸작 〈절규〉와 〈마돈나〉를 잡아당겨 철사줄을 뜯어냈다. 30여 명의 관람객은 놀라서 멍하니 쳐다볼 뿐이었다. 괴한들은 그림을 들고 유유히 걸어나가 대기해놓은 아우디를 타고 도주했다. 두 작품의 목제 액자틀은 오슬로 거리에서 부서진 채 발견되었다.

루브르박물관장과 관계자는 즉각 해고됐다. 아무렇지도 않게(사실은 노련하고 익숙하게) 〈모나리자〉를 떼어가다니, 내부사정을 잘 아는 사람의 소행이 아닐까. 그림에 미친 억만장자의 사주를 받은 사람이 아닐까…. 경찰도 당황스러웠다. 여러 사람이 용의선상에 올랐다. 시인 기욤 아폴리네르와 화가 파블로 피카소도 의심을 샀다. 아폴리네르는 "과거에 집착하는 박물관은 폭파해야 한다"는 주장을 펼친 바 있다. 피카소는 루브르 도난품을 4점씩이나 구입한 전

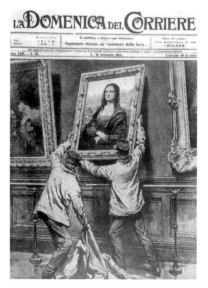

당시 언론에 실린 도난 사건 기사

력이 있었다. 하지만 당연히 범인은 아폴리네르도 아니었고 피카소도 아니었다.

언론의 비판은 신랄했다. 특히 당시 부수가 급팽창하던 신문들의 비판이 가혹했다. 한면 가득 〈모나리자〉 사진을 실었고, 한 신문은 일주일 내내 1면에 도둑이 〈모나리자〉를 훔쳐가는 모습의 그림을 게재했다. 다른 신문은 "루브르박물관에서 사라진 라 조콩드… 우리는 아직 액자는 갖고 있다"고 했다. 일종의 조롱이었다. "정권의 부실 탓"이라는 지적도 나왔다.

〈모나리자〉의 부재 이후

〈모나리자〉 도난사건이 발생하자 루브르박물관은 일주일 넘게 문을 열 수가 없었다. 그러나 8월 30일 루브르 살롱 카레 전시실은 충격을 딛고 다시 문을 열었다. 수천 명의 인파가 몰렸다. 평소 〈모나리자〉를 보지 않았던 사람들까지 박물관에 몰린 것이다. 이들은 〈모나리자〉가 사라진 전시실에서 액자가 걸렸던 네 개의 고리와 빈자리만 망연히 바라보았다. 흔적을 응시하며 눈물 흘리고 헌화하고 애도했다. 프랑스의 한 시인은 "우리에게도 이런 것이 있었구나"하고 새삼 중얼거렸다. 루브르박물관 밖에서는 〈모나리자〉 복제품, 엽서 등이 불티나게 팔렸다. 카바레 등 유흥업소에서도 〈모나리자〉스토리가 무대에 올랐다. 〈모나리자〉의 뒤늦은 존재감이 보통 사람들에게까지 파고 든 것이다. 부재(不在)의 역설, 부재의 미학이었다.

2008년 우리의 국보 숭례문 화재 직후의 모습도 이와 닮았다. 2008년 2월 10일 오후 8시 50분경 숭례문에 화재가 발생했다. 토지보상비에 불만을 품은 70대 노인의 방화였다. 목조 누각 상당 부분이 불에 탔고 그 모습은 처참했다. 다음날 아침부터 사람들이 몰려들었다. 불에 타버린 숭례문을 애도하고 눈물을 흘렸다. 시커먼 숭례문 앞에는 국화꽃이 쌓였다. 평소 국보 1호 숭례문(그 시절 숭례문은 국보 1호였다)의 가치나 아름다움에 무심했던 사람들도 상당수 현장으로 몰려들었다. 그 폐허, 그 빈자리 앞에서 숭례문의 아름다움을 떠올렸다.

다시 100여 년 전. 그런데 〈모나리자〉 도난을 바라보는 시

선은 그리 간단치 않았다. 도난 직후 화가들을 대상으로 설문조사가 있었다. 50여 명이 응답했고 이 가운데 30여 명은 "엄청난 손실", "대재앙"이라고 답했다. 그러나 20여 명은 "사실 별것 아니었다", "〈모나리자〉는 루브르에서 가장 훌륭한 작품이 아니었다", "〈모나리자〉의 미소는 음울하다. 날 유혹하지 못했다", "그녀는 눈썹도 없고 이상한 미소를 띠고 있었다"라고 답했다. 예상을 뒤엎는 대답이었다. 왜 이런 대답이 나온 것일까. 도난 사건을 계기로 〈모나리자〉가 대중들에게 가까이 다가가자 이에 대한 경계심을 드러낸 것이다. 고급 문화계 역시 오히려 도난당한 〈모나리자〉와 거리를 두고자 했다. 과도한 대중화에 대한 경계심의 발로였다.

수사는 별 진척이 없었다. 1911년이 지나고 1912년 또 한 해가 지났다. 1913년이 되자 〈모나리자〉는 사람들에게서 잊혀졌다. 그러던 1913년 11월, 〈모나리자〉를 훔쳐 간 이탈리아 청년 빈센초 페루자가 모습을 드러냈다. 그는 이탈리아 피렌체에 있는 유력 골동상에게 편지를 썼다. "내가 〈모나리자〉를 갖고 있는데 그것을 넘기고 싶다"는 내용이었다. 골동상은 "작품을 직접 보고 싶다"고 답장을 보냈다. 페루자는 12월 12일 〈모나리자〉를 들고 피렌체에 도착했다. 〈모나리자〉를 훔쳐갈 정도로 대담했던 청년이 그게 덫이라는 것을 몰랐을까. 페루자는 골동상의 신고로 대기 중이던 이탈리아 경찰에 체포되었다. 페루자는 범행 동기에 대해 이렇게 말했다. "이탈리아 화가가 그린 작품이 왜 루브르에 있는가. 모나리자를 고향으로 돌려보내고 싶었다. 이탈리아 문화유산을 약탈해간 나폴레옹에게 복수를 하고 싶었다." 그러나 프랑스가 〈모나리자〉를 약탈해갔다는 것은

사실이 아니다.

경찰 조사 결과 범인 페루자는 놀랍게도 범행 1년 전 루브르 박물관의 〈모나리자〉 설치 작업에 참여했던 것으로 드러났다. 페루자의 발언은 이탈리아 사람들의 민족 감정을 자극했다. 이탈리아에 〈모나리자〉가 들어와 있다는 사실에 이탈리아 사람들은 깜짝 놀랐다. 범죄자 페루자는 순식간에 국민적 영웅이 되었다. 그가 수감 중인 교도소에 수많은 꽃다발과 선물이 도착했고 감방을 더 큰 곳으로 옮겼다는 얘기도 전한다. 급기야 〈모나리자〉를 돌려주지 말아야 한다는 주장이 고개를 내밀었다.

1997년 서울에서 이런 일이 있었다. 서울 서소문의 호암갤러리에서《조선 전기 국보전》(호암미술관 주최)이 열렸고 여기에 안견의 〈몽유도원도(夢遊桃源圖)〉가 출품되었다. 〈몽유도원도〉는 조선시대 언젠가 일본으로 유출되었고 한때 일본의 국보로 지정되기까지 했던 조선 전기 최고의 산수화다. 여러 일본인의 손을 거쳐 현재는 일본 나라의 덴리대 도서관이 소장하고 있다. 전시가 시작되고 며칠 뒤, 일군의 청년들이 서울 인사동에서 몇몇 기자들을 불러놓고 이렇게 말했다. "〈몽유도원도〉는 일본이 약탈해간 것이니 지금 전시 중인 작품이 일본으로 돌아가면 안 된다. 우리가 〈몽유도원도〉를 탈취하겠다." 〈몽유도원도〉가 일본에 약탈되었을 가능성은 있지만 아직까지 명백한 증거는 확인되지 않았다. 따라서 약탈이라고 말할 수 없다. 그런데도 그들은 약탈이라 주장하며 탈취 운운했다. 다행히 아무 일 없었지만 황당한 일이었다.

이탈리아는 〈모나리자〉를 프랑스에 돌려주기로 결정했다. 다

만 "이탈리아인들의 정서를 감안해 프랑스 반환에 앞서 피렌체, 로마, 밀라노에서 전시를 하게 해달라"고 프랑스에 제안했다. 프랑스는 이를 받아들였다.

1913년 12월 하순, 약 2주간에 걸쳐 〈모나리자〉의 독특한 귀향전이 열렸다. 전시는 엄청난 인기를 얻었다. 피렌체의 우피치 미술관에 〈모나리자〉가 걸리자 관객들이 구름처럼 몰려들었다. 그림 앞에서 눈물을 글썽이는 사람도 있었다. 로마를 거쳐 밀라노 전시로 이어졌다. 밀라노 전시에는 이틀 동안 6만 명이 몰렸다.

〈모나리자〉 반환 전 이탈리아의 전시 현장

이삿짐센터 모델이 된 〈모나리자〉

1913년 12월 31일, 이탈리아 밀라노를 출발한 열차가 프랑스 파리 리옹역에 들어섰다. 사람들이 운집했고 리자 부인(모나리자)이 열차에서 내렸다. 충격적인 수난을 겪으면서도 이탈리아에서 존재감을 한껏 과시한 〈모나리자〉는 최고의 스타가 되어 있었다. 〈모나리자〉는 우선 국립미술학교인 에콜 데 보자르로 옮겨졌다. 여기서 며칠 휴식을 취한 뒤 1914년 1월 4일 루브르박물관의 원래 자리인 살롱 카레 전시실로 귀환했다.

리옹역과 루브르박물관 주변엔 환영인파가 넘쳐났다. 〈모나리자〉의 무사 귀환을 두고 "즐겁고 유쾌한 이탈리아 여행"이라는, 여유 있는 농담도 나왔다. 거리에는 〈모나리자〉 노래가 울려 퍼졌고 각종 엽서와 상품들이 불티나게 팔려나갔다. 엽서에 실린 이미지들은 재기발랄했다. 리옹역에서 루브르로 보내달라며 떨고 있는 〈모나리자〉, 〈모나리자〉를 실은 마차를 끌고 가는 지친 모습의 레오나르도 다빈치, 열차에 올라타는 〈모나리자〉 등등. 한 이삿짐센터의 엽서에는 밀라노를 떠나는 〈모나리자〉가 그려져 있었다. 고상한 작품 〈모나리자〉가 도난과 귀환을 계기로 이삿짐센터 광고 모델로 변신한 것이다. 이것이 〈모나리자〉를 활용한 최초의 상업광고 아니었을까.

〈모나리자〉의 무사 귀환은 참으로 반가운 일이었다. 그런데 예상치 않은 반발이 생겼다. 지식인, 엘리트, 상류층 등 이른바 고급문화 향유층들의 우려였다. 그들은 도난 사건이 발생하기 전까지

〈모나리자〉의 귀환을 그린 엽서

〈모나리자〉를 독점했다. 그런데 도난 사건 이후 〈모나리자〉가 너무나 빠른 속도로 대중화되었다. 고급 예술은 그들만이 독점할 수 있다는 특권의식이 깨진 것이고 그런 상황을 받아들이기 어려웠던 것이다.

하지만 그들의 우려에도 불구하고 〈모나리자〉는 대중화에 완벽하게 성공했다. 도난이라는 희대의 사건을 통해 이제 세계적인 스타가 되었다. 레오나르도 다빈치가 창조한 고품격 미소, 이 고상한 명작은 대중문화의 일부가 되었고 본격적인 상품으로 소비되기 시작했다. 〈모나리자〉 500년 생애에서 처음 있는 일이었다. 이런 현상은 고급문화에 대한 대중들의 은근한 조롱이기도 했다. 그렇게 고상하다고 으스대면서도 지키지 못한 것에 대한 비판이고 풍자였다. 〈모나리자〉는 그렇게 세계 최고의 인기 미술품이 되었다.

루브르 〈모나리자〉는 진짜일까

한 미술사가는 이런 질문을 던진다. "1913년 루브르로 돌아온 〈모나리자〉. 그것이 과연 진짜인가"라고. 아니 이게 무슨 말인가. 이 질문은 물론 농담이겠지만 예술의 존재에 대해 많은 것을 생각하게 한다. 인기는 영원한 것이 아니라는 말이다. 미의 기준, 미술을 생각하는 기준도 절대적인 것이 아니라는 말이다. 이 도난 사건은 〈모나리자〉에 엄청난 스토리를 축적시켰고 영원한 의심을 가져왔다. 도난은 스토리를 낳고 스토리는 의심을 낳고 또 다른 스토리가 만들어진다. 그렇기에 다채로운 풍자와 패러디의 대상이 되는 것이다. 새로운 예술의 토양이 되고 그 그림은 더욱 풍성해진다. 의심은 예술과 철학의 본질 가운데 하나다. 그런 점에서 〈모나리자〉는 복이 많은 그림이다. 앙드레 말로는 "박물관은 걸작을 전시하는 것에 그치지 않고 걸작을 창조한다"고 말했다. 루브르가 그렇고 〈모나리자〉가 그렇다.

● 요하네스 베르메르, 〈진주 귀고리를 한 소녀〉, 1665년경, 마우리츠호이스미술관

푸른 터번의 소녀

요하네스 베르메르의 〈진주 귀고리를 한 소녀〉는 '북유럽의 모나리자'라고 불리기도 한다. 나는 〈모나리자〉보다 이 작품을 훨씬 더 좋아한다. 17세기 화가 베르메르는 그림을 30여 점밖에 남기지 않고 알려진 이야기도 별로 없다. 사람들은 언제부터 베르메르를 주목했고 언제부터 이 그림을 좋아하게 된 걸까.

이 작품은 1990년대 이전까지 〈푸른 터번의 소녀〉로 더 많이 불렸다. 그러다 1990년대 말~2000년대 초 소설과 영화를 통해 〈진주 귀고리를 한 소녀〉로 불리기 시작했다. 이 두 이름을 한 번 비교해보자. 확연히 다르지 않은가. 그 차이에 중요한 비밀이 숨겨져 있다.

그 애잔한 매혹의 정체

〈진주 귀고리를 한 소녀〉
2

2023년 2월부터 6월까지 네덜란드 암스테르담의 국립미술관(라익스미술관)에서 특별전 《베르메르》가 열렸다. 네덜란드의 대표 화가 요하네스 베르메르(1632~1675)의 전체 작품 30여 점(35~38점) 가운데 28점을 선보이는 자리였다. 라익스미술관이 8년 동안의 준비를 거쳐 네덜란드뿐만 아니라 프랑스, 영국, 아일랜드, 독일, 일본, 미국의 14개 박물관·미술관과 개인으로부터 작품을 빌려왔다. 베르메르 전시 사상 최대 규모였다.

이 전시는 개막 전부터 세계 미술계의 화제로 떠올랐다. 약 20만 명이 사전 예약을 했고, 개막 3일만에 6월까지의 티켓 45만 장이 매진되었다. 2023년 최고의 전시로 불렸다. 독특한 분위기의 그림 28점은 미술 마니아들을 사로잡았지만 단연 최고 인기는 〈진주 귀고리를 한 소녀〉였다.

그림 속 소녀의 눈은 크고 맑다. 고개를 돌려 뒤돌아보는 순간, 진주 귀고리가 쨍하고 투명하게 빛난다. 동시에 살짝 벌린 입술에서 무언가를 꼭 말하겠다는 애절함이 밀려온다. 대체 무엇을 말하

려는 것일까. 저 소녀의 말을 꼭 들어줘야만 할 것 같다. 그런데 터
번으로 머리를 동여맨 소녀는 눈썹이 없다.

마법에 걸린 고요함

네덜란드 화가 요하네스 베르메르의 1665년 작 〈진주 귀고
리를 한 소녀〉. 이 작품을 두고 누군가는 "회화 역사상 가장 아름다
운 소녀"라고 한다. 또 누군가는 "북유럽의 모나리자"라고 한다. 일
본의 한 미술상은 이 작품을 약 2000억 원 정도로 평가하기도 했
다. 베르메르 그림은 대부분 일상의 순간을 아름답고 평화롭게 표
착했다. 그 일상을 투명한 빛이 감싸 안고 있다. 그의 그림들 곳곳엔
고요와 적막이 흐른다.

〈진주 귀고리를 한 소녀〉의 그림 속으로 들어가보자. 라피스
라줄리(선명한 청색 보석)의 색조가 진하게 묻어나는 푸른 터번, 노
란색 상의, 반짝이는 진주 귀고리, 베르메르 특유의 빛….

이 그림은 은근히 동적(動的)이다. 베르메르는 얼굴을 돌린
모습을 스냅사진 촬영하듯 순간적으로 포착했다. 이러한 포즈는 이
작품의 주요 덕목이다. 현대적이고 세련되었다. 17세기에 이렇게 동
적인 포즈를 포착해 인물화로 구현한 것은 매우 이례적이다. 그림
속 소녀는 얼굴을 돌려 뒤를 바라본다. 맑고 커다란 눈망울에 살짝
벌린 입, 다소 우울한 눈빛은 무언가 말을 하려는 듯하다. 무슨 말을
하려는 것일까. 무척 궁금하지만 그것을 알 수 없다. 베르메르는 이

에 대한 단서를 전혀 남겨 놓지 않았다.

색감 또한 매혹적이다. 특히 푸른색 터번과 노란 옷의 대비가 두드러진다. 푸른 터번에선 라피스 라줄리의 색조가 진하게 묻어난다. "꿈과 같이 조용하고 신비스러운 분위기"와 "마법에 걸린 듯한 고요함"이 화면에 가득하다. 진주 귀고리 소녀의 눈망울은 〈모나리자〉 눈빛보다 더 매혹적이다.

〈진주 귀고리를 한 소녀〉는 네덜란드 헤이그의 마우리츠호이스 미술관 소장품이다. 이 미술관은 그리 크지 않지만 알찬 미술관으로 알려져 있다. 그림을 좋아하는 사람들은 "헤이그에 가는 즐거움 가운데 하나가 마우리츠호이스 미술관에 가는 것"이라고 말하곤 한다. 〈진주 귀고리를 한 소녀〉가 걸려 있기 때문이다.

베르메르는 작은 운하 도시 델프트에 살면서 그림을 그렸다. 17세기 네덜란드는 해양문명의 황금기를 구가하면서 미술도 성행했다. 당시 암스테르담에만 화가들이 무려 700여 명이나 활동했고, 1600~1800년 사이 500만~1000만 점의 그림이 생산되었다고 한다. 귀족이나 교황보다는 일반 시민들의 그림 주문이 많았고 그렇다 보니 일상의 풍속화가 유행했다고 전문가들은 보고 있다. 그런 분위기에서 베르메르는 일상의 모습을 화폭에 옮겼다. 하지만 베르메르는 43세의 젊은 나이에 부인과 10명의 자식을 남겨두고 세상을 떠났다. 현전하는 그의 작품은 불과 30여 점. 베르베르는 곧바로 세상 사람들의 기억 속에서 잊혀져갔다.

그러나 지금은 상황이 다르다. 베르메르는 이제 네덜란드를 대표하는 화가가 되었다. 그가 그린 〈진주 귀고리를 한 소녀〉는 헤

이그의 자랑이 되었다. 작품도 적고 그의 삶에 대해 별로 알려진 바가 없어 베르메르를 '수수께끼 화가'라고 부르는데도 어떻게 베르메르와 〈진주 귀고리를 한 소녀〉는 지금과 같은 인기를 누리게 된 것일까.

나치를 조롱한 세기의 위작

그리 존재감이 없던 베르메르가 관심의 대상이 된 것은 19세기 후반 들어 그에 대한 연구가 진행되면서부터였다. 이에 힘입어 20세기 베르메르의 그림들이 조금씩 주목받기 시작했고 1930년대엔 베르메르의 새로운 작품들이 잇따라 발굴되면서 더 화제가 되었다.

제2차 세계대전 직후인 1945년 5월, 연합군은 오스트리아 아우스제 소금광산에서 나치가 숨겨둔 미술품을 대량 발견했다. 나치 2인자인 헤르만 괴링의 수집품도 있었고 거기서 〈간음한 여인과 그리스도〉라는 작품이 나왔다. 작품엔 요하네스 베르메르란 서명이 들어 있었다. 수집 경위를 적어놓은 기록에 따르면, 1942년 괴링이 중개인을 통해 판 메이헤른이라는 화상 겸 화가로부터 구입한 것이었다. 이같은 소식이 알려지자 미술계는 "베르메르의 새로운 작품"이라며 흥분했다.

하지만 네덜란드 경찰은 메이헤른을 나치 협력죄로 체포했다. 나치에게 그림을 판 것은 나치에 부역한 것이나 마찬가지라

는 이유에서였다. 경찰은 메이헤른이 베르메르 작품을 어떻게 입수했는지 추궁하기 시작했고 시간이 지나면서 메이헤른은 "그 작품은 내가 그린 것"이라고 실토했다. 여기에 그치지 않고 메이헤른은 "1930년대에 새롭게 발견되어 주목받은 베르메르의 그림은 모두 내가 그린 것"이라고 덧붙였다. 충격적인 고백이었다. 하지만 너무나 놀라운 내용이다 보니 사람들은 메이헤른의 말을 믿지 않았다. 메이헤른이 나치 협력죄로부터 벗어나기 위해 꾸며낸 말이라고 여겼다.

사법당국 또한 메이헤른을 믿지 않았다. 1945년 7월 네덜란드 국립미술관은 한술 더 떠 "진작임을 증명할 수 있다"고까지 말할 정도였다. 답답한 메이헤른은 이렇게 주장했다. "〈간음한 여인과 그리스도〉는 내가 캔버스의 안료를 벗겨내고 그린 것이다. 그림을 긁어내면 원래 그림이 드러날 것이다. 원래 그 그림을 내게 팔았던 미술상도 다 알고 있다." 메이헤른의 실토가 계속 이어지자 경찰은 현미경 조사를 실시했고 실제로 밑그림 흔적이 드러났다. 메이헤른의 말대로 위작이었다. 그럼에도 사법당국과 세상 사람들은 여전히 그의 말을 믿지 않았다.

이런 상황에서 메이헤른은 자신이 가짜를 그렸다는 사실을 입증해야만 했다. 그는 옥중에서 직접 새로운 위작을 그려 입증하고자 했고, 결국 2개월 만에 〈학자들 사이에 앉은 그리스도〉란 제목의 그림을 완성했다. 1930년대 새롭게 발굴되었다는 베르메르 그림과 분위기, 색감, 붓 터치 등이 거의 흡사했다. 사법부는 위작 사실을 받아들이지 않을 수 없었다. 그제서야 세상 사람들도 가짜임을 인정

하기 시작했다.

이는 희대의 위작 사건이었다. 세상은 미술계에 냉소를 쏟아냈다. "우리는 베르메르를 잃었지만 대신 판 메이헤른을 발견했다"라고, 가짜를 제대로 가려내지 못한 미술계를 조롱했다. 메이헤른은 나치에 부역한 매국노에서 침략자 독일을 감쪽같이 속여 버린 영웅으로 취급받기도 했다. 메이헤른은 사기죄로 징역형을 선고받았지만 나치 협력 혐의는 무죄로 판결이 났다. 위작 사건의 후유증은 만만치 않았다. 메이헤른의 위작을 구입한 사람들은 현실을 믿고 싶지 않았다. 자신이 소장한 작품의 값이 떨어지고 자신들의 안목과 자존심에 치명상을 입었기 때문이었다. 재판 결과에 불복해 소송을 제기하는 이들도 있었다.

판 메이헤른은 왜 이런 엄청난 일을 저질렀을까. 사실 메이헤른도 화가였다. 그는 "세상이 나를 알아 주지 않았다. 미술계는 내 작품을 과소평가했다. 나의 존재를 알리고 미술계와 세상에 복수를 하고 싶었다"고 고백했다.

메이헤른은 1932년부터 베르메르의 그림을 탐구했다. 작품은 존재하지 않지만 베르메르가 그렸을 것으로 추정되는 그림 아이템을 찾아내 비평가들의 평가를 참고하면서 열심히 그림을 그렸다. 옛날 캔버스 그림을 찾아내 물감을 벗겨내고 거기 그림을 다시 그렸다. 그렇게 그린 뒤 오븐에 굽고 균열과 흠집을 내고 옛날 분위기로 꾸미며 〈엠마오의 그리스도와 제자들〉, 〈엠마오의 저녁 식사〉와 같은 제목으로 세상에 내놓았다. 그러자 미술사가와 평론가들은 "베르메르의 그림이 발견되었다. 놀라운 그림이다"라며 극찬

했다. 메이헤른이 1935~1937년에 그린 〈엠마오의 저녁 식사〉는 1938년 네덜란드 로테르담의 보이만스 반 뵈링겐 미술관이 54만 길더에 구입해 지금도 소장하고 있다. 나치 2인자 헤르만 괴링이 부인과 함께 사들인 작품 중 11점도 가짜로 확인되었다. 결과적으로 나치에 부역한 것이 아니라 나치를 제대로 조롱한 셈이 되었다. 이러한 소동을 겪으며 베르메르는 대중들의 마음 속에 완전하게 각인되었고 〈우유를 따르는 여인〉과 〈진주 귀고리를 한 소녀〉 등도 대중들의 주목을 받게 되었다.

푸른 터번 vs 진주 귀고리

1940년대 메이헤른 사건은 세계 미술사에서 최대의 위작 사건으로 꼽힌다. 옥중과 법정에서 이뤄진 메이헤른의 위작 시연은 '세기의 퍼포먼스'로 불린다. 상처와 후유증은 컸지만, 사람들은 베르메르라는 이름을 완전히 기억하게 되었다. 전문가들 사이에서만 회자되던 베르메르가 대중들의 관심을 끌기 시작한 것이다.

그 가운데 가장 인기를 끄는 작품이 〈우유를 따르는 여인〉과 〈진주 귀고리를 한 소녀〉다. 두 그림의 공통점은 고요함과 적막의 분위기, 그리고 빛의 표현이다. 사람들은 〈진주 귀고리를 한 소녀〉를 보면서 많은 것을 궁금해했다. 저 소녀는 실존 인물일까, 아닐까. 이런 궁금증은 결국 소설과 영화를 탄생시켰다. 1999년 미국의 소설가 트레이시 슈발리에는 소설 『진주 귀고리 소녀』를 내놓았고 이

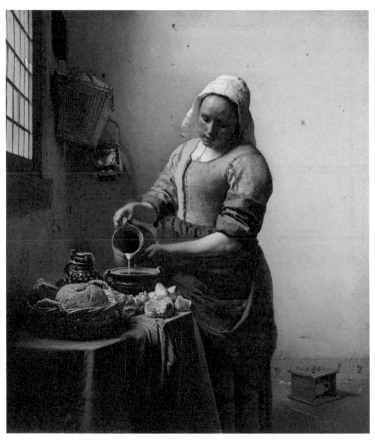

요하네스 베르메르, 〈우유 따르는 여인〉, 1658~1660, 라익스미술관

작품은 베스트셀러로 등극했다. 2003년엔 피터 웨버 감독이 영화 〈진주 귀고리 소녀〉를 만들었다. 이런 과정을 통해 진주 귀고리 소녀는 대중적인 스타로 자리 잡을 수 있었다.

이 무렵까지만 해도 이 작품을 〈푸른 터번의 소녀〉로 부르는 경우가 적지 않았다. 하지만 소설과 영화를 계기로 〈진주 귀고리를 한 소녀〉라는 이름이 사람들의 마음에 온전하게 자리잡게 되었다. 작품 이름을 둘러싼 변화는 그 작품의 일생에서 매우 중요한 과정이다. 푸른 터번이 주는 감성과 진주 귀고리가 주는 감성은 분명 다르다. 소녀의 귀에 걸려 있는 진주 귀고리는 어두운 배경 속에서 딱 한 점으로 명징하게 빛난다. 푸른 터번에 비해 응집력과 발산력이 훨씬 더 강렬하다. 대중들을 확실하게 사로잡은 것이다.

사라진 눈썹과 무모증 피부질환

피부과 전문의인 이성낙 전 가천대 총장은 그림을 매우 좋아한다. 그는 그림을 좋아하는 차원을 넘어 연구를 진행해 「조선시대 초상화에 나타난 피부 병변(病變) 연구」라는 미술사 박사논문을 쓰기도 했다. 그 과정에서 이 전 총장은 베르메르의 〈진주 귀고리를 한 소녀〉에 관해 놀라운 점을 하나 찾아냈다. 소녀 얼굴에서 눈썹이 보이지 않는다는 사실이다. 그림을 눈여겨보면, 그의 지적대로 소녀는 눈썹이 없다. 대체 어찌된 일일까. 이는 또다른 추론과 상상력을

유발한다. 그러고 보니 이 소녀는 머리를 터번으로 감싸고 있다. 그 냥 터번을 걸친 것이 아니라 머리를 완전히 감싼 것이다. 왜 그랬을까. 혹시 머리카락이 없는 것을 가리기 위해서일까.

베르베르의 다른 그림에 등장하는 여성들은 모두 풍성한 머릿결과 눈썹을 갖고 있다. 그런데 〈진주 귀고리를 한 소녀〉에서만 눈썹이 보이지 않는다. 이 전 총장은 피부과학적으로 접근해, 소녀가 난치성 희귀 질환인 전신 무모증(全身 無毛症)을 앓고 있다고 보았다. 그는 이렇게 추론한다. "일상 생활에는 큰 지장이 없다고는 하지만 성장기 소녀가 겪어야할 심리적 부담은 이루 헤아릴 수 없었을 것이다."(이성낙, 『초상화, 그려진 선비 정신』, 눌와, 2018)

흥미로운 관점이 아닐 수 없다. 저 소녀의 애잔한 눈망울은 앓고 있던 무모증과 관련이 있는 것은 아닐까. 추론이지만 개연성이 매우 높아 보인다. 그렇다면 그 소녀가 당시 실존인물이었을 가능성도 커진다.

사람들은 〈진주 귀고리를 한 소녀〉를 레오나르도 다빈치의 〈모나리자〉만큼이나 다양하게 변주하고 패러디한다. 그림의 어떤 점에 매혹되어 그런 것일까. 고개를 돌려 나를 바라보며 무언가 말을 하려고 하는 저 소녀를 외면할 수 없기 때문이 아닐까. 〈진주 귀고리를 한 소녀〉는 보는 이를 그림 속으로 불러들인다. 관객이 소녀를 향해 무언가 말을 하도록 호소한다. 그 호소력 덕분에 그림은 늘 신선하고 생동감이 넘친다.

명작은 이렇게 사람들의 호기심과 상상력을 자극하면서 하

나둘 스토리를 쌓아간다. 어느 전시 기획자가 이런 말을 한 적이 있다. "〈진주 귀고리를 한 소녀〉를 한국에 초대할 수 있다면 완전 대박 일텐데…." 당연한 말이다.

● ⓒ국립고궁박물관

《백자 달항아리》특별전 (국립고궁박물관, 2005)

'달항아리'라는 이름은 누가 붙였을까

달항아리는 중국과 일본에서 발견할 수 없는 우리만의 백자 스타일이다. 그래서 누군가는 "가장 한국적인 전통미술"이라고 말하기도 한다.

달항아리는 순우리말이다. 고려청자나 조선백자 가운데 순우리말 이름을 갖고 있는 경우는 거의 없다. 조선시대엔 백자 달항아리를 백자대호, 백자대항이라 불렀다. 그 한자 이름이 언제부터 달항아리로 바뀐 걸까. 그 이름은 누가 붙인 걸까. 둥글고 뽀얀 항아리를 두고, 한 번은 '백자대호'로, 한 번은 '백자 달항아리'로 불러 보자. 그 울림과 감동에서 어떤 차이가 느껴지는가.

작품의 운명을 바꿔놓은 이름

백자 달항아리
3

2023년 3월 크리스티 뉴욕 경매에서 조선시대 백자 달항아리가 60억 원에 낙찰되었다. 2019년 6월 서울옥션 미술품 경매에서는 조선시대 백자 달항아리 한 점이 31억 원에 낙찰되었다. 한 해 전인 2018년에는 서울옥션 홍콩 경매에서 또 다른 백자 달항아리가 24억 7500만 원에 팔렸다. 미술 시장에서 근현대미술에 밀려 고전을 면치 못하던 고미술이었기에 달항아리의 선전은 놀라운 소식이 아닐 수 없었다.

사람들은 왜 그렇게 달항아리를 좋아하는 걸까. 누군가는 "뽀얀 유백색과 단순한 형태, 넉넉함과 자연스러움"을 칭송하고 누군가는 "조선시대 유교문화의 검박함"을 높이 꼽는다. 하지만 이것이 매력과 인기 비결의 전부일까.

산산조각난 달항아리를 복원하다

1955년 어느 날, 30대 재일동포 사업가 정조문은 일본 교토의 산조 뒷골목 골동품 거리를 걷고 있었다. 그는 어느 갤러리 진열장 앞에 멈춰서 유리창 너머 백자 달항아리를 물끄러미 들여다보았다. 뽀얗고 둥그런 백자에 한동안 넋을 잃었다. 잠시 후 갤러리 문을 열고 들어가 주인에게 가격을 물었다. 200만 엔이었다. 당시로서는 집 두 채 값. 정조문은 달 모양의 항아리에서 고향을 발견했다. 일본 땅에서 정신없이 살아온 그에게 그 항아리는 깊은 여백이었다. 정조문은 주저하지 않고 12개월 할부로 백자 달항아리를 손에 넣었다. 그 유명한 '정조문 컬렉션'은 이렇게 시작되었다.

정조문은 경북 예천에서 태어나 여섯 살 때 아버지를 따라 일본으로 건너갔다. 어린 시절 일본 사회의 차별 속에서 가족은 뿔뿔이 흩어졌고 정조문은 부두 노동자로 막일을 하면서 지냈다. 성인이 되면서 그는 사업을 시작했고 조금씩 돈을 모았다. 1955년 백자와의 우연한 만남을 통해 우리 문화유산을 알게 되면서 부지런히 우리 문화유산을 수집했다. 그렇게 수집한 유물을 한데 모아 1988년 교토 북쪽 지역의 한적한 주택가에 박물관을 세웠다. 이것이 고려미술관이다. 고려미술관은 교토 지역의 문화유적을 답사하는 한국인들이 꼭 들러야 할 코스로 자리 잡았다.

1995년 7월 4일 대낮, 일본의 유서 깊은 고도, 나라 지역의 칸논인(觀音院)에 한 남자가 침입했다. 그는 성큼성큼 객실로 들어섰다. 그곳에는 조선시대 백자 달항아리가 놓여 있었다. 주위를 잠

시 둘러본 그는 달항아리를 두 손으로 번쩍 들어 가슴에 안고 산문 쪽으로 걸음을 옮겼다. 그때 현장을 목격한 주지 스님이 큰 소리를 지르면서 달려왔다. 경비원도 함께 달려와 남자의 앞을 막아섰다. 멈칫하던 남자는 달항아리를 머리 위로 들어올려 힘껏 땅바닥에 내동댕이쳤다. 달항아리는 산산조각이 났다. 예상치 못한 돌발 상황에 주지 스님과 경비원은 깜짝 놀라 어쩔 줄을 몰랐다. 그러는 사이 남자는 산문 밖으로 도주했고, 그 범인은 영영 잡지 못했다.

주지 스님은 부서진 도자기 조각을 수습했다. 작은 가루까지 조심스레 쓸어 봉투에 담았다. 커다란 도자기 조각은 신문지로 쌌다. 셀 수 있는 파편만 해도 300조각이 넘었다고 한다. 얼마 후 이 소식이 알려지자 오사카의 오사카시립동양도자미술관은 칸논인 주지 스님에게 "달항아리 파편을 기증해 줄 수 있느냐"고 문의했다. 주

● 오사카시립동양도자미술관이
복원한 달항아리

지 스님은 거절했다. 그러나 미술관은 거듭 기증을 부탁했고 결국 칸논인은 부서진 도자기 파편들을 미술관에 기증했다.

오사카시립동양도자미술관은 부서진 달항아리 조각들을 어떻게 할 것인지 고민하기 시작했다. 조각들을 그대로 보관 전시할 것인지, 수리·복원할 것인지, 2년에 걸친 논의 결과 항아리를 최대한 수리·복원하기로 했다. 산산조각 난 도자기를 복원한다는 것은 보통 일이 아니었지만 그래도 시도해보기로 했다. 일본 내 최고 수준의 전문가를 불러 상담을 시작했다. 하지만 많은 전문가들이 손사래를 쳤다. 어려운 섭외 과정이었지만 결국 한 곳이 의기투합했고 7개월 동안의 작업 끝에 복원에 성공했다.

런던에서 만나는 달항아리

런던의 대영박물관(브리티시 뮤지엄) 한국실에 가면 백자 달항아리가 있다. 이 달항아리는 영국의 도예가 버나드 리치가 1935년 한국에서 구입한 것이다. 조선 도자기에 심취했던 그는 달항아리와 함께 영국으로 돌아가면서 "나는 행복을 안고 갑니다"라고 말한 것으로 유명하다. 박물관이 이 달항아리를 소장하게 된 것은 1997년, 한국실을 만들기로 했을 때였다. 그때 우리나라의 대표적인 컬렉터 중 한 사람인 한광호 한빛문화재단 명예이사장(서울 종로구 평창동 화정박물관 설립자)은 당시 대영박물관에 100만 파운드를 기부했다. 그 돈으로 박물관은 이 달항아리를 구입했고 이후 한

국실에 전시해오고 있다.

런던의 빅토리아 앤 앨버트 박물관(V&A) 1층 전시실 중간 통로에도 한국실이 있다. 이곳 한복판에 전시된 백자 달항아리는 현대 도예가 박영숙이 제작한 것이다. 20세기 작품이지만, 그 분위기가 18세기 조선시대 달항아리 못지않다. 이 달항아리는 2012년 '빅토리아 앤 앨버트 박물관 최고의 컬렉션'으로 뽑힌 바 있다. 당시 V&A는 영국 저명인사 다섯 명에게 박물관 최고 컬렉션을 추천받는 이벤트를 진행했는데, 영국 배우 주디 덴치가 달항아리를 최고 컬렉션으로 꼽은 것이다. 박영숙의 달항아리는 조선시대 것보다 더 크다. 조선시대 백자 달항아리는 높이가 보통 40~50cm인데, 박영숙은 그 높이를 더 키워 60~70cm에 이르는 대형 달항아리를 많이 제작한다. 그렇다 보니 그의 달항아리는 더 호방하고 더 당당하다.

불완전함의 미학

조선시대 18세기 전후는 백자의 전성기였다. 깨끗함과 세련됨을 두루 갖춘 백자들이 만들어져 조선의 도자 문화와 음식 문화를 풍요롭게 만들었다. 그 가운데 하나가 달항아리다. 달항아리는 가로 세로의 비율이 1대 1 정도인데 그 모습이 둥근 달덩어리 같다고 해서 달항아리라는 이름이 붙었다. 달항아리를 눈여겨보면 몸통 한가운데 가장 불룩한 부분이 어긋나 있다. 그 부분이 약간 비뚤어져 있어 어깨 부위의 좌우 높이가 차이가 나는 경우도 있다. 완벽하

게 동그란 모습이 아니라 약간 불균형하고 뒤뚱한 모습이다.

왜 그럴까. 커다란 항아리의 경우, 윗부분과 아랫부분을 따로 만든 다음 이 둘을 서로 붙여 완성하는 일이 많았다. 그래서 그 접합 부위가 이처럼 약간 뒤틀린 것이다. 조선시대 도공들은 이 접합 부위를 깔끔하게 다듬지 않고 서로 어긋나게 그냥 내버려 두었다. 그 부분을 두드리거나 칼로 깎아내 매끈하게 다듬는 것은 그리 어려운 일도 아니었다. 그런데도 그냥 두었다는 것은 조선 도공들이 완벽하고 인위적 아름다움보다는 약간 불완전하지만 인간적인 자연스러움을 추구했음을 의미한다.

아무런 무늬를 넣지 않고 이렇게 단순한 모양으로 백자를 만들었다는 것은 어찌 보면 대담함과 용기 없이는 불가능한 일이다. 치장을 하는 것보다 치장을 자제하는 것이 더 힘든 일이기 때문이다. 멋을 내지 않으면서 은근한 멋을 창조하는 것, 이것이 백자의 미학이고 달항아리의 미학이다. 그래서 누군가는 가장 조선을 닮아 있다고 한다. 이러한 형태의 백자는 중국과 일본에선 발견할 수 없는 것이기에, 한국적 미감이라고 말한다.

이를 두고 미술사학자 겸 고고학자였던 김원룡은 "이론을 초월한 백의(白衣)의 미"라고 노래했다. 화가 김환기는 "단순한 원형이, 단순한 순백이, 그렇게 복잡하고 그렇게 미묘하고 그렇게 불가사의한 미를 발산할 수가 없다. 실로 조형미의 극치가 아닐 수 없다"고 했다. 뽀얗고 둥근 달항아리를 보고 있노라면 어느새 무심(無心)의 사유에 이르게 된다.

그런데 백자 달항아리에 관한 연구논문은 의외로 적다. 조선

후기 백자 연구나 백자 항아리 연구는 많이 이뤄졌으나 백자 달항아리만을 독립적으로 다룬 학술논문은 매우 드물다. 조선시대 백자의 역사 속에서 제작 기간이 그리 길지 않은 데다 현재까지 전해오는 조선시대 달항아리가 그리 많지 않기 때문이다. 백자 달항아리는 17세기 후반부터 약 100년 동안에만 만들어졌다. 조선시대 백자의 역사에서 보면 그리 긴 역사를 점유하지 못한 셈이다. 현재까지 전하는 백자 달항아리는 국내외 합쳐 수십 점 정도에 불과하다.

10여 년 전 달항아리 작가인 황규완 선생과 이런 말을 나눈 적이 있다. "달항아리라는 이름을 누가 붙였을까요?" 황 선생의 질문은 나의 호기심을 자극했다. 백자 달항아리의 원래 이름은 달항아리가 아니었다. 우리는 흔히 항아리를 한자로 호(壺)라고 한다. 그래서 백자 달항아리를 백자대호(白磁大壺)로 부르기도 한다. 하지만 지금 우리가 보는 달항아리 모양의 그릇을 조선시대엔 항(缸)이라 불렀다. 정확한 기록이 남아 있는 건 아니지만, 달 모양의 커다란 항아리는 백항(白缸), 백대항(白大缸)으로 불렀을 것으로 추정된다. 이것이 19세기 말~20세기 초 일제식민지 시기를 거치면서 백자대호, 백자원호(白磁圓壺)로 불리게 되었다.

백자와 김환기

언제, 어떻게 달항아리라는 이름이 붙게 되었을까 궁금하던 2014년, 흥미로운 책이 한 권 출간되었다. 1950년대 서울에서 구하

산방(九霞山房)이라고 하는 골동가게를 운영했던 홍기대가 쓴 『우당 홍기대, 조선백자와 80년』(컬쳐북스, 2014)이다. 그 책에 6·25전쟁이 끝난 1953년 무렵의 얘기가 나온다. 당시 골동상의 백자를 즐겨 찾았던 사람으로는 화가 도상봉과 김환기가 가장 대표적이었다고 한다. 홍기대는 이 책에서 김환기와 백자에 대해 이렇게 기록했다.

> 수화(김환기)가 도자기를 사기 시작한 것은 해방 이후로 … 백자 항아리 중 일제 때 둥글다고 해서 마루츠보(圓壺)라고 불렀던 한 항아리를 특히 좋아해 그가 달항아리라고 이름 붙였다. 키가 크고 점잖은 사람으로 명동에서 항아리를 사면 그걸 가슴에 안고 성북동까지 걸어갔다.

홍기대의 증언을 정리하면, 김환기가 커다랗고 둥근 백자

대호를 1950년대 처음 백자 달항아리로 이름 붙인 것이다. 김환기는 백자 마니아였고 열혈 백자 컬렉터였다. 일본 유학을 마치고 1937년 귀국한 김환기는 1940년대 중반부터 조선 백자에 빠져들었다. 그는 1944년 서울에서 잠시 종로화랑을 경영하면서 골동상과 백자를 만났고 이후 열심히 백자를 사들였다.

그는 훗날 "한때는 항아리 속에서 산 적이 있다 … 시중에 나가면 자연히 골동품 가게로 발길이 향해졌다. 들르면 으레 한두 개 점을 찍고 나오게 됐으니 흡사 내 항아리 취미는 아편중독에 지지 않았다"고 회고한 바 있다(김환기, 『어디서 무엇이 되어 다시 만나랴』, 환기미술관, 2005). 6·25전쟁으로 인해 그의 백자 컬렉션이 많이 부서지고 없어졌지만 그래도 1954년에 촬영한 김환기의 아뜰리에 사진을 보면 책장에 조선 백자가 가득하다. 둥글고 큼지막한 달항아리도 보인다.

백자 컬렉터 김환기는 이렇게 1950년대 초 처음으로 백자대호에 백자 달항아리라는 이름을 붙였다. 김환기와 교분이 두텁던 최순우는 이후 달항아리라는 용어를 자주 사용했다. 최순우는 1963년 4월 17일자《동아일보》에「잘 생긴 며느리」라는 글을 기고해 달항아리라는 용어를 공식적으로 사용했다.

나는 신변(身邊)에 놓여 있는 이조백자(李朝白磁) 항아리들을 늘 다정한 애인 같거니 하고 생각해왔더니 오늘 백발이 성성한 노 감상가(老感賞家) 한 분이 찾아와서 시원하고 부드럽게 생긴 큰 유백색 달항아리를 어루만져보고는 혼자말처럼 '잘 생긴 며느리 같구나'

하고 자못 즐거운 눈치였다.

김환기는 1940년대 말~1950년대 초 백자를 열심히 화폭으로 옮겼다. 그의 백자 항아리 그림에는 달이 등장한다. 김환기는 「청백자 항아리」(1955)라는 글에 이렇게 적었다.

내 뜰에는 한아름 되는 백자 항아리가 놓여 있다…칠야삼경(漆夜三更)에도 뜰에 나서면 허연 항아리가 엄연하여 마음이 든든하고 더욱이 달밤일 때면 항아리가 흡수하는 월광(月光)으로 인해 온통 내 뜰에 달이 꽉 차 있는 것 같기도 하다.

김환기에게 달은 백자 항아리였고 백자 항아리 또한 달이었다. 추상화로 들어서기 전 1950년대 김환기는 백자와 달을 하나로 받아들였다. 이런 과정을 거쳐 그는 백자대호에 달항아리라는 이름을 붙이게 된 것이다.

운명을 바꿔놓은 명칭

김환기가 백자대호, 백자원호에 달항아리라 이름 붙인 것은 매우 의미심장하다. 그건 시인 김춘수의 시 「꽃」에서 말하는 미학과 흡사하다.

"내가 그의 이름을 불러 주었을때 / 그는 나에게로 와서 / 꽃

이 되었다"는 싯구처럼 달항아리라는 새로운 이름은 백자대호의 운명을 바꿔놓았다. 이러한 변화는 백자대호와 백자 달항아리라는 명칭을 비교해보면 쉽게 이해할 수 있다. 동일한 대상을 부르는 말이지만 다가오는 의미와 정감은 사뭇 다르다. 백자대항, 백자대호라는 명칭은 백자의 크기만을 감안한 것이고, 백자원호라고 하면 백자의 형태만을 보여줄 뿐이다. 그렇기에 백자대호나 백자원호는 지극히 형식적일 뿐 감동이 없다.

그러나 달항아리라는 명칭은 다르다. 둥근 형태 뿐 아니라 달이 지니고 있는 문학적·예술적·철학적·역사적 이미지를 함께 연결시켜 준다. 우리가 달항아리라고 부르는 순간, 달에 얽힌 다양한 이미지가 연상되어 떠오르게 된다. 그것은 개인적인 것일 수도 있고, 사회적·역사적인 것일 수도 있다. 때로는 탐미적일 수도 있다. 달항아리라고 부르는 순간, 사람들은 저마다의 풍요로운 기억을 자신도 모르게 떠올리게 된다. 백자대호나 백자원호라고 부르는 것보다 훨씬 더 감동적이고 깊이와 여운이 있다. 이름이 바뀌지 않았다면 사람들은 이 항아리를 지금처럼 좋아하지는 않을 것이다.

우리나라 고미술품이나 문화유산 가운데 이보다 더 아름답고 문학적인 명칭을 찾아보기 어렵다. 백자대호는 달항아리라는 이름에 의해 다시 태어났다. 달항아리가 전문 연구자와 전문 컬렉터의 영역을 넘어 대중들에게 다가갈 수 있었던 것도 이러한 이름 덕분이다. 우리가 저 커다란 조선백자를 백자대호라고 불렀다면 그것은 오래된 도자기, 오래된 그릇에 머물렀을 것이다. 하지만 달항아리로 부르는 순간, 그것은 아름다움의 대상이 되었고 새로운 감동이 되었다.

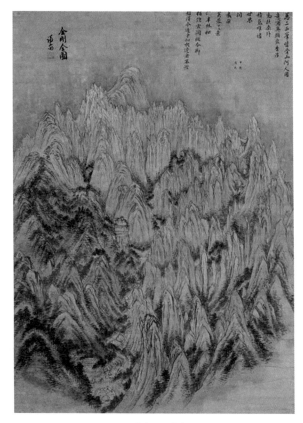

정선, 〈금강전도〉, 1734, 삼성미술관 리움

가장 철학적인 그림 〈금강전도〉와 〈인왕제색도〉는 금강산과 인왕산을 통해 자신의 철학과 사유를 짙게 드러낸 겸재 정선의 대표작이다. 두 작품 모두 20세기에 손재형의 컬렉션이었다가 이병철·이건희 컬렉션이 되어 삼성미술관 리움에 걸려 있었다. 그러다 2021년 이건희 컬렉션 기증에 따라 〈인왕제색도〉는 국립중앙박물관으로 소장처를 옮겼고 그 후 엄청난 주목을 받았다. 리움에 남아 있는 〈금강전도〉와 리움을 떠난 〈인왕제색도〉. 만약 〈금강전도〉가 기증되었다면 어떤 일이 벌어졌을까.

세상은 왜 끝없이
겸재 정선을 불러내는가

〈금강전도〉 vs 〈인왕제색도〉
4

10여 년 전까지 나는 겸재 정선의 그림보다 단원 김홍도의 그림을 더 좋아했다. 단원의 그림이 문학적이고 낭만적으로 느껴졌기 때문이다. 그런데 최근 겸재의 그림을 단원의 그림보다 더 좋아하게 되었다. 작품의 의미와 가치의 측면에서 조선시대 최고의 화가를 꼽으라고 한다면 나는 겸재 정선을 내세울 것이다. 겸재 그림에 녹아 있는 철학적 사유와 성찰이 도저하다는 느낌이 들기 때문이다. 그리고 조선시대 최고의 작품 하나를 고르라고 한다면 주저 없이 〈금강전도(金剛全圖)〉를 꼽을 것이다. 이 작품은 겸재 예술철학의 정점이라고 감히 말할 수 있다. 그런데 최근 들어 겸재의 〈인왕제색도(仁王霽色圖)〉의 팬들이 급증했다. 이건희 컬렉션 기증작에 포함되고 기증작 전시를 통해 전국 곳곳에서 관람객들과 만나면서 생긴 일이다.

7억 원짜리 소나무, 34억 원짜리 도산서당

2001년 4월, 서울의 서울옥션 경매에서 놀라운 소식이 터져 나왔다. 겸재 정선(1676~1759)의 1755년 작 〈노송영지도(老松靈芝圖)〉가 7억 원에 낙찰된 것이다. 당시로서는 국내 미술품 경매 최고가였고, 7억 원 낙찰은 국내 미술계에서 일대 사건이었다. 지금이야 김환기, 박수근, 이중섭 등의 작품이 수십억 원에 낙찰되는 일이 빈번하지만 2001년 무렵은 사정이 달랐다. 우리의 미술품 경매가 막 자리를 잡아가던 초창기였고, 박수근의 유화가 3억~4억 원에 턱걸이하면서 조금씩 존재감을 드러내던 시절이었다. 당시 〈노송영지도〉를 사들인 사람은 이회림 동양제철화학 회장이었다. 그는 내로라하는 고미술 컬렉터 가운데 한 명이었다.

2005년 6월, 또 한차례 놀라운 소식이 들려왔다. 이 회장이 〈노송영지도〉를 인천시에 기증한다는 소식이었다. 단순히 작품만을 기증하는 것이 아니라 50여 년 동안 수집한 고미술품 8400여 점과 이들을 소장·전시하고 있는 인천 남구 학익동의 송암미술관(송암은 이회림의 호다)을 통째로 기증했다. 〈노송영지도〉는 지금 그곳에 있다.

당시 〈노송영지도〉가 7억 원에 팔릴 때, 박수근의 유화는 3억~4억 원 정도였다. 하지만 고미술 시장은 곧 침체에 빠졌다. 반면 박수근의 유화는 2005년 9억 원, 2006년 10억 4000만 원, 2007년 3월 25억 원에 팔렸다. 근현대미술이 고미술을 제치고 미술경매 시장을 주도하기 시작한 것이다. 급기야 2007년 5월 박수근의 〈빨래

터)가 서울옥션 경매에서 45억 2000만 원에 팔렸다.

　　이후로도 고미술 시장의 침체는 계속됐다. 그러던 중 2012년 9월, K옥션 경매에서 보물인 『퇴우이선생진적(退尤二先生眞蹟)』이 34억 원에 팔리며 기염을 토했다. 박수근의 그림값에는 못미쳤지만 당시 고미술 경매 최고가 신기록을 세운 것이다. 고미술 애호가들로부터 "역시 정선이구나"라는 말이 터져나왔다. 낙찰자는 삼성문화재단이었다. 이 작품은 퇴계 이황과 우암 송시열의 글씨에 겸재 정선의 산수화 4폭을 곁들인 서화첩이다. 여기 들어 있는 그림 가운데 가장 유명한 것이 〈계상정거도(溪上靜居圖)〉이다. 경북 안동의 도산서당에서 학문에 정진하는 이황의 모습을 그린 것으로, 우리에게 익숙한 천원짜리 지폐 뒷면에 들어간 그림이다. 진품은 삼성문화재단이 갖고 있지만, 우리는 그 사본을 매일 지갑 속에 넣고 다닌다. 우리 모두 이건희 회장 못지않은 호사를 누리고 있는 것이다.

　　2005년 10월, 독일에 있던 『겸재 정선 화첩』이 우리나라에 돌아왔다. 조국을 떠난 지 80년 만의 귀환이었다. 정확히 말하면, 독일 오틸리엔 수도원이 이 화첩을 경북 칠곡의 왜관수도원에 영구 대여한 것이다.

　　사연은 20세기 초로 거슬러 올라간다. 1911년 서울에 한 벽안(碧眼)의 신부가 찾아왔다. 오틸리엔 수도원장이었던 노르베르트 베버 신부였다. 그는 서울, 수원, 해주, 공주 등지를 둘러보면서 한국인의 일상과 종교에 깊이 빠져들었다. 그 기억을 담아 1915년 독일에서 『고요한 아침의 나라』를 출간했다. 베버 신부는 1925년

에도 한국을 찾았다. 이번에는 무비카메라를 갖고 와 〈한국의 결혼식〉 등의 기록영화를 촬영했다. 또한 금강산을 기행했고 이 때 정선의 그림을 수집해 화첩으로 꾸몄고 독일어로 『한국의 금강산에서』란 책도 썼다. 이 화첩은 이후 오틸리엔 수도원에 보관되어 있었다.

1973년 봄, 파독 광부 출신의 유학생 유준영이 독일 쾰른대 도서관에서 『한국의 금강산에서』를 읽게 되었다. 거기 정선의 그림 3점의 사진이 수록되어 있었다. 한국미술사 박사논문을 준비 중이던 그에겐 신선한 충격이었다. 유준영은 곧바로 오틸리엔 수도원에 정선의 그림이 있는지 수소문했다. 하지만 "없다"는 답만 돌아왔다. 2년 뒤인 1975년 3월, 그는 혹시나 하는 기대를 안고 수도원을 찾았다. 놀랍게도 거기 정선의 그림이 있었다. 그것도 한두 점이 아니라 〈금강내산전도(金剛內山全圖)〉, 〈압구정도(狎鷗亭圖)〉, 〈함흥본궁송도(咸興本宮松圖)〉 등 21점이 들어 있는 화첩 형태였다.

이 화첩은 많은 사람의 관심을 끌었고, 1990년대 독일 유학 중이던 왜관수도원 소속 선지훈 신부는 오틸리엔 수도원 측에 화첩의 한국 반환을 조심스레 요청했다. 하나둘 준비 작업이 진행되었다. 드디어 오틸리엔 수도원의 결단을 이끌어 냈고 2005년 한국에 돌아왔다. 오틸리엔 수도원은 화첩을 경매에 부쳐달라는 미국 뉴욕 크리스티 경매회사의 거듭된 요청을 물리쳤다고 한다. "한국의 문화유산을 돈 받고 거래하고 싶지 않았다"는 이유였다.

북악산, 인왕산, 금강산

겸재 정선은 한양의 북악산(당시 이름은 백악산) 자락, 그러니까 지금의 서울 종로구 청운동 경복고등학교 자리에서 태어났다. 경복고 교정에는 이를 기억하기 위한 집터 표석이 세워져 있다. 정선은 52세에 인왕곡(지금의 서울 종로구 옥인동)으로 이사했고 이곳에서 살다 84세에 세상을 떠났다. 정선은 하양(경상북도 구미 지역), 청하(경상북도 포항 지역), 양천(서울 강서구와 양천구 지역) 등 지방의 현감을 하느라 몇 차례 서울을 떠나 살았던 적이 있지만 84년 인생의 대부분을 서울의 북악산, 인왕산과 함께했다. 인왕산과 북악산은 조선의 국토였고, 화가 정선에게 경외의 대상이었다.

1711년 그의 나이 36세 때, 정선은 처음으로 금강산에 올랐다. 이듬해인 1712년에도, 그리고 1747년에도 금강산을 찾았다. 정확한 기록은 없지만 정선은 이외에도 여러 차례 금강산을 찾았을 것이다. 18세기 시인묵객(詩人墨客)들 사이에선 우리 산하를 둘러보고 그 모습과 느낌을 글과 그림으로 남기는 게 유행이었다. 가장 인기 있는 곳은 금강산이었다. 당시 금강산에 관한 글과 그림을 남긴 사람들 가운데 단연 돋보이는 인물은 정선이었다.

정선은 금강산 그림을 많이 남겼다. 금강산 전체 모습을 그린 〈금강내산(金剛內山)〉, 〈풍악내산총도(楓岳內山叢圖)〉, 〈금강전도(金剛全圖)〉, 단발령 고개에서 바라본 금강산의 모습을 그린 〈단발령망금강(斷髮嶺望金剛)〉, 금강산의 고찰(古刹)을 그린 〈장안사(長安寺)〉, 〈정양사(正陽寺)〉, 금강산의 폭포를 그린 〈만폭동(萬瀑洞)〉, 〈구룡폭

〈九龍瀑(구룡폭)〉, 금강산의 봉우리를 그린 〈비로봉(毗盧峯)〉, 〈혈망봉(穴望峯)〉 등등. 정선은 북악산과 삼청동 일대, 인왕산 일대도 열심히 그렸다. 〈인왕제색도〉도 그 가운데 하나다. 이밖에도 전국 곳곳을 누비며 그 모습을 화폭으로 옮겼다. 산하뿐만 아니라 소나무와 같은 초목도 많이 그렸다. 겸재는 이렇게 중국풍의 산수, 관념 속의 산수가 아니라 실제 우리나라의 산수를 직접 보고 그렸다. 이것이 바로 진경산수화(眞景山水畵)다.

정선은 84세까지 장수했다. 정선이 새로운 화풍의 진경산수화를 개척해 선보이자 많은 사람들이 이를 반겼다. 정선의 집 앞에는 그의 그림을 구하려는 사람들이 줄을 이었다고 한다. 그림을 원하는 사람들이 많다 보니 정선 또한 부지런히 그림을 그릴 수밖에 없었다. 어찌나 그림을 많이 그렸는지, 정선이 사용해 뭉툭해진 붓을 모아 놓으니 그 양이 무덤을 이룰 정도였다는 얘기까지 있었다. 정선의 그림 가운데엔 일필휘지로 그린 것들이 있다. 주문이 쏟아져서 정선이 섬세하게 그림을 그리기보다는 일필휘지로 서둘러 그린 것이라고 보는 견해도 있다. 그렇게 정선은 여든이 넘어서도 쉼 없이 그림을 그렸다.

정선의 작품은 중국에서도 인기가 높았다고 한다. 중국에 가는 사람들, 특히 역관들에게는 정선의 그림을 한두 점 가져가는 것이 필수였다. 중국에서 정선의 그림을 팔아 적지 않은 돈을 벌 수 있기 때문이었다. 정선은 이렇게 국내외에서 미술시장을 견인하는 당대 최고의 인기 화가였다.

가장 철학적인 그림 〈금강전도〉

예나 지금이나 정선의 인기는 변함이 없는 것 같다. 사람들은 왜 그렇게 정선의 그림을 좋아하는 걸까. 정선의 그림은 남다르다. 그의 수많은 작품 가운데 단연 압권은 1734년 작 〈금강전도〉라고 말하고 싶다. 국보로 지정된 이 작품은 현재 삼성미술관 리움이 소장하고 있다.

〈금강전도〉는 금강산 전체 모습을 그린 것이다. 〈풍악내산총도〉 등 금강산 전경을 그린 다른 작품들과 기본적인 구도는 비슷해 보인다. 하지만 조금만 더 눈여겨보면 범상치 않음을 발견할 수 있다. 부드러운 토산(土山)과 날카로운 암산(巖山)을 대비해 그리는 것은 그의 다른 금강산 그림과 별 차이가 없다. 하지만 좀 더 독특하고 대담하다. 금강산 1만 2000봉을 위에서 한눈에 내려다보면서 전체 금강산을 원형 구도로 잡았다. 그리곤 토산과 암산을 좌우로 구분해 S자 모양으로 태극 형상을 만들었다. 오른쪽에 뾰족하고 강건한 암산을, 왼쪽엔 부드럽고 원만한 토산을 배치했다.

둥근 원형의 금강산 그림은 성스럽고 오묘하며 푸른 기운을 뿜어낸다. 토산과 암산은 절묘한 대비를 이루면서 화면 가득 긴장감을 불어넣는다. 부드러움과 날카로움의 대비가 대단하다. 그것은 둥근 테두리 안에서 하나의 융합을 일궈낸다. 다름 아닌, 음양의 합일이다. 주역에 정통했던 정선이 음양의 이론을 넣어 금강산을 철학적으로 새롭게 해석한 것이다. 토산은 음이고 암산은 양이다. 음양이 만나 하나의 세상을 이루고 하나의 생명을 만들어낸다. 태극의 원리

를 금강산에 구현한 것이다. 누군가는 이 〈금강전도〉 속의 금강산이 한 송이 꽃 같다고 말한다. 실제로 그림 맨 위의 비로봉부터 맨 아래 장안사 풍경에 이르기까지 하나의 원형이 되어 연꽃봉오리처럼 보인다. 철학과 예술이 완벽하게 만난 것이다.

금강산은 예나 지금이나 우리 민족의 영산(靈山)이다. 그렇다 보니 우리에게 하나의 우주이기도 하다. 그 금강산을 정선은 태극으로 연결시켜 꽃으로 표현했다. 조선시대 그림 가운데 이보다 더 철학적이고 이보다 더 장쾌한 그림이 어디 있을까.

정선 산수화의 철학적 면모는 단원 김홍도의 산수화와 비교해보면 더욱 두드러진다. 김홍도 역시 산수화에서 두드러진 업적을 남겼으나 두 사람의 화풍은 사뭇 다르다. 김홍도의 산수화는 구도가 뛰어나고 여백이 풍부하며 시적이고 낭만적이다. 김홍도의 산수화가 문학적이고 감성적이라면 정선의 산수화는 지극히 지적이고 철학적이라고 할 수 있다.

정선의 소나무 그림도 범상치 않다. 그의 작품 가운데 〈사직노송도(社稷老松圖)〉가 있다. 사직단에 있는 노송을 표현한 그림인데, 소나무가 매우 특이하다. 소나무는 위로 솟아났다기보다는 옆으로 자랐다. 나무가 너무 오래되다 보니 위로 곧게 서 있을 수가 없고 옆으로 뻗어난 것이다. 세월의 흔적을 보여주듯 나무의 줄기와 가지는 굴곡이 심하다. 오랜 세월 온갖 풍상을 거친 소나무의 모습. 노송의 위대한 생명력이다.

정선은 왜 이와 같은 소나무를 그렸을까. 1728년 이인좌의 난이 일어났는데 열흘 만에 난이 평정되고 난 뒤 조선의 안정과 번

정선, 〈사직노송도〉, 18세기, 고려대 박물관

정선, 〈노송영지도〉, 1755, 송암미술관

영을 기원하는 마음으로 이 소나무를 그렸다는 얘기가 전한다. 오랜 세월 온갖 시련을 이겨낸 저 소나무처럼 조선 왕조도 시련을 딛고 영원하길 바라는 마음을 소나무에 담아 표현한 것이다. 〈금강전도〉에 담아낸 생각과 흡사하다.

2001년 7억 원에 팔린 〈노송영지도〉도 마찬가지다. 이 그림은 가로 103cm, 세로 147cm에 소나무를 그린 대작이다. 구불구불한 노송 한 그루가 화면을 가득 채우며 분위기를 압도하고 그 아래엔 주황빛 영지가 노송과 파격적인 조화를 이루고 있다. 화면엔 '乙亥秋日 齋八十歲作'(을해 추일 겸재 80세작)이라고 쓰여 있다. 을해년은 1755년이니 겸재의 나이 여든이 되던 해다. 여든의 고령에 이렇게 힘이 넘치는 대작을 그릴 수 있다니 놀라울 따름이다.

미술 시장은 돈만을 쫓는 듯해도 실은 그렇지 않다. 돈의 흐름은 절묘하게도 작품의 미학과 가치를 따라간다. 겸재 정선의 그림이 그러하다. 이런 흐름을 염두에 두고 〈금강전도〉를 다시 본다. 가로 94.1cm, 세로 130.6cm의 대작. 그림을 보고 있노라면 상서로운 기운이 푸르게 몰려온다. 양과 음이 한데 어울려 꿈틀거린다. 당당하고 장쾌하다. 아, 저것이 금강이구나, 저것이 우리의 국토구나 하는 생각이 절로 든다. 예나 지금이나 사람들이 겸재 정선의 그림에 기꺼이 돈을 아끼지 않는 까닭이 여기에 있다.

짙은 그리움의 〈인왕제색도〉

2021년 4월 이건희 삼성 회장의 유족들은 고미술·문화유산과 근현대미술품 2만 3000여 점을 국립중앙박물관, 국립현대미술관, 박수근미술관, 대구미술관, 광주시립미술관, 전남도립미술관, 서귀포미술관에 기증했다. 그 양과 질에서 압도적인 기증이었고 사람들은 '세기의 기증'이라 불렀다. 끝없는 화제 속에서 기증작 일부를 선보이는 전시가 전국 곳곳에서 이어졌다. 전시작 모두가 수작이지만 기증전에서 가장 주목을 받은 작품은 정선의 1751년 작 〈인왕제색도〉였다.

〈인왕제색도〉는 비 그친 뒤 인왕산의 모습을 표현한 그림이다. 여기서 '제색(霽色)'은 '비가 개다'는 뜻이다. 〈인왕제색도〉는 전체적으로 진하고 무겁다. 육중한 인왕산 바위 봉우리가 화면을 짙게 누르며 압도한다. 조선시대 다른 그림들에서는 찾아볼 수 없는 분위기다.

화면 오른쪽 위의 '辛未閏月下浣(신미윤월하완)'이라는 관기(款記)로 보아 정선은 1751년 음력 윤5월 하순에 이 그림을 그렸다. 『승정원일기』에 따르면 당시 음력 5월 19일부터 25일 오전까지 한양(서울)에 비가 내렸다. 그러니 이 그림은 초여름 장맛비가 그치고 난 뒤의 인왕산 모습인 셈이다. 그래서 화면 전체에 물기가 가득하다. 바위가 빗물에 푹 젖으면 색깔이 진해져서 회색을 넘어 검은색에 가까워진다. 인왕산 바위를 정선은 짙고 묵직하게 표현한 것이다. 그런데 아무리 장맛비에 흠뻑 젖은 바위라고 해도 저렇게 진하

고 저렇게 묵직할 수 있을까, 대체 저토록 진한 먹의 정체는 무엇인가. 이 무렵 정선에게 어떤 일이 있었던 것일까.

궁금증의 내막엔 이병연과 정선의 인연이 있다. 이병연은 조선 영조 때 시인이었다. 이병연은 정선보다 다섯 살 많았지만 두 사람은 인왕산 아래 한 동네에 함께 살았던 절친한 사이였다. 이병연은 그림을 매우 좋아했고 그림을 열심히 수집했던 당대의 대표적인 컬렉터이기도 했다. 또한 정선의 그림이 잘 팔릴 수 있도록 세상에 소개하고 거래를 주선해주는 후원자이자 매니저였다.

그런데 1751년 이병연이 병식에 눕게 되었다. 당시 이병연의 나이는 여든 하나. 그때 정선의 마음은 어떠했을까. 평생 친구이자 자신의 비평가였던 이병연, 자신을 조선 최고의 스타 화가로 만들어준 후원자 이병연. 그런 이병연의 쾌유를 기원하며 정선이 붓을 든 게 아닐까(이러한 추론은 2005년 타계한 미술사학자 오주석의 연구 등에 힘입어 가능해졌다). 장맛비 내리는 일주일 동안, 정선은 인왕산을 바라보면서 이병연과의 깊은 인연을 새삼 돌이켜보았을 것이다. 저 장마야 언젠가 그치겠지만, 이병연은 과연 병석을 털고 다시 일어날 수 있을까. 정선은 큰 붓에 먹물을 듬뿍 찍어 빗자루질하듯 붓을 움직여 바위를 표현했다. 그건 이병연에 대한 그리움의 표현이었다. 하지만 정선이 작품을 그린 뒤 얼마 지나지 않아 이병연은 세상을 떠났다. 〈인왕제색도〉엔 무겁게 가라앉은 정선의 내면이 절묘하게 담겨 있다. 그래서 그림이 묵직한 것이다. 묵직한 먹에 묻어나는 진한 그리움.

〈인왕제색도〉는 멋진 그림이지만 그리 쉽게 다가갈 수 있는

그림은 아니다. 깊은 맛이 천천히 우러나는 묵직한 그림이라서, 단박에 확 빨려들기는 어렵다. 그런데 이건희 컬렉션 기증 덕분에 이 그림을 호명하는 일이 빈번해졌다. 어둑한 조명 아래, 짙은 수묵의 〈인왕제색도〉를 감상하는 모습은 이제 익숙한 풍경이 되었다. 〈인왕제색도〉가 최근 몇년만큼 빈번히 인구에 회자된 적은 없었다.

같지만 다른 길, 〈금강전도〉와 〈인왕제색도〉

〈인왕제색도〉는 이건희 컬렉션의 하나로, 서울 용산구 한남동 삼성미술관 리움에 걸려 있었다(늘 전시된 것은 아니었지만). 예나 지금이나 〈인왕제색도〉는 그 모습 그대로 존재한다. 그런데 예전에는 이 작품에 열광하지 않던 사람들이 지금은 열광한다. 그 변화

정선, 〈인왕제색도〉, 1751, 국립중앙박물관

는 이건희 컬렉션이라는 사실에서 비롯했다. 좀 더 정확히 말하면, 이건희 컬렉션의 기증작 2만 3000여 점 가운데 하나라는 사실 덕분이다.

미술품이나 문화유산이 대중의 인기를 얻는 과정을 추적해 보면 이런 경우가 적지 않다. 특정 작품이 인기를 얻어가는 과정에서 미술 내적인 측면 외에 외적인 상황이나 분위기가 많이 작용한다는 말이다. 〈인왕제색도〉의 경우 외적 상황의 핵심은 기증이다.

〈금강전도〉와 〈인왕제색도〉는 이건희 컬렉션의 대표작이다. 그런데 〈금강전도〉는 2021년 기증작에 포함되시 않았고, 여전히 삼성미술관 리움에 있다. 〈인왕제색도〉가 기증작 목록에서 빠지고 〈금강전도〉가 들어갔다면 어떻게 됐을까. 〈인왕제색도〉 열풍이 아니라 〈금강전도〉 열풍이 불지 않았을까. 언론은 〈금강전도〉를 앞세워 보도했을 것이고, 사람들은 그런 〈금강전도〉에 열심히 화답했을 것이다. 누군가 자신이 소장한 예술품을 어느 기관(또는 누군가)에 기증한다는 것은 대부분 감동을 준다. 그러니 인구에 회자될 수밖에 없다. 하물며 그 기증자가 유명한 사람이거나 사연이 있는 사람이라면 그 감동의 전파력은 더욱 강력할 것이다.

기증은 미술품이나 문화유산을 수용하고 향유하고 기억하는 과정에서 각별한 의미를 지닌다. 미술품 컬렉션이나 문화유산 컬렉션을 기증하는 것은 미술품과 문화유산이 사적 영역에서 공적 영역으로 진입하는 것이다. 아울러 드라마틱한 스토리를 축적하는 과정이기도 하다. 그 미술품이나 문화유산을 소장했던 컬렉터의 비밀스러운 스토리까지 우리는 함께 기억하고 공유하고 향유하게 된다.

〈금강전도〉와 〈인왕제색도〉. 〈금강전도〉가 공적인 철학과 성찰의 산물이라면 〈인왕제색도〉는 개인적 사유의 산물이라고 할 수 있다. 두 작품 모두 〈세한도(歲寒圖)〉를 일본에서 찾아온 컬렉터 소전 손재형의 컬렉션이었다가 이병철·이건희 컬렉션으로 들어갔다. 오랫동안 삼성미술관 리움에 둥지를 틀었던 두 작품은 2021년 서로 헤어졌다. 〈인왕제색도〉는 기증을 통해 국립중앙박물관으로 들어갔고 〈금강전도〉는 그대로 리움에 남아 있다. 〈인왕제색도〉는 세기의 기증에 힘입어 대중과 친숙해졌다. 감동의 스토리가 덧붙여졌다. 이름으로만 들었던 이 작품을 사람들이 직접 경험할 수 있는 기회가 만들어진 것이다. 이 스토리는 앞으로 〈인왕제색도〉의 중요한 미학이 될 것이다. 비슷한 길을 걸어오다 이제 다른 길을 걷게 된 두 명작. 이들의 내력을 비교하며 지켜보는 것도 꽤나 흥미로운 일이 될 것이다.

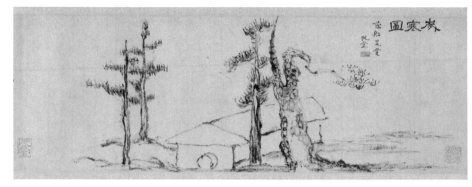

김정희, 〈세한도〉, 1844, 국립중앙박물관

〈세한도〉의 비밀

추사 김정희가 유배지 제주에서 그린 〈세한도〉. 〈세한도〉는 잘 그린 그림인가. 참 휑한 그림 아닌가. 그런데 사람들은 왜 조선시대 최고의 문인화로 꼽는 것일까. 우리가 보아온 〈세한도〉 그림은 길이 1m 남짓이지만, 〈세한도〉 두루마리를 쫙 펼치면 14m에 달한다. 그 14m 길이에 180년의 역사가 담겨 있고, 명작의 비밀이 숨겨져 있다.

시인들이 사랑한 '세한'

김정희의 〈세한도〉
5

추사 김정희(1786~1856)의 〈세한도(歲寒圖)〉는 많은 이들이 조선시대 최고의 문인화라고 이야기한다. 그런데 그림을 유심히 들여다보고 있노라면 이런저런 궁금증이 든다. 사람마다 생각이 다르겠지만, 내가 보기에 분명 〈세한도〉는 잘 그린 그림이라고 말하긴 어려울 것 같다. 그림은 휑하고 썰렁하다. 그림 속 허름한 집 지붕선의 비례도 맞지 않고, 지붕과 창을 바라보는 관찰자의 시선도 서로 어긋나 있다. 이를 두고 획일적인 서양의 시선을 탈피한 3차원적 동양의 관점이라고 말하는 이도 있다. 또한 그것이 유배객의 의도였다고 보는 이도 적지 않다. 그럼에도 그림 자체만 놓고 보면 그 아름다움을 쉽게 느낄 수 없다.

누군가는 "문인화란 사실적 표현이 중요한 것이 아니라 작가의 내면을 드러내는 것이 중요하다. 그런 의문 자체가 잘못된 것"이라고 면박을 줄지 모르겠다. 그렇다. 그 썰렁함에 추사의 의도가 담겨 있을 것이다. 그렇다고 해도 그것만으로는 〈세한도〉가 명작이라고 말하기엔 무언가 많이 부족해 보인다. 그림을 그린 김정희의 관

점(시선)뿐만 아니라 다른 관점(시선)이 필요한 대목이다.

대한해협을 건너간 슬픈 사내의 그림

1840년 억울하게 유배를 가게 된 추사는 1844년 여름 제주 서귀포 대정읍 유배지에서 〈세한도〉를 그렸다. 제자인 이상적에게 감사의 뜻을 표하기 위해서였다. 역관이라서 중국을 자주 드나들던 이상적은 중국에 갈 때마다 책을 구해 유배지로 보내주었다. 외로움을 이겨낼 수 있는 유일한 도구가 서화였으니 이상적이 보내오는 책은 김정희에게 특히 더 값질 수밖에 없었다. 권력에서 밀려난 한낱 유배객을 잊지 않고 책을 구해 주는 제자. 추사는 그 변함없는 마음에 감사를 표하기 위해 붓을 들었다. 그림을 완성하곤 그 옆에 사연을 적고 '歲寒圖(세한도)'라 이름 붙였다. 그러곤 자신을 비부(悲夫), 즉 슬픈 사내라 칭했다. 자학과 쓸쓸함이 담겨 있는 명칭이다.

추사는 〈세한도〉를 이상적에게 보냈고 이를 전해 받은 이상적은 감격의 눈물을 흘렸다. 1844년 가을, 그는 이 그림을 가슴에 품고 중국 베이징에 갔다. 이듬해 1월 추사의 지인들에게 그림을 보여주고 장악진, 조진조 등 16명의 글을 받아 그림 옆에 이어 붙였다.

〈세한도〉는 10명의 소장자를 거쳤다. 1865년 이상적이 세상을 떠난 뒤 그의 제자였던 김병선에게 넘어갔고, 그의 아들인 김준학이 물려받았다. 그 후 휘문학교를 설립한 민영휘의 집안으로 들어가 아들 민규식을 거쳐 1930년대 경성(서울)에 와 있던 일본인 후

지쓰카 지카시의 품에 들어간 것으로 알려져 있다. 당시 후지쓰카는 경성제국대학 교수로, 추사에 관한 박사학위 논문을 쓰고 있었다. 1943년 봄, 후지쓰카는 〈세한도〉를 포함해 자신이 수집한 추사의 서화 수천 점을 들고 일본으로 귀국했다. 추사의 〈세한도〉가 이국땅으로 유출된 것이다.

그때 전라남도 진도 출신의 서예가이자 컬렉터인 소전 손재형(1902~1981)이 이 사실을 알게 됐다. 손재형은 당시 국내에서 손꼽히는 컬렉터였다. 1944년 여름, 42세의 손재형은 거금을 들고 도쿄로 건너갔다. 태평양전쟁이 한창이던 도쿄는 밤낮없이 계속되는 연합군의 공습으로 불안하고 혼란스러웠다. 손재형은 도쿄 우에노에 있는 후지쓰카의 집을 찾아내 근처 여관에 짐을 풀었다. 그는 매일같이 후지쓰카의 집을 찾아가 "〈세한도〉는 조선 땅에 있어야 하니 작품을 넘겨달라"고 부탁했다. 그렇게 두 달여. 드디어 후지쓰카의 마음이 움직였고 결국 〈세한도〉를 내주었다. 손재형은 거액을 지불하고 〈세한도〉 등 추사 작품 7점을 찾아왔다. 1944년 말 또는 1945년 초의 일로, 추사의 다른 작품 〈불이선란(不二禪蘭)〉도 이때 돌아왔다.

〈세한도〉를 되찾아온 손재형은 1949년 3·1독립운동 민족 대표 33인의 한 사람인 오세창, 독립운동가이자 대한민국 초대 부통령인 이시영, 독립운동가이자 국학자인 정인보에게 그림을 보여주고 찬문을 받아 〈세한도〉 두루마리 뒤에 이어 붙였다. 정인보는 〈세한도〉를 감상한 뒤 이 같은 발문을 남겼다. "나라의 보물 모조리 일본으로 건너가니 뜻있는 선비들 참담한 심정 품고 있었네. 건강한

손 군이 있어 두 손으로 교룡과 싸웠네. 이미 삼켰던 것 잘 빼앗으니 옛 물건 이로부터 온전하게 됐네. 누가 알았을까. 그림 한 점 돌아온 것이 강산이 회복될 조짐이었음을."

그런데 그 후 손재형이 국회의원 선거자금을 마련하기 위해 〈세한도〉를 사채업자에게 저당 잡히는 일이 벌어졌다. 하지만 눈 밝고 열정적인 개성 출신의 수집가 손세기의 손에 들어갔고, 이후 아들 손창근 선생이 넘겨받았다. 2020년 손창근 선생은 대를 이어 간직해 온 〈세한도〉를 아무 조건 없이 국립중앙박물관에 기증했다.

180년 동안 10명의 주인을 거친 〈세한도〉. 해외로 유출되는 위기도 있었지만 열혈 컬렉터 손재형의 투지 덕분에 국내로 돌아왔고 사채업자에게 저당 잡히는 어려움도 있었지만 안목 있는 컬렉터 손세기·손창근 부자(父子) 덕분에 온전하게 보존될 수 있었다. 그 180여 년의 스토리는 이제 〈세한도〉의 중요한 일부가 됐다. 추사가 그린 집 한 채와 나무 네 그루, 차가운 바람만이 〈세한도〉가 아니라 180년의 감동적인 이야기가 〈세한도〉에 녹아든 것이다.

신화가 된 〈세한도〉

그런데 그 과정에서 신비감이 덧붙여졌다. 정확히 말하면, 부정확하고 왜곡된 정보가 전파되면서 이것이 〈세한도〉를 둘러싼 미스터리가 되고 나아가 〈세한도〉의 신비적 요소로 자리 잡게 된 것이다. 그 핵심은 손재형이 〈세한도〉를 찾아오는 과정에 관한 것이다.

흔히 "손재형이 100일 동안 후지쓰카의 집을 찾아가 부탁했고, 그에 감동한 후지쓰카가 돈을 받지 않고 세한도를 내주었다"고 알려져 있다. 그러나 이는 사실과 달리 과장된 것이다. 손재형의 3남인 손홍 진도고등학교 이사장은 내게 이렇게 말한 바 있다.

"그 세한도를 그냥 받아올 수는 없는 법이지요. 정확한 액수는 알 수 없지만 거금을 주었다고 합니다. 그때 아버님은 〈세한도〉만 찾아온 것이 아니에요. 그 유명한 〈불이선란〉 등 7점을 찾아왔다고 합니다. 글씨를 제외하고 추사의 최고 명품들은 그때 다 돌아왔다고 봐야겠지요."

〈세한도〉에 붙어 있는 오세창의 발문에도 "거금을 주고 찾아왔다"는 내용이 나온다. "세계에 전운이 최고조에 달했을 때 손 군 소전이 훌쩍 현해탄을 건너가 거금을 들여 우리나라의 진귀한 물건 몇 종을 사들였으니 이 그림 또한 그 가운데 하나다."

그런데도 후지쓰카가 그냥 내주었다는 얘기가 계속 전해온다. 손재형이 후지쓰카를 100일 동안 찾아갔다는 구체적 근거가 없는데 사람들은 "100일 동안 찾아갔다"고 얘기한다. 왜 그런 것일까. 돈을 주고 찾아왔다는 것보다 무상으로 받아왔다는 것이 사람들의 마음을 더 자극한다. 또한 두 달보다는 100일이라는 숫자가 우리네 정서에 잘 어울린다. 단군신화에서 곰이 웅녀가 된 것도 100일의 기적 아니었던가. '무상'과 '100일'은 이렇게 〈세한도〉 귀환의 드라마틱한 스토리를 더욱 극대화하는 데 도움이 된다. 그렇기에 이런 과장된 정보가 지속적으로 이어져 온 것이다. 이런 과장된 스토리를 굳이 바로잡을 필요가 없었다는 말이다.

돈을 주고 찾아왔다고 해서, 또 100일 동안이 아니라 두 달 동안 찾아갔다고 해서 그 감동이 줄어드는 것은 전혀 아니다. 일제 강점기이던 1944년, 거금을 들고 일본으로 건너가 두 달 넘게 후지쓰카를 찾아가 〈세한도〉를 찾아왔다는 것은 그 자체로 엄청난 사건이었다. 정인보가 발문에 "광복의 전조"라고 쓴 것도 이 때문이다. 후지쓰카가 거금을 받고 〈세한도〉를 넘겨주었다고 해서 후지쓰카의 진심이 폄하되는 것도 아니다. 후지쓰카는 경성제대 교수로 있으면서 「이조에 있어서 청조 문화의 이입과 김완당」이라는 박사논문을 썼고 평생 추사를 연구한 사람이다. 그에게 〈세한도〉는 분신과도 같은 존재였을 것이다. 그런 〈세한도〉를 손재형에게 내놓았다는 것은 돈을 받았는지 여부를 떠나 그 자체만으로도 대단한 결정이었다.

어쨌든 손재형이 〈세한도〉를 찾아오는 과정과 관련해 과장 또는 왜곡된 정보가 유통되었다. 사실과는 다른 이야기지만 작품에 감동을 더하는 요소로 작용했고, 신비감도 한껏 높여주었다. 이러한 신비감은 대중들이 〈세한도〉를 명작으로 받아들이는 데 중요한 역할을 했다.

감동적인 비화는 차치하고 〈세한도〉를 들여다보면 알 듯 모를 듯하다. 소나무 두 그루와 측백나무 두 그루, 허름한 집 한 채. 매우 간략하며 메마르고 휑하다. 차갑고 스산하다. 유배객의 내면이 저러했던 것일까. 추사는 여기에 '세한도'라고 이름 붙였다. 추운 계절, 세한. 이 상징적 제목은 그림 분위기와 잘 어울린다. 〈세한도〉는 실제로 보는 이에게 다의적, 다층적으로 다가온다. 사람들의 호기심을 자극하고 다양한 상상력을 끌어낸다. 그림 속의 집의 정체는 무

엇인지, 휘어진 고목 소나무와 곧게 뻗은 소나무는 무엇을 상징하는지 등등. 또한 감상자들은 〈세한도〉를 통해 자신의 상황을 들여다보기도 한다. 누구에게나 세한의 시절이 있기 때문이다.

시인들이 가장 사랑하는 그림

그래서일까. 〈세한도〉는 우리 시대 문인, 예술가들의 상상력을 자극해 왔다. 동시에 깊은 성찰의 기회를 제공한다. 〈세한도〉에 자극받은 문인, 예술가들은 〈세한도〉를 소재 삼아, 세한을 주제 삼아 다양한 작품을 창작해 왔다. 시, 소설, 수필, 희곡, 미술, 사진, 연극, 가곡, 무용, 춤 등 장르를 가리지 않는다. 우리 고미술이나 문화유산 가운데 이렇게 광범위하고 지속적으로 변주의 대상이 되는 작품은 찾아볼 수 없다. 〈세한도〉가 단연 압도적이다.

특히 많은 시인이 〈세한도〉를 변주해 왔다. 외환위기가 막 시작된 1998년, 계간 《창작과비평》 1998년 봄호엔 세한도 관련 시 3편이 한꺼번에 실렸다. 고재종의 「세한도」, 도종환의 「세한도」, 유안진의 「세한도 가는 길」이다. 어렵고 차가운 시기일수록 〈세한도〉의 상징성에 관심을 둔다는 것을 잘 보여준 사례다. 2008년엔 〈세한도〉 관련 시를 한데 모은 시집 『시로 그린 세한도』(과천문화원)가 출간됐다. 여기엔 53인의 시 64편이 수록됐다. 어느 시인은 집 떠난 아버지를 떠올렸고(정호승의 「세한도」) 어느 시인은 포스트모던을 되뇌었다(이근배의 「추사 고택에 가면」).

시인들은 왜 이렇게 세한과 〈세한도〉를 변주하는 것일까. 문학평론가 윤호병은 이렇게 분석한 바 있다. "역사적이고 문화적이며 정신사적인 가치가 그만큼 중요하다는 점을 의미할 뿐만 아니라 이 그림에 암시되어 있는 김정희의 강직한 성품과 지조 및 어떠한 역경에서도 자신의 정신자세를 굽히지 않겠다는 불변의 덕목을 자신들의 시 세계로 전환시켜 오늘을 사는 하나의 지혜로 제시하고 있기 때문이다."(윤호병, 「한국 현대시로 전이된 김정희 그림 〈세한도〉의 세계」, 《비교문학》 제32집, 한국비교문학회, 2004)

최근 미디어아트가 인기가 높다. 작가 이이남은 미디어아트의 대표 주자다. 이이남이 미디어아트를 시작할 때 내놓은 작품은 〈세한도〉(2007), 〈신 세한도〉(2008)였다. 최고 인기를 구가하는 이이남의 미디어아트는 이렇게 〈세한도〉와 함께 시작됐다. 추사의 〈세한도〉가 이이남의 상상력과 창의성을 자극한 것이다.

하나의 생명체가 된 〈세한도〉

〈세한도〉는 180년 동안 10명의 소장가가 바뀌면서 드라마틱한 스토리가 지속해서 축적됐다. 그러는 사이 〈세한도〉 귀환에 관한 과장된 정보 덕분에 신비감이 덧붙여졌다. 이 분위기를 공유하고 경외하는 움직임이 끝없이 이어졌다. 다채로운 예술적 변주가 대표적이다. 이런 과정이 서로 어울리면서 〈세한도〉는 더욱 감동적이고 풍요로운 존재가 되었다. 어찌 보면 〈세한도〉는 여러 고미술품 문화유

산 가운데 명작의 조건을 가장 많이 충족시키는 작품이라고 할 수 있다. 매우 이례적이고 매우 흥미로운 경우다.

종종 충남 예산의 추사 고택을 찾는다. 갈 때마다 새로운 감동을 경험한다. 가장 최근에 느낀 것은 고택의 리듬감이었다. 그리 넓지 않은 공간이지만 고택 입구부터 맨 안쪽 사당에 이르는 동선이 돋보였다. 오르막내리막 리듬감이 경쾌하게 다가왔다. 추사의 무덤도 인상 깊었다. 고택 마당의 쪽문을 나서면 바로 추사의 무덤이 나온다. 수년 전 단장된 추사 무덤 앞에는 테이블 몇 개가 가지런히 놓여 있다.

추사가 잠든 저 봉분 앞 테이블에 앉아 사람들은 차를 마시고 김밥을 먹는다. 더러는 인기 높은 예산시장에서 명물 광시카스테라나 사과파이를 사와 먹기도 한다. 흥미로운 풍경이 아닐 수 없다. 고택 인근엔 추사가 심은 백송(白松)이 있다. 갈수록 조금씩 야위는 것 같은데 그래도 의젓함은 여전하다. 갈 때마다 추사 고택의 새로운 매력을 발견한다. 〈세한도〉도 그런 것 같다. 자꾸만 이야깃거리를 만들어낸다. 〈세한도〉는 이제 그 스스로 하나의 생명체가 아닌가 하는 생각마저 든다.

얼굴무늬 수막새, 7세기, 국립경주박물관

전 세계에 알려진
수막새 기와

LG의 심벌마크는 신라의 얼굴무늬 수막새를 모티프로 만들었다. 옛날 기와를 활용해 글로벌 대기업의 심벌 마크를 디자인했다니, 기발하지 않은가. 이 심벌마크는 LG의 의뢰를 받아 미국의 유명 디자인회사가 제작한 것이다. 1500년 전 신라 기와의 어떤 점이 미국인 디자이너들을 사로잡은 걸까.

여인의 얼굴을 표현한, 국내에 딱 하나뿐인 수막새 기와. 언제 어떻게 국립경주박물관이 소장하게 되었고, 이렇게 인기를 끌게 된 걸까. 알고 보면 그 인기는 불과 50년밖에 되지 않았다.

신라의 기와에서 LG의 심벌까지

신라 얼굴무늬 수막새
6

　천년고도 경주에 가면 얼굴무늬 수막새 이미지를 만나게 된다. 편안한 아름다움, 신라의 미소. 그런데 그 미소가 한두 곳에 있는 것이 아니라 경주의 도처에 있다. 민가의 담장에도 있고 식당 간판에도 있다. 자전거포에도 있고 생활야구장 선수 대기석에도 있다. 빵집의 심벌마크로도 사용되다 보니 관광객들이 들고 다니는 빵 봉투에는 온통 수막새 그림이 넘쳐난다

　경주에는 금관도 있고 불국사와 석굴암도 있고 다보탑, 석가탑, 첨성대도 있는데 왜 하필 얼굴무늬 수막새일까. 그뿐이 아니다. 얼굴무늬 수막새는 LG그룹의 심벌마크가 되기도 했다. 우리나라 문화유산 가운데 글로벌 기업의 심벌마크로 사용된 경우가 또 있을까. 소박한 얼굴 모습의 작은 수막새 하나. 이 기와는 대체 어떤 연유로 경주와 신라의 상징이 된 것일까.

얼굴은 깨졌으나 웃음은 깨지지 않아

얼굴무늬 수막새는 1930년대 초 경주에서 발견됐고 신라 7세기 때 만든 것으로 추정된다. 일부가 깨져 현재의 지름은 11.5cm. 온전한 형태였을 때의 지름은 14cm이다. 두께는 2cm. 둥근 공간에 눈, 코, 입만으로 여성의 얼굴을 표현했다. 살구 씨처럼 생긴 시원한 눈매, 약간 큼지막한 콧대, 수줍은 듯 해맑게 미소 짓는 입…. 얼굴을 표현한 전체적인 구도도 빼어난 데다 틀로 찍은 것이 아니고 직접 손으로 빚은 것이라서 더욱 정감이 간다. 더 사연스럽고 그래서 생명력 넘친다. 얼굴은 전체적으로 쑥스러워하는 듯한 분위기지만 미소를 잘 들여다보면 살짝 관능적이기도 하다. 코와 입 사이의 간격이 좁은데 보면 볼수록 이 대목 또한 관능미를 자극하는 것 같다. 이렇게 다양한 상상을 하게 하니 결과적으로 절묘한 표현이 아닐 수 없다.

얼굴무늬 수막새는 일부가 깨진 상태다. 그런데 참으로 절묘하게 깨졌다. 오른쪽 위와 아래가 약간 부서졌는데 그 덕분에 더욱 고풍스러워졌다. 조금 더 많이 깨졌더라면 수막새의 전모를 알기 어려웠을 것이고 조금 덜 깨졌더라면 고풍스러움이 줄어들었을지 모른다. 얼굴은 한쪽이 깨졌지만 웃음은 깨지지 않았고 그 덕분에 온전했을 때의 모습보다 더한 매력을 뽐낸다.

얼굴무늬 수막새는 일제강점기이던 1930년대 초, 경주시 사정동 영묘사(靈妙寺) 터에서 발견됐다. 이것은 경주경찰서 근처에 있는 구리하라 골동상으로 넘어갔다. 그때 골동가게 근처에 야마구

치 의원이 있었다. 1934년 봄, 이 병원의 일본인 의사 다나카 도시노부(1905~1993)의 귀에 수막새 소식이 들어갔다. 그는 1933년 한국에 건너와 경주의 야마구치 의원에서 공의(公醫, 일종의 공중보건의)로 일하며, 경주 일대에서 출토되는 신라 기와를 열심히 수집하고 있었다. 젊은 기와 수집가는 이 소식에 귀가 솔깃하지 않을 수 없었고, 골동가게를 찾아 100원을 주고 그 기와를 구입했다.

그해 6월 조선총독부 기관지 《조선》 229호에는 이 수막새를 소개하는 짧은 글 「신라의 가면와(新羅の假面瓦)」가 실렸다. 3개월 뒤인 1934년 9월엔 교토제국대학 문학부 고고학교실이 편찬한 연구보고서 『신라 고와의 연구(新羅古瓦の研究)』에도 이 수막새가 소개되었다. 《조선》에 「신라의 가면와」라는 글을 쓴 사람은 당시 경주 고적보존회에서 활동하던 오사카 긴타로였다. 일본 홋카이도 출신인 오사카 긴타로는 일제강점기 경주를 중심으로 활동한 고고학자였다. 아오야마사범학교를 졸업하고 한국에 건너와 1907년 함경북도 회령보통학교에서 교편을 잡았고 1915년부터 경주공립보통학교 교장을 지냈다. 1930년 정년 퇴직 후 백제관(국립부여박물관의 전신) 관장과 조선총독부박물관 경주분관(국립경주박물관 전신) 관장으로 일했고, 경주 고적 조사에 나서 경주 금관총, 부부총의 발굴에 참여하기도 했다. 그가 쓴 「신라의 가면와」에는 이런 대목이 있다.

귀면(鬼面)을 나타낸 것을 귀면와(鬼面瓦)라고 부른다면 이것은 전적으로 가면와(假面瓦)가 된다. 실물은 사진보다도 훨씬 좋은 표정이며, 그뿐만 아니라 그 얼굴이 딱 정면이 아니라 약간 기울어져 있

다는 점에서 교묘(巧妙)함을 보이고 있다. 원래 경주 출토의 신라와 (新羅瓦)는 그 무늬가 다종다양하고 수준급으로 빼어나 자랑할 만하지만, 아울러 이 가면와와 같은 것은 종래에 단 하나도 출토되지 않았다. 게다가 이러한 종류의 것이 있으리라고는 추정하지도 않았다.

오사카는 이 글에서 얼굴무늬 수막새의 특이성과 아름다움을 명쾌하게 짚었다. 그 후 1940년, 소장자인 다나카 도시노부는 공의 근무를 마치고 일본으로 돌아갔다. 그 무렵 얼굴무늬 수막새도 함께 가져갔다. 물론 다나카가 1940년 이전에 일본으로 옮겨놓았을 가능성도 있다. 어쨌든 하나밖에 없는 이 독특한 수막새는 경주 땅에서 자취를 감추게 되었고 그 후 사람들의 기억 속에서 잊혔다.

24년이 흐른 1964년, 이 와당을 기억해낸 사람들이 있었다. 조선총독부 기관지에 이 와당을 소개한 오사카 긴타로와 당시 국립박물관 경주분관(현재 국립경주박물관)의 박일훈 관장이었다. 1964년 박일훈은 일본에 있는 오사카로부터 한 통의 편지를 받았다. 신라사 연구에 협조해 달라는 부탁 편지였는데 이후 그와 편지를 주고받게 됐다. 박일훈은 그 과정에서 얼굴무늬 수막새를 기억해냈고 그 수막새의 존재 여부를 확인하고 싶어졌다.

두 사람의 의기투합은 박일훈과 오사카 긴타로의 각별한 인연이 있었기에 가능했다. 오사카 긴타로가 경주공립보통학교 교장일 때 박일훈은 그 학교의 학생이었으며, 오사카 긴타로가 조선총독부박물관 경주분관장일 때인 1937년 박일훈은 경주분관에 취직했다. 오사카와 박일훈은 사제지간이었던 셈이다. 1964년부터 박일

훈은 오사카와 편지를 주고받으며 수막새의 존재를 찾기 시작했고, 1967년 일본을 방문했을 때엔 오사카에게 수막새의 소재를 확인해 달라고 부탁했다. 이후 오사카는 수소문 끝에 다나카 도시노부의 소재를 찾는 데 성공했다. 다나카가 후쿠오카의 기타큐슈에서 병원을 운영하고 있다는 사실을 확인한 것이다. 다나카가 얼굴무늬 수막새를 그대로 간직하고 있다는 사실도 알아냈다.

이 소식을 전해 들은 박일훈은 다나카에게 "한국에 하나뿐인 얼굴무늬 수막새라는 점을 감안해 국립경주박물관에 기증해 달라"는 뜻을 전했다. 오사카 긴타로도 적극 협조하기로 약속했다. 오사카는 기타큐슈를 두 차례나 찾아가 직접 다나카를 만나 진지하게 설득했다.

박일훈은 1972년 2월 오사카의 초청으로 일본을 방문한 자리에서도 이 수막새를 화제로 올리곤 "기증이 잘 성사될 수 있게 해 달라"고 오사카에게 거듭 부탁했다. 오사카 또한 끝까지 노력하기로 약속했다. 9년 동안 이어진 이들의 간곡함과 절실함은 드디어 다나카의 마음을 움직였다. 기증을 위한 구체적인 서신이 오갔고, 다나카는 마음을 굳혔다. 그러곤 기증의향서를 작성했다.

● ⓒ국립경주박물관

다나카 도시노부의 기증서, 1972

오사카 긴타로 전 경주박물관장님과 박일훈 현 경주박물관장님의 온정 가득한 간청에 따라, 마음속에 감명을 주는 인면와(人面瓦)를 제작한 와공을 생각하면 느끼는 바가 있어, 신라 땅에 안식처를 제공하고자 경주박물관장에게 증정합니다.

1972년 10월 14일 다나카 도시노부는 직접 국립경주박물관을 찾아와 얼굴무늬 수막새를 기증했다.

신라에서 LG까지

얼굴무늬 수막새는 기와다. 막새는 기와지붕의 처마를 마감하는 기와다. 암키와를 마감하는 것은 암막새, 수키와를 마감하는 것은 수막새라고 한다. 그렇다면 이 얼굴무늬 수막새 또한 7세기에 경주의 어느 기와지붕에 설치했던 것이리라. 얼굴무늬 수막새의 뒷면엔 반원통형의 수키와를 붙였던 자국이 그대로 남아 있어 실제로 지붕에 쓰였음을 알 수 있다. 고대 세계에서 사람의 얼굴을 표현하는 것을 두고, 무언가를 기원하는 주술적인 목적이나 나쁜 것을 물리쳐달라는 벽사적(辟邪的) 행위로 해석한다. 그렇다면 얼굴무늬 수막새는 험상궂거나 무서운 표정 대신 여성의 웃음으로 나쁜 것을 달래서 돌려보낸다는 의미를 지닌다. 무서운 도깨비나 귀신의 얼굴 또는 불교적인 의미의 연꽃이 아니라, 편안한 미소로 사악한 기운을 물리치려 했다는 말이다. 흥미로운 발상이 아닐 수 없다.

이런 상상을 해본다. 이 얼굴무늬 수막새로 지붕 처마를 돌아가면서 수키와를 모조리 마감했을까. 아니면 지붕 처마의 일부만 마감했을까. 모를 일이지만, 지붕 처마를 쭉 돌아가면서 여인의 미소로 마감 장식을 했다고 상상해 본다. 그것이 벽사의 의미라고 해도, 낭만적이면서도 대담한 파격이 아닐 수 없다.

얼굴무늬 수막새 이미지는 경주에만 있는 것이 아니다. 우리는 매일 이 이미지를 만난다. 럭키와 금성이 만나 1995년 LG그룹으로 다시 태어날 때의 일이다. 한 해 전인 1994년부터 LG그룹은 미국의 유명 CI전문업체인 랜도에 의뢰해 새로운 심벌마크를 제작하기 시작했다. 해가 바뀌고 1995년 1월 1일, LG는 일간지 1면 광고를 통해 심벌마크 디자인을 공개했다. 그 디자인은 낯설면서도 신선했다. 원형 안에 알파벳 L과 G를 배치하고 점을 하나 찍어 사람의 눈을 표현했다. 일부에서는 "사람 얼굴에 L과 G를 억지로 끼워 넣었다", "하필 왜 한 쪽 눈이 멀게 만든 것인가"라는 반응이 나오기도 했다. 그러나 LG그룹은 "그건 한 쪽 눈이 안보이는 게 아니라 윙크하는 것"이라고 설명했다. 즉 웃는 모습이라는 것이었다. 얼마 후 그 디자인은 얼굴무늬 수막새를 모티프로 삼았다는 사실이 공개됐다.

● **얼굴무늬 수막새를 모티프로 한 LG의 심벌마크**

처음엔 낯설었던 LG의 심벌마크는 이제 우리에게 익숙해졌다. 보고 있노라면 씩 웃음이 나온다. 누군가는 TV나 노트북과 함께, 누군가는 냉장고와 에어콘과 함께 거의 매일 얼굴무늬 수막새 이미지를 만난다. 한국뿐만 아니라 외국에서도 마찬가지다.

'신라의 미소'와 일본인 컬렉터의 인연

사람들은 얼굴에 매력을 느낀다. 잘 생겼는지, 그렇지 않은지가 아니라 얼굴 속에서 한 사람의 생을 읽고 싶기 때문이다. 얼굴무늬 수막새 또한 예외일 수 없다. 이 수막새를 보고 있노라면 종종 이런 생각이 든다. 저 얼굴은 누구의 얼굴일까. 실제 모델이 있었을까, 없었을까. 물론 알 수 없는 일이다. 누군가는 선덕여왕 때 활동했던 신라 최고의 소조(塑造) 장인인 양지의 작품일 가능성도 거론한다. 하지만 관련 자료는 남아 있지 않다. 실제 모델이 있든 없든, 누가 만들었든 저 얼굴은 이제 하나밖에 없다. 지름 11cm. 자그마한 저 얼굴이 우리에게 감동과 상상력을 준다.

다나카 도시노부가 기증한 때가 1972년 10월이니, 우리가 이 기와를 만나게 된 지 50년이 겨우 지났다. 문화유산과의 만남에 있어 무척 짧은 기간이 아닐 수 없다. 1972년 당시 이 수막새의 존재를 알고 있던 사람은 거의 없었다. 그런데 지금은 많은 사람이 좋아한다. 문화유산의 역사에서 본다면 그야말로 벼락 스타가 된 것이다. 박일훈과 오사카의 9년 집념이 소장자 다나카의 마음을 움직였

기에 고향에 돌아올 수 있었다. 하지만 이것은 쉬운 일이 아니다. 박일훈이 다나카에게 기증 얘기를 전달했을 때, 다나카는 한국에서 수집한 기와와 탁본 등 160여 점을 기타큐슈시립박물관에 이미 기증한 상태였다. 그런데 기증하면서 이 얼굴무늬 수막새 한 점만 제외했다고 한다. 만약 다나카가 얼굴무늬 수막새까지 기증했다면 우리 땅으로 영영 돌아오지 못했을 것이다.

얼굴무늬 수막새를 기타큐슈시립박물관 기증 목록에서 제외했다는 것은 다나카가 이 유물을 무척이나 아꼈음을 의미한다. 그는 얼굴무늬 수막새를 자신의 집 거실에 걸어 놓았다고 한다. 그렇다면 다나카는 매일 이 신라의 미소와 눈을 마주쳤을 것이다. 그토록 아꼈던 신라 기와 한 점. 너무 소중했기에 궁극적으로는 그 신라 여인이 원하는 곳, 즉 신라 땅으로 돌아가야 한다고 생각했는지 모른다. 흥미로운 역설이 아닐 수 없다.

우리가 좋아하는 신라의 미소. 일본인 의사 다나카의 수집과 기증이 없었다면 우리는 그 미소를 만나기 어려웠을 것이다. 다나카 도시노부는 1993년 세상을 떠났다. 그가 1930년대 근무했던 경주의 야마구치 의원 건물은 지금도 그대로 남아 있다. 경주경찰서 맞은편 쪽에 위치한 화랑수련원이 그 건물이다. 그가 1934년 이 수막새를 수집했던 골동가게도 바로 그 근처였다. 그러나 화랑수련원 건물 주변에서는 얼굴무늬 수막새에 얽힌 스토리를 만날 수 없다. 아쉬운 대목이다. 얼굴무늬 수막새의 현장에 그 흔적 하나 정도는 남겨 놓아야 하지 않을까.

《뿌리깊은나무》 표지들

예인 한창기의 흔적

한창기는 월간지 《뿌리깊은나무》를 발행했고 우리의 전통과 문화예술을 창달하는 데 열정을 쏟았던 사람이다. 나는 그를 '20세기 후반 최고의 심미안을 가졌던 사람'이라고 감히 말하고 싶다.

순천 낙안읍성 옆에 한창기 컬렉션을 소장·전시하는 순천시립뿌리깊은나무박물관이 있다. 박물관 야외엔 구례의 지리산 자락에서 옮겨온 김무규 고택 수오당이 있다. 영화 〈서편제〉를 촬영했던 곳이기도 하다. 이 건물이 왜 지리산을 떠나 낙안읍성 옆에 있는 걸까. 한창기와 주변 사람들과 인연 때문이다. 한창기, 김무규, 임권택, 김명곤, 오정해…. 한창기가 세상을 떠나고 난 뒤, 유족들은 그 인연의 끈을 되살려냈다. 이런 것이 진짜 명작 아닐까.

《뿌리깊은나무》와 한 남자의 심미안

낙안읍성 옆 수오당
7

　누군가 "20세기 후반 한국의 예인(藝人)을 꼽아보라"고 한다면, 나는 주저 없이 한창기(1936~1997)를 내세울 것이다.

　세상을 떠난 지 25년 넘게 흘렀어도 한창기를 기억하는 이는 적지 않다. 그의 흔적을 만날 수 있는 방법은 폐간된 잡지《뿌리깊은나무》와《샘이깊은물》을 뒤적여 보는 일. 그것만으로 아쉽다 싶으면 전라남도 순천시 낙안읍성 마을로 간다. 거기 뿌리깊은나무박물관에서 한창기 컬렉션을 만나고 야외에 있는 멋진 고택 수오당(羞烏堂)을 거닌다. 그런데 수오당은 원래 구례의 지리산 자락에 있던 단소 명인 김무규의 집이었다. 그 집이 어떻게 이곳으로 오게 된 것일까.

인간 한창기와 《뿌리깊은나무》

먼저, 한창기의 이력을 요약해 보자.

1936년 전라남도 보성군 벌교 출생. 서울대 법대 졸업. 법조계가 자신의 길이 아님을 깨닫고 탁월한 영어 실력을 바탕으로 미8군에서 비행기표와 영어성경책 등을 판매. 브리태니커 백과사전 세일즈맨으로 활약하면서 새로운 차원의 세일즈맨 문화를 개척. 한국브리태니커 대표 역임. 브리태니커 수익금을 한국의 전통문화 창달에 쓰겠다고 미국 본사에 제안해 동의를 얻음. 1974~1978년 100회에 걸쳐 판소리 감상회 개최. 1976년 월간《뿌리깊은나무》를 창간해 처음으로 한글 전용과 가로쓰기를 도입. 1980년 신군부에 의해《뿌리깊은나무》가 강제 폐간된 뒤 1984년《샘이깊은물》창간. 『한국의 발견』『판소리 전집』『민중 자서전』등을 출판. 판소리 다섯마당 음반 간행. 옹기·백자 반상기 현대화와 잎차 대중화에 헌신. 문화유산 6400여 점을 수집. 1997년 타계.

어떤 이는 한 시대를 풍미한 월간지《뿌리깊은나무》와《샘이깊은물》의 발행인이자 한국 출판의 역사에 획기적인 족적을 남긴 출판인으로 기억할 것이고, 어떤 이는 멋쟁이 세일즈맨의 상징으로 기억할 것이다. 또 다른 누군가는 전통문화 보존. 복원에 헌신했던 사람 혹은 민속 문화유산을 수집한 컬렉터로 기억할 것이다. 한창기의 삶을 관통하는 키워드는 무얼까. 누군가는 '한국 문화계의 심미적 천재'라고 불렀는데, 나는 '아름다움을 제대로 사랑했던 사람'이라고 말하고 싶다.

한창기 10주기였던 2007년 이래 그를 기억하려는 움직임은 지금까지도 그치지 않는다. 유고집 발간, 박물관 개관, 다큐멘터리 방송, 기념 전시, 학술적 연구 등. 그가 발행한 《뿌리깊은나무》와 《샘이깊은물》 전권을 수집하고 강독하는 젊은이들까지 있을 정도다.

한창기가 월간지 《뿌리깊은나무》를 창간한 것은 1976년 3월. 창간호는 그 자체로 세상을 놀라게 했다. 신선한 제호, 과감한 표지 디자인, 한글 전용 가로쓰기, 아트디렉션 제도 도입, 출판 실명제, 잡지 광고 디자인의 혁신, 글꼴의 혁신…. 《뿌리깊은나무》는 파격적인 디자인과 품격 있는 콘텐츠로 독자들에게 충격을 주며 대중 교양잡지에 대한 통념을 무너뜨렸다. 특히 창간호의 표지가 강렬했다. 표지 위쪽에 훈민정음 서체의 제호를 큼지막하게 배치하고 표지의 나머지 공간은 사진 한 컷으로 꽉 채웠다. 쌀을 한 움큼 퍼 올리는 농부의 거친 두 손을 클로즈업한 사진. 이 사진은 '농부'와 '쌀'이라는 두 개의 이미지를 통해 민중의 생명력, 전통의 존재 의미를 성찰하도록 했다. 컬러 사진이지만 전체적으로는 갈색 톤이었다. 전통, 흙, 민중의 이미지를 효과적으로 부각시키기 위함이었다. 이는 현대와 전통의 조화를 암시했다. 이러한 분위기는 내용과 형식에서 흐트러짐 없이 이어졌다. 1980년 8월 전두환 신군부에 의해 강제 폐간될 때까지 말이다.

한창기가 《뿌리깊은나무》를 창간한 것은 전통문화의 의미와 가치를 재발견해 공유하기 위함이었다. 그런데 전통과 민중의 콘텐츠를 다루면서도 그것을 전달하는 방식은 현대적이고 미학적이었

다. 그 세련됨은 잡지의 구석구석에 배어 있었다. 이 모든 것이 전통과 아름다움에 대한 한창기의 집요함에서 비롯되었다.

한창기 컬렉션과 뿌리깊은나무박물관

한창기는 1970년대 초부터 문화유산을 수집하기 시작했다. 당시 한국일보 논설위원이자 문화재위원이었던 예용해와 교유하면서 수집에 깊이 빠져들었다. 예용해가 누구인가. 당대를 대표했던 문화유산 전문가로, '인간문화재'란 용어를 만들어낸 인물이다. 한창기는 예용해와 함께 "하루가 멀다하고 인사동을 드나들면서 토기, 백자, 민화를 통해 한국 전통의 미를 열정적으로 섭렵해나갔다."(한창기의 지인이었던 곽소진의 증언.『특집! 한창기』, 창비, 2008)

한창기는 청자, 백자, 회화, 금동불상과 같은 고미술 문화유산보다는 토기, 석물, 민화, 목가구, 의식주 관련 유물 등 민속 문화유산을 주로 수집했다. 1997년 타계할 때까지 모은 문화유산은 모두 6400여 점에 이른다.

한창기가 세상을 떠나고 그의 컬렉션은 유족이 보관했다. 박물관을 건립하고자 했으나 이런저런 어려움에 봉착했다. 유족들은 재단법인 뿌리깊은나무를 설립해 컬렉션을 보관하다 순천시에 기탁했고 순천시가 박물관 부지를 제공함으로써 2011년 순천시립뿌리깊은나무박물관이 문을 열게 되었다. 위치는 그 유명한 낙안읍성 바로 옆이다. 한창기의 고향인 보성군 벌교읍으로 가지는 못했지만

벌교와 순천이 붙어 있으니 고향이나 다름없는 곳이다.

뿌리깊은나무박물관은 담백하다. 특별히 화려하지도 않다. 박물관에는 그가 수집한 유물들이 가지런히 전시되어 있다. 유물도 좋지만 그가 발행했던 《뿌리깊은나무》《샘이깊은물》, 생전에 기고한 글들이 정겹게 다가온다. 그가 착용했던 옷과 안경, 시계도 있다. 한창기는 한복이면 한복, 양복이면 양복 모두 정통으로 제대로 입는 멋쟁이였다.

야외전시장의 석물도 빼놓을 수 없다. 화사하지 않지만 여운이 오래 가는 석물들. 그의 미감을 잘 보여주는 유물들로, 어찌 보면 한창기 컬렉션의 정수라고 해도 좋을 것이다. 석불, 문인석, 무인석, 동자석, 장명등, 망주석, 석조, 돌구유, 돌확, 돌절구…. 그 화강암의 질감이 참 좋다. 온전한 것도 있지만 부서지고 깨진 것도 많다. 목이 부러진 석불, 탑신은 사라지고 옥개석들만 올려놓은 석탑을 보면 참 많은 것을 생각하게 한다. 국립경주박물관 야외에 전시되어 있는 머리 없는 석불들이 떠오르기도 한다. 김무규의 고택 수오당이 그 석물 전시장 바로 옆에 있다.

수오당, 김무규 그리고 〈서편제〉

수오당은 원래 전라남도 구례의 지리산 자락에 있었다. 이곳이 대중들에게 알려지기 시작한 것은 영화 〈서편제〉에 등장한 뒤부터다. 떠돌이 소리꾼 부녀인 유봉(김명곤)과 송화(오정해)는 어느 날

남도 땅 한옥에 잠시 몸을 의탁한다. 그곳 사랑채에서 유봉은 눈먼 송화의 머리를 정성스레 빗겨준다. 그런데 바로 옆 누마루에서 거문고 소리가 들려온다. 이에 맞춰 유봉이 구음(口音)을 부른다. 처연하기도 하고 비장하기도 하다.

영화에서 거문고를 연주한 사람은 인간문화재이자 단소·거문고 명인이었던 김무규였고, 촬영 장소는 구례에 있는 김무규 가옥의 사랑채 누마루였다. 임권택 감독이 김무규의 집에서 〈서편제〉의 한 장면을 찍은 것이다. 김무규는 단소와 거문고의 당대 최고 명인이었다. 그런데 특이하게도 단소·거문고 명인 이전에 역사학자이고 국어학자였다. 오랫동안 구례중·고등학교 교사와 교장을 지낸 이력이 이를 잘 보여준다. 기예에 앞서 세상을 보는 철학을 더 중시했다고 할까. 김무규의 손자인 대금 연주자 김정승(한국예술종합학교 교수)은 이런저런 인터뷰에서 할아버지를 이렇게 회고했다. "한학에

수오당 사랑채, 1922

336

정통하고 늘 원서를 가까이하며 학문을 닦으셨다. 억지로 국악을 가르치거나 강요하지 않으셨다. 음악은 풍류로 즐겨야지 돈을 버는 수단으로 삼아선 안 된다고 말씀하셨다." 김무규 음악의 넉넉함 혹은 대범함이 느껴지는 대목이다.

김무규 고택은 1922년 지어졌다. 이곳에서 김무규는 열심히 책을 읽고 단소와 거문고를 공부했으며 후학도 길렀다. 김소희 명창 등 많은 국악인들이 이곳을 드나들었다고 하니 국악과 풍류를 즐기는 이들의 사랑방이었던 셈이다. 그 핵심 공간은 사랑채 누마루였을 것이다. 영화 〈서편제〉의 주연배우 김명곤도 대학시절 요양과 치료를 위해 지리산 암자에 머물다 이곳을 찾아 단소를 배웠다. 〈서편제〉를 촬영한 것도 이 인연 덕분이었다고 한다.

수오당에 매료된 한창기

그럼 구례에 있어야 할 이 한옥이 어떻게 이곳으로 옮겨온 것일까. 이 얘기를 하려면 1970년대로 거슬러 올라가야 한다. 한창기는 1974년부터 1978년까지 100회에 걸쳐 판소리 감상회를 개최했다. 처음엔 '브리태니커 판소리 감상회'라는 이름으로 시작해 1976년 '뿌리깊은나무 판소리 감상회'로 이름을 바꾸었다.

1970년대는 밀려드는 서구 문화의 물결 속에서 우리 전통문화가 무시당하고 훼손되어가던 시절이었다. 판소리도 마찬가지였다. 이런 상황에서 한창기의 판소리 감상회는 전통 음악의 존재감

을 알리는 데 적잖은 영향을 미쳤다. 한창기는 100회 공연을 마치고 이렇게 소감을 밝힌 바 있다. "적어도 판소리를 절명의 위기에서는 구한 것으로 여겨지며 그로써 이 감상회의 소임은 끝났다."

1980년대 대학가에서 전통 공연이 인기를 끌었던 것은 '뿌리깊은나무 판소리 감상회'의 밑거름이 있었기에 가능했다. 한창기는 판소리 감상회 때 부른 소리 가운데 조상현의 「춘향가」, 한애순의 「심청가」, 박봉술의 「흥보가」와 「수궁가」, 정권진의 「적벽가」 등을 모두 녹음해 1982년 〈뿌리깊은나무 판소리〉란 이름으로 음반 23장을 출간했다. 동시에 이에 대한 사설집을 『뿌리깊은나무 판소리 다섯마당』(전6권)이란 책으로 출판했다. 이 책은 전면적인 각주가 붙은 최초의 판소리 사설집이다.

그런 한창기가 김무규를 모를 리 없다. 《뿌리깊은나무》 사무실에서 기자였던 김명곤과 판소리를 주고받을 정도였던 한창기에게 김무규 고택 수오당은 매력덩어리가 아닐 수 없었다. 건물도 건물이지만 거기 담겨 있는 내력과 이야기를 더 좋아했을 것이다. 그래서인지 한창기는 1980년대 들어 수오당을 눈여겨보았다. 매입하고 싶을 정도로 탐을 냈다는 말이다. 그러나 김무규가 살고 있는 집을 팔라고 할 수는 없는 법. 좀 더 기다려야 했다.

그러다 세월이 흘러 1993년 영화 〈서편제〉가 개봉했다. 서울 단성사에서 개봉한 〈서편제〉는 대박을 터뜨렸다. 관람객이 110만 명을 넘었으니 당시로서는 엄청난 기록이었다. 그런데 이듬해인 1994년 김무규는 세상을 떠났다. 그리고 2년 뒤인 1996년 한창기의 건강이 급속도로 악화되었고 이듬해인 1997년 세상을 떠났다.

그와 함께 수오당도 사람들의 머릿속에서 잊혀져 갔다. 한창기가 더 오래 살아 수오당을 매입했다면, 그곳에서 매력적인 프로그램들을 여럿 만들었을 텐데…. 한창기 사후, 그의 컬렉션을 보관·연구 전시하기 위한 박물관 건립이 추진되었다. 그 과정에서 유족들은 구례의 김무규 고택을 떠올렸다. 한창기가 그렇게도 좋아했던 김무규 고택. 상황을 알아보니 그 집은 비어 있었다. 유족들은 그 집을 매입해 2006년 낙안읍성 옆 박물관 야외 부지로 옮겼다. 뿌리깊은나무박물관이 공식 개관하기 5년 전의 일이다.

2006년 구례 고택을 해체해 순천으로 옮길 때, 구례 사람들은 "김무규 선생 고택을 지키지 못해 부끄럽다"고 말했다고 한다. 그때 구례 사람들의 마음은 그랬을 것이다. 그럼에도 한창기의 유족들이 수오당을 매입해 뿌리깊은나무박물관 야외로 옮긴 것은 탁월한 선택이었다고 본다.

솟을대문을 들어서면 사랑채 누마루가 한눈에 들어온다. 영화 〈서편제〉에 등장했던 바로 그 공간이다. 전형적인 양반 가옥인 수오당은 반듯하고 깔끔하다. 안채 뒤쪽으로 가면 정갈한 장독대가 찾는 이의 발걸음을 오랫동안 붙잡는다. 고택 담장 너머로는 낙안읍성 풍광이 쫙 펼쳐진다. 그런데 이곳을 찾을 때마다 아쉬움이 남는다. 이 공간의 의미를 제대로 드러내지 못하고 있기 때문이다. 왜 이곳으로 옮겨왔는지, 김무규는 누구인지, 한창기라는 사람이 왜 이집을 좋아했는지, 월간지 《뿌리깊은나무》와 한창기는 우리 전통과 우리 가락에서 어떤 위치에 있는지 등등을 이곳에서 경험할 수 없다는 말이다.

한창기, 김무규, 수오당, 〈서편제〉,《뿌리깊은나무》의 이야기는 감동적이고 한편으론 역동적이다. 하지만 막상 수오당 현장에선 이런 분위기를 느낄 수가 없다. 그 건물을 시각적으로 만나는 것만으론 그 의미와 아름다움을 제대로 경험할 수 없다. 김무규 고택의 본질은 시각적인 건물이 아니다. 이 건물에서 이뤄졌던 다양한 음악 활동이 수오당의 본질이다. 그것은 한창기를 중심으로 한 아름다운 인연이기도 하다. 그 인연을 다시 만나기 위해선 뿌리깊은나무박물관의 수오당이 좀 더 분주해져야 한다. 이곳에서 김무규의 단소와 거문고 소리를 들을 수 있어야 하고, 한창기가 사랑했던 판소리 다섯마당도 들어볼 수 있어야 하지 않을까.

참고문헌

참고문헌

예술과 명작에
관심 있는 독자들이 읽어보면 좋은 책

강상중, 『구원의 미술관』, 노수경 옮김, 사계절, 2016

고연희 엮음, 『예술의 주체』, 아트북스, 2022

고연희 엮음, 『명화의 탄생 대가의 발견』, 아트북스, 2020

김동국, 『예술, 진리를 훔지다』, 파라북스, 2022

김동일, 『예술을 유혹하는 사회학』, 갈무리, 2010

김요한, 『예술의 정의』, 서광사, 2007

문광훈, 『심미주의 선언』, 김영사, 2015

백상현, 『라깡의 루브르』, 위고, 2016

서동욱 엮음, 『미술은 철학의 눈이다』, 문학과지성사, 2014

오종환, 『교양인을 위한 분석미학의 이해』, 세창출판사, 2020

이광표, 『명작은 어떻게 만들어지는가』, 에코리브르, 2019

장민한, 『아서 단토』, 커뮤니케이션북스, 2017

조희원, 『미학 깊이 읽기』, 바오, 2021

최샛별·김수정, 『예술의 사회학적 읽기』, 동녘, 2022

게오르크 W. 베르트람, 『철학이 본 예술』, 박정훈 옮김, 세창출판사, 2017

고바야시 요리코·구치키 유리코, 『베르메르, 매혹의 비밀을 풀다』, 최재혁 옮김, 돌베개,
 2005

나이절 워버턴, 『그래서 예술인가요?』, 박준영 옮김, 미진사, 2020

브라 N. 맨커프, 『화가들의 마스터피스』, 조아라 옮김, 마로니에북스, 2023

데이비드 잉글리스 존 휴슨 엮음, 『예술사회학』, 신혜경 옮김, 이학사, 2023

도널드 새순, 『Mona Lisa : 세상에서 가장 유명한 그림 〈모나 리자〉의 역사』, 윤길순 옮김,
 해냄, 2003

릭 게코스키, 『불타고 찢기고 도둑맞은』, 박중서 옮김, 르네상스, 2014

마거릿 P. 배틴 외, 『예술이 궁금하다』, 윤자정 옮김, 현실문화연구, 2004

매튜 키이란, 『예술과 그 가치』, 이해완 옮김, 북코리아, 2010

미셸 푸코 외, 『마네의 회화』, 심세광·전혜리 옮김, 그린비, 2016

사이토 다카시, 『명화를 결정짓는 다섯 가지 힘』, 홍성민 옮김, 뜨인돌, 2010

신시아 살츠만, 『가셰박사의 초상』, 강주헌 옮김, 예담출판사, 2002

아서 단토, 『무엇이 예술인가』, 김한영 옮김, 은행나무, 2015

아서 단토, 『미를 욕보이다』, 김한영 옮김, 바다출판사, 2017

아서 단토, 『예술의 종말 이후』, 이성훈 옮김, 미술문화, 2004

아서 단토, 『일상적인 것의 변용』, 김혜련 옮김, 한길사, 2008

앙케 테 혜젠, 『박물관 이론 입문』, 조창오 옮김, 서광사, 2018

에릭 캔델, 『어쩐지 미술에서 뇌과학이 보인다』, 이한음 올김, 프시케의숲, 2019

엘렌 디사나야케, 『미학적 인간』, 김한영 옮김, 연암서가, 2016

장-마리 셰퍼, 『미학에 고하는 작별』, 손지민 옮김, 세창출판사, 2023

조르주 디디-위베르만, 『잔존하는 이미지 : 바르부르크의 미술사와 유령의 시간』, 김병선
 옮김, 새물결, 2022

존 B. 니키, 『당신이 알지 못했던 걸작의 비밀』, 홍주연 옮김, 올댓북스, 2017

주광첸, 『아름다움이란 무엇인가』, 이화진 옮김, 쎔앤파커스, 2018

캐롤 던컨, 『미술관이라는 환상』, 김용규 옮김, 경성대학교출판부, 2015

콘라트 파울 리스만, 『현대예술철학』, 라영균·최성욱 옮김, 한울아카데미, 2023